美術贊助者與台灣美術

林振莖　著

藝術家
Artist Publishing Co.

目次

第壹章：日治時期

第貳章：二次戰後

推薦序

藝術贊助的歷史是藝術史不可或缺的研究層面
林振莖《美術贊助者與台灣美術》的發現與貢獻

1.藝術社會史的興起

　　藝術史是許多層面的活動交織而成的歷史。首先，藝術史當然是藝術家及其藝術作品的歷史；從而，藝術史也是藝術贊助與收藏的歷史；進而，藝術史也是藝術展覽的歷史；進一步，藝術史也是藝術專業能力培養的教育與制度的歷史；直到當代社會，藝術史已經發展出藝術推廣與市場行銷的歷史。

　　也就是說，藝術史的研究工作應該研究藝術作品，研究藝術家，研究藝術家的贊助家與收藏家的網絡，研究藝術展覽機構與展示方法，研究藝術家培養的教育制度及其教育理念，研究藝術朝向社會大眾的教育推廣與經濟活動。

　　隨著人文知識研究觀點與方法的確立與茁壯，19世紀經濟知識與社會知識也成為歷史知識的重要層面。因此，關於藝術的歷史研究，也就延伸出藝術的經濟史與藝術的社會史的研究領域。歐洲社會學的先驅馬克思、涂爾幹與韋伯，雖然各自有自己的問題意識，卻也都曾涉獵藝術領域，也因此都曾對於藝術社會學的初期理論作出貢獻。

　　從19世紀中葉到20世紀，藝術史的研究除了在作品研究方面確立了鑑賞學的材料與技法研究、圖像學的圖像與敘事研究、形式論的構圖與構成元

素研究，也在文化史與社會史的基礎上，發展出重視文化脈絡與社會脈絡的藝術史研究。在重視文化脈絡的藝術史研究領域，瑞士的文化史學家布克哈特（Jacob Burckhardt, 1818-1897）的《義大利文藝復興的文化》（*The Civilization of the Renaissance in Italy*, 1860）確立了文化史對於藝術史的貢獻，也讓他被西方史學家尊稱為藝術史的創建者之一。20 世紀的藝術史家之中，二次大戰期間從德國流亡英國的藝術史家佩夫斯納（Nikolaus Pevsner, 1902-1983）則是以《藝術的學院機構：過去與現在》（*Academies of Art, Past and Present*, 1940）將近代美術學院教育機構的研究視為藝術史研究的重要層面，讓他從建築史家成為藝術社會史家。至於將藝術贊助家與收藏家研究放進藝術史研究中，英國藝術史家哈斯凱爾（Francis Haskell, 1928-2000）的《贊助家與畫家：巴洛克時代義大利的藝術與社會》（*Patrons and Painters: Art and Society in Baroque Italy*, 1962）做出重要貢獻，讓藝術史研究視野看見藝術家得以創作、賴以為生並建立專業地位的社會與經濟網絡。

2. 藝術贊助家的歷史

「贊助家」（Patrons）一詞的原來詞意固然有老闆的意思，但是在藝術史研究中已經清楚確立它指的就是「藝術贊助家」（Patrons of arts）。

在西洋藝術史中，贊助家的出現是在中世紀，主要是教會，委託藝術家

設計與建造教堂並創造藝術作品佈置教堂。文藝復興時期，一方面是城市的興起，熱中興建教堂，二方面是商業家族的抬頭，贊助家從教會延伸到地方家族，委託藝術家創作與收藏藝術家作品蔚為風氣，最著名的例子就是義大利半島佛羅倫斯的梅蒂奇家族（The Medici Family），甚至禮聘藝術家駐留在家族的宅邸進行創作。巴洛克藝術的時期，贊助家從地方家族延伸到帝王與王公貴族，例如奧地利與西班牙的哈布斯堡家族（The Habsburg Family），形成遍布歐洲的潮流，甚至影響著皇室成立藝術學院，培育藝術家；現代社會的來臨，工業資本主義帶來財富，企業家成為贊助家，例如美國的古根漢家族，不但收藏藝術作品，也成立美術館，直到當代社會，贊助家來自多元社會，甚至成為投資型的經濟活動。

固然藝術家必須重視創造力的表現，而非只為財富創作，但是贊助家的出現與蓬勃確實是藝術家能夠不愁生計從事創作工作的重要條件，應該得到重視與讚美，進而應該得到研究。

在台灣藝術史中，自從清代漢人移墾台灣日益活躍，從南往北的移墾路線逐漸增加寺廟建築，也逐漸興建官宦園邸，台灣的藝術贊助家就已出現，成為台灣藝術得以茁壯的經濟條件。興建寺廟，需要委託藝術家，進行建築木作雕刻與石柱雕刻，以及泥塑、剪粘、交趾陶與彩繪壁畫，便是那個時代的藝術贊助；興建宅邸，既可委託藝創作，也可接待藝術家，贊助與收藏他們的作品，例如清代板橋林家就已收藏呂世宜與謝琯樵的書畫作品。日本時

代，隨著美術教育與展覽制度的興起，藝術家得到嶄露頭角的管道，而在他們出人頭地的背後往往站立著懷抱社會理想與文化職志的藝術贊助家，例如黃土水背後有林熊徵與許丙，郭雪湖、李石樵與顏水龍背後有林獻堂，還有許多藝術家背後有楊肇嘉；讓人感動與不捨的是，倪蔣懷自己也是藝術家，卻投身礦業，提供資金贊助其他藝術家，直到自己經濟拮据而身體病弱都還借錢幫助藝術家，正是可歌可泣。1945 年以後，特別是在 1970 年代現代化政策帶動工業與商業的繁榮，畫廊產業萌芽，贊助家與收藏家日益熱絡，也造就台灣成為藝術贊助的指標社會，甚至從 1990 年代以後許多企業家成立以推廣藝術為目的的基金會，進而成立美術館。

3. 藝術贊助家研究是重建台灣藝術史的重要工作

　　台灣藝術史可以回溯久遠，始於史前時代與南島語族墾荒的時代，但是台灣藝術史研究卻起步甚晚，最早要數 1950 年代王白淵的著墨，而後直到 1970 年代後期謝里法《日據時代台灣美術運動史》的問世，才開啟台灣藝術史研究的風氣，往後至今的四十多年，也成為重要學術領域，尤其 2017 年文化部推動「重建台灣藝術史計畫」，提供研究資源，既復原台灣藝術史，也拓寬與深化台灣藝術史研究的視野與視角。台灣藝術史家各自以自己的專業問題意識與研究方法採擷藝術作品、史料與文獻，讓這個領域顯得多元而豐富。

　　在林林種種的研究取向與成果之中，林振莖的《美術贊助者與台灣美術》

一書可以說是台灣藝術史研究的一個藝術社會史的重要成績。

　　林振莖投身台灣藝術史研究已經相當一段時間，直到他任職於國立台灣美術館研究組以來，雖然公務極為繁忙，卻因如魚得水，研究成果陸續發表，引起矚目。在國美館這個工作環境中，研究的職務讓他具體接觸更多藝術作品，也讓他接觸更多藝術家家屬以及藝術家過去交往的人物。他敏銳而冷靜的研究態度，不但讓他整理出藝術家曾經經歷的贊助與收藏條件，也讓他挖掘出史料與文獻，即使這些資料出現在我們原本耳熟能詳的出版物裡面，卻因為他能夠以歷史脈絡的細節做為依據，發現藝術家得以創作、賴以維生與成名的贊助與收藏的社會脈絡。

　　林振莖的藝術社會史研究關於贊助者角色的理解與詮釋，不只表現於文字論述，也能將之運用於主題研究性展覽的策展論述，以及透過具體的展示設計將贊助者的相關文獻放置於展覽之中，使得展覽的敘事層次變得更為豐富，還原出藝術作品周圍的橫向與縱向的歷史脈絡。2021 年，國立台灣美術館配合文化協會一百年紀念活動，林振莖擔任策展人策畫與執行了「進步時代：台中文協百年美術力」展覽，得到高度讚美的專業口碑。這個展覽，不但證明美術館研究工作對於展覽的重要性，也呈現出策展人善於整理與組織史料與文獻的能力。

　　林振莖慢工出細活，經過多年的默默耕耘，終於願意將心血結晶編輯出

版。與其說是對他自己研究歷程的交代，更應該說是讓我們分享他的發現，尤其讓更多志在台灣藝術史研究的同好看見不同的研究路徑。從林振莖的新作來看，重建藝術史計畫尚未結束，我們還有許多道路要走；雖然未必是山窮水盡疑無路，卻可以說是柳暗花明又一村。

我確信，跟在林振莖的後面繼續往前走，應該能夠發現尚未開採的寶藏。

<div style="text-align:right">

國立台北藝術大學博物
館研究所退休教授
前國立台灣美術館館長

廖仁義

</div>

推薦序

親愛的讀者

　　我很榮幸能受邀為新書《美術贊助者與台灣美術》寫序，這本書由國立臺灣美術館研究員林振莖先生所著，深入探討了美術贊助者對二十世紀台灣西洋藝術家成長的重要性。

　　過去，當我們在談論藝術家的創作過程時，經常忽略了一群熱愛藝術的美術贊助者，但他們的慷慨和熱情，成為台灣西洋藝術家創作道路上不可或缺的養份。《美術贊助者與台灣美術》這本書的主題，關注了藝術家成長背後的支持者，特別是那些在台灣美術史上扮演關鍵的人物，包括林獻堂、楊肇嘉、張星建、王井泉、呂雲麟、許鴻源、鄭順娘、張頌仁等人，他們的協助，不僅體現在金錢上的資助，還包含展覽策劃宣傳及藝術家生活的照顧等方方面面的工作，由於贊助者無私的付出與鼓勵，提供讓藝術家持續創作的動力，得以在藝術領域中持續發光發熱。

　　本書所介紹的藝術贊助者，都是值得我們敬佩的人物，但其中我所最熟悉的，當屬我的父親——呂雲麟先生，他以贊助者的角色對台灣美術的發展做出了貢獻。1945 年二戰結束前後他在開南商工任教，因而認識當時剛從東京美術學校學成回台的廖德政先生；數年後，我的父親因緣際會成為紀元畫會的重要贊助者，他與畫會成員來往密切，並且彼此信任，他不僅收藏作品，也鼓勵這些畫家持續創作，他在這個美術團體四十年間扮演著「桶箍」的角色，讓紀元畫會在臺灣美術史上發揮足夠的影響力，我想

這個結果是他當年開始參與藝術活動前始料未及的，而他能夠長年投入熱情，只因為他熱愛欣賞藝術，並堅持「台灣人看台灣畫，台灣人要收台灣畫」的信念。

《美術贊助者與台灣美術》這本書的出版，不僅表達對美術贊助者的致敬，更補足台灣美術史所缺的珍貴記錄，本書使得關心台灣藝術史的讀者深入了解台灣美術的發展歷程以及藝術贊助者對台灣美術的影響，現在就讓我們一同探索這段藝術家與贊助者之間的奇妙互動，感受藝術的力量，並讓這份熱情傳承下去。

感謝您的閱讀，願這本書成為一道閃耀的光芒，照亮藝術發展的道路。

呂雲麟美術紀念館館長

呂學偉

作者序

　　西方很早就有美術贊助者的相關研究，例如德國著名藝術史家瓦爾堡（Aby Warburg, 1866-1929），他在 1902 年即撰寫《肖像藝術與佛羅倫斯中產階級》；反觀國內，這方面探討的文章仍舊不多，更遑論專著了。在台灣美術研究中還算是較冷門的領域。

　　這本書所集結的 11 篇專文，是我從 2011 年開始，首篇文章〈從《灌園先生日記》看林獻堂在日治時期（1895-1945）台灣美術運動史中的贊助者角色與貢獻〉一文在《臺灣美術》期刊發表後，陸續發表在國內各種美術專業期刊的研究成果，從日治時期重要的贊助者林獻堂、楊肇嘉、張星建、王井泉一直寫到二次戰後的中央書局、許鴻源、呂雲麟、鄭順娘等人，從贊助人角度觀看台灣美術史，期以多元化視角探討台灣美術史的發展，提供另一個研究途徑。

　　這本書能夠出版我要感謝的人很多，腦海中我首先想起二位老師，一位是謝里法先生，因他是引導我朝這方向走下去的人，謝老師曾在國美館進行一場林獻堂及楊肇嘉對台灣美術發展影響的演講，我當時在台下聽完後深受啟發。

　　另外一位則是已過世的倪再沁老師，猶記得我剛進研究所選修他的課時，有一次上課時他問我喜歡做什麼？我回他：「台灣美術史的研究。」倪老師當時笑著回說：「會很辛苦喔！」我當時聽了並不以為意，然而隨著年紀漸長我也越能體會這句話的意涵及重量。

其次，我要感謝我的內人以珞，經常給予我中肯的意見；以及呂學偉先生的提攜，他不只熱心協助我蒐集他父親呂雲麟的資料，讓我順利完成寫作外，還給我機會，讓我策畫過幾檔在桃園市政府文化局的展覽。

而撰寫這些文章的過程中，也曾受到各方人士的協助，以及投稿期刊時獲得匿名審查委員的寶貴意見，在此一併致謝。

除此之外，要感謝藝術家出版社何政廣先生能夠幫我出版這本書，這麼冷門的書我想肯定不會賺錢，而他卻一口答應，以及出版社工作人員的辛勞，讓它能夠順利付梓。

最後，若將台灣藝壇比喻成一部電影，一部成功的電影背後必定是有許多人的付出與努力，鏡頭外的導演、攝影、燈光、音效、剪輯等工作人員，都是不可或缺的重要角色。台灣美術的發展當然也一樣，背後有許多推動藝術的贊助者，給予許多有形無形的有力幫助，謹以此書彰顯這些無名英雄的付出，向他們致敬。

日治時期

從《灌園先生日記》看林獻堂在日治時期（1895-1945）台灣美術運動史中的贊助者角色與貢獻

一、前言

　　謝里法先生在七〇年代所寫的《日據時代台灣美術運動史》，書中的主角人物是以藝術家為主，撰述他們成功的經歷。但是這些藝術家成功的背後，必須有許多人的支持與贊助，才能夠讓美術運動有所進展。不過，這部份卻是美術史撰寫者甚少提到的部份。

　　日治時期的畫家，除了少數家庭富裕的子弟，如陳進、陳清汾、劉啟祥、李梅樹等人，不太需要為五斗米折腰之外；大多數的畫家都屬家境小康，甚至清寒者居多，像廖繼春、顏水龍、郭雪湖等人；也有是家道中落而陷入經濟困境的，如李石樵、郭柏川等等。因此，畫家在成長過程中，背後經濟的贊助者就相當重要了，他們透過組織後援會或到展覽買畫的方式支持畫家，可以說，沒有他們在背後實質的幫忙，許多運動史中赫赫有名的藝術家可能就無法達到今日的成就，進一步可以這麼說，台灣美術運動史的發展，與這些藝術贊助者的付出息息相關。

　　過去常被提及的藝術贊助者，較為人知的有台中的楊肇嘉、樹林的黃逢時、嘉義的張李德和，以及台北山水亭台菜館的王井泉和波麗露西餐廳的老闆廖水來等等。而在上述的贊助者中，林獻堂是較少被提及但卻是非常重要的贊助者，過去被人所忽略。謝里法曾在 2007 年於國美館的演講中對林獻堂在藝術方面的贊助事情有初步的探討，但是並沒有提出詳盡、有系統的資料來做更深入的研究，[1] 隨著林獻堂私人日記的陸續出版，[2] 從他的日記記載，正好可以補足這方面的缺憾，得以進一步深入的了解他在這方面的作為與貢獻，也是本文寫作的重點，希望透過《灌園先生日記》中的內容，深入的了解林獻堂在台灣美術運動史中所扮演的贊助者角色與其貢獻。

二、藝術家背後有力的支持者

　　林獻堂所代表的霧峰林家在日治時期是台灣五大家族之一，其經濟雄厚自不待言。且在政治上影響力也很大，有「台灣議會之父」的美名，成為當時民族運動者心

1　參考 2007 年 10 月 28 日謝里法於國立台灣美術館講演「從 20 世紀中台灣地主階級的文化參與——談林獻堂、楊肇嘉在美術運動中扮演的角色」的演講內容。

2　《灌園先生日記》始於 1927 年，終於 1955 年，前後共 29 年。唯日記中缺漏 1928 年、1936 年，總計 27 年，自 1998 年起，由許雪姬教授帶領一群學者每個禮拜聚集從事日記解讀、校訂、註釋等工作，並自 2000 年起陸續出版中。

目中的大家長，受到各界的敬重。在外界的認知中，他是名門望族之後、是地主階級、是企業家、是詩人、是文化協會的總理、是《台灣民報》的董事長、台灣民眾黨的顧問、台灣地方自治聯盟的顧問……，但卻甚少人提及他也是一位重要的藝術贊助者。翻開日記，才讓人驚覺原來他與日治時期畫家的關係如此密切，無論是傳統書畫家，如蔡旨禪、楊草仙、趙蘭、李學樵、曹秋圃等人；還是日本畫家，如小柳創生、藤田嗣治、小磯良平、鮫島台器、立石鐵臣也有交往；台籍畫家方面，東洋畫家則有呂鐵州、呂汝壽、郭雪湖、陳永森等人，而在西洋畫家方面，為數眾多，如陳澄波、陳植棋、郭柏川、張秋海、楊三郎、陳清汾、顏水龍、李石樵、林克恭、陳夏雨、蒲添生等人。（如表1）

　　由上表統計可以知道，他招待過的藝術家非常地多，而贊助最力者有蔡旨禪、顏水龍及李石樵。其成就足與楊肇嘉相提並論，甚至有過之而無不及，茲就其作為分述如下：

　　（1）買畫。購買畫作是對畫家最有力、最實際的幫助與支持，是讓他們可以持續創作的動力之一。陳植棋曾在寫給他摯愛妻子的家書中便提到：

> 我如此純情的生活，卻飽受金錢的壓力，實在慘。愈來愈覺得必需走上職業畫家的路，我想過純粹藝術的生活，但為金錢所苦。今年冬天回去，賺錢的可能

表1：《灌園先生日記》中記載林獻堂與藝術家交遊統計表

	藝術家	日期
傳統書畫家	蔡旨禪	1927年（昭和2年）2月19日
	楊草仙	1929年（昭和4年）6月25日
	釋妙光	1930年（昭和5年）6月29日
	趙蘭	1930年（昭和5年）8月9日
	劉惠亭	1931年（昭和6年）4月28日
	潘春源	1931年（昭和6年）11月15日
	李學樵	1932年（昭和7年）10月13日
	安川日露四	1932年（昭和7年）11月27日
	曹秋圃	1935年（昭和10年）10月13日
	陳子敏	1939年（昭和14年）1月24日
	王少濤	1944年（昭和19年）11月20日

日本畫家	小柳創生		1941 年（昭和 16 年）3 月 16 日
	藤田嗣治、鶴田吾郎、小磯良平、宮本三郎、田村孝之介、寺內萬治郎、中村研一、山口蓬春、清水澄（登）之		1942 年（昭和 17 年）4 月 8 日
	鮫島台器		1943 年（昭和 18 年）6 月 5 日
	立石鐵臣		1943 年（昭和 18 年）8 月 26 日
台籍畫家	東洋	呂鐵州	1932 年（昭和 7 年）10 月 30 日
		呂汝壽	1933 年（昭和 8 年）5 月 9 日
		郭雪湖	1934 年（昭和 9 年）12 月 11 日
		陳永森	1937 年（昭和 12 年）11 月 27 日
		呂孟津	1942 年（昭和 17 年）2 月 25 日
	西洋	陳植棋	1929 年（昭和 4 年）1 月 6 日
		吳茂仁	1929 年（昭和 4 年）6 月 23 日
		郭柏川	1930 年（昭和 5 年）5 月 25 日
		陳澄波	1930 年（昭和 5 年）8 月 9 日
		郭柏川、楊佐三郎	1931 年（昭和 6 年）4 月 9 日
		廖繼春、范洪甲、陳慧坤、鈴木千代吉、郭柏川、楊佐三郎等人	1931 年（昭和 6 年）4 月 10 日
		張秋海	1931 年（昭和 6 年）11 月 25 日
		林錦鴻	1932 年（昭和 7 年）2 月 16 日
		楊佐三郎	1932 年（昭和 7 年）4 月 3 日
		陳澄波率畫家十餘人	1932 年（昭和 7 年）7 月 17 日
		陳清汾	1932 年（昭和 7 年）8 月 30 日
		顏水龍	1932 年（昭和 7 年）12 月 24 日
		李石樵	1935 年（昭和 10 年）3 月 8 日
		林克恭	1935 年（昭和 10 年）11 月 1 日
		何德來	1938 年（昭和 13 年）3 月 18 日
		吳天華	1940 年（昭和 15 年）12 月 26 日
		陳夏雨	1941 年（昭和 16 年）4 月 29 日
		蒲添生	1944 年（昭和 19 年）9 月 2 日
		王坤南	1945 年（昭和 20 年）4 月 5 日

註：資料來自林獻堂著，許雪姬等註解，《灌園先生日記》（一）至（十七），台北市，中央研究院台灣史研究所籌備處，2000-2010 年。

性會增加。因為台中要舉辦個展。[3]

　　畫家要能把藝術當職業，過純粹藝術的生活，在當時，就需要有贊助者買畫，而林獻堂就扮演這樣的角色，陳植棋書信中所提到在台中行啟紀念館舉辦的個展他就買了一幅，[4] 給予窮困的陳植棋有力的支持。

　　除此之外，林獻堂還購買過吳茂仁、楊三郎、顏水龍、呂汝壽、郭雪湖、李石樵、李梅樹等人的作品（如表2），對當時尚年輕的畫家來說，絕對是支持他們能夠繼續走下去的重要力量。過去楊三郎因第5屆台展落選，深受打擊，因而決心赴歐取經，行前就曾辦展覽賣畫賺取旅費。[5] 而同樣的，顏水龍當年為了籌募去巴黎的旅費，在台中、台南等地舉行畫展，也是因為得到不少富商及定居於台灣的日本人的寄付，[6] 最後總算募得三千円，才得以克難的方式，為節省旅費搭火車走陸路，穿過西伯利亞到達法國。[7]

　　當年，同是五大家族之一的辜顯榮也曾寄付一百円，顏水龍自法返台後，以一幅〈百合花〉作品致謝。[8] 林獻堂當年會買下這些初出茅廬、名不見經傳畫家的作品，必然了解當時從事畫家的經濟狀況大多拮据，以提拔照顧、愛才的心情，透過買畫的方式加以資助。

　　（2）金錢捐助。辦過展覽的人一定都明白，展覽辦得成功與否，資金絕對是重要的關鍵之一。過去並沒有贊助商、贊助單位這樣的機制或稱謂，林獻堂在當時便時常扮演這樣的角色，以捐助金錢的方式贊助藝術家個人或團體。他所贊助過的人包括：顏水龍、郭雪湖、吳天華、王白淵等人，也曾多次資助過台陽美協的展覽，這對於一群年紀尚輕，卻時常空有理想但身無分文的藝術家來說，是極為重要的幫忙。（如表3）

　　像王白淵，當年在東京頗為窮困，曾透過友人請求協助，林獻堂在並不認識他的

3　葉思芬，《台灣美術全集14 陳植棋》，台北市，藝術家，1995年，頁51。

4　林獻堂著，許雪姬等註解，《灌園先生日記》（二），台北市，中央研究院台灣史研究所籌備處，2000年，頁9。

5　參考林保堯，《台灣美術全集7 楊三郎》，台北市，藝術家，1992年，頁27。

6　預支筆潤，待法國回來再交畫。參考薛燕玲，《顏水龍九五回顧展：台灣鄉土情》，台中市，台灣省立美術館，1997年，頁12。

7　參同上註書，頁11-12。

8　參同註6書，頁61。

表 2：《灌園先生日記》中記載林獻堂購買畫作統計表

日期	人名	件數	畫作種類	價格
1929 年（昭和 4 年）1 月 7 日	陳植棋		油畫	
1929 年（昭和 4 年）6 月 23 日	吳茂仁	一幅		三十円
1930 年（昭和 5 年）6 月 29 日	釋妙光	數幅	書畫	
1930 年（昭和 5 年）8 月 14 日	趙藺	一幅	山水	
1931 年（昭和 6 年）4 月 28 日	劉惠亭	三幅	書畫	十円
1931 年（昭和 6 年）9 月 3 日	稻村虹亭	一幅		三十円
1932 年（昭和 7 年）4 月 3 日	楊佐三郎	一幅		八十円
1932 年（昭和 7 年）6 月 24 日	旺者	六幅	董其昌之字及書畫	四十円
1932 年（昭和 7 年）8 月 4 日	陳子卿	一幅		八円
1932 年（昭和 7 年）11 月 27 日	安川日露四	一幅	山水	
1933 年（昭和 8 年）1 月 28 日	三尾吳石	一幅	〈躍進〉	八十五円
1933 年（昭和 8 年）5 月 12 日	呂汝壽	一幅		
1933 年（昭和 8 年）5 月 13 日	顏水龍	二幅	〈モンスリ公園〉及〈ポンヌフ〉	二百五十円
1934 年（昭和 9 年）2 月 4 日	楊佐三郎	一幅	風景	百円
1934 年（昭和 9 年）5 月 2 日	李秀香	一幅	〈松鹿〉	十円
1934 年（昭和 9 年）10 月 5 日	李秀香	一幅	山水畫	
1934 年（昭和 9 年）12 月 15 日	郭雪湖	一幅	〈鸚鵡〉	
1935 年（昭和 10 年）3 月 20 日	呂汝壽、呂孟津、王坤南	一幅		
1935 年（昭和 10 年）12 月 15 日	許奇高	一幅		
1937 年（昭和 12 年）2 月 6 日	田邊喜規	一幅		四十五円
1937 年（昭和 12 年）4 月 26 日	李石樵	一幅	〈半身美人〉	五十円
1938 年（昭和 13 年）12 月 30 日	吉市米太郎	一幅		二十円
1939 年（昭和 14 年）4 月 16 日	李石樵	一幅		五十円
1939 年（昭和 14 年）5 月 6 日	李梅樹	一幅		
1941 年（昭和 16 年）12 月 26 日	林晴川	一幅		十円
1942 年（昭和 17 年）8 月 16 日	李學樵	畫二幅，書畫帖一本		畫六十円，書畫帖二十円

註：整理之資料來自林獻堂著，許雪姬等註解，《灌園先生日記》（一）至（十七），台北市，中央研究院台灣史研究所籌備處，2000-2010 年。

表 3 《灌園先生日記》中記載林獻堂捐助藝術家及金額統計表

日期	人名	金額
1929 年（昭和 4 年）7 月 3 日	楊草仙	贈以三十金
1933 年（昭和 8 年）3 月 3 日	王白淵	與之十円
1933 年（昭和 8 年）6 月 5 日	佘壽鏞	贈之筆資禮五円
1934 年（昭和 9 年）5 月 4 日	蔡旨禪	許助以百金
1934 年（昭和 9 年）5 月 14 日	蔡旨禪	贈之百金
1934 年（昭和 9 年）8 月 18 日	蔡旨禪	匯金五十円
1935 年（昭和 10 年）4 月 9 日	蔡旨禪	筆資禮十五円
1935 年（昭和 10 年）6 月 4 日	蔡旨禪	學費補助四十円
1935 年（昭和 10 年）11 月 2 日	蔡旨禪	補助束脩百二十円
1937 年（昭和 12 年）5 月 6 日	台陽美術協會（第 3 回）	與之五十円
1937 年（昭和 12 年）11 月 23 日	顏水龍	補助金百円
1938 年（昭和 13 年）11 月 26 日	郭雪湖	贈筆資二十円
1939 年（昭和 14 年）1 月 24 日	陳子敏	匯五十円與之
1939 年（昭和 14 年）5 月 4 日	台陽美術協會（第 5 回）	補助七十円
1939 年（昭和 14 年）9 月 17 日	顏水龍	與之三十円
1940 年（昭和 15 年）12 月 18 日	郭雪湖	補助百五十円
1940 年（昭和 15 年）12 月 26 日	吳天華	補助金三十円
1941 年（昭和 16 年）2 月 13 日	顏水龍	株式百株
1941 年（昭和 16 年）4 月 29 日	台陽美術協會（第 7 回）	許之七十円
1941 年（昭和 16 年）11 月 15 日	顏水龍	以攀龍名義引受株式千二百円
1942 年（昭和 17 年）3 月 3 日	蔡旨禪	贈其母之奠儀三十円
1942 年（昭和 17 年）8 月 13 日	中部書畫協會	寄付二十円

註：資料來自林獻堂著，許雪姬等註解，《灌園先生日記》（一）至（十七），台北市，中央研究院台灣史研究所籌備處，2000-2010 年。

情況之下，仍然給與十円的捐助。[9] 而顏水龍在東京時，也曾接受過林獻堂至少超過百円以上的援助。[10] 當年郭雪湖籌募廣東行的旅費，林獻堂也資助過他五十円。[11] 凡此種種，不勝枚舉，可以知道林獻堂在這方面的貢獻卓著。

尤其值得一提的是，台灣目前歷史最悠久的民間繪畫團體台陽美協，林獻堂在當年便慷慨的給予金錢上的協助，分別於第 3 回、第 5 回、第 7 回捐助過五十到七十円不等的金額[12]，若以當時一位小學老師的月薪大約四十円左右[13] 來看，可說是一筆不小的贊助，對協會的運作與其發展絕對有所幫助。

此外，顏水龍 1940 年回台定居之後，決心發展台灣工藝美術，相繼成立「南亞工藝社」、「東亞巧藝社」、「台南州藺草產品產銷組合」、「細竹產銷合作社」，也曾得到林獻堂大力的金錢支持，他曾以長子攀龍的名義入股「東亞巧藝社」[14]，又以同樣的方式入股顏水龍成立的「細竹產銷合作社」[15]，適時給予當時正起步的工藝美術帶來陽光與水分。

（3）出席展覽會。林獻堂除了出錢之外，還積極出席藝術展覽會，給畫家精神上最有力的支持（如表 4）。他對於藝術家的展覽邀約，幾乎來者不拒，大多會抽空前往參觀，如：陳植棋、楊三郎、顏水龍、李石樵、郭雪湖的個展，還有美術團體的展覽會，如：赤島社的展覽會、台灣美術展覽會，以及台陽美術展覽會等等，除了到場給予藝術家肯定之外，也藉此購買畫家的作品。

顏水龍於 1933 年學成回台後，在台中圖書館舉辦留歐作品展覽會，據顏水龍的回

9　林獻堂著，許雪姬等註解，《灌園先生日記》（六），台北市，中央研究院台灣史研究所籌備處，2000 年，頁 89。

10　林獻堂著，許雪姬等註解，《灌園先生日記》（九），台北市，中央研究院台灣史研究所籌備處，2000 年，頁 391；及《灌園先生日記》（十一），2006 年，頁 336。

11　林獻堂著，許雪姬等註解，《灌園先生日記》（十二），台北市，中央研究院台灣史研究所籌備處，2006 年，頁 353。

12　參考林獻堂著，許雪姬等註解，《灌園先生日記》（九），台北市，中央研究院台灣史研究所籌備處，2000 年，頁 166；及《灌園先生日記》（十一），2006 年，頁 177；和《灌園先生日記》（十三），2007 年，頁 165。

13　參考 2007 年 10 月 28 日謝里法於國美館講演「從 20 世紀中台灣地主階級的文化參與——談林獻堂、楊肇嘉在美術運動中扮演的角色」的演講內容。

14　1941 年（昭和 16 年）2 月 13 日林獻堂日記記載：「顏水龍亦來，請余以攀龍之名義加入東亞巧藝社之株式百株，許之。」參考林獻堂著，許雪姬等註解，《灌園先生日記》（十三），台北市，中央研究院台灣史研究所籌備處，2007 年，頁 72。

15　1941 年（昭和 16 年）11 月 15 日林獻堂日記記載：「顏水龍十一時半來訪，他正組織草竹細工事業，總督府亦補助四千円，其資本金二萬円，請余亦多少出資。許之，以攀龍名義引受株式千二百円。」參考林獻堂著，許雪姬等註解，《灌園先生日記》（十三），台北市，中央研究院台灣史研究所籌備處，2007 年，頁 385。

表 4 《灌園先生日記》中記載林獻堂出席美術展覽會統計表

日期	展覽活動	地點
1929 年（昭和 4 年）1 月 6 日	陳植棋油畫展覽會	台中行啟紀念館
1929 年（昭和 4 年）6 月 25 日	楊草仙書會	台中革新青年會館
1930 年（昭和 5 年）8 月 14 日	趙藺書畫展覽會	台中革新青年會館
1931 年（昭和 6 年）4 月 10 日	赤島社繪畫展覽會	台中公會堂
1931 年（昭和 6 年）4 月 28 日	劉惠亭書畫展覽會	霧峰青年會館
1932 年（昭和 7 年）4 月 3 日	楊佐三郎油畫展覽會	台中市醉月樓
1932 年（昭和 7 年）10 月 30 日	第 6 回台展	東洋畫於台北第一師範、西洋畫於教育會館
1933 年（昭和 8 年）5 月 13 日	顏水龍作品展覽會	台中圖書館
1933 年（昭和 8 年）5 月 15 日	顏水龍、呂汝壽東西繪畫展覽會	一新會館
1933 年（昭和 8 年）5 月 17 日	呂汝壽、呂孟津父子繪畫展覽會	一新會館
1934 年（昭和 9 年）2 月 4 日	楊佐三郎展覽會	台中市民館
1934 年（昭和 9 年）11 月 25 日	台灣美術展覽會（第 8 回）	
1934 年（昭和 9 年）12 月 15 日	郭雪湖繪畫展覽	台中圖書館
1935 年（昭和 10 年）3 月 20 日	呂大椿陳列書畫百餘幅	台中青年會館
1935 年（昭和 10 年）3 月 20 日	一新會館書畫展覽會	一新會館
1935 年（昭和 10 年）11 月 6 日	台灣美術展覽會（第 9 回）	
1935 年（昭和 10 年）12 月 14 日	美術展覽會	
1937 年（昭和 12 年）4 月 26 日	李石樵展覽會	台中公會堂
1939 年（昭和 14 年）4 月 16 日	李石樵油畫展覽會	台中圖書館
1939 年（昭和 14 年）5 月 6 日	台陽美術協會（第 5 回）	台中公會堂

註：資料來自林獻堂著，許雪姬等註解，《灌園先生日記》（一）至（十七），台北市，中央研究院台灣史研究所籌備處，
2000-2010 年。

憶：「……在台中展出時，林獻堂一家人都光臨捧場。」[16] 這對於剛從法國回來，極
力想一展抱負的顏水龍來說，肯定是極大的鼓勵，才會印象如此深刻，並留下一幀合
拍於展場的照片（圖 1）。當時林獻堂的妻子楊水心女士也以二百五十円的價格買了顏
水龍留歐時期所畫的風景畫作品，分別是曾入選法國秋季沙龍展的〈モンスリ公園〉
（蒙特梭利公園，圖 2），以及《ポンヌフ》（新橋）之作，[17] 畫中場景是顏水龍旅法
時經常活動的地方。[18]

16 參考莊素娥，《台灣美術全集 6 顏水龍》，台北市，藝術家，1992 年，頁 20。
17 林獻堂著，許雪姬等註解，《灌園先生日記》（六），台北市，中央研究院台灣史研究所籌備處，2000 年，頁 197。
18 此二幅畫於 1998 年由林獻堂先生長孫林博正先生售予台北市立美術館典藏。

而同樣的，楊三郎自法國返台後，也在台中市民館舉辦留歐作品展，根據媒體報導，頗為轟動，參觀人數絡繹不絕，許多作品被收購。[19] 林獻堂同樣攜全家前往參觀，並以百円價格購買〈セーヌ河風景〉（賽納河風景）畫作，[20] 他對於畫家的鼓勵可見一斑。

（4）肖像畫。在攝影術尚不普及的年代，一般人流行到寫真館以炭筆為先人畫肖像留紀念。到了日治之後，隨著西洋畫觀念與技術的引進，逐漸被西洋畫家所取代，以油畫來畫肖像，成為當時中、上階層家庭的一種時尚。[21] 而幫人畫肖像畫，也成為困苦生活的藝術家賺取生活費的重要來源之一。李石樵 1935 年自東京美術學校畢業後，就是靠替人畫肖像過活，並且收入還不錯，他曾說：

> 我經常春季在台灣為人家畫肖像，然後將所得的款子帶到東京，舒適地過了下半年，這種方式的生活，差不

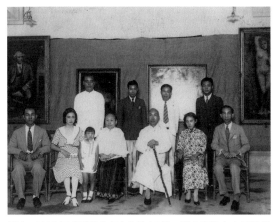

圖 1：1933 年（昭和 8 年）5 月 13 日，顏水龍於台中圖書館舉辦留歐作品展覽會。林獻堂 9 時同內子、攀龍、猶龍、愛子往觀看，這是當天合拍的照片。照片前排左至右：林猶龍、藤井愛子、林惠美、楊水心、林獻堂、敏子、林攀龍，第二排左至右：林陸龍、顏水龍、張星建、林松齡。

圖 2：顏水龍，〈蒙特梭利公園〉，（1931），油畫，116.5×80cm。

多繼續了八年，到了戰事日趨激烈的民國卅二年（昭和十八年）才告結束。[22]

19 參考作者不詳，〈楊佐三郎氏滯歐作品展〉，《台灣日日新報》，1934 年 1 月 22 日，8 版。
20 林獻堂著，許雪姬等註解，《灌園先生日記》（七），台北市，中央研究院台灣史研究所籌備處，2000 年，頁 55。
21 參考李欽賢，《高彩・智性・李石樵》，台北市，雄獅，1998 年，頁 69。
22 張炎憲、陳傳興主編，《清水六然居——楊肇嘉留真集》，台北市，吳三連台灣史料基金會，2003 年，頁 206。

從他上述的談話中可知，一個春季的努力，便可以抵上半年的生活開支，可知肖像畫的收入並不俗，以 1941 年李石樵為林獻堂畫肖像畫，共工作了六天的時間，收費計一百六十円，扣掉畫框二十五円、車資五円，筆資就賺了一百二十円，還另外給津貼十円，[23] 其實收入相當不錯。這種生活狀況，當時許多日、台藝術家皆然。

　　但是，這種「生意」並非人人可做，還得有門路才行，通常必須透過「有力人士」的介紹才會有肖像畫的案子可接。林獻堂便是經由楊肇嘉、蔡培火、張星建等人的介紹才找張秋海、顏水龍、李石樵等人進行畫肖像的工作。同樣的，林獻堂也曾引薦李石樵，使他能有機會進總督府為第十八任總督長谷川清畫像。[24] 而在這些有力人士中，推薦最力者可說是張星建了，他擔任中央書局的經理，又主編（擔任發行人兼編輯）《台灣文藝》雜誌，其利用職位之便，與美術家交流甚密，[25] 並利用在中部的廣大人脈關係替畫家尋求畫肖像的機會，張星建就是帶著李石樵登門拜訪，在二度請託之下，林獻堂才答應讓李石樵畫肖像。[26] 除此之外，其他畫家如張秋海曾畫過林獻堂的夫人楊水心，[27] 以及他的親族文川父子（林昧及其三子林文川）；[28] 而日人西畫家石河光哉也畫過林朝棟及其夫人洪氏。[29] 今日霧峰林家的「頤圃」大廳，仍懸掛著李石樵為林獻堂的大哥紀堂畫的肖像。[30]（如表 5）

　　筆者認為，林獻堂願意接受這些畫家的請託，某種程度來說，也應該是想幫助畫家改善生活的心理使然，以提供工作機會的方式直接或間接給予經濟上的幫助。

　　經由上文的資料整理可知，林獻堂對於藝術家的幫助頗多，若說台灣美術運動史中藝術家是運動裡的選手，那麼林獻堂可說是促進運動發展的推手之一。正如同曾擔

23　林獻堂著，許雪姬等註解，《灌園先生日記》（十三），台北市，中央研究院台灣史研究所籌備處，2007 年，頁 252。

24　林獻堂在 1944（昭和 19 年）1 月 27 日《灌園先生日記》中寫：「張星建、李石樵三時餘來訪，蓋為謝去年命石樵畫長谷川總督之肖像也。」林獻堂著，許雪姬等註解，《灌園先生日記》（十六），台北市，中央研究院台灣史研究所籌備處，2008 年，頁 38。

25　張星建擔任《台灣文藝》總編輯時，請李石樵、郭雪湖、顏水龍等畫家為月刊繪製插圖，也寫了一些美術評論。此時期，《台灣文藝》與美術家交流甚密，在《台灣文藝》二卷七號（1935.7.1）、八、九合併號（1935.8.4）及十號（1935.9.24）上連續刊登了「台灣の美術を語る」（談台灣的美術）的專題，計有陳澄波、廖繼春、李石樵、楊佐三郎、顏水龍、張星建等人發表文章。台灣文藝聯盟還主辦綜合藝術討論會，有楊佐三郎、陳澄波等人出席，會議記錄並刊載在《台灣文藝》三卷三號（1936.2.29）。

26　分別參考林獻堂著，許雪姬等註解，《灌園先生日記》（八），台北市，中央研究院台灣史研究所籌備處，2000 年，頁 100；及《灌園先生日記》（十三），2007 年，頁 252。

27　林獻堂著，許雪姬等註解，《灌園先生日記》（四），台北市，中央研究院台灣史研究所籌備處，2000 年，頁 370。

28　林獻堂著，許雪姬等註解，《灌園先生日記》（四），台北市，中央研究院台灣史研究所籌備處，2000 年，頁 386。

29　林獻堂著，許雪姬等註解，《灌園先生日記》（七），台北市，中央研究院台灣史研究所籌備處，2000 年，頁 467-469。

30　參觀霧峰頤圃時所見。

表 5　《灌園先生日記》中記載林獻堂及其族人曾接受畫肖像畫統計表

日期	藝術家	被畫對象
1931 年（昭和 6 年）11 月 15 日	潘春源	林獻堂、楊水心（林獻堂夫人）
1931 年（昭和 6 年）11 月 25 日	張秋海	林獻堂
1931 年（昭和 6 年）11 月 25 日	張秋海	楊水心（林獻堂夫人）
1931 年（昭和 6 年）12 月 9 日	張秋海	文川父子（為林獻堂親戚，林昧及他的三子林文川）
1932 年（昭和 7 年）12 月 24 日	顏水龍	林獻堂夫婦
1934 年（昭和 9 年）2 月 8 日	顏水龍	林獻堂
1934 年（昭和 9 年）12 月 16 日	石河光哉	林朝雍（林根生（林資樹）之父，為林文察之二子）
1934 年（昭和 9 年）12 月 18 日	石河光哉	林根生之母（副妣，洪妣，閨葵娘）
1941 年（昭和 16 年）7 月 16 日	李石樵	林獻堂

註：資料來自林獻堂著，許雪姬等註解，《灌園先生日記》（一）至（十七），台北市，中央研究院台灣史研究所籌備處，
　　2000-2010 年。

任過林獻堂祕書的葉榮鐘在撰寫〈楊肇嘉先生生平事蹟〉一文中，對楊肇嘉生前的事
蹟寫到：

> 日據時期，凡台灣青年有足與日人爭一日之長短者，公莫不多方獎勵，當時東京之
> 「帝展」為畫家之登龍門，但是藝術家大都家境清寒，而作品亦少人問津，生活拮
> 据可想而知，公乃常予援手，鼓勵有加，本省洋畫界之有今日，公之功不可沒。[31]

　　其實林獻堂何嘗不也是如此？林獻堂身為民族運動的領袖人物，楊肇嘉是他志同
道合長期共同奮鬥的革命夥伴，葉氏的這席話，也同樣可以套用在林獻堂的身上。

三、林獻堂對新美術的認知

　　林獻堂雖然未接受過新式教育，屬於舊社會的仕紳，但由於他勤於閱讀，廣泛吸
收新知，並且透過遊歷歐美等國的機會，參觀美術展覽、看電影、歌劇及聽音樂會等，

31　參考葉榮鐘，〈楊故國策顧問肇嘉先生生平事略〉，「葉榮鐘全集、文書及文庫數位資料館」。http://archives.lib.nthu.
　　edu.tw/jcyeh/。

得以增廣見識。此外，他時常參與由他長子攀龍成立的「一新會」[32] 所舉辦的演講會，如顏水龍就曾在此講演「藝術與人生」。[33] 再加上其身旁的同志如蔡惠如、楊肇嘉、蔡培火等人皆是接受新式教育的知識份子，多少在新美術的觀念上有所影響。

林獻堂五十一歲生日時，蔡培火曾介紹潘春源來為其畫像。但畫出來的結果蔡培火並不滿意，與楊肇嘉商量之後，決定再請張秋海從東京歸台，再次為他畫像。當時林獻堂在日記中便提到：

> 三時餘肇嘉引張秋海來為余畫像，前日潘春源所畫，培火嫌其非美術的，與肇嘉商量發電召秋海，故秋海本日歸自東京也。[34]

這裡所指「非美術的」，據筆者推測是認為傳統水墨畫以白描為主，不夠逼真寫實，不如西洋繪畫在光影、空間處理上符合視覺透視，較為真實。所以，次日在林氏日記中有這樣的記載：

> 秋海下筆為余畫肖像，他之畫法與春源不同，春源是用四角格子安在寫真之上，漸次放大，故培火嫌其為非美術的也。秋海則不然，看人而畫，所畫比春源較像也。[35]

另一方面，西洋繪畫對於這些現代的知識份子來說也比較時髦，符合新時代的潮流，傳統繪畫相較而言就顯得老舊了。

此外，殖民政府透過新式教育於公學校及國語學校推展西洋繪畫觀念，林獻堂不可能不知道；而於1927年開始舉辦的台灣美術展覽會，林獻堂也時常前往參觀。[36] 因此，

32　1932年2月由林獻堂長子林攀龍成立一新會，其目的是在促進霧峰庄內之文化，之後便時常舉辦各類型的演講會。在林獻堂日記中也提到：「午後二時攀龍發起招集連鼎、春懷、水來、以義、戊鉡、德聰、崑玉、成龍、猶龍及余，打合組織啟發霧峰文化之會，會名曰一新會，其目的『在促進霧峰庄內之文化而廣布清新之氣於外，使漸即自治之精神，以期新台灣文化之建設』。」參考林獻堂著，許雪姬等註解，《灌園先生日記》（五），台北市，中央研究院台灣史研究所籌備處，2000年，頁88。

33　林獻堂著，許雪姬等註解，《灌園先生日記》（六），台北市，中央研究院台灣史研究所籌備處，2000年，頁68。

34　林獻堂著，許雪姬等註解，《灌園先生日記》（四），台北市，中央研究院台灣史研究所籌備處，2000年，頁369。

35　林獻堂著，許雪姬等註解，《灌園先生日記》（四），台北市，中央研究院台灣史研究所籌備處，2000年，頁370。

36　日記中記載，參觀過第6回、第8回、第9回。參考林獻堂著，許雪姬等註解，《灌園先生日記》（五），台北市，中央研究院台灣史研究所籌備處，2000年，頁443。及《灌園先生日記》（七），2000年，頁444。與《灌園先生日記》（八），2000年，頁393。

他對於新美術是有相當認識的。

　　所以，當推動新美術的畫家們登門尋求協助或拜訪時，林獻堂皆能盛情款待，視為座上賓（圖3）（如表6），對於藝術家的贊助要求，也大多能給予幫助。這反映出他對新時代知識份子的敬重，這些美術運動者，大多畢業自國語學校或高等學校，之後多數留學日本或歐洲等地，是新時代的菁英份子，於美術運動中扮演推展新美術的先趨者及核心份子的角色，在林獻堂的心目中，他們的地位是受尊崇的，因此能禮賢下士，樂於栽培與金錢援助。

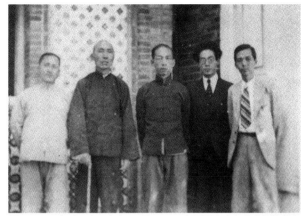

圖3：1934年（昭和9年）12月17日，郭雪湖與大每台中通信部主任大久保久雄拜訪林獻堂時合影。照片由左至右：蔡培火、林獻堂、林攀龍、大久保久雄、郭雪湖。

表6　《灌園先生日記》中記載接受過林獻堂款待的藝術家資料表

日期	藝術家	日記記載內容
1929年（昭和4年）1月6日	陳植棋	三時餘培火返自台中，陳逢源、陳植棋與之同來，請余明日往觀植祺之油畫展覽會。
1930年（昭和5年）5月25日	郭柏川	四時餘逢源、郭柏川來訪。
1930年（昭和5年）8月8日	陳澄波	陳澄波來訪。
1931年（昭和6年）4月9日	郭柏川、楊佐三郎	逢源引郭柏川、楊佐三郎及大阪工科學生廖行貴來訪，郭、楊等十五人組織一赤島社，將以啟發台灣之美術，明日在台中公會堂開繪畫展覽會，請余往觀，許之。
1931年（昭和6年）4月10日	赤島社繪畫展覽會	次到公會堂觀赤島社繪畫展覽會，遇廖繼春、范洪甲、陳慧坤、鈴木千代吉，及郭、楊等。……次到醉月樓歡迎廖繼春外四人。
1932年（昭和7年）2月16日	林錦鴻	黃呈聰、許嘉種、甘得中、林錦鴻來訪，午餐後往萊園，晚又再來，七時三十分之車方歸去。
1932年（昭和7年）4月3日	楊佐三郎	楊佐三郎以榮鐘為案內，來請余到自治聯盟本部觀其油畫展覽會，即與之同往，余與六龍各購一幅，價皆八十円。
1932年（昭和7年）7月17日	陳澄波率畫家十餘人	嘉義陳澄波率畫家十餘人來遊萊園。
1932年（昭和7年）8月30日	陳清汾	午後二時餘林熊光、陳清汾、吳場來訪。

日期	藝術家	日記記載內容
1932 年（昭和 7 年） 12 月 24 日	顏水龍	晚顏水龍來，預定旬日間住在，為余夫婦畫肖像也。
1933 年（昭和 8 年） 2 月 12 日	顏水龍	顏水龍來，預定住在旬日，將為余畫像也。夜宴天成、關關、水龍，合余與內子、攀、猶、愛、岩石，計九人。
1933 年（昭和 8 年） 11 月 15 日	廖繼春	廖繼春、張星建一時餘來訪，坐談片刻即去。
1934 年（昭和 9 年） 1 月 28 日	楊佐三郎	楊佐三郎訪余於俱樂部，請為其發起人，將於來月開其留歐繪畫展覽會，許之。
1934 年（昭和 9 年） 2 月 7 日	楊佐三郎、顏水龍、陳澄波、郭柏川	楊佐三郎、顏水龍、陳澄波、郭柏川四畫家及葉榮鐘、張星建來訪，余與之同往萊園，四人各畫一幅以贈一新會為紀念，午後三時歸去。
1934 年（昭和 9 年） 10 月 18 日	林錦鴻	林錦鴻來訪，並贈余以其所畫之淺草觀音寺。
1934 年（昭和 9 年） 11 月 9 日	顏水龍	顏水龍、張星建、張深切來訪。
1934 年（昭和 9 年） 11 月 19 日	楊佐三郎	楊佐三郎來訪，張星建與之同來，雜談至日暮，留之晚餐，七時半方返台中。
1934 年（昭和 9 年） 11 月 25 日	陳澄波	嘉義陳澄波來訪，張星建與之同來，請余觀台灣美術展覽會也。
1934 年（昭和 9 年） 12 月 11 日	郭雪湖	郭雪湖將於十四、十五、十六三日間，開其東洋畫之作品展覽會於台中圖書館，特來請余往觀。張星建與之同來，余留之晚餐。
1935 年（昭和 10 年） 2 月 19 日	郭雪湖	郭雪湖昨夜九時餘來宿，蓋欲繪畫農村風景，擬逗留數天云。
1935 年（昭和 10 年） 3 月 8 日	李石樵	張星建引畫家李石樵來訪，留之午餐後方返台中。
1937 年（昭和 12 年） 4 月 15 日	李石樵	李石樵、張深切來訪。石樵將於來二十四、二十五、二十六三日間，在台中公會堂開個人展覽會，請余往觀。午餐後方去。
1937 年（昭和 12 年） 5 月 6 日	楊佐三郎、陳澄波、李石樵、洪瑞麟、李梅樹、陳德旺、許聲基	台陽美術協會楊佐三郎、陳澄波、李石樵、洪瑞麟、李梅樹、陳德旺、許聲基及張星建來，請八日往公會堂觀展覽會，並要求補助費。即與之五十　。
1937 年（昭和 12 年） 11 月 1 日	陳清汾	陳清汾來訪，……雜談片刻遂去。
1938 年（昭和 13 年） 1 月 5 日	顏水龍	顏水龍來訪，留之午餐後方去。
1938 年（昭和 13 年） 3 月 4 日	顏水龍	顏水龍五時餘來看余，遂留之晚餐，近七時方去。
1938 年（昭和 13 年） 3 月 18 日	何德來	李延禧、何德來引李遐齡來。
1938 年（昭和 13 年） 5 月 22 日	顏水龍	水龍來與珠如剪裁椅囊，晚餐後離去。
1938 年（昭和 13 年） 6 月 7 日	張秋海	張秋海率其妻及二子來訪，……，坐談至四時餘方歸去。
1938 年（昭和 13 年） 6 月 12 日	顏水龍	五時餘雨稍霽，招成章、珠如同出散步，至顏水龍處坐談數十分間，並招其來晚餐。
1938 年（昭和 13 年） 6 月 13 日	顏水龍	顏水龍六時餘來共晚飯。

日期	藝術家	日記記載內容
1938 年（昭和 13 年） 6 月 14 日	顏水龍	培火三時餘來，水龍亦繼至，……蔡顏俱晚飯後方返。
1938 年（昭和 13 年） 6 月 22 日	顏水龍	顏水龍近十一時來，午餐後方去。
1938 年（昭和 13 年） 7 月 2 日	顏水龍	顏水龍來，午餐後方去。
1938 年（昭和 13 年） 7 月 3 日	顏水龍	培火、水龍四時餘來，皆晚餐後方歸去。
1938 年（昭和 13 年） 7 月 5 日	顏水龍	水龍來，晚餐後同攀龍、珠如、成章往東長崎散步，余倦甚，八時五十分就寢。
1938 年（昭和 13 年） 10 月 2 日	顏水龍	水龍來同晚餐，八時方歸去。
1938 年（昭和 13 年） 11 月 11 日	顏水龍	水龍來同晚餐，食後即去。
1938 年（昭和 13 年） 11 月 20 日	顏水龍	水龍來晚餐，因今晚特設佳餚以祝珠如退院也。
1938 年（昭和 13 年） 11 月 23 日	顏水龍	水龍來同晚餐並約其明日同往。
1939 年（昭和 14 年） 2 月 17 日	李石樵	適五弟、夔龍來，招余往醉月樓晚餐，……出席者：……張星建、……李石樵等二十餘名。
1939 年（昭和 14 年） 8 月 20 日	顏水龍	顏水龍來訪，謂北京臨時政府社會課有書來，聘他往作貧民救濟之事業，欲往一觀，然後決定辭就云云。繼之雜談，午餐後方去。
1939 年（昭和 14 年） 8 月 21 日	李石樵	楊肇嘉、李石樵二時餘來訪，……
1939 年（昭和 14 年） 9 月 17 日	顏水龍	顏水龍將往北京，預定一個月歸來，六時來辭行，留之晚餐，又與之三十　，近八時方歸去。
1940 年（昭和 15 年） 5 月 25 日	顏水龍	水龍三時餘來言二十八日之船將返台灣，因缺旅費請借二十円，如數與之，又約其六時半來同晚餐。
1940 年（昭和 15 年） 12 月 21 日	李石樵	李石樵受肇嘉之託，帶其女湘玲之結婚寫真來贈余，張星建與之同來，午餐後乃去。
1941 年（昭和 16 年） 4 月 29 日	李石樵、陳夏雨	李石樵、陳夏雨外一名來，請補助台陽美術展覽會，如前年之例，許之七十円。
1941 年（昭和 16 年） 8 月 10 日	李石樵	李石樵九時餘來為余畫肖像，午餐後乃返台中。
1941 年（昭和 16 年） 8 月 14 日	李石樵	張星建來看石樵畫余肖影，午餐後乃去。
1941 年（昭和 16 年） 11 月 15 日	顏水龍	顏水龍十一時半來訪，……。午餐後往南投。
1942 年（昭和 17 年） 4 月 8 日	藤田嗣治、鶴田吾郎、小磯良平、宮本三郎、田村孝之介、寺內萬治郎、中村研一、山口蓬春、清水澄（登）之、泉義夫、李石樵	藤田嗣治、鶴田吾郎、小磯良平、宮本三郎、田村孝之介、寺內萬治郎、中村研一、山口蓬春、清水澄（登）之九位畫家受陸海軍之囑託，將往南洋各處繪此回戰爭及風土民情，昨日由宮崎承飛機來台中，今朝以泉義夫、吳天賞、李石樵、張星建為導來訪，並遊萊園，因無料理，中食僅有蜅飯及金雞酒而已，二時半往台中。
1942 年（昭和 17 年） 11 月 27 日	顏水龍	顏水龍一時來訪，三時餘乃去。
1943 年（昭和 18 年） 3 月 13 日	李石樵	李石樵、林清泉亦來。……

日期	藝術家	日記記載內容
1943年（昭和18年）3月19日	顏水龍	王清木、顏水龍引東京日本民藝館長柳宗悅、北大教授金關丈夫外二名，三時四十分來遊，使天佑導之往萊園，歸來時，又使猶龍應接。
1943年（昭和18年）8月26日	立石鐵臣	北大教授金關丈夫及立石鐵臣、細野浩三，十時來訪，……
1944年（昭和19年）1月27日	李石樵	張星建、李石樵三時餘來訪，蓋為謝去年命石樵畫長谷川總督之肖像也。
1944年（昭和19年）2月22日	李石樵	張星建、李石樵等來受申甫招待，近十時來訪。
1944年（昭和19年）4月13日	李石樵	……李石樵外運轉手一名與之同來，……
1944年（昭和19年）10月8日	楊佐三郎	夔龍、……引……楊佐三郎、……來訪；
1944年（昭和19年）11月24日	蒲添生	蒲添生十時餘來商雕刻先父之像，午餐乃歸去。
1945年（昭和20年）4月13日	楊佐三郎	林和引、楊佐三郎、……，今早來訪。
1945年（昭和20年）5月26日	顏水龍	顏水龍十二時來自台南，述是處受爆擊之害，……
1945年（昭和20年）11月28日	李石樵	魏本、吳天賞、何天佑、……李石樵、張玉廉外二名來。

註：資料來自林獻堂著，許雪姬等註解，《灌園先生日記》（一）至（十七），台北市，中央研究院台灣史研究所籌備處，2000-2010年。

而他對藝術家的看重，在旅遊歐洲荷蘭之時便已萌芽。林獻堂在日記中曾寫到：

> 和蘭（荷蘭）三大畫家，世界亦頗著名，余看過十數個大都會美術館皆有其畫。林布蘭者，三大畫家之一也，他是此市生長之人，市民為之立銅像於市中最繁盛之處，為藝術家立銅像著實為數見不鮮，……西人之欽敬藝術家如是，故其藝術蒸蒸日上，良非無故也。若東方人則反是，東方人所立的銅像皆是軍人與政治家，未聞為藝術家而立銅像，藝術之不振亦良非無故也。[37]

他在當時看到西方人的作為有感而發，此想法自然也會反映在他對於藝術家的態度上。

不過，當西洋現代美術的發展日後逐漸深奧，脫離具象寫實的範疇時，這對於一位不諳西文的傳統仕紳來說，也是難以吸收了解。他曾於1937年於上野看二科會的西

37　林獻堂著，許雪姬等註解，《灌園先生日記》（一），台北市，中央研究院台灣史研究所籌備處，2000年，頁226。

洋畫展覽會之後，在日記上寫下：

> 入場料每人五角，畫有百數十張，能合余意者甚少，其中有理想派、未來派，
> 所畫似人非人，殊不解其用意之何在也。[38]

　　由此可知，林獻堂對於西洋畫的理解，恐怕也僅止於印象派之前的繪畫，對於印象派之後的現代繪畫所知有限，因此產生大惑不解也。

　　林獻堂自幼接受漢學教育，在傳統詩、書、畫、音樂上的造詣達到相當的水準，也充分展現自信，能出版詩集，經常寫字贈人，也能幫人辨別畫作真偽，[39] 並給予蔡旨禪作畫方面的指導。[40] 由他旅遊歐洲時，於荷蘭參觀女王離宮，看見拙劣的中國繪畫會心生不快來看，[41] 可以看出他對於中國傳統繪畫具有相當的品味。

　　但他對於西洋繪畫方面，就處處顯得謙遜，對於油畫的好壞，便不敢妄加評斷，曾說：「余非專門家不敢加以批評」。[42] 由此可以看出，他對於新美術的了解自知所知有限，但也不會排斥，是以謙虛、學習、欣賞的態度去接受。

四、林獻堂在台灣美術運動中的影響力

　　在台灣美術運動中林獻堂所發揮的影響力，除了上述顯而易見的實際幫助之外，還表現在他與藝術家的情誼上面。他通常透過身旁友人的引薦而認識藝術家，像陳逢源介紹過陳植棋和郭柏川等人；蔡培火引薦過潘春源、陳永森、石河光哉；楊三郎則是透過他的祕書葉榮鐘的介紹；此外，介紹最多，有如藝術家經理人的張星建，則相

38　林獻堂著，許雪姬等註解，《灌園先生日記》（九），台北市，中央研究院台灣史研究所籌備處，2000 年，頁 328。

39　林獻堂著，許雪姬等註解，《灌園先生日記》（三），台北市，中央研究院台灣史研究所籌備處，2000 年，頁 315。

40　於 1933 年（昭和 8 年）3 月 17 日日記中記載：「旨禪來請余批評她的書畫，蓋欲出品於一新會之書畫展覽會也。余遂將其敗筆之處一一告之。」林獻堂著，許雪姬等註解，《灌園先生日記》（六），台北市，中央研究院台灣史研究所籌備處，2000 年，頁 110。

41　他於 1927 年（昭和 2 年）11 月 3 日的日記中寫到：「女王的離宮在公園盡處……室之四圍及圓頂皆是有名畫家所繪的，……。接近跳舞室有二室，一排列中國刺繡及繪畫。刺繡雖非上品，然亦不失中國體面，獨有繪畫令人一見而生不快，不知當時何處奉此拙劣畫工，實有污辱中國的美術。」林獻堂著，許雪姬等註解，《灌園先生日記》（一），台北市，中央研究院台灣史研究所籌備處，2000 年，頁 227。

42　於 1927 年（昭和 2 年）11 月 2 日的日記中寫到：「……若大幅的油畫則絕少也，余非專門家不敢加以批評，僅作觀覽而已。」林獻堂著，許雪姬等註解，《灌園先生日記》（一），台北市，中央研究院台灣史研究所籌備處，2000 年，頁 226。

繼介紹過廖繼春、楊三郎、陳澄波、郭雪湖、李石樵等人。其他還有楊肇嘉介紹過張秋海，張深切也曾引見李石樵。

　　林獻堂就像這些藝術家的大家長一樣，畫家時常會前往拜訪，在台中舉辦個展或團體展，必定會前往邀請，甚至請求他擔任發起人。[43] 可見林獻堂在這些藝術家心目中的地位非常崇高。

　　而林獻堂在朋友聚會時，或家中辦喜事時，也常可以看到畫家出席的身影，這些藝術家與他互動可說非常頻繁，其中以顏水龍的交情最深。他們的情誼宛如父子般，顏水龍結婚時還收他為義子，[44] 在林獻堂因發生「祖國事件」受迫害，避居東京時期，家中許多大小事情，如置房產、設計居家擺設、身體病痛的處理等等，都找顏水龍幫忙。而林獻堂也幫過顏水龍修改過廣告文案，[45] 並在他專注的台灣工藝事業上給予經濟的支持。

　　顏水龍晚年會選擇霧峰定居，就是感念這位義父的恩情，他曾這樣說過：

> 我年輕的時候孤苦無依，最困難的時候林獻堂先生總是幫助我，他的長公子攀龍兄也是每在我最需要幫助的時候及時伸出援手，我結婚時獻堂仙還收我做乾兒子。林家可以說是我的再生恩人，如今故人雖不在，我還是非常想念，前一陣子到林家大園走訪一趟，景物、人事全非，宅院破舊已不復當年，後輩年輕人也沒人認識我，憑弔故人、故園，不勝感慨欷歔，讓我當場落淚，……。我就是感念故人恩情，所以選擇林獻堂先生故居所在地——霧峰當作我的故鄉，住在這裡可以常想起恩人。[46]

　　林獻堂可說是他的再生父母，對顏水龍一生行誼的影響一定很大。

43　於 1934（昭和 9 年）1 月 28 日林獻堂日記中曾記載：「楊佐三郎訪余於俱樂部，請為其發起人，將於來月開其留歐繪畫展覽會，許之。」林獻堂著，許雪姬等註解，《灌園先生日記》（七），台北市，中央研究院台灣史研究所籌備處，2000 年，頁 43。

44　參考周明，〈顏水龍與台灣應用美術的發展：口述歷史採訪兼論顏氏一生對台灣藝術的貢獻〉，《慶祝台灣光復五十周年口述歷史專輯》，台北市，台灣省文獻委員會編印，1995 年，頁 98-99。

45　顏水龍請林獻堂幫忙修改其翻譯ビタビン之萬有製藥漢文廣告。顏水龍當時在スモカ齒粉公司廣告部任職，從事廣告設計工作，萬有製藥可能是顏水龍另外接的廣告設計案子。參考林獻堂著，許雪姬等註解，《灌園先生日記》（十），台北市，中央研究院台灣史研究所籌備處，2000 年，頁 178。

46　參考周明，〈顏水龍與台灣應用美術的發展：口述歷史採訪兼論顏氏一生對台灣藝術的貢獻〉，《慶祝台灣光復五十周年口述歷史專輯》，台北市，台灣省文獻委員會編印，1995 年，頁 98-99。

另外，就是曾以〈優曇花〉之作入選 1935 年第 9 回台展東洋畫部，有澎湖第一才女之稱的蔡旨禪。林獻堂對她的資助非常多，不論在學費補助與學畫方向上都給予幫助與指導，[47] 曾介紹陳進與郭雪湖給蔡旨禪認識，建議她可以向這兩位畫家學習。[48] 林獻堂對於她的要求幾乎有求必應，在金錢的援助上應該是藝術家中數一數二的。當年蔡旨禪曾以詩作感謝林獻堂夫妻款宴送行，詩中寫到：「三生厚幸此恩榮，祖道華筵為送行，潯水雖深猶不及，何時萬一報高情。」[49] 可見他們之間的深厚情誼。

除此之外，林獻堂身居民族運動的領袖，以他為中心的身邊許多人扮演過不同程度推動藝術的幕後角色，如張星建便是一例。張星建擔任中央書局經理時期，透過與林獻堂同是文化協會成員的關係，非常積極的將畫家推薦給林獻堂認識，這在前文已有略述，所以在當時的照片中，時常可見他出現在藝術家的展覽場合，與藝術家合影（圖 4），李石樵就曾替他畫了一張肖像畫。依筆者推測，李石樵應該就是透過他積極的介紹之下，才成功的打入林獻堂的交友圈中，[50] 於林獻堂在台晚期時常參與林家的聚會，並經常出入霧峰萊園。

如於 1942 年日本著名畫家藤田嗣治、鶴田吾郎、小磯良平、宮本三郎、田村孝之介、寺內萬治郎、中村研一、山口蓬春、清水登之，九位畫家受陸海軍之囑託，前往南洋繪製戰爭及風土民情畫，由宮崎搭乘飛機經過台灣，順道至台中拜訪林獻堂，此行便是由李石樵、張星建、吳天賞等

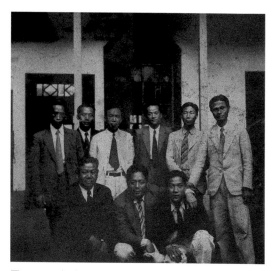

圖 4：1937 年（昭和 12 年）5 月，張星建與台陽美協第三回台陽展台中移動展的畫家合影。照片前排左至右：楊肇嘉、楊三郎、呂基正。第二排左至右：李梅樹、陳德旺、張星建、李石樵、洪瑞麟、陳澄波。

47　林獻堂對蔡旨禪的學費補助，包括：1934 年（昭和 9 年）5 月 4 日廈門美術學校留學許助以百金；1934 年（昭和 9 年）8 月 18 日廈門美術專門學校匯金五十円；1935 年（昭和 10 年）6 月 4 日從趙素學畫，學費補助四十円；1935 年（昭和 10 年）11 月 2 日從呂鐵州學畫，束脩百二十円。

48　參考林獻堂著，許雪姬等註解，《灌園先生日記》（六），台北市，中央研究院台灣史研究所籌備處，2000 年，頁 371；及《灌園先生日記》（八），2000 年，頁 70。

49　蔡罔甘，《旨禪詩畫集》，台北市，龍文出版，2001 年，頁 103。

50　在林獻堂日記中，於 1934 年之後，李石樵出現的場合大多有張星建相陪伴。

圖 5：1942 年（昭和 17 年）4 月 8 日，日本畫家藤田嗣治、鶴田吾郎、小磯良平、宮本三郎、田村孝之介、寺內萬治郎、中村研一、山口蓬春、清水登之，到台中霧峰拜訪林獻堂，由李石樵、張星建、吳天賞、泉義夫為導，並遊萊園。

人接待並遊覽萊園（圖 5）。[51]

　　林獻堂的影響力可以從二個層面來看，顯而易見的部份，經由上文資料的整理可以了解他長期贊助與支持台灣當時的藝術家，對台灣美術運動的推展起著實質的積極作用。而較為隱微不明的部份，是林獻堂本身的品味對藝術家的作品風格有一定的影響力，這些藝術家長期與林獻堂接觸，在購畫與參觀畫展的交流之中，很難不在思想、品味上彼此影響。

　　在思想的影響上，他身為民族運動的領導者，也是文化協會的中心人物，會中積極推廣文化向上運動，希望能夠提升台灣人民的文化水準，尤其重視品味及嗜好的培養。[52] 因此新文化協會或民族運動人士在思想層面上自然對這些藝術家造成某種程度的影響，例如大多數由台灣人自組的赤島社、台陽美協等美術團體的成立，可以說就是民族運動精神的展現。[53] 除此之外，林獻堂採行溫和的政治運動路線，也影響畫家走向溫和的抗爭路線，參與官方舉辦的美展，體制內與日本畫家爭一席之地。[54]

51　林獻堂著，許雪姬等註解，《灌園先生日記》（十四），台北市，中央研究院台灣史研究所籌備處，2007 年，頁 98。

52　參考黃慧貞，《日治時期台灣「上流階層」興趣之探討──以《台灣人士鑑》為分析樣本》，台北縣板橋市，稻鄉，2007 年，頁 17。

53　陳芳明在〈當殖民地的作家與畫家相遇──三〇年代台灣文學史的一個側面〉一文中提到：「台灣美術運動中『赤島社』的成立，就時代意義而言，也高度暗示畫家中已有了台灣意識的覺悟。民族主義的驅力，促使他們必須團結起來，創造具有民族風格的作品。」又說到：「參加台陽的畫家，……。他們一方面參加台展，一方面另組團體，自然富有台灣意識於其結盟的行動之中。」參考陳芳明，〈當殖民地的作家與畫家相遇──三〇年代台灣文學史的一個側面〉，《台灣美術百年回顧學術研討會論文集》，台中市，台灣省立美術館，2001 年，頁 137-150。

54　當時的民族運動人士認為，如果能把作品掛在「帝展」的一面牆，或者在「台展」、「府展」中多爭取一名特選，就比別人在街頭的演講來得更有力。參考謝里法，《日據時代台灣美術運動史》，台北市，藝術家，1981 年，頁 16。

而在品味的影響上，他們之間能夠交流密切，必定在觀念及品味上有某種契合才可能如此。上述文中提及林獻堂對西方現代美術作品的鑑賞力，僅及於當時盛行的泛印象派繪畫，特別偏愛寫實的繪畫風格，這樣的美術品味流行於上層仕紳之間，自然也影響了當時美術家的創作風格。這或許是造成日治時期台灣美術以泛印象派作品為主流的原因之一。這些作品的母題通常以靜物、裸女、肖像和風景為主，風格傾向寫實，極適合掛在廳堂供人欣賞。綜合上述所論，林獻堂在台灣美術的影響力，不單只是日記上看到的金錢與人力的幫助那麼表面而已，由於他是這群畫家心中尊敬的長者，因此他們時常登門拜訪，參與林獻堂的聚會，自然地，林獻堂的思想、行誼，乃至長者風範，無形中必定對這些年輕畫家有所影響，對台灣美術運動的發展起著重要的力量。

五、結論

　　林獻堂雖身為舊社會領導階級，但思想上並不冬烘，知道自己必須吸收新知，對政局的變化有所因應，因此他在政治、教育、思想上都做了調整，在政治上，配合日本政府的政策，擔任地方區長、參事等職位；而於教育思想上，能正視新式教育的衝擊，學習他人的優點之處，不僅以身作則，還一一將其子攀龍（10歲）、猶龍（9歲）及林家子弟送到日本接受新式教育。[55]雖然他是民族運動的領導者，維護傳統漢學及文化，但並不排斥現代文化及思想，能周遊天下，逛博物館、博覽會、看電影、聽音樂會、觀西洋繪畫展覽會等等，廣泛接受新知。

　　因此，他能透過買畫、贊助金錢、出席展覽會，以及提供藝術家畫肖像的機會等方式來支持正逐漸萌芽中的台灣新美術發展，這與他思想的開通與見廣識多絕對有關。雖然他對新美術的認識所知有限，了解並不夠深入，但對於剛起步的台灣美術運動來說卻已幫助很大。

　　林獻堂在台灣美術運動發展上給予許多有形無形的有力幫助，是運動發展背後不可忽視的人物，以贊助者的角色幫助過許多參與運動的藝術家，給予他們發展運動的動力，也經由私人交往的情誼給予許多藝術家溫暖。雖不能說整個美術運動因他而起，但其付出的貢獻應予以相當的研究與評價。

55　參考吳文星，《日治時期台灣的社會領導階層》，台北市，五南，2008年，頁122。

生存之道
——黃土水與美術贊助者

一、前言

在一個國民文化素養普遍低落、缺乏專業美術學校及美術館，以及沒有像今日的藝術市場或畫廊的年代裡，日治時期的藝術家要能謀生自然是備嘗艱辛。尤其是僅靠藝術創作謀生的藝術家，更是鳳毛麟角，而黃土水即是其中之一。

他曾自嘆：「世之人往往有許余為天才。余則自嘆為天災。」[1]（圖1）作為台灣人唯一的天才雕塑家黃土水，屢次入選帝展，為台灣人爭光，擔當台灣新美術運動的引航者，在此光環下卻仍不免要為個人生計所苦，尤其是從事雕塑創作的費用支出比繪畫更龐大，無怪乎他會視之為「天災」。

因此，黃土水背後人士的應援與贊助就非常重要，是他能持續不斷創作的動力來源。所以他必須有如許丙、林熊徵、郭廷俊、辜顯榮等人，這些受日治時期當局者與被稱為日人協力者的台灣仕紳大力支持、提攜與贊助。

圖1：1923年5月9日《台灣日日新報》刊載之黃土水新聞。

1　〈黃土水氏一席談〉，《台灣日日新報》（1923.05.09），6版。

另一方面，黃土水雖然對於政治並不太關心，但是他與文化協會領袖連溫卿及台灣民眾黨，以及台灣地方自治聯盟的楊肇嘉亦有往來。其中楊肇嘉曾經為文肯定黃土水的藝術成就，並贊助過黃土水。[2]（圖2）

圖 2：1979 年廖漢臣寄給謝里法的書信。（圖片來源：謝里法捐贈國美館資料）

現今關於黃土水與美術贊助者的研究專書與論文，已有的成果，如《日據時代台灣美術運動史》[3]、《黃土水傳》[4]、《台灣美術全集 19 黃土水》[5]、《台灣出土人物誌》[6]、《台灣日治時期的西式雕塑》[7]這些書籍及論文對黃土水與贊助者的互動關係與其背後的人脈社交網絡皆已有初步探討與成果，但都欠缺有系統且全面性的研究。而張育華《黃土水藝術成就之養成與社會支援網絡研究》[8]則是目前較有系統對此議題進行研究的碩士論文。此外，鈴木惠可《黃土水與他的時代：台灣雕塑的青春，台灣美術的黎明》[9]則是對黃土水在日本方面贊助者的支援網絡的研究有重要的進展。

而與此議題相關的期刊論文，有尺寸園（魏清德）撰寫的〈龍山寺釋迦佛像和黃

2 廖氏寫到：「黃氏在日，對於政治似不大關心，故在日台灣學生種種文化活動，俱不見其消息。但與文化協會之領袖連溫卿及民眾黨，後自治聯盟之楊肇嘉頗有往來。楊肇嘉亦曾在「台北文物」記黃氏創作時的苦心，魏清德……此二人對生前黃氏之支持都很賣力。」參考廖漢臣寄給謝里法的書信，1979。

3 謝里法，《日據時代台灣美術運動史》（台北市：藝術家，1978），無頁碼。

4 李欽賢，《黃土水傳》（台灣省：台灣省文獻委員會，1996），頁 81-84。

5 王秀雄，《台灣美術全集 19 黃土水》（台北市：藝術家，1996），頁 34-36。

6 謝里法，《台灣出土人物誌》（台北市：前衛出版社，1988），頁 14-55。

7 朱家瑩，《台灣日治時期的西式雕塑》（台北市：國立台灣大學藝術史研究所碩士學位論文，2009），頁 39-43。

8 張育華，《黃土水藝術成就之養成與社會支援網絡研究》（台北市：國立台灣師範大學歷史學系研究所碩士學位論文，2016），無頁碼。

9 鈴木惠可，《黃土水與他的時代：台灣雕塑的青春，台灣美術的黎明》（新北市：遠足文化，2023），頁 173-178。

土水〉[10]，作者回顧為了贊助黃土水委託他為萬華龍山寺雕刻釋迦像的經過，這是較早的一篇相關專文；張育華〈日治時期藝術社交網絡的建構—以雕塑家黃土水為例〉[11] 則是在新材料上有重要的發掘，並對《台灣日日新報》中有關黃土水的 132 篇相關報導進行分析；而鈴木惠可〈邁向近代雕塑的路程—黃土水與日本早期學習歷程與創作發展〉[12] 則發掘了黃土水在日本的社會支援網絡的第一手資料。

　　本文即在這些研究基礎之上，筆者從謝里法捐贈國美館的書信資料中發掘了全新的第一手資料，有郭雪湖、廖漢臣、陳昭明、李梅樹等書信有關黃土水的相關資料，藉由這些新發現的資料，採取文獻研究法，運用已出版的資料、訪談筆錄，予以考據、分析與整理，來重新探討藝術贊助者在黃土水背後所扮演的角色與意義。並透過藝術社會學方法，藉由藝術社會學家治美術史重視該時代的社會與藝術家互動之關係，[13] 以贊助者的角度去重新思考他與政府機構、不同的社會階層與台籍或日籍人士，以及各種政治立場者互動關係的背後意義，由此深入了解這些幕後推手的貢獻，並重新看見這些藝術贊助者。

二、黃土水所處的藝文圈

　　1895 年出生於台灣的黃土水，其成長於日本統治時期，1911 年考入台灣總督府國語學校，畢業後赴日本內地東京美術學校進修，就學期間即入選日本帝國美術展覽會，並連續四次入選。之後裕仁皇太子行啟台灣時還獲「單獨拜謁」，[14] 並替皇族久邇宮邦彥夫婦塑像。[15]（圖 3）

　　其成就被媒體大肆宣傳後，黃土水在台灣成為家喻戶曉的人物，地位崇高。當他回台參加日本殖民當局舉辦的宴會時，經常是與總督或是高級官員一同坐在第一排的

10　尺寸園，〈龍山寺釋迦佛像和黃土水〉，《台北文物》8 卷 4 期（1960.2），頁 72-74。

11　張育華，〈日治時期藝術社交網絡的建構—以雕塑家黃土水為例〉，《雕塑研究》13 期（2015.3），頁 118-176。

12　鈴木惠可，〈邁向近代雕塑的路程—黃土水與日本早期學習歷程與創作發展〉，《雕塑研究》14 期（2015.9），頁 88-132。

13　王秀雄，《台灣美術全集 19 黃土水》，頁 15。

14　〈賜黃氏單獨拜謁〉，《台灣日日新報》（1923.04.30），4 版。

15　〈光榮の黃土水君〉，《台灣日日新報》（1928.09.30），7 版。

位置。[16] 黃土水這樣的成就也激發許多台灣青年對藝術的憧憬，以他為榜樣，[17] 相繼赴日學習藝術。[18]

然而，這樣的人物在當時應該已是飛黃騰達，名利雙收？但從現存的資料看來似乎不然，例如黃土水的好友魏清德就曾為文回憶，黃土水在東京深造期間，就曾經因為生計出現困難而回台找他幫忙，尋找替人塑像賺錢的機會，後來魏清德援助他，以為龍山寺刻一佛像的理由贊助他，先支付黃土水一百圓解決他的困境。[19]

此外，從 1926 年《台灣日日新報》上的報載可知，黃土水當年雕塑方面之收入雖多，超過一萬金，但要在東京嶄露頭角花費也多，經濟狀況仍是入不敷出。[20] 除此之外，

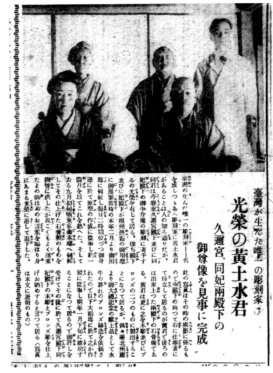

圖 3：1928 年 9 月 30 日《台灣日日新報》刊載之黃土水新聞。

從 1931 年 3 月 21 日《台灣新民報》的報導亦可知他過世後並無留下太多的財產，以致

16　黃玉珊紀錄，〈「台灣美術運動史」讀者回響之四—細說台陽：「日據時代台灣美術運動史」座談會〉，《藝術家》18 期（1976.11），頁 100。

17　筆者於 2022 年 09 月 30 日寫信詢問蒲添生紀念館蒲浩志館長，問他黃土水對蒲添生的影響，他回覆筆者說：「爸爸曾說台灣總都府宴請台日人士，會後大合照黃土水被安排坐在總都旁邊，令他覺得文化藝術可以提升處於日本管轄的台灣人地位，有為者亦若是的感覺。」

18　在李梅樹寫給謝里法的書信中提到：「自從黃土水因入選帝展而受聘進入皇宮替皇族久邇宮邦彥塑像，消息經媒體報導，最大的影響是改變台灣民眾對美術家的看法，過去只認為學醫是台灣子弟最好的出路，經於因黃土水的成就而發覺美術這條路也有不錯的前途。因此之故，1920 年代以後才有更多青年赴日進美術學校學習藝術。」謝里法，〈黃土水在鏡中所見的歷史定位〉，《台北市立美術館典藏專輯 I　台灣美術近代化歷程：1945 年之前》（台北市：北市美術館，2009），頁 34。

19　尺寸園，〈龍山寺釋迦佛像和黃土水〉，《黃土水雕塑展》（台北市：國立歷史博物館，1989），頁 75。

20　1926 年 12 月 15 日報導：「黃君於本年雕刻方面之收入。不下一萬金。然而尚云僅得支持。顧知欲露頭角於東京者。收入雖多。費用亦夥顧台灣培樓。真不足以長育松柏。」〈無腔笛〉，《台灣日日新報》（1926.12.15），4 版。另，1930 年 12 月 22 日報導：「……此數年來，稍有餘裕，所入之款，亦皆投于所居之東京府下池袋一〇九一工廠，及購入雕刻機械資料，然扶養其亡兄遺下子女六名，猶子比兒，故依然經濟拮据，……」〈雕刻家黃土水氏 不幸病盲腸炎去世〉，《漢文台灣日日新報》（1930.12.22），8 版。

身後遺族必須尋求各界的援助。[21]

　　出生貧窮的黃土水生前曾說他最怕沒錢，因為創作所需要費用如石材、運費及模特兒、石膏材料、工具和其他種種雜費，若沒有經費就一切免談。[22] 但當時在東京生活的大多數雕塑家，如同日人落合忠直所說是一群「被詛咒的人們啊！」原因就是這些雕塑家大多都是貧窮的，且他們和繪畫家的收入差別有如天地雲泥。[23] 他在文章中即說到：

> ……，繪畫則大概誰都看得懂。不論什麼樣的家庭，很少沒有掛一兩幅字畫。喜歡的更投入許多金錢。然而，雕刻方面，作品不但是立體的而且富於象徵意味，外行人很難理解，看起來總是不如繪畫，自然也沒什麼需求。畫作可以收藏二、三十幅以上，卻捨不得買一件雕刻，……雕刻需求量既然不大，價格也便宜，即使成為相當有名的大家，作品的價錢還是可以想知不高。銅像之類，兩年內訂購一件就算不錯了，價錢好像抬得很高，其實有三分之二以上的錢是花在製作材料等費用上，比起日本畫的大賺情形有如天差地。[24]

　　由此可知，黃土水當年所要面對的是何種艱困的環境，雕刻家是比繪畫家還弱勢的行業，難怪黃土水會說：「蓋藝術一途談何容易。」[25] 且他也曾在《台灣日日新報》自述說：

> 嘗怪世人有誤解為藝術無難，或妄計為藝術可以生財者，……美術學校每年之畢業生，其衣食得賴以保暖無虞者，級不過一二人而已，其餘則皆寂寂無聞，間多勞其心志而空乏其身者，……一作品少者數月間，多者數年，殆廢寢忘餐為之。及一出品，則孫山名外，又縱或入選，購之者幾何人呼，人且群疑其價值太高也，故曰藝術家非致富之道，……[26]

21　〈黃土水氏雕刻品 期使生命永留台灣〉，《漢文台灣日日新報》（1931.02.28），4版。及〈國師同窓會 開墾親例會〉，《台灣新民報》（1931.03.21），5版。
22　黃土水，〈出生於台灣〉，《風景心境：台灣近代美術文獻導讀》（台北市：雄獅，2001），頁126。
23　落合忠直，〈值得同情的帝展雕刻部的暗鬥〉，《風景心境：台灣近代美術文獻導讀》（台北市：雄獅，2001），頁441。
24　落合忠直，〈值得同情的帝展雕刻部的暗鬥〉，頁441。
25　〈黃土水氏一席談〉，6版。
26　〈黃土水氏一席談〉6版。

就收藏面來看，當時雕刻方面的藏家不多，因此收藏雕刻的需求量不大，所以作為雕塑家要在東京尋找到訂購契約絕對不是一件容易的事。從媒體報導黃土水帝展入選的作品，一直放在家裡，過世後由其夫人運回台灣即可見一斑。[27]

　　而相較於日本，台灣的情形又是如何？殖民地的屬性讓台灣長期被視為文化貧瘠的邊陲地區。與黃土水同年出生的陳澄波在 1935 年於《台灣新民報》發表之〈將更多的鄉土氣氛表現出來〉一文中有如此的描述：

> 近年來台灣美術，一般而言有相當長足的進步，這比什麼都令人歡喜，回顧三十年前是怎樣的狀態，實在覺得非常有趣。當時世人幾乎不認為美術是有價值的，相反地會被罵為「畫尪仔」的情形。在家裡當然如此，如在書房裡畫圖的話，教師馬上要打幾下手心。到大正初年以前，公學校仍沒有圖畫科，從這幾點來看，也可以說繪畫對台灣社會是多餘的，這樣無情的話。到大正時期，在學校內也不過作為成績展覽會的附屬品被陳列出來罷了。到了昭和時期，美術才逐漸萌芽，在此之前的美術可以說不值一提吧！[28]

　　由此來看黃土水在台灣的處境，便不難理解他為何會在台灣遇到一位社會地位很高的千萬富翁長者，這長者能為一宵之宴拋下百金千金，但是一聽說某知名畫家的油畫一幅值五百圓卻渾身發軟，[29] 因當時台灣上流社會對藝術品仍是蒙昧無知。而年紀小黃土水 13 歲，也是專業畫家的郭雪湖，也曾自述：（圖 4）

> 我學畫時很多親戚和朋友來忠告我母親，說你們沒錢人那里（裡）想去做個畫家，畫這門的職業是很窮的，如果金火去做畫家者你們一族的人都一定會餓死，……[30]

　　由此可知，當時台灣人的文化水平遠不及日本，美術素養普遍低落，也無藝術市場，雕塑作品所費不貲，非一般民眾能負擔，因此黃土水要在台灣開拓他的藝術市場

27　〈黃土水氏雕刻品 期使生命永留台灣〉，4 版。
28　〈將更多的鄉土氣氛表現出來〉，《台灣新民報》（1935.01.01），版次不詳。參考謝里法捐贈國美館之文獻。
29　黃土水，〈出生於台灣〉，《風景心境：台灣近代美術文獻導讀》（台北市：雄獅，2001），頁 128。
30　郭雪湖寄給謝里法的書信，年代不詳。

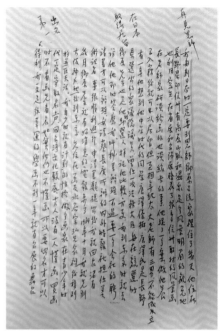

圖 4：郭雪湖寫給謝里法的書信。（圖片來源：謝里法捐贈國美館資料）　　圖 5：1985 年 6 月 7 日郭雪湖寫給謝里法的書信。
（圖片來源：謝里法捐贈國美館資料）

想必是非常的困難。

三、要做藝術家，出名第一

　　台灣前輩藝術家會參加帝展、台府展，除了有日本老師石川欽一郎、塩月桃甫、鄉原古統等人的鼓勵外，他們純粹是為藝術努力，爭取榮譽，並藉此來提升名氣和社會地位，誠如郭雪湖所說：「如果沒有設立台展的話，我跟雪溪老師一樣在大稻埕開一間畫館。」[31]

　　然而，由上述可知，藝術家必須賣作品維生，而他們想要賣作品，就必須先出名才行，就如同郭雪湖所說，當時的人買畫並不是看畫的好壞，而是看這個人有沒有名氣。他在 1985 年 6 月 7 日寫給謝里法的信中說到：（圖 5）

31　郭雪湖寄給謝里法的書信，年代不詳。

……做了畫家在青少年時代一定爭取名聲，因台灣文化較低，十萬人沒有一人懂畫，買畫時不看畫先看名，如實他們也不懂畫，所以要出名才可以得利，……[32]

　　由此可知，黃土水當年參加帝展，從維持生計的角度看也是他不得不的選擇。因他出生貧窮，只有藉參展得獎而出名，獲得社會地位後才會有人跟他買作品，就如同日人落合忠直在文中所述：「……有否入選帝展關係到生存的大問題……。」[33]

　　當年參加帝展，不只是藝術家爭取榮光、登龍門的機會，另一方面，當時日本社會咸認為：「人民都信用團體畫展的審查委員會的審查結果來分級買畫。[34]」

　　待黃土水出人頭地，爭取社會認可後，他亦擅用累積的人脈來拓展他的藝術事業，其中官方的力量最重要。

　　黃土水是一位由殖民當局者特意栽培出來的藝術家，[35] 因此他與歷任總督及高級官員大多保持良好的關係，[36] 由此能得到他們的引薦和訂購作品，甚至是創作之外的方便，例如 1923 年黃土水回台研究水牛，他就曾託台北南署的警務部長的協助，取得屠宰場在殺牛後給他翻印牛頭、牛腳等各重要部位的方便。[37]

　　且在台真人廟口修建工作室時，向市政府請准時曾受到日本官員的刁難，以及工事中受當地警察的干涉，後因民政長官賀來佐賀太郎的協助才旋告竣成。[38]

　　而黃土水經他們引薦得以被皇室認識，並向皇室獻納作品，或得到替皇室製作肖像的機會，例如 1920 年久邇宮邦彥親王來台視察，參觀大稻埕公學校，即是由總督田健治郎親自為親王介紹黃土水〈少女〉胸像，讓親王對黃土水留下深刻的印象；[39] 1922年〈華鹿〉、〈帝雉〉作品亦是由總督田健治郎引薦，由總務長官賀來佐賀太郎獻納貞明皇后和宮裕仁親王（圖6）；[40] 1923年〈三歲童子〉於裕仁皇太子4月行啟台灣時，黃土水親自攜作回台，由總督府獻上作品，並由總務長官賀來佐賀太郎的安排，在台

32　1985 年 6 月 7 日郭雪湖寄給謝里法的書信。
33　落合忠直，〈值得同情的帝展雕刻部的暗鬥〉，頁 442。
34　1985 年 4 月 6 日郭雪湖寄給謝里法的書信。
35　陳昭明，〈黃土水小傳〉，《黃土水百年誕辰紀念特展》（高雄市：高雄市立美術館，1995），頁 64-65。
36　〈雕刻家黃土水氏 不幸病盲腸炎去世〉，8 版。
37　陳昭明，〈黃土水小傳〉，《黃土水百年誕辰紀念特展》，頁 65。
38　尺寸園，〈龍山寺釋迦佛像和黃土水〉，頁 76。
39　顏娟英，〈新時代男與女〉，《台灣美術兩百年（上）：摩登時代》（台北市：春山出版有限公司，2022），頁 263-264。
40　張育華，《黃土水藝術成就之養成與社會支援網絡研究》，頁 206。

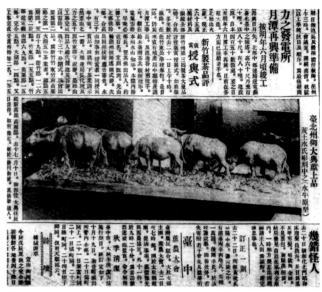

圖 **6**：1922 年 12 月 3 日《台灣日日新報》刊載之黃土水新聞。

圖 **7**：1928 年 10 月 23 日《台灣日日新報》刊載之黃土水新聞。

北行宮接受「單獨拜見」的榮譽；[41] 同年，〈猿〉（浮雕）作品由總務長官賀來佐賀太郎獻納皇宮；[42]1928 年〈水牛群像〉（歸途）作品由台北州知事獻上昭和天皇（圖 7）；[43]而 1928 年則是經總督府安排製作久邇宮邦彥親王夫婦的雕像。[44]1930 年〈水牛〉則由石塚英藏總督獻給東伏見宮伊仁妃殿下。[45]

　　有了皇室、殖民當局者光環的加持，這種名人效應，更能吸引台、日各方有力人士、不同政治立場的人協助，幫他宣傳、向他訂購作品、邀請他製作肖像或是擔任他的應援者。

　　而這也讓黃土水的雕塑行情因而水漲船高，上述〈水牛群像〉之作，他即向時任

41　陳昭明，〈黃土水小傳〉，頁 64。

42　劉錡豫，〈來自國境之南的禮物：談日本皇室收藏的台灣美術〉，《自由時報》：https://talk.ltn.com.tw/article/breakingnews/3671503（2023.02.16 點閱）。

43　劉錡豫，〈來自國境之南的禮物：談日本皇室收藏的台灣美術〉，《自由時報》：https://talk.ltn.com.tw/article/breakingnews/3671503（2023.02.16 點閱）。

44　陳昭明，〈黃土水小傳〉，頁 66。

45　參考《雕刻家故黃土水君遺作品展覽會陳列品目錄》。

總督開價五千圓，[46] 相較於之前〈釋迦出山〉製作費一千四百圓高出很多。[47]

四、黃土水背後這些幕後推手對他的貢獻

　　黃土水除了自己的努力力爭上游之外，也需要依靠各方人士的支持，這些贊助者的身份包括：當局者、富豪、仕紳、同窗、校友、實業家及民族運動人士等等。其詳細情況，分述如下：

（一）金錢捐助。

　　1915 年黃土水赴日進修，即曾獲東洋協會台灣支部三年的獎學金，每個月提供十圓助學金，3 年約三百六十圓，解決他學費的問題。[48] 而 1918 年，黃土水在學期間也曾以「在學品行方正、學業優等，堪為留學生楷模」，得到台灣總督府民政局民政長官下村宏頒發賞金一百圓，[49] 並且在他的引薦下得到基隆顏雲年金錢的支助。[50]

　　此外，最大筆的金錢支助來自魏清德，前述曾提及他在黃土水最窮困的時候幫忙出主意，以獻納龍山寺一尊佛像為由，由魏氏出面向各方人士募資。這次共得到辜顯榮、林熊徵、顏國年等人二百圓、吳昌才、許丙、張福老等人一百圓、……，總共 16 人一千四百圓的獻納緣金。[51]（圖 8、9）

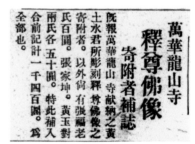

圖 8：1927 年 11 月 22 日《漢文台灣日日新報》刊載之獻納金新聞。

圖 9：1927 年 11 月 23 日《漢文台灣日日新報》刊載之獻納金新聞。

46　黃玉珊紀錄，〈「台灣美術運動史」讀者回響之四—細說台陽：「日據時代台灣美術運動史」座談會〉，頁 98-102。
47　〈萬華龍山寺釋尊獻納 寄附者及金額〉，《漢文台灣日日新報》（1927.11.22），4 版。及〈萬華龍山寺釋尊佛像 寄附者補誌〉，《漢文台灣日日新報》（1927.11.23），4 版。
48　作者不詳，〈黃土水〉，《台灣人物評》，頁 134。及〈留學美術好成績〉，《台灣日日新報》（1915.12.25），6 版。
49　王秀雄，《台灣美術全集 第 19 卷 黃土水》（台北市：藝術家出版社，1996），頁 176。
50　〈無絃琴〉，2 版。
51　〈萬華龍山寺釋尊獻納寄附者及金額〉，4 版。及〈萬華龍山寺釋尊佛像寄附者補誌〉，4 版。

而縱使在黃土水過世後，仍有許多人捐助，例如1931年於台北東門曹洞宗別院為黃土水舉辦的追悼會，從現存〈計算書〉資料可知，這場追悼會共募得資金六十七円。其中志保田鈺吉、蔡法平、黃金生捐助十円、劉克明、小山誠三捐助二円、郭廷俊和張清港則合出十円，其他還有藝術家倪蔣懷捐助五円；同學吳朝綸則捐助一円。[52]

（二）作為官紳與實業家之間穿針引線的橋樑。

最熱心引薦和推薦黃土水的藝術才華的有魏清德、許丙和日人赤石定藏，透過他們更能吸引台灣上流階層人士訂製雕像和贊助的意願。

黃土水的妻弟廖漢臣就曾說：「我記得尚在老松公學校四年級時候，家姊夫回來台灣，由魏清德之介紹，製作林熊徵、黃純青等人的塑像，……」[53]

此外，許丙和黃土水有深厚的友誼（圖10），[54] 除了收藏許多黃土水的作品外，曾推薦他為張清港母親做座像、為顏國年做立像，[55] 也曾引薦日本皇族收藏黃土水的作品。[56]

而在日台官紳與實業家社群中頗為活躍的赤石定藏，則透過他在政商、文化圈及

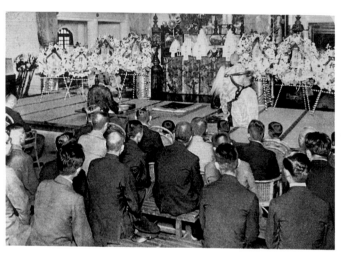

圖 **10**：1931 年 4 月 21 日台北東門曹洞宗別院黃土水追悼會。

52 參考國美館典藏資料。
53 廖漢臣寄給謝里法的書信，1979。
54 許博允，《境、會、元、勻：許博允回憶錄》（台北市：遠流，2018），頁 29。
55 廖仁義，〈向藝術贊助家致敬！〉，《藝術家》570 期，（2022.11），頁 52。
56 許博允，《境、會、元、勻：許博允回憶錄》，頁 30。

媒體界的人脈去推廣黃土水，讓他能獲得製作山本悌二郎、高木友枝、永田隼之助、
槙哲等人的雕像。[57]

（三）製作肖像與購買藝術品。

當時仕紳委託製作雕像，並非只是單方面的贊助行為；另一方面也是滿足自己的需要，除了作為紀念物外，也在彰顯個人的社會地位及藝術品味。

由〈黃土水雕像統計表〉可知：（表1）

其生前為人製作的雕像有近30座，這些雕像所得是黃土水重要的經濟收入來源，而雕作的對象幾乎都是當時的政商名流，或是這些人的親屬。其中以許丙製作的雕像最多，有〈許丙〉、〈許丙氏母堂〉（胸像）（圖11）、〈許丙氏母堂〉（坐像），可說是他最重要的贊助者。而超過一件者則有槙哲、郭春秧（圖12）、蔡法平等人。

而1926年黃土水曾接受新成立於中國廣州的國民政府的委託製作孫文銅像。當時

圖11：黃土水，〈許丙氏母堂〉，1928，石膏，59×62cm，許博允典藏。

圖12：黃土水，〈郭春秧坐像〉，1929，石膏。

57 張育華，〈日治時期藝術社交網絡的建構—以雕塑家黃土水為例〉，頁159。

表 1、黃土水雕像統計表

年代	作品標題	收藏者
1918	後藤氏令孃	後藤新平
1926	永田隼之助氏	永田隼之助
	永野榮太郎氏	永野榮太郎
	槇哲氏	槇哲
	槇哲氏（浮雕）	槇哲
	孫文氏	國民政府
1927	山本悌二郎氏（銅）	台灣製糖橋仔頭工廠
	林熊徵氏	林熊徵
	竹內栖鳳	竹內栖鳳
1928	顏國年氏	顏國年
	數田氏母堂	數田輝太郎
	賀來氏母堂	賀來佐賀太郎
	許丙（銅）	許丙
	許丙氏母堂（胸像）	許丙
	志保田氏	第一師範學校
	山本農相壽像（石膏）	山本悌二郎
	久邇宮邦彥親王夫婦胸像	久邇宮邦彥親王
1929	郭春秧氏（坐像）	郭春秧
	郭春秧氏（胸像）	郭春秧
	張清港氏母堂	張清港
	黃純青氏	黃純青
	蔡法平氏	蔡法平
	蔡法平氏夫人	蔡法平
	許丙氏母堂（坐像）	許丙
	高木友枝氏	高木友枝
	立花氏母堂	立花俊吉
	明石總督	明石元二郎
	川村總督壽像	川村竹治
1930	安部幸兵衛氏	神奈川縣立商工實習學校
	益子氏嚴父	益子逞輔

資料來源：《雕刻家故黃土水君遺作品展覽會陳列品目錄》、張育華，〈日治時期藝術社交網絡的建構—以雕塑家黃土水為例〉。

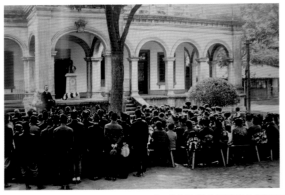

圖 13：1929 年舉行〈山本悌二郎氏〉雕像除幕式放置於台灣製糖橋仔頭工廠。

圖 14：1932 年 10 月 31 日《漢文台灣日日新報》刊載之壽像除幕式新聞。

黃氏另保存一座，於戰後其夫人捐贈台北市政府。[58] 黃土水可說是最早雕塑國父銅像的台籍雕塑家。

　　值得一提的是他在 1928 年共完成 8 座人物全像及胸像；1929 年則更多有 11 座。這樣的工作量，表示他這兩年的收入絕對翻倍，但卻是夜以繼日，不停歇的工作賺來的。[59]

　　此外，其中有些雕像是眾人醵資製作，作為公開展示之用，例如 1927 年〈山本悌二郎氏〉，即是在地仕紳醵金製作，於 1929 年舉行除幕式，放置在台灣製糖橋仔頭工廠（圖 13）；[60] 而 1928 年〈志保田氏〉則是第一師範學校新校長濱武元次、紀念品募集委員書記三上敬太郎等 2386 人捐款。壽像除幕式則於 1932 年 10 月 30 日舉行（圖 14）。[61]

　　除此之外，向黃土水購買作品也是對他有實質的幫助。從〈黃土水作品收藏者統計表〉（表 2）可知：

　　黃土水雕像之外的藏家在官方機構有第一師範學校、台灣教育會館、太平公學校、台灣日日新報社等；而重要收藏者，日人方面有皇室及後藤新平、田健治郎、赤石定

58　〈國父銅像〉，《民報》（1946.09.20），3 版。

59　筆者於 2022 年 09 月 29 日寫信問問蒲添生紀念館蒲浩志館長，問他這樣的工作量，對雕塑家來說是否很重？他回覆筆者說：「令人羨慕的數字是指，指收入的豐盛。若有人物全像，只能說精力充沛。」而 1930 年 12 月 22 日《漢文台灣日日新報》也曾報導黃土水為了工作，極勞神焦慮，每天只睡三、四個小時。〈雕刻家黃土水氏 不幸病盲腸炎去世〉，8 版。

60　鈴木惠可，〈時代的交叉點：黃土水與高木友枝的銅像〉，《高木友枝典藏故事館》（彰化市：國立彰化高級中學圖書館，2018），頁 46。

61　〈志保田氏壽像除幕式〉，《漢文台灣日日新報》（1932.10.31），8 版。

表 2、日治時期黃土水作品收藏者統計表

年代	作品標題	收藏者
1914	觀音像	第一師範學校
	猿	第一師範學校
1915	仙人	黃氏自藏
1918	後藤氏令孃	後藤新平
	雞	後藤新平
	猩猩	杉山茂丸
	蕃童	台灣教育會館
1919	甘露水	台灣教育會館
1920	擺姿勢少女	台灣教育會館
	少女	太平公學校
1921	幼童弄獅頭之像	田健治郎
1922	華鹿	迪宮裕仁親王
	帝雉	貞明皇后
	子供放尿	迪宮裕仁親王
1923	櫻姬	赤石定藏
	三歲童子	裕仁皇太子
	猿（浮雕）	日本皇室
1928	水牛群像（歸途）	昭和天皇
	羊	昭和天皇
	雞	香淳皇后
	台灣雙槳船	久邇宮邦彥親王
	白鷺鷥煙灰缸	台灣日日新報社
1930	水牛	東伏見宮伊仁妃殿下
1931	羊	倪蔣懷
日期不詳	猿	林柏壽
	鹿	井手氏
	灰皿	台灣日日新報社
	熊	河村氏
	馬	三好氏
	鹿	土性氏
	常娥	立花氏
	狐	顏氏
	獅子	志保田氏
	猴	許丙
	鬥雞	楊肇嘉
	鹿（木雕）	楊肇嘉

資料來源：《雕刻家故黃土水君遺作品展覽會陳列品目錄》、張育華，〈日治時期藝術社交網絡的建構—以雕塑家黃土水為例〉。

表 3、日治時期郭雪湖作品收藏者統計表

年代	作品標題	收藏者
1928	圓山附近	台灣總督府
1929	春	樺山小學校
1930	瀞潭	木村泰治
	秋雨	鈴木文雄
1931	新霽	顏欽賢
	聖誕花	黃在榮
1932	薰苑	林柏壽
	朝霧	台北師範學校
	殘荷	幸田裕次
	薄暮	郭坤木
	河霧	黃逢時
1933	南瓜	台南市公會堂
	錦冠紅珠	林獻堂
1934	南國邨情	台灣總督府
	野塔秋意	木村泰治
	秋樹	楊肇嘉
	鮮魚	顏德修
1935	戎克船	台北市公會堂
	裝閣閑情	河村台日社社長
	海味	張園
1936	風濤	海軍武官武
1938	女工人	陸軍階行社
1940	葡萄	陳明
	田家秋	吳苊
	白鷺	郭廷俊
	祝日	許丙
1941	廣東所見	齊藤總務長官
	葡萄	顏欽賢
	梅花園	張清港
	坂路	台灣日日新報社
	泰山木	郭廷俊
1942	淳味	郭盈來
	鼓浪嶼脈	日進商會
	桃	大倉商店
1944	宵	顏德潤

資料來源：《郭雪湖自製作品要目》。

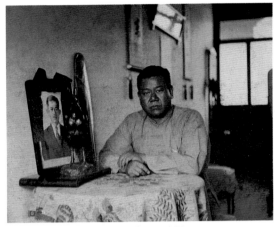
圖 15：楊肇嘉與黃土水〈鬥雞〉作品合影。

圖 16：郭雪湖手寫之作品要目資料。（圖片來源：謝里法捐贈國美館資料）

表 4、日治時期陳夏雨雕像統計表

年代	作品標題
1938	辜顯榮翁立像（鑄銅）
1939	輕鐵會社前代董事長呂翁胸像
1939	和美國民學校中村校長胸像
1940	楊肇嘉氏座像
1941	辜顯榮翁胸像
1942	中村翁胸像
1942	聖觀音鑄銅
1943	謝國城氏先父胸像
1943	聖觀音木雕
1944	陳啟琛翁胸像
1944	陳啟琛翁立像
1945	三菱製作廳社長母堂座像
1945	林烱光氏立像

圖 **17**：陳夏雨手寫之作品要目資料。（圖片來源：陳夏雨家屬提供）

資料來源：陳夏雨家屬收藏資料。

藏等政商名流；台灣人方面則有林柏壽、許丙、楊肇嘉（圖15）、倪蔣懷等人。

由此可知，黃土水的收藏者並非只有日本人，台灣人也有，且日人的藏家高於台灣人。而這種情形，在日治時期的美術家中絕非一個孤例，在台展中一戰成名而享有盛譽的郭雪湖（表3）（圖16），以及陳夏雨（表4）（圖17）、蒲添生等人亦是如此。

並且從〈日治時期郭雪湖作品收藏者統計表〉中可發現與黃土水的藏家有部分重疊，如顏欽賢（基隆顏家）、林柏壽、黃逢時（黃純青長男）、郭廷俊、許丙、張清港等人。由此進一步可知這些人在當時是支持許多台灣藝術家能持續創作的重要力量。

（四）展覽會的發起人與後援者。

在沒有畫廊及藝術經紀人的年代裡，日治時期的藝術家辦展覽背後必須要有強而有力的後援會才行，有了這些名人的加持，展覽或是活動才能夠吸引外界的關注及參與，且能夠提供經濟上的支援。這個風氣一直延續到戰後，郭雪湖就曾提到：「……如果有畫展時都看幕後所謂後援者的身份來分等級寫捧場文，……，所以好畫家沒有好的後援者是不可能捧大場。」[62]

62　郭雪湖寄給謝里法的書信，年代不詳。

而許玉燕在〈台陽美術協會五十年憶往〉一文中（圖18）也曾說到：「……通常，台陽美展的會場總是人潮擁擠，彷彿有什麼迎神賽會似的，……在那段時期，日本小林總督每年都會來參觀畫展。他們也支援台陽美展，所以那些名仕才會被帶動，也關心支持台陽美展。」[63]

從〈黃土水後援會統計表〉（表5）可知：

這些後援者有文教局長石黑英彥、總督官房生駒高常、

圖18：1987年12月7日《太平洋時報》報導。

基隆市尹佐藤得太郎、台北第一師範學校志保田鉎吉、許丙、郭春秧、黃純青、林熊徵等人，成為黃土水背後強而有力的後盾，給予他有力的支援，並帶動他人對其關注與支持。

（五）媒體宣傳與代售作品。

報導黃土水新聞最多的是《台灣日日新報》，根據張育華的研究有132篇之多，[65]其他報章雜誌，如《台灣民報》只有6篇；《台灣時報》有2篇；《三六九小報》僅有1篇。

由於黃土水與《台灣日日新報》的社長赤石定藏和漢文版主編魏清德有深交，[66]且他又是殖民當局特意要栽培的對象，自然成為媒體寵兒，因此媒體曝光度相較其他台籍藝術家為高，如陳澄波有126則新聞、陳植棋有54則、廖繼春則有54則新聞。[67]

63　〈台陽美術協會五十年憶往〉，《太平洋時報》（1987.12.07），10版。

64　依據台灣藝術史學者李欽賢的說法：「所謂『黃土水後援會』，可能非一個有集體共識的正式招牌，而是社會人士個別支持黃土水的行動總稱。」參考李欽賢，《黃土水傳》（台灣省：台灣省文獻委員會，1996），頁81。

65　張育華，〈日治時期藝術社交網絡的建構—以雕塑家黃土水為例〉，頁131。

66　竹本伊一郎，《昭和十六年台灣會社年鑑》（台北市：成文出版社，1999），頁255。

67　張育華，〈日治時期藝術社交網絡的建構—以雕塑家黃土水為例〉，頁131。

表 5、黃土水後援會統計表

日期	名稱	後援者
1926 年	黃土水後援會[64]	許丙、郭春秧、黃純青、林熊徵等人
1927 年 11 月 5 日至 6 日	台北博物館個展	文教局長石黑英彥、總督官房生駒高常、石川欽一郎、台北第一師範學校志保田鈇吉、許丙
1927 年 11 月 26 日至 27 日	基隆公會堂個展	基隆市尹佐藤得太郎、台北州協議員石坂莊作、基隆第一公學校校長小山誠三、顏國年、許梓桑
1931 年 2 月 5 日	黃土水絕作頒布會	賀來佐賀太郎、赤石定藏、李延禧
1931 年 4 月 21 日	台北東門曹洞宗別院黃土水追悼會	志保田鈇吉（一師校長）、劉克明（一師教諭）、杉本良（文教局長）、河村徹（台灣日日新報社）、土性善九郎、林熊徵、林柏壽、江明燦、加藤元右衛門、顏得金、許丙、黃金生、三上敬太郎、下瀨芳太郎、陳振能、林熊光、郭廷俊、中野勝馬、辜顯榮、魏清德
1931 年 5 月 9 日至 10 日	台北舊廳舍黃土水遺作展	赤石定藏、石川欽一郎、河村徹、顏國年、郭廷俊、許丙、辜顯榮、幣原垣、志保田鈇吉、杉本良、鼓包美、林熊光

此報是當時台灣發行量最大報紙，因此透過它持續不斷的報導，肯定對提升黃土水在台灣的知名度有幫助，得以廣為大眾周知。

尤其是黃土水深獲日本皇室賞識的報導，例如 1922 年黃土水的〈思出之女〉在東京平和博覽會台灣館展示，貞明皇后和裕仁皇太子前往參觀，看到黃土水的作品時曾說：「御感興猶深，思欲同人所雕刻之作品。」（圖 19）[68]；而 1923 年裕仁皇太子行啟台灣，黃土水製作〈三歲童子〉，親自攜作回台，由總督府獻上。之後在台北行宮獲「單獨拜見」，會後宮內大臣牧野伸顯轉達裕仁皇太子之諭：「甚得好評，後宜益自勉。」[69]；此外，1928年經總督府安排製作久邇宮邦彥親王夫婦的雕像，[70] 久邇宮邦彥親王誇獎他「善製作」。[71] 這些殊榮經媒體宣傳後

圖 **19**：1922 年 11 月 1 日《台灣日日新報》刊載之新聞。

68　〈黃土水氏の名譽〉，《台灣日日新報》（1922.11.01），5 版。

69　〈賜黃氏單獨拜謁〉，4 版。

70　〈光榮的黃土水君〉，7 版。

71　作者不詳，〈台灣所生唯一之雕刻家　沐光榮之黃土水君〉，《まこと》81 期，（1928.11），頁 12。

廣為人知，對黃土水的藝術事業與提升其社會地位絕對有幫助。

且《台灣日日新報》還代售黃土水「十二生肖」為主題的作品，[72] 從 1926 年開始即在報紙上刊載消息（圖 20），[73] 且銷售不錯，[74] 此舉不僅增加黃土水販售作品的管道，也在國際經濟不景氣的衝擊下增加

圖 20：1926 年 10 月 15 日《台灣日日新報》刊載之新聞。

他的經濟收入，由同年 12 月《台灣日日新報》的報載可知他年收入已超過一萬金，[75] 可見代售這件事對黃土水的收入發揮實質的幫助。

五、結論

2021 年適逢台灣文化協會成立百週年紀念，由文化部、地方政府及民間團體等主導慶祝活動，在美術館方面，規劃了相關系列活動，如：國立台灣美術館《進步時代：台中文協百年的美術力》（圖 21）、北美館《走向世界—台灣新文化運動中的美術翻轉力》與北師美術館《光：台灣文化的啟蒙與自覺》等，從文協與台灣美術的關係作為出發點，以文協重要人物如林獻堂、楊肇嘉、賴和等人為藝術家重要贊助者的角度切入的展覽，獲得外界的關注，亦提供另一種研究日治時期台灣美術的視角。

與此相反的，黃土水背後贊助者向來較少人研究，一是因為史料不足，一是因為他重要的贊助者除了日本皇室、殖名當局者及日人外，許丙、郭廷俊、林熊徵、顏國年、辜顯榮、張清港等台灣人，這群仕紳被視為台灣總督府的協力者。[76]

72　1926 年〈雕製銅兔〉、1927 年〈龍年銅雕〉、1928 年〈蛇飾琵琶〉、1929 年〈馬〉（未見報紙刊登販售訊息）、1930 年〈綿羊〉（甲種）、〈山羊〉（乙種）。每個作品複製 50 個，一個售 20 圓。而黃土水最後之絕作〈綿羊〉、〈山羊〉兩件作品以價 25 圓販售。

73　〈彫製青銅之兔　為紹介天才美術家　本社以實費分與〉，《台灣日日新報》（1926.10.15），4 版。

74　〈黃土水氏 青銅兔受歡迎〉，《台灣日日新報》（1926.10.21），4 版。

75　〈無腔笛〉，4 版。

76　許雪姬主編，《許丙‧許伯埏回想錄》（台北市：中央研究院近代史研究所，1996），頁 405。

圖 **21**：2021 年國美館「進步時代─台中文協百年的美術力」展覽。

　　在今日官方大力讚揚台灣民族運動下，由於他們站在蔣渭水、林獻堂等人所推動的民族運動的對立面，反民族運動，鼓吹成立「公益會」[77]，反對台灣文化協會，使得他們很少被論及，這方面的貢獻因此未被彰顯。

　　然而，歷史事實不應該因此被抹除，如此造成觀看事實之片面性。由本文可知，當我們從新史料的發掘與史實的爬梳去重新理解黃土水所處的社會環境與人脈，以藝術贊助者的角度分析台、日人士，以及各種政治文化認同的情境，就能夠明白他處在日本統治下，面對台灣如此艱困環境為要實現藝術理想，靠得就是這些不同身分、階級及政治立場的人的共同支持與贊助。因此，面對黃土水和他的作品時，也需要從這些贊助者的角度去思考他的成就和貢獻，借此理解台灣的藝術發展至今所奠基的，不僅僅是藝術家個人的努力，需要整個社會傾力支持和鼓勵。所以，黃土水背後所有的藝術贊助者，包括今日被視為對日協力者的贊助者，他們對台灣美術發展的貢獻也應該被看見。

77　1923 年以總督府評議員辜顯榮為中心的台灣人仕紳，認為台灣文化協會之宣傳運動，對一般民眾會帶來惡影響，且認為由他們推動的台灣議會設置請願運動並非為台灣人謀取幸福之道，因此，在總督府官員之授意下，由辜顯榮、林熊徵、李延禧等人發起組織「台灣公益會」，以做為反文化協會運動及台灣議會設置請運動之反對運動。參考林柏維，《台灣文化協會滄桑》（台北市：台原出版，1993），頁 202-205。

嫁接民族運動與美術的橋
——論楊肇嘉與台灣美術贊助

一、前言

　　楊肇嘉在美術方面的贊助事跡，大家早已耳熟能詳。而過去陳傳興與張起鳴共花了五年的時間，整理楊肇嘉「六然居」所留下的照片與文件資料，並在台北誠品舉辦「楊肇嘉與文化贊助」的展覽，是這方面研究的先驅者。[1]

　　但美術贊助方面的研究，於今日看來仍有許多值得再深入探討之處。由於楊肇嘉這方面保存下來的資料並不多，僅可以從家屬收藏的畫作、照片與少量的書信、名信片，推測他這方面的贊助情況，絕大部份是友人與後人對他在這方面的初淺描述[2]，缺乏第一手的文獻資料佐證。

　　本文廣泛蒐集報章雜誌的報導與楊氏友人所寫的日記、文章，透過史料留下的蛛絲馬跡，試圖重新勾勒出楊肇嘉在美術贊助方面的情形；並且，進一步由點至面，分析台中地區的美術後援會與日治時期藝術家的生存環境；更重要的是，探討楊肇嘉對台灣美術發展的影響。

二、文化贊助的緣起及贊助

（一）緣起

　　楊肇嘉的美術贊助，僅是他文化贊助包括：音樂、戲劇、文學、飛行、體育……等之中的其中一環。日治時期的楊肇嘉具有濃厚的民族意識，使他急於想讓台灣人能夠與日本人相較高下。因此他積極贊助台灣人各種的文化活動，最主要目的，無非是希望台灣人能在競賽場合上與日本人爭一席之地，藉此替台灣人揚眉吐氣。他在自己的回憶錄中也說過：

> 我之協助台灣青年求學，並非限於專攻「政治」一方面的學生，其他如美術、雕塑、音樂、作曲、體育、醫藥，甚至飛行士等等各專科都有。而這些青年朋友，也真不負人的期望，大都有傑出的表現，而我對他們的成就，亦極盡支援與鼓勵之能事。如藝術方面的書畫展出、雕塑展覽、作曲發表、音樂演奏等等。

1　參考李維菁，〈已逝楊肇嘉──文化贊助成果驚人，涵括音樂美術飛行〉，《中國時報》，1998 年 4 月 5 日，版 26。
2　筆者於 2012 年 4 月電話詢問張起鳴先生。

圖 1：1931 年，楊肇嘉全家福照片。後立者右起，次子楊基森、長子楊基椿、長女楊湘玲；前排右起，四子楊基煒、夫人張碧雲、三女湘薰、次女湘英。

我之所以這樣做，絕無沽名釣譽之意，而是我不願見異族人士專美，我要使台灣人也能與日本人相儔。[3]

（二）美術贊助

楊肇嘉的美術贊助形態包羅萬象，包括：邀請藝術家繪製家族肖像畫、號召有力人士參加美術家的展覽並購買畫作贊助，也參與美術家舉辦的座談會，和協助台陽美協販售入場券等等。其詳細情況，分述如下：

1. 邀請繪製肖像畫。清末以來肖像畫就普遍流行了，日治初期，肖像畫事業已非常蓬勃，出現許多知名的寫真館，如：「寫真畫館」、「台灣造業畫館」、「見真軒畫館」等等[4]。當時富裕家庭請人畫肖像非常普遍，楊肇嘉當時也有許多家族合照（圖 1），那為什麼他還要邀請李石樵畫呢？

楊肇嘉捨棄日籍肖像畫家及知名肖像館，而是邀請剛回國的年輕畫家替他畫肖像，除了看重他們的成就之外，無非是希望透過給藝術家工作機會，讓他們可以持續創作。

當時李石樵替人畫肖像的費用並不便宜，他替林獻堂畫肖像，收取一百六十円的

3 參考楊肇嘉，《楊肇嘉回憶錄》，台北市，三民書局，2007 年，頁 225。
4 參考黃冬富，〈從近代日本的『繪畫研究所』和『畫塾』到戰後台灣社會美術教育的『畫室』〉，《藝術認證》42 期，2012 年 2 月，頁 33-34。

費用[5]，已是當時小學老師將近四個月的薪資收入[6]。無怪乎 1935 年李石樵剛自東京美術學校畢業，獲選為台展的推薦級畫家，之後便以替人畫肖像過活。他曾說：

> 我經常春季在台灣為人家畫肖像，然後將所得的款子帶到東京，舒適地過了下半年，這種方式的生活，差不多繼續了八年，到了戰事日趨激烈的民國卅二年（昭和十八年）才告結束。[7]

　　李石樵與陳夏雨二個人都是曾替楊肇嘉製作肖像的藝術家，1935 年，李石樵開始受邀畫楊肇嘉家族的肖像畫，如二百號的油畫〈楊肇嘉氏之家族〉（圖 2），以及楊氏女兒湘玲與湘英的畫像（圖 3）；戰後李石樵於楊肇嘉過世前六年，還特地為他們夫婦各自再畫了一張肖像畫。[8]

　　而陳夏雨於 1940 年曾因張星建的請託替楊肇嘉製作銅像，因此與楊肇嘉認識[9]；戰後楊氏擔任省府民政廳長期間，對陳夏雨照顧有加，除了替他介紹買家之外，也兼顧他的生計，由此可見他和藝術家間濃厚的情誼。

　　2. 參加美術展覽。日治時期沒有像今日畫廊業鼎盛的狀況，也沒有專業的畫廊經紀人替藝術家舉辦個展或賣畫，一切必須靠畫家自力籌辦，以及後援會與熱心人士的幫忙。

　　當時美術家舉辦個展，最常見到的方式便是邀請知名人士擔任後援會的召集人，或者是於開展前拜會他們，邀請他們蒞臨展覽參觀。除了可以藉此增加販售作品的機會之外，也有利於展務的推動。例如陳澄波、楊三郎、李石樵等人，到台中舉辦展覽時，經常會去拜會霧峰林獻堂，邀請他出席展覽會。[10]

5　林獻堂著，許雪姬等註解，《灌園先生日記》（十三），台北市，中央研究院台灣史研究所籌備處，2000 年，頁 252。

6　在當時，一位小學老師一個月的薪水不過四十円左右。參考 2007 年 10 月 28 日謝理法於國美館講演「從 20 世紀中台灣地主階級的文化參與——談林獻堂、楊肇嘉在美術運動中扮演的角色」的演講內容。

7　參考張炎憲、陳傳興，《清水六然居——楊肇嘉留真集》，台北市，吳三連台灣史料基金會，2003 年，頁 206。

8　參考周明，《楊肇嘉傳》，南投市，台灣省文獻委員會，2000 年，頁 85。

9　楊肇嘉的回憶錄裡記載，當年「台灣地方自治聯盟」透過張星建的介紹，請陳夏雨雕塑楊肇嘉的肖像贈送給他。1940 年 2 月 29 日完成。送到楊宅時還舉行家庭酒會慶祝。現今留有雕塑時參考用的照片，銅像已於二次戰末遭徵收銷毀。參考周明，《楊肇嘉傳》，南投市，台灣省文獻委員會，2000 年，頁 85。以及楊肇嘉，《楊肇嘉回憶錄》，台北市，三民書局，2004 年，頁 323。

10　參考林振莖，〈從日治時期台灣知識份子的文化參與：論林獻堂、張星建在美術運動中扮演的角色與貢獻〉，《史物論壇》13 期，2011 年 12 月，頁 65-114。

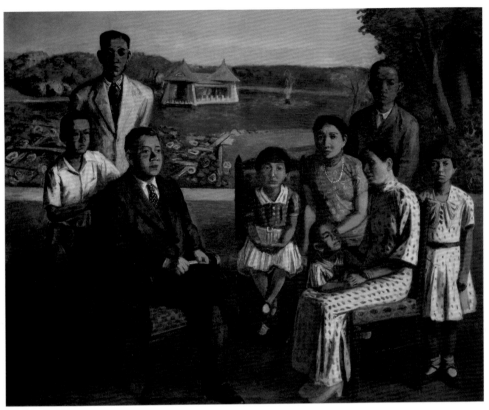

圖 2：李石樵，〈楊肇嘉氏之家族〉，1936，油畫，208×254cm。

圖 3：李石樵，〈珍珠的項鍊〉，
1936，油畫。

而楊肇嘉也不例外，當時許多藝
術家，一旦完成作品，許多人會將作
品拿去給楊肇嘉欣賞，楊肇嘉看完之
後，通常會誇獎他們一番，然後要藝
術家把作品留下。因此，楊肇嘉家中
收藏許多前輩藝術家的作品。[11]

從楊肇嘉家族今日的收藏可以看
出他以贊助的方式購買，或是藝術家
贈與的方式，收藏許多第一代畫家的
作品，包括：李石樵、顏水龍、郭雪
湖、陳進、陳澄波、黃土水[12]、陳夏
雨、林玉山、楊三郎、陳植棋、廖繼
春等等。[13]

楊肇嘉除了出錢買藝術作品之
外，還積極出席藝術家舉辦的展覽
會，給畫家精神上最有力的支持。如：

圖4：1934年郭雪湖於台中圖書館個展。照片前排由左至右：
郭雪湖、郭母陳順、楊肇嘉、張煥珪。第二排左二為張星建。

1933年顏水龍赴法返台後，於台北、台中、台南舉辦巡迴個展，楊肇嘉就收藏一幅他
於巴黎羅浮宮臨摹的作品。[14]1934年12月14日至16日郭雪湖在台中圖書館舉辦第一
次個展，楊肇嘉便前往參觀展覽（圖4）。而1938年郭雪湖在中央書局舉行第二次的
個展，逗留期間還受到楊肇嘉等人熱情的款待。[15]

又如：1935年李石樵剛自東京美術學校畢業，4月19日至21日在台中圖書館舉

11　參考張炎憲、陳傳興，〈六然居的世界——媳婦心中的肇嘉先生〉，《清水六然居——楊肇嘉留真集》，台北市，吳三
　　連台灣史料基金會，2003年，頁29。

12　數件木雕及銅鑄作品，如〈鬥雞〉之作。參考張炎憲、陳傳興，《清水六然居——楊肇嘉留真集》，台北市，吳三連台
　　灣史料基金會，2003年，頁147。

13　參考張炎憲、陳傳興，《清水六然居——楊肇嘉留真集》，台北市，吳三連台灣史料基金會，2003年，頁111。及典藏
　　雜誌編輯部，〈以文化傳達台灣人的精神——陳傳興發表「楊肇嘉與文化贊助」研究成果〉，《典藏》68期，1998年5
　　月，頁124。

14　參見莊伯和，〈鄉土藝術的推動者——顏水龍〉，《雄獅美術》97期，1979年3月，頁13。

15　巫永福，〈活躍早期台灣畫壇的郭雪湖〉，《巫永福全集（7）評論卷（Ⅱ）》，台北市，傳神福音出版，1995年，頁
　　186。

圖 5：1935 年 4 月 19 日楊肇嘉（左）出席李石樵（右）在台中圖書館舉辦的油畫個展。

辦「李石樵油繪個人展覽會」，楊肇嘉也到場觀賞畫作。[16]（圖 5）

戰後，楊肇嘉仍然經常出席前輩畫家的展覽會，如每年舉辦的台陽美展及全省美展，經常可以看到楊肇嘉出席的身影。（圖 6）

3. 扮演「世話役」與展覽後援會的角色。早年沒有藝術市場，藝術家要賣畫或尋找替人繪製肖像的工作，以及舉辦展覽會，都必須透過「せわやく」（世話役）幫忙，類似今日的畫廊經紀人。當時有許多熱心的人擔任起這樣的角色，如：波麗路西餐廳的老闆廖水來，專門仲介畫作買賣；王井泉所開的台菜館山水亭，則是文化人的「梁山泊」；[17]而中央書局經理張星建，則是「台灣文化界的綠洲」。[18]

楊肇嘉也扮演起類似的角色。如林獻堂五十一歲生日時，蔡培火曾介紹潘春源來為其畫像，但畫出來的結果蔡培火並不滿意，與楊肇嘉商量之後，決定再請張秋海從東京歸台，再次為他畫像。當時林獻堂在日記中便提到：

> 三時餘肇嘉引張秋海來為余畫像，前日潘春源所畫，培火嫌其非美術的，與肇嘉商量發電召秋海，故秋海本日歸自東京也。[19]

而 1938 年李石樵一家由新莊遷居台中，一直到 1948 年才又定居台北市新生南路

16　參考張炎憲、陳傳興，《清水六然居——楊肇嘉留真集》，台北市，吳三連台灣史料基金會，2003 年，頁 150-151。
17　謝里法，《日據時代台灣美術運動史》，台北市，藝術家出版社，頁 80。及林振莖，〈從日治時期台灣知識份子的文化參與：論林獻堂、張星建在美術運動中扮演的角色與貢獻〉，《史物論壇》13 期，2011 年 12 月，頁 65-114。
18　呂赫若，《呂赫若小說全集：台灣第一才子》，台北市，聯合文學出版，1995 年，頁 561。
19　林獻堂著，許雪姬等註解，《灌園先生日記》（四），台北市，中央研究院台灣史研究所籌備處，2000 年，頁 369。

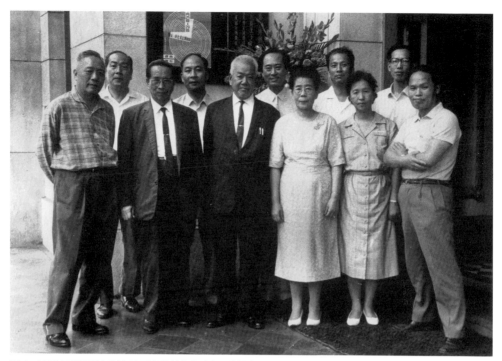

圖 6：1966 年楊肇嘉出席第 29 屆台陽美術展覽會。前排右起：林顯模、許玉燕、陳進、楊肇嘉、李梅樹、楊三郎。後排右起：賴傳鑑、蕭如松、鄭世璠、許深州、呂基正。

住宅。由於他以畫名人肖像維繫生計，台中才有肖像畫的人脈。楊肇嘉的活動舞台大部份在台中，透過楊氏的介紹，中部士紳家庭自然成為李石樵肖像畫的對象。[20]

　　戰後，1961 年由楊肇嘉募款集資籌建清水中學大禮堂之時 [21]，委託陳夏雨製作禮堂浮雕（圖 7），陳夏雨曾帶了三位助手住在楊肇嘉六然居家裡。[22] 楊肇嘉對畫家的幫忙，不是自掏腰包，就是說服有錢人出錢。[23] 當時他位高權重，透過個人的影響力，號召私人企業、民間朋友或政府單位向藝術家購買作品，如擔任省府民政廳廳長時，透

20　李欽賢，《高彩‧智性‧李石樵》，台北市，雄獅，2003 年，頁 68。

21　建這座禮堂當時需要花費 100 多萬元，楊肇嘉向台泥董事長林柏壽募款 20 多萬；及向王毓麟醫師借 60 萬元。參考張炎憲、陳傳興，〈六然居的世界──媳婦心中的肇嘉先生〉，《清水六然居──楊肇嘉留真集》，台北市，吳三連台灣史料基金會，2003 年，頁 29。

22　參考楊正鋒，〈公公，您永遠活在我身邊〉，《楊肇嘉先生百年冥誕紀念集》，台北市，楊湘玲自行出版，1991 年，頁 112-113。

23　參考楊基銓，〈懷念堂叔楊肇嘉先生〉，《楊肇嘉先生百年冥誕紀念集》，台北市，楊湘玲自行出版，1991 年，頁 92。

過他的號召，政府各機關單位經常向前輩畫家購藏作品，懸掛於辦公室內。[24] 而陳夏雨當時也得力於楊肇嘉的幫忙，作品獲得不少藏家的收藏。[25]

此外，楊肇嘉也經常為了幫助藝術家，擔任畫家後援會的贊助者。如 1931 年楊三郎因第 5 屆台展落選，深受打擊，因而在 1932 年舉辦一連串大小型個展，預告赴歐留學的決心。於 1932 年 3 月 26 日至 30 日獲許丙、楊肇嘉等人贊助，在台北榮町舊舍舉行赴歐紀念個展，其中有十餘幅為收藏家所購買。之後，許丙、楊肇嘉等人也接著為其在台中公會堂舉辦個展。[26]

圖 7：1961 年楊肇嘉（右 2）與陳夏雨（左 2）在施工中的清水中學禮堂正面外牆大型浮雕前合影。

1933 年楊三郎自法返台後，隔年 1 月 20 日於台北教育會館舉辦留歐作品展，之後到台中市民館展出，以台中的竹下知事及台中有力人士為後援，由楊肇嘉於展前一天於醉月樓招待各界。此次展覽共展出 45 幅作品，當時媒體即有「轟動的楊佐三郎君，留歐作品展，昨天入場者破千人」的報導。當日已簽約賣出的有 12 幅。[27] 林獻堂也前往參觀，以百円買了一幅〈セーヌ河〉（塞納河）風景畫。[28]

24 參考張炎憲、陳傳興，〈六然居的世界──媳婦心中的肇嘉先生〉，《清水六然居──楊肇嘉留真集》，台北市，吳三連台灣史料基金會，2003 年，頁 286。

25 2011 年 12 月 20 日郭清治訪談稿。

26 林保堯，《台灣美術全集 7：楊三郎》，台北市，藝術家雜誌社，1992 年，頁 27。

27 林保堯，《台灣美術全集 7：楊三郎》，台北市，藝術家雜誌社，1992 年，頁 291。

28 參考林獻堂著，許雪姬主編，《灌園先生日記（七）一九三四年》，台北市，中央研究院台灣史研究所籌備處、近代史研究所，2004 年，頁 55。

楊肇嘉也贊助過赤島社。楊三郎曾說：

> 台籍畫家則創立赤島社，這一團體開過三次的美展，還在台中、台南開過移動
> 展，各地方的人士，如台中的楊肇嘉，台南的歐清石、蔡培火等各位先生都曾
> 熱烈支持過。[29]

除此之外，1934 年 11 月 10 日台陽美術協會於台北鐵路飯店組成，得到楊肇嘉和
蔡培火等人之聲援。[30] 按照楊三郎的說法，台陽美協舉辦展覽的支出，當時除了靠會員
以及入場費的收入（十五屆之前）來分攤費用之外，是依靠各地許多愛好者不斷的援
助鼓勵，才能夠持續至今。[31] 戰後由於受到市稅捐稽徵處罰款，才因此開放免費參觀。[32]
在此之前，楊肇嘉時常透過人脈關係，為台陽美展銷售入場券。[33]

三、藉美術來爭取台灣人的尊嚴

（一）日治時期美術成績獨占鰲頭

1920 年代雕塑家黃土水即以〈番童吹笛〉入選帝展，不久之後陳澄波成為第一位
入選帝展的台籍西畫家。台籍藝術家於 1920 年代幾乎前仆後繼的相繼參與帝展；1927
年於台灣舉辦台灣美術展覽會，台籍藝術家也每年都有作品展出，在美術的競賽舞台
上綻放光芒。

相較於其他文化項目，如：音樂、戲劇、文學、舞蹈等等來說，美術於 1920 年代
在日本中央藝壇就取得輝煌的成績，於媒體的報導上占盡風頭，亮麗的成績有目共睹。
（表 1）

除了 1923 年，因為東京發生大地震，帝展取消之外，幾乎年年有台籍藝術家獲獎
的紀錄，黃土水、陳澄波、陳植棋是當時台灣的風雲人物，黃土水創下連續四回（第 2

29　台北市文獻委員會，〈美術運動座談會〉，《台北文物》3 卷 4 期，1954 年 12 月，頁 11。
30　施翠峰，〈文化志藝術篇〉，《台北市志》8 卷，1991 年，頁 5。
31　台北市文獻委員會，〈美術運動座談會〉，《台北文物》3 卷 4 期，1954 年 12 月，頁 12。
32　台北市文獻委員會，〈美術運動座談會〉，《台北文物》3 卷 4 期，1954 年 12 月，頁 12。
33　1949 年 5 月 25 日楊基振日記中記載：「……為肇嘉哥所託台陽畫展入場卷（券）100 張，託陳金樺、林益謙、蔡東魯、
　　吳豐村、楊蘭洲、賴尚崑、陳仲凱等兄分銷，今天到處為此事奔波。」參考楊基振原作，黃英哲、許時嘉編譯，《楊基
　　振日記》，台北縣新店市，國史館，2007 年，頁 55。

表 1：日治時期台籍子弟於文化項目在日本獲獎之統計表

年代	文學	美術	音樂	體育	飛行
1920		黃土水〈番童吹笛〉入選第 2 回帝展			謝文達參加「日本帝國飛行協會」舉辦的民間競技飛行大會，榮獲三等獎賞
1921		黃土水〈甘露水〉入選第 3 回帝展			
1922		黃土水〈擺姿勢的女人〉入選第 4 回帝展			謝文達參加「日本帝國飛行協會」主辦的東京、大阪往復飛行競賽，以優越成績獲得三千圓獎金
1923		東京大地震，帝展取消			
1924		黃土水〈郊外〉入選第 5 回帝展			
1926		◎黃土水〈南國的風情〉入選東京聖德太子奉贊展 ◎陳澄波〈嘉義街外〉入選第 7 回帝展			
1927		陳澄波〈夏日街景〉入選第 8 回帝展			飛行員徐雄成參加「關東飛行士俱樂部」於東京代代木練兵場舉辦的日本第 2 屆全國各等飛行機操縱士競技大會榮獲第一名
1928		陳植棋〈台灣風景〉、廖繼春〈有香蕉樹的院子〉入選第 9 回帝展			
1929		陳澄波〈早春〉、藍蔭鼎〈街頭〉入選第 10 回帝展			
1930		◎陳澄波〈普陀山普濟寺〉、陳植棋〈芭蕉〉、黃土水〈高木博士像〉入選第 2 回東京聖德太子美術奉贊展 ◎張秋海〈婦人像〉、陳植棋〈淡水風景〉入選第 11 回帝展			
1931		廖繼春〈有椰子樹的風景〉入選第 12 回帝展		嘉農棒球隊拿到日本甲子園亞軍，吳明捷被選為 MVP（最有價值）球員，獲頒朝日賞	

年代	文學	美術	音樂	體育	飛行
1932			江文也參加東京時事新報社主辦日本第1屆全國音樂比賽，獲聲樂組入選	嘉農棒球隊第二度前進日本甲子園	
1933		李石樵〈林本源庭園〉入選第14回帝展	江文也參加第2屆全國音樂比賽，獲聲樂組入選		
1934	楊達的〈新聞配達夫〉轉投日本《文學評論》入選第二獎（第一獎從缺）	陳澄波〈西湖春色〉、廖繼春〈兩個小孩〉、陳進〈合奏〉、李石樵〈畫室內〉入選第15回帝展	江文也以管絃樂曲〈白鷺的幻想〉在第3屆全國音樂比賽獲作曲組第二名		
1935	呂赫若〈牛車〉刊日本《文學評論》	李石樵《編物》入選「第二部會展」	江文也以管絃樂曲《盆踊主題交響組曲》在第4屆全國音樂比賽中獲獎	嘉農棒球隊第三度前進日本甲子園	帝展停辦、改組，爭擾不休，西洋畫部退出，自組「第二部會展」
1936（春） 1936（秋）	張文環以〈父親的顏面〉之作入選日本《中央公論》小說第四名	陳進《化妝》入選改組第1回帝展 陳進《山地門之女》、李石樵《楊肇嘉氏之家族》、廖繼春《窗邊》入選昭和11年文展	江文也以合唱曲《潮音》獲第5屆全國音樂比賽作曲組第二名	嘉農棒球隊第四度前進日本甲子園	
1937	龍瑛宗以〈植有木瓜樹的小鎮〉之作入選日本〈改造〉雜誌小說佳作獎（只取二名，不分名次）		◎江文也以管絃樂曲〈俗謠交響練習曲〉獲日本管絃樂比賽獎 ◎江文也〈賦格序曲〉獲第6屆全國音樂比賽作曲組第二名		
1938		陳夏雨〈裸婦〉、廖繼春〈窗邊少女〉、李石樵〈窗邊坐像〉、陳永森〈冬日〉入選第2回新文展			
1939		陳夏雨〈髮〉、李梅樹〈紅衣〉入選第3回新文展			
1940		陳清汾〈淺間山〉、楊三郎〈冬朝〉、陳夏雨〈浴後〉、李梅樹〈花與女〉、林之助〈朝涼〉、藍蔭鼎〈南國的夜〉、李石樵〈溫室〉、劉啟祥〈店先〉、蒲添生〈海民〉、黃清埕〈若人〉參展紀元二千六百年奉祝美展			

年代	文學	美術	音樂	體育	飛行
1941		◎陳進〈台灣之花〉、陳永森〈鹿苑〉、陳夏雨〈裸婦立像〉入選第4回新文展 ◎陳夏雨為文展無鑑查委員			
1942		陳進〈香蘭〉、李石樵〈聞日〉入選第5回新文展			
1943		陳進〈更衣〉、陳夏雨〈裸婦〉參展第6回新文展 ◎李石樵獲文展無鑑查資格	◎江文也以交響詩〈為世紀神話的頌歌〉，獲得日本東寶電影公司「電影音樂作曲比賽會」第二名 ◎江文也以管絃樂曲〈碧空中鳴響的鴿笛〉獲日本勝利唱片公司管絃樂曲甄選第二名		

至5回）入選帝展的紀錄；而陳澄波與陳植棋也分別有三次（第7、8、10回）與二次（第9、11回）的入選紀錄。其他入選者還有廖繼春（第9回）、藍蔭鼎（第10回）、張秋海（第11回）等人。

當時台籍人士展現專業實力的表現能夠和美術相提並論的勉強只有飛行項目，1920年謝文達參加「日本帝國飛行協會」舉辦的民間競技飛行大會，榮獲三等獎賞；相隔二年，再度參加東京、大阪往復飛行競賽，以優越成績獲得三千圓獎金；另外，1927年飛行員徐雄成參加「關東飛行士俱樂部」於東京代代木練兵場舉辦的日本第2屆全國各等飛行機操縱士競技大會，榮獲第一名。[34]

而1930年代之後，各種文化項目的表現雖然急起直追，但仍不若美術競賽的成績亮眼，陳進、廖繼春、李石樵、陳夏雨個個皆是獲獎的常勝軍。其中1936年李石樵所畫〈楊肇嘉家族像〉作品，入選日本帝展，並受到日本天皇的注意而名噪一時，這件事使楊肇嘉深刻的感受到美術品掛在帝展的牆面上的影響力，遠比在街頭的演說還要大。[35]

34 參考黃信彰、蔣朝根，《台灣新文化運動專輯》，台北市，台北市文化局，2007年，頁148。

35 楊肇嘉曾言：「堅信藝術家們能夠把作品掛在全日本最高等的藝術展覽『帝展』的一面牆，就是『台灣人精神』的表現，在『台展』、『府展』中多爭取一名特選，就比別人在街頭的演講來得更有力。」參考黃信彰、蔣朝根，《台灣新文化運動專輯》，台北市，台北市文化局，2007年，頁124。

美術界當時能夠比其他文化項目要早打進日本中央藝壇，除了因為日本殖民統治當局在台推動新式美術教育的成果之外，有一批從國語學校畢業的台籍青年赴日本求學，進入日本的美術學校，受到當時著名藝術家的啟蒙；由於這些留學青年的努力與追求成功的強烈企圖心，使他們能夠陸續在日本帝展上取得傲人的佳績，光耀門楣。

相較於文學，由於語言上的障礙，一直要到 1934 年楊逵的〈新聞配達夫〉轉投日本《文學評論》入選第 2 獎（第 1 獎從缺），才登上日本的中央文壇[36]；而音樂也必須到江文也參加東京時事新報社主辦日本第 1 屆全國音樂比賽，獲聲樂組入選，引起矚目，才在日本打響名號。[37]

對楊肇嘉來說，美術絕對不只是純粹拿來欣賞，或是收藏的藝術品；而是藉美術來爭取台灣人的尊嚴，證明台灣人也可以在美術競賽的舞台上與日本人平起平坐。曾是楊肇嘉秘書的葉榮鐘，他被後輩問及，詢問楊肇嘉是否是一位對藝術有相當理解的內行人時，曾說到：

> 他（楊肇嘉）哪裡是內行人。他是這樣的人：他看到一個傑出的台灣人音樂家，他就成為「音樂愛好者」；看到台灣畫家入選「帝展」，他就成為「美術愛好者」。同樣看到一個成名的台灣人飛行家，他就成為「航空愛好家」。說真的，他既不是愛音樂或愛美術，也不是愛好航空，而是愛台灣人比日本人強，能替同胞爭一口氣而已！[38]

1920 年代末期，政治運動受到殖民統治的嚴厲打壓，只剩尚存一息，由楊肇嘉所主導的「台灣地方自治聯盟」，許多政治活動不是轉入地下，就是轉而從事文化活動[39]，如1930 年代初期成立的「南音文藝雜誌社」、「台灣文藝聯盟」、「台灣新文學社」等等。因此，1930 年代不論是美術、文學、音樂、戲劇等等，甚至連飛行活動，都被部份文化運動者視為反殖民精神的表現。

36　參考黃信彰、蔣朝根，《台灣新文化運動專輯》，台北市，台北市文化局，2007 年，頁 148。
37　參考張己任，《江文也：荊棘中的孤挺花》，宜蘭縣五結鄉，傳藝中心，2002 年，頁 138。
38　參考林莊生，《懷樹又懷人——我的父親莊垂勝、他的朋友及那個時代》，台北市，自立晚報，1992 年，頁 253。
39　參考賴明弘，〈台灣文藝聯盟創立的斷片回憶〉，《台北文物》3 卷 3 號，1954 年 12 月，頁 57-64。

（二）中部文化人士的贊助功不可沒

美術史家謝里法曾指出：「台灣美術在日據時代能有如此盛況，中部人士的贊助其功不可沒。」[40] 日治時期中部文化人士贊助美術活動的風氣很盛，由地主、醫生、律師等知識階級形成一個龐大的美術後援會。

其原因可以歸納出下面幾點，分述如下：

1. 當時中部人，思想上比其他地區的思想進步。張耀錡便提到：

> 台中盆地，因地理位置適中，又為中部穀倉，經濟力量充沛，所以中小地主階級人仕居多，家庭經濟多安定，求學及向上精神濃厚。多數家庭均能送其子弟，前往多鄉求學進修，子第前往日本國內（東京）留學生最多。往大陸求學人數亦最多。[41]

當時的日本《警察沿革誌》上便如此記載：

> 中部的台灣人上流社會，眾所皆知，在傳統上，其思想的進步是要比台灣北部以及南部地區的人還要領先、優秀的。……[42]

由於重教育、留學生多、教育程度高，對新美術的喜好人口也比其他地區高，因此，上層階級對新美術的接受度相對比其他地區高。[43]

2. 以林獻堂、楊肇嘉為首的推動力量。中部能成為思想的先導，林獻堂是重要的推動者。文獻記載：「台灣中部能夠成為中部思想界的先導，霧峰林家是最重要的推動者。」[44] 也因此，台灣文化協會的成員以台中地區參加的人數最多。[45] 同樣，台中能

40 謝里法，〈開創新時代的美術更觀──台灣中部美術發展史〉，《台中地區美術發展史》，台中市，台中市文化局，2001年，頁11。

41 參考張耀錡，〈台灣文化協會與台中〉，《礦石文集留實篇》，台中市，台中市新民高級中學，2006年，頁40。

42 台灣總督府，《台灣總督府警察沿革誌第二篇（領台以來的治安狀況：中卷）──台灣社會運動史（1913-1936）》，台北，創造出版社，1989年，頁12。

43 依據黃慧貞於《日治時期台灣「上流階層」興趣之探討》一書中的統計，台中地區上流階層對新美術的興趣比其他地區高；而教育程度越高，越年輕，對新美術的興趣也越高。參考黃慧貞，《日治時期台灣「上流階層」興趣之探討》，台北縣板橋市，稻香，2007年，頁228-234。

44 台灣總督府，《台灣總督府警察沿革誌第二篇（領台以來的治安狀況：中卷）──台灣社會運動史（1913-1936）》，台北，創造出版社，1989年，頁12。

45 參考林柏維，〈文化協會之成立及其陣容〉，《台灣文化協會滄桑》，台北市，台原出版，1993年，頁71。

有如此蓬勃的美術贊助風氣，林獻堂與楊肇嘉等大資本家的帶動功不可沒。謝里法曾如此寫到：

> ……從楊、林兩大家族帶起的風氣，由地主階級而至醫生和律師等後起的知識階級，形成一個龐大的後援會，……[46]

透過林獻堂領導的文化協會所構築的人脈網絡，以中央俱樂部與中央書局為根據地，又有楊肇嘉和張星建等人居中牽線，形成宛如美術家後援會般的深厚經濟網絡，不論是地主階級、醫生、律師等等，都成為美術家背後堅實的後盾。

3. 文化協會以台中為大本營。由於贊助者很多是文化協會的成員，擁有強烈的民族主義意識，非常明顯地他們也期待美術能夠展現出反殖民的精神，因此，凝聚的力量也比其他地區強烈。

當時買畫的贊助行為，並非以收藏畫作為目的，主要是希望藝術家能在沒有生活的壓力之下，在美術上能有表現，[47]與日本人爭一席之地。這樣的觀念在楊肇嘉的身上尤其明顯。他的孫子楊正崇說：

> ……他（楊肇嘉）說在台灣要與日本人比，不是做醫生，就是學畫畫，政治根本不讓我們台灣人碰。阿公的民族意識很強，他認為只要有機會能夠贏日本人的，就要去做。日本人會駕駛飛機，我們台灣人也會，既然會就買一架讓他們駛，所以他出錢買一架飛機，讓楊清溪環島一周，讓大家知道台灣也有人會駕飛機。他的出發點是這樣來的，他的動機是從民族意識延伸過來的。[48]

也因為如此，楊肇嘉藉由他在中部的政治影響力與經濟上的實力，聯合其他文化協會的同志，如：林獻堂、林幼春、蔡培火、陳炘、莊垂勝、張煥珪等人，共同贊助與扶持台灣的美術人才，形成一個龐大的後援會。

46 謝里法，〈開創新時代的美術更觀——台灣中部美術發展史〉，《台中地區美術發展史》，台中市，台中市文化局，2001 年，頁 11。

47 參考謝里法，〈與台灣收藏家談美術〉，《探索台灣美術的歷史視野》，台北市，北市美術館，1997 年），頁 23。

48 參考張炎憲、陳傳興，〈六然居的世界——媳婦心中的肇嘉先生〉，《清水六然居——楊肇嘉留真集》，台北市，吳三連台灣史料基金會，2003 年，頁 29。

四、從楊肇嘉的美術贊助探討日治時期藝術家的生存環境

從楊肇嘉的美術贊助，其實也可以反向思考當時藝術家在缺乏商業機制如今日畫廊的生存環境之下，除了家境富裕者外，美術家如何尋出一條出路。

當時美術家的生存之道，大致可以分為下列幾項來探討：

（一）參加競賽

參加競賽是當時美術家必經之路，一旦入選，登上龍門，除了能力受到社會肯定，奠定了創作的社會評價之外，知名度也跟著打開，開始可以靠賣畫維生。當時參加帝展或台展的作品，便常有人訂購，例如：李石樵以林本源花園為題材的作品〈林本源庭園〉入選帝展，便被林本源家族購藏[49]；郭雪湖〈戎克船〉之作於台展展出後，被台北市役所以一千五百円購買。[50]

而當時日本政府對獲得特選的作品，會依照定價購買，若得「台展賞」，還會有一百円賞金。[51] 如 1927 年楊三郎寄回他於中國大陸東北旅行寫生的作品〈復活節的時候〉參與第 1 回台展獲得入選，官方便以七十五円購藏。[52]

當時競賽的獎金頗豐，倘能獲得大獎，對藝術家來說，名利雙收，一年的生活費就有著落，因此成為每個藝術家每年兵家必爭之地。

（二）辦個展及後援會的支持

日治時期美術家要尋求一份教職並不容易，只有少數人可以謀得職位，大多數人必須依靠比賽、舉辦個展及後援會的幫忙，當年李石樵靠楊肇嘉的幫忙，替許多地主富豪作肖像畫，生活過得非常不錯[53]；而郭雪湖初出畫壇不久，也由於林獻堂、楊肇嘉、林柏壽、黃逢時、顏國年、郭廷俊等人經常訂購畫作而生活相當安定，每年可以赴東京一趟。[54]

49 參考林惺嶽，〈星辰下的長跑——記李石樵與他的時代〉，《雄獅美術》105 期，1979 年 11 月，頁 21。

50 參考謝里法，〈四十歲以前的郭雪湖及其藝術——新美術運動裡的「台灣畫派」〉，《雄獅美術》102 期，1979 年 8 月，頁 32。

51 參考謝里法，〈四十歲以前的郭雪湖及其藝術——新美術運動裡的「台灣畫派」〉，《雄獅美術》102 期，1979 年 8 月，頁 25。

52 參考林惺嶽，〈保守殿堂的守護神——記楊三郎的繪畫生涯〉，《雄獅美術》112 期，1980 年 6 月），頁 35。

53 參考林惺嶽，〈星辰下的長跑——記李石樵與他的時代〉，《雄獅美術》105 期，1979 年 11 月，頁 21。

54 參考謝里法，〈四十歲以前的郭雪湖及其藝術——新美術運動裡的「台灣畫派」〉，《雄獅美術》102 期，1979 年 8 月，頁 29。

當時美術家藉由舉辦展覽，賣畫維持生計是很平常的事，例如1933年顏水龍返台後舉辦的展覽會，楊肇嘉、林獻堂、日本畫家大久保作次郎等社會名流便購買他的畫作。[55]

　　但與今日相較，當時舉辦展覽並不容易，除了場地租借不易之外，必須尋找發起人與後援會的幫忙。發起人通常是社會的賢達人士擔任，如：楊三郎到台中舉辦展覽，就去找林獻堂擔任發起人[56]；而郭雪湖則是到中央書局找張星建幫忙。[57]

　　另外，後援會也非常地重要，日治時期為藝術家組織後援會的風氣很盛，[58]地方人士經常集合眾力以支持某一位藝術家。如：王井泉就為陳夏雨組織後援會，當年辜振甫和辜偉甫兄弟就經常在經濟上援助他[59]；而楊肇嘉與蔡培火是廖繼春當年舉辦展覽背後有力的後援[60]；黃土水當年也是靠魏清德、許丙、郭春秧、黃純青等人組織後援會的支持，讓他在創作上無後顧之憂[61]；1927年陳植棋於台中行啟紀念館舉辦個展，台中地方士紳楊子培、張溪哲、莊垂勝、陳逢源、張煥珪、林猶龍等人都是他的後援會。[62]

　　這些人不僅出錢出力，有時還介紹畫肖像畫或雕塑銅像的工作。除此之外，還會替藝術家推銷畫作或介紹買家。例如1940年，郭雪湖和楊三郎到中國大陸華南一帶旅行寫生，受到王詩琅、郭盈來、白成枝和施學習等台籍人士的協助，在廈門、廣州、汕頭和香港等地舉辦個展，展出作品因有商社應援，所以被人訂購一空。[63]

　　此外，地方的文藝團體經常也扮演後援會的角色，協助美術家租借場地、賣票、宣傳等等事務，如台陽美協到台中巡迴展時，就受到中部台灣文藝聯盟的協助，為他們舉辦洗塵會與座談會。

55　參考莊素娥，《台灣美術全集6顏水龍》，台北市，藝術家，1992年，頁20。

56　1934年（昭和9年）1月28日林獻堂日記記載：「楊佐三郎訪余於俱樂部，請為其發起人，將於來月開其留歐繪畫展覽會，許之。」林獻堂著，許雪姬等註解，《灌園先生日記》（七），台北市，中央研究院台灣史研究所籌備處，2000年，頁43。

57　林振莖，〈從日治時期台灣知識份子的文化參與：論林獻堂、張星建在美術運動中扮演的角色與貢獻〉，《史物論壇》13期，2011年12月，頁65-114。

58　參考本社編輯部，〈黃土水彫刻專輯採訪過程〉，《雄獅美術》98期，1979年4月，頁64-66。

59　參考王秋香，〈藝術的苦行僧——陳夏雨〉，《雄獅美術》103期，1979年9月，頁21。

60　參考謝里法，〈色彩之國的快樂使者——台灣油畫家廖繼春的一生〉，《雄獅美術》98期，1980年12月，頁59-60。

61　參考本社編輯部，〈黃土水彫刻專輯採訪過程〉，《雄獅美術》98期，1979年4月，頁64-66。

62　葉思芬，《台灣美術全集14陳植棋》，台北市，藝術家，1995年，頁29。

63　參考謝里法，〈四十歲以前的郭雪湖及其藝術——新美術運動裡的「台灣畫派」〉，《雄獅美術》102期，1979年8月，頁36。

（三）公眾參與

日治時期，美術家是過去沒有的新階層，他們代表新的文化品味，無疑地是社會的新貴族。因此他們必須藉由參加許多公開場合與政治運動人物如林獻堂、楊肇嘉結識、往來，尋求他們日後的支持與幫忙。因此，當時台中的中央俱樂部與中州俱樂部，便經常可以看到藝術家的身影。此外，台北的山水亭、波麗露以及台中的中央書局，藝術家也經常出入其中。

除此之外，親自登門拜訪，也是非常普遍的情形，如台陽美協巡迴展就拜訪林獻堂與楊肇嘉等人；郭雪湖和顏水龍也經常造訪林獻堂。而知名人士的宴會、演講會、座談會也時常可以看到藝術家的參與。透過這些公開的活動場合與拜訪行程，藝術家藉以尋得背後支持的力量。

五、楊肇嘉對台灣美術發展的影響

（一）間接推動台籍美術家參與美術競賽的浪潮

日治時期美術家競相參與日本帝展與台灣舉辦的台、府展，除了統治階層的政策引導與藝術家追求名聲、地位的考量之外，楊肇嘉苦口婆心的鼓勵也是促成的原因之一。葉榮鐘在〈急公好義的楊肇嘉先生〉一文中提到：

> ……肇嘉先生無論在台灣，無論在東京，凡有學美術的青年去找他，一定苦口婆心鼓勵他們去爭取帝展入選。台灣近代西洋美術能有今日的興盛，肇嘉先生實與有力焉。[64]

他「苦口婆心」的成績，從與他結交較深的李石樵、陳夏雨與音樂家江文也身上就可以看出，他們都有一個共同的特點，就是熱心參與比賽，並且連續獲獎。李石樵七次入選帝展、新文展，因此獲得免審查的殊榮；而陳夏雨也不遑多讓，更早獲得免審查資格。而江文也從 1932 年開始參加日本全國音樂比賽，連續五屆獲獎。他們會如此積極參與日本美術競賽，楊肇嘉在背後的支持與鼓勵功不可沒。

64　參考葉榮鐘，〈急公好義的楊肇嘉先生〉，《彰銀資料》25 卷 8 期，1976 年 8 月，頁 58。

（二）新美術運動背後重要的推手

日治時期沒有像今日畫廊經紀人與拍賣會的制度，新美術要能夠推展，除了藝術家的努力創作之外，背後維持畫家生計的支持力量也非常重要。楊肇嘉當時是藝術家背後重要的贊助者，他的孫子楊正鋒就提到：

> 倆屋（筆者按：指楊肇嘉的住所六然居）內無數之藝術品，除卻字畫為公公特意收藏外，其餘絕大部份都是公公支持或贊助之台灣青年藝術家作品：李石樵、顏水龍、郭雪湖、陳進、陳澄波、黃土水、陳夏雨、林玉山……公公對這些作品從未有「商品」觀念，這些台灣藝術青年都是他熟悉的，部份是他支持贊助求學成長的，他和藝術品之間的關係是交流的。[65]

由上文可以知道，楊肇嘉的居所，滿屋子都是藝術品，除了字畫是他特意收藏之外，他對新美術純粹是贊助，主要是藉由改善美術家的生計來表達支持與鼓勵，但無形中也促進了新美術的發展。

（三）嫁接美術與民族運動

楊肇嘉在 1954 年 12 月 15 日「美術運動座談會」中曾說道：

> 回顧我們台灣過去的美術運動，過去日據時期，在日人殖民地政策統治之下，雖然在極端困苦之中，卻始終是堅強奮鬥過來的。它的發達，可以證明民族文化是絕不會因為受了異族的壓迫摧殘，而有所損傷的。本來藝術是要以民族的熱情和血來發揚的，然而日本人卻強以日本的立場為出發點，以壓迫、不平等、不自由的不正方法來渲染我們同他們一色，但是台灣人的血液是不會受他們渲染的，相反地我們在美術方面也始終保持著大漢民族的精神，由美術來表現民族文化。……在座各位是繼承着他們的遺志，以及前輩所抱的精神，不論國畫、

65 參考楊正鋒，〈公公，您永遠活在我身邊〉，《楊肇嘉先生百年冥誕紀念集》，台北市，楊湘玲自行出版，1991 年，頁 111。

西畫、雕刻一向都持着大漢民族精神奮鬪努力，與日人鬪爭過來，造成今日的發達。[66]

　　台籍畫家從 1920 年入選帝展開始，到 1932 年，陳進、廖繼春、顏水龍相繼受聘擔任第 6、7、8 回台展審查員；再到 1940 年代陳夏雨與李石樵先後獲得日本新文展免審查的榮譽。

　　美術優異的成績表現，逐漸建立台籍畫家的社會地位；台籍藝術家展露身手的競賽舞台，也被部份文化運動者賦予深切的反殖民精神，期待他們藉由美術上的表現爭取台灣人的尊嚴。而楊肇嘉無疑是最深切的期待與推動者。他透過美術贊助，嫁接起美術與民族運動。

　　因而今日部份美術論者常將美術與民族運動相提並論，支撐這種美術看法的最有力論證，楊肇嘉絕對是關鍵人物之一。

六、結論

　　楊肇嘉對藝術家的贊助行為，最大的目的性並非由於他熱愛美術，或者是希望推展美術運動。乃是由於楊肇嘉深知當時的社會環境，台灣人無法在政治上與日本人平起平坐，因此他透過贊助美術的行動，希望台籍藝術家可以在帝展與台展上與日本人爭一席之地。

　　他關心的重點並不是美術家在藝術上能否不斷精進與美育如何普及大眾等這些層面上，而是特別強調與日本人比賽的輸贏，藉美術來爭取台灣人的尊嚴。其實，在那個時代，其他重要美術贊助者，如：林獻堂、陳逸松、張星建、王井泉等人也是如此，王井泉就曾對陳夏雨這樣說：

　　　你的作品入選文展，日本和台灣的報紙都有好評，你能在異族爭光，不但是你個人的榮譽，同時也是台灣同胞的光榮，你應好好努力，不辜負大家對你的冀望。……[67]

66　台北市文獻委員會，〈美術運動座談會〉，《台北文物》3 卷 4 期，1954 年 12 月，頁 4-5。
67　陳夏雨，〈井泉兄與我〉，《台灣文藝》2 卷 9 期，1965 年 10 月，頁 21。

筆者以為，這些贊助者，尤其楊肇嘉，藉由贊助美術活動達到替台灣人揚眉吐氣的目的，對於當時新美術確實有推展之功；甚至可以說，日治時期的畫家大多醉心於美術競賽，與他們在旁邊的鼓勵不無影響。

雖然對楊肇嘉來說，民族運動與美術贊助是互為表裡，贊助美術主要為的是台灣的民族運動，在他的眼中，贊助美術，就跟贊助體育、文學、飛行、音樂等等的意義其實是相同的，無非就是不讓日本人專美於前。

但絕不因為如此，就去否定楊肇嘉在新美術發展上的付出與奔走，他藉由買畫、參與美術展覽會、扮演起畫家經紀人及後援會的角色，並且，居中牽線帶動台中地區贊助畫家的風氣，在美術發展上的貢獻是不容抹滅的。

美術舞台上的燈光師
——論日治時期張星建在台灣美術中扮演的角色與貢獻

一、前言

　　現存的日治時期台灣美術家留下的活動照片裏，常可以在一群藝術家中發現張星建的身影，如 1933 年顏水龍於台中圖書館舉辦的留歐作品展（如圖 1）和 1934 年郭雪湖於台中圖書館舉辦的個展（如圖 2），以及第三屆台陽美協台中巡迴展的團體照片（如圖 3）等。

　　除了照片之外，文獻上記載著更多張星建與當時藝文圈的互動情形，在林獻堂的《灌園先生日記》中便常記載張星建陪同郭雪湖、楊三郎、李石樵等人在林家出入的事情，例如 1934 年 2 月 7 日的日記，記載著張星建與楊三郎、顏水龍、陳澄波、郭柏川拜訪林獻堂，並於萊園寫生，四人各贈送一幅畫給「一新會」作紀念。[1] 此外，於 1942 年則記載張星建陪同藤田嗣治、鶴田吾郎、小磯良平、宮本三郎、田村孝之介、

圖 1：1933 年（昭和 8 年）5 月 13 日，顏水龍於台中圖書館舉辦留歐作品展覽會。林獻堂九時同內子、攀龍、猶龍、愛子往觀看，這是當天合拍的照片。照片前排左至右：林猶龍、藤井愛子、林惠美、楊水心、林獻堂、敏子、林攀龍，第二排左至右：林陸龍、顏水龍、張星建、林松齡。

1　林獻堂著，許雪姬等註解，《灌園先生日記（七）》，台北市，中央研究院台灣史研究所籌備處，2000 年，頁 59。

圖2：1934年郭雪湖於台中圖書館個展。照片前排
左至右：郭雪湖、郭母陳順、楊肇嘉、張煥珪。張
星建位於第二排左2。

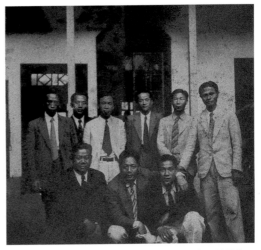

圖3：1937年（昭和12年）5月，張星建與台陽美協第三
回台陽展台中移動展的畫家合影。照片前排左至右：楊肇嘉、
楊三郎、呂基正。第二排左至右：李梅樹、陳德旺、張星建、
李石樵、洪瑞麟、陳澄波。

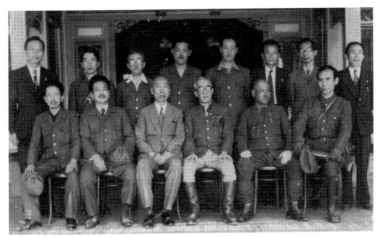

圖4：1942年（昭和17年）
4月8日，日本畫家藤田
嗣治、鶴田吾郎、小磯良
平、宮本三郎、田村孝之
介、寺內萬治郎、中村研
一、山口蓬春、清水登之，
到台中霧峰拜訪林獻堂，
由李石樵、張星建（後排
右1）、吳天賞、泉義夫
為導，並遊萊園。

寺內萬治郎、中村研一、山口蓬春、清水登之等日本知名畫家拜訪霧峰林家（如圖4）。[2]

　　其他相關的記載還有很多，可見日治時期張星建必然與台灣美術的發展有密切的
關係，但目前這方面的研究資料並不多。本文研究的重點在張星建於日治時期台灣美
術運動中扮演何種角色？並分析他在台灣美術運動上的貢獻。

<hr>

2　林獻堂著，許雪姬等註解，《灌園先生日記（十四）》，台北市，中央研究院台灣史研究所籌備處，2007年，頁98。

二、文化的服務者張星建

張星建（1905-1949），筆名掃雲，明治38年（1905年）出生於母親林氏的娘家大甲郡龍井庄，是家中的長子，其祖父經商有成，母親林氏則是當時台中地區望族，家族曾出過許多秀才、醫生。原本家境富裕的張家，到了張星建的父親這一代便家道中落。

張星建十八歲時就讀台灣總督府台南商業專門學校（今日的成功大學），預科修畢後進入本科就讀，後因病退學，自此放棄就學，跟隨父親在奶製造工廠工作。大正15年（1926）張星建進入台中市千代田里太郎律師事務所工作，隔年（1927）於台中市中央書局擔任副理。

張星建在中央書局工作直到他過世為止，長達21年（如圖5）。在中央書局工作期間，他積極地參與許多文化活動，如1931年與賴和、葉榮鐘等人發起「台灣文藝作家協會」；也時常出入「中州俱樂部」，參與俱樂部舉辦的文藝活動。1932年5月，張星建毅然接下《南音》雜誌發行人兼編輯的重擔。[3]

《南音》最初由黃春成擔任編輯兼發行人，以半月刊形式發行。《南音》發行所設在台北市永樂町，由「南音文藝雜誌社」發賣，編輯群集結關心台灣文化發展之文藝人士，如：陳逢源、賴和、張煥珪（其夫人林月霞，是林獻堂二哥烈堂的長女）、莊遂性、葉榮鐘等人。《南音》雜誌背後最有力的贊助者是林幼春和賴和等人，除了提供資金外，也經常在雜誌上發表文章，其他還有中央書局、大東信託、醉月樓等商行以刊登廣告方式贊助。

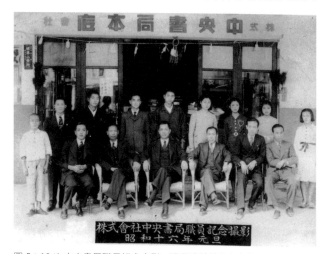

圖5：1941中央書局職員記念合影。張星建前排坐者右3。

3 《南音》雜誌於1932年1月1日創刊，第1號至第6號由黃春成主編，在台北發行。第7號至12號由張星建主編，在台中發行。其中9、10號合併，第12號因刊登反日作品被禁，故僅出刊10期。

由於發行人黃春成至大
陸發展，南音雜誌第七期起
（1932 年 5 月）由張星建擔
任雜誌編輯兼發行人，發行所
改設在台中。張星建接任後，
雜誌廣告明顯增多，尤其是中
央書局經常於雜誌上刊登書
局廣告，如第 1 卷 8 號，及第
1 卷 9、10 合併號，其他還有
「醉月樓」、「一新會」、「台
灣地方自治聯盟」刊登廣告贊

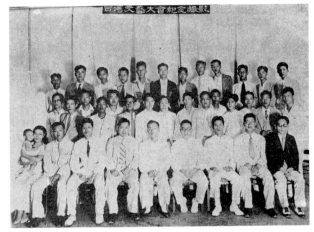

圖 6：1934 年 5 月 6 日台灣文藝聯盟成立大會，張星建第二排右 8。

助。當時《南音》與《台灣文藝》雜誌皆受到日本當局時常特意的審查刁難與打壓，
管制文章的刊載。在《南音》第 6 期「編輯後話」有記載：「本誌第五號，因卷頭言
及葉融其君之新詩，凌雲君之何其怪哉，天南君之紹介幾首滑稽聯對等四篇，偶觸當
局之忌，致被禁止。」[4] 而葉榮鐘日記中（1932.6.13）也有如此記載：「第八期《南音》
聞又被割，因未暇詢問清楚尚未詳其被割處所，歸來將原本再三翻閱不解其故，當局
之有意刁難漸形露骨，實可慨也。」[5] 最終，《南音》雜誌因為刊登反日作品而被禁。

1934 年張星建與好友張深切、賴明弘等人於台中西湖咖啡館發起全島文藝作家聚
會，舉行「第一回全台文藝大會」，[6] 決定成立「台灣文藝聯盟」（如圖 6）（以下簡
稱文聯）。張星建擔任文聯發行的《台灣文藝》雜誌的發行人兼編輯人，雜誌總共發
行了十五期，1936 年 8 月發行 7、8 月合併號之後遭到停刊。

日治末期，隨著戰事日漸緊迫，殖民政府皇民化的推動越來越積極，張星建曾參與
過陳炘與宮原武熊所成立的「大東亞共榮協會」[7] 的活動（如圖 7）；並擔任過「皇民奉

4　參見《南音》1 卷 6 號，頁 36。
5　葉榮鐘，《葉榮鐘日記》，台中市，晨星發行，2002 年，頁 45。
6　文藝大會推黃純青為座長。委員有：台北黃純青；台中張深切、何集璧、賴慶、賴明弘；彰化賴和；台南蔡秋桐。
7　1934 年，日本軍發動東北事變，開始侵略中國大陸後，大事宣傳「大東亞共榮圈」，強調東亞各民族間的融合。為響應
　　國策，台中州知事竹下豐次督促台灣人和日本人中的領導人物（陳炘、宮原武熊等）組織東亞共榮協會（1934），發行《東
　　亞新報》（週報）。葉榮鐘擔任漢文編輯。後來，葉榮鐘北上轉職到《新民報》，協會事務由張深切接任。1935 年，東
　　亞共榮協會之催生者竹下轉任關東州長官，而時局緊迫，協會被解散，《東亞新報》停刊。

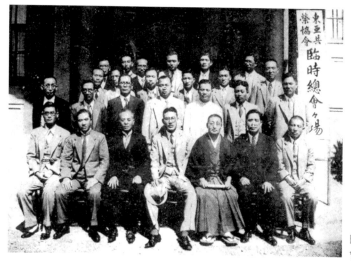

圖7:「東亞共榮協會」臨時總會
會場合照。張星建第三排右4。

圖8:1944年2月18日台中州地
主增產協力會第一回委員會記念
照,張星建第三排右6。

公會台中州支部奉公委員」;也擔任過「第一屆台中州地主增產協力會委員」[8](如圖8)。

　　除了配合殖民政府的活動外,張星建仍熱心參與當時的文藝活動,如他與陳炘、
顏春福、楊逵等人於台中組成「台中藝能奉公會」,演出台語劇「怒吼吧!中國」,

8　第二次世界大戰下的台灣農村粗勇的青年多被徵召為軍夫,以輜重兵隨日軍赴中國戰場,使農村勞力嚴重不足,加上化
　　學肥料的生產不良,導致米穀生產也減少,且有米穀統制令的錯誤影響供出軍方米糧。日政當局卻認為農民不肯供出米
　　糧,常派一大隊一大隊的警察人員抄搜農家引起問題,為緩和這些困難,台中市大東信託公司總經理陳炘出面組織「台
　　中州地主增產協力會」,並擔任委員長。此組織成為農民與官方溝通的橋樑。參考巫永福,《我的風霜歲月:巫永福回
　　憶錄》,台北市,望春風文化出版,2003年,頁89-100。

造成轟動。他也是台北地區張文環、王井泉、黃得時等人發行的《台灣文學》雜誌的編輯委員。[9]

戰後初期張星建從一個文化人，逐漸參與政治的事務。他加入台中地區「歡迎國民政府籌備會」，[10] 擔任常任委員，負責「庶務」及「右連絡部」的工作。[11] 行政長官陳儀來台之後，他則受命擔任政治色彩濃厚的「三民主義青年團」（以下簡稱三青團）台中市分團長。此三青團下設五區隊，作家巫永福當時擔任第五區隊長，於「二二八事件」發生前後，張星建團下的第一區隊長林連宗律師、第三區隊長林連城、第四區隊長童炳輝皆遭到殺害。[12]

張星建於事件發生後，逃至南投山區躲藏數月，[13] 他的好友不是被抓就是逃亡。現今已經解密的國家安全局機密檔案中可以查閱到，當時張星建已被當局鎖定，[14] 列為台

9 《台灣文學》於 1941 年 5 月 27 日創刊。1941 年張文環、黃得時與一些日人脫離《文藝台灣》，由陳逸松出資組織啟文社，並得到王井泉的支助，創刊《台灣文學》。之後積極推展會務，分別拜訪台中莊垂勝、張星建、林獻堂、巫永福等人；及台南吳新榮、郭水潭、林芳年、王登山等鹽分地帶詩人和楊逵、蘇新等人。參考巫永福，《我的風霜歲月：巫永福回憶錄》，台北市，望春風文化出版，2003 年，頁 83。

10 陳炘所發起的「歡迎國民政府籌備會」就設在他所主持的台灣信託公司台中支店樓上，第一次籌備會於民國 34 年（1945年）9 月 10 日召開，由葉榮鐘擔任總幹事，陳炘、莊遂性、黃朝清、張煥珪、王金海、洪元煌、楊景山、張星建、張聘三等人擔任常任委員。該會在國民政府接收官員未抵台之前的真空時期（1945/08/15~1945/10/05），發揮了安定社會的作用。

11 參考戴國煇，《戴國煇文集》，台北市，遠流出版，2002 年，頁 13-14。

12 大陸三民主義青年團有關人員來台中接洽張星建，任命張星建為台中市分團長，下設五區隊。第一區隊長林連宗律師（二二八時在台北被殺）；第二區隊長劉耿松律師；第三區隊長林連城台中市消防隊長（二二八時在台中被殺）；第四區隊長童炳輝律師（二二八事件前中毒亡故）；第五區隊長巫永福。以台中市南區復興路台中專賣局前煙酒經銷會館為中心，教授《三民主義》及學習北京話。參考巫永福，《我的風霜歲月：巫永福回憶錄》，台北市，望春風文化出版，2003 年，頁 91。

13 2011 年 3 月 4 日筆者訪問張惠炘。

14 戰後，莊垂勝擔任台中圖書館館長，在圖書館舉辦許多活動，有文化講座、婦女讀書會和談話會，成為二二八事件發生前台中市的一個文化中心。當時的談話會，採會員制，會員網羅中部各界人士參加，有文化界的人士、醫生、民意代表等等，每日排有輪值會員負責節目、點心。葉榮鐘資料庫保留了 1947 年「省立台中圖書館談話室茶會每月定日值東表」，內容中可以看到藝術家陳夏雨、廖繼春、林之助、張錫卿及張星建等人的輪值日。此活動辦得有聲有色，因此，受到當局的注意，派人臥底探聽，打小報告。1947 年 4 月 1 日國家安全局《拂塵專案第十八卷附件》復民盟在台活動函中便記載：「查二二八事變前，台中未曾發現有民主同盟之組織，僅聞有民主同盟份子潛伏於台北教育處及延平學院及各報社三部門活動，而台中則尚未查出民主同盟份子活動之線索，惟發現前台中圖書館長莊遂勝及張星建、張煥奎、張深切、張聘三、張深鑐、紀金、藍影衣等九人平素多用變集合宣傳言論，均以新民主為題，平常每日下午均在圖書館名為茶話會，實為討論政治改革及評論政府施政不良等問題與謝雪紅且均有聯絡，於事變後亦極力主張擴大事態並分頭活動參加偽處理會，現該黨份子除遂勝、張深鑐已拘捕（莊已交保）、張煥奎自新外，餘均在逃及潛伏市區活動中……」參考林莊生，《懷樹又懷人—我的父親莊垂勝、他的朋友及那個時代》，台北市，自立晚報，1992 年，頁 57-59。和國家檔案管理局：0036/340.2/5502.3/18/009：拂塵專案第十八卷附件，以及葉榮鐘資料庫。

中地區暴動的主謀份子，[15] 文件中明確記載著，他與莊遂勝、張煥奎、張深切、張聘三、張深鑣、紀金、藍影衣等九人列為於「二二八事變」後與謝雪紅互有通聯，並極力主張擴大事態，且分頭活動又參加偽處理會的份子。[16]

當時全省各地許多三青團團長被國民黨暗殺，[17] 張星建最後仍然被捕入獄[18]，不過由於辦理「自新」，[19] 逃過一劫，但早已被國民黨視為反動份子。不久，於 1949 年 1 月 21 日張星建無辜慘死，被棄置於台中市大正橋下。其死因目前有二種說法，一種說法是報紙上所刊載，因捲入土地買賣糾紛被人誤殺；另一種說法，則是他的好友巫永福認為，懷疑是因擔任台中市三民主義青年團團長，捲入政治內鬥而被人暗殺。[20] 筆者參閱國家檔案局的機密檔案，和高等法院覆判宣判結果，[21] 以及訪談家屬的陳述來看，[22] 推斷出後者才是事實的真相。

張星建生前的為人深得朋友的信賴，從許多文藝界的好友對他的稱呼上就可以看得出來，如張深切給他一個綽號叫「萬善堂」，[23] 意思是說：什麼都好，有求必應。呂赫若則認為張星建是「台灣文化界的綠洲」[24]、巫永福稱呼他為「台中市的甘草」[25]、

15 依據 1947 年 6 月 5 日公文附表「台中地區公職人員參加二二八事變首要主謀份子調查表」記載，以「主謀暴動」被列入首要主謀份子。參考中央研究院近代史研究所編，《二二八事件資料選輯（五）》，台北市，中央研究院近代史研究所，1992 年，頁 536-544。

16 參考國家檔案管理局：0036/340.2/5502.3/18/009：拂塵專案第十八卷附件。

17 二二八事件時，三青團台北事團主任王添燈、嘉義分團主任陳復志、台南分團主任莊孟侯、高雄分團主任王清佐、屏東分團葉秋木、花蓮分團許錫謙、馬有岳等，都在各縣市「二二八事件處理委員會」中扮演重要的角色。事件之後王添燈、陳復志、莊孟侯、王清佐或被殺、或被補。

18 參考謝里法，《我所看到的上一代》，台北市，望春風文化，1999 年，頁 235。

19 二二八事件後。國府限令參與者自首，政府發佈參加二二八事件者，趕快向有關情治單位自首、自首者既往不究。4 月 30 日國府公布，台中地區自首的參與者，共計 1300 餘人。參考張深切，《張深切全集 12》，台北市，文經出版，1998 年，頁 31。及國家檔案管理局：036/193.8-1/1/2/018：辦理暴動份子自新卷；國家檔案管理局：0036/193.8-1/1/2/024：辦理暴動份子自新卷。

20 巫永福，《巫永福全集（7）評論卷（Ⅱ）》，台北市，傳神福音出版，1995 年，頁 33。

21 依據 1950 年 5 月 27 日《民聲日報》的報載內容：「前台中市中央書局董事張星建慘死在民權路大正橋下一案，曾經當局緝獲兇嫌人犯分別查明犯罪，嗣後各該被告陳森雨、李春安、李冰茶、吳衍慶等不服上訴，現經高等法院覆判，判決書長達三千餘字，已於昨日寄到台中地檢處，內中陳森雨、李春安均無罪，李冰茶減刑五年六月，吳衍慶上訴駁回云。」當初叫唆殺人者皆判無罪，不禁令人滋生疑竇。

22 當時台中憲兵隊隊長時常至張家找張星建，要他加入國民黨，但張星建總是置之不理，因而可能被視為反動份子。以及被判刑者，出獄後曾告訴張星建家屬，張星建並非他所殺，他是被刑求，屈打成招抵罪。2011 年 3 月 4 日筆者訪問張惠圻。

23 張深切，《張深切全集 12》，台北市，文經出版，1998 年，頁 133。

24 呂赫若，《呂赫若小說全集：台灣第一才子》，台北市，聯合文學出版，1995 年，頁 561。

25 巫永福，《巫永福全集（6）評論卷（Ⅰ）》，台北市，傳神福音出版，1995 年，頁 91。

「せわやく（世話役）」[26]（最好的助理人），台中地區的雕塑家王水河則直接叫他「台中的文化市長」[27]。

三、中央書局[28] 與台灣美術的關係

中央書局是中央俱樂部的一部份事業，而中央俱樂部是台灣文化運動的一環，發起人中林獻堂、莊垂勝、張濬哲、陳炘等人都是文化協會的成員，推動民族運動，故張星建自然與台灣文化協會、台灣地方自治聯盟、大東亞共榮協會之抗日政治活動組織關係密切。[29]

中央書局營業項目非常的廣泛，除了雜誌、文房工具、洋畫材料、運動器材、服裝、洋樂器、參考書等等的經營項目之外，還引進最新的日文及漢文書，成為當時台中吸收新知識與延續漢文化的根據地。張星建說過：

> 書籍本是文化的根本，書與文化之間有著千絲萬縷難以切斷的密切關聯，所以如果沒有書籍，遑論文化。……文化既然負者政治的發展，那麼書店即是文化推動不可或缺的機構。[30]

由於當時台中地區民族運動人士的期待，使中央書局不只是單純的書局而已，還肩負著推動文化運動的任務。因此書局不僅是《南音》、《台灣文藝》，以及戰後《新知識》[31] 雜誌的發行所，同時還舉辦洋畫講習會、繪畫展覽會、音樂會、舞蹈戲劇表演

26　巫永福，《巫永福全集（6）評論卷（Ⅰ）》，台北市，傳神福音出版，1995 年，頁 100。

27　2011 年 3 月 4 日筆者訪問張惠炘。

28　中央書局是由鹿港莊垂勝發起，得到豐原大雅張濬哲、張煥珪兄弟的大力支持而成立。原來定名為「中央俱樂部」，書局不過是事業的一部份而已。當時台中州是台灣民族運動的中心，各地人士往來很多，於是莊垂勝參考英國的俱樂部及法國沙龍的形式，希望成立一個可以供文化人消遣、會談、安息之所。俱樂部原本的構想，內設簡素食堂、靜雅客室、講堂、娛樂室、談話室等等，但因時勢變遷，尤其是文化協會分裂，使得後勁不繼，大部份的事業無法實踐。中央書局的發起人名單中，有一半以上成員皆是文化協會成員。參考葉榮鐘等著，《台灣民族運動史》，台北市，自立晚報叢書編輯委員會，1971 年，頁 335-337。

29　參考巫永福，《巫永福全集（7）評論卷（Ⅱ）》，台北市，傳神福音出版，1995 年，頁 126-127。

30　黃英哲主編，《日治時期台灣文藝評論集雜誌篇第三冊》，台南市，國家台灣文學館籌備處，2006 年，頁 174-175。

31　《新知識》月刊創刊於 1946 年 8 月 15 日，由王思翔、周夢江、樓憲三人合編，張星建擔任發行人，台中中央書局出版，僅發行一期。參考蔡淑滿，《戰後初期台北的文學活動研究》，桃園縣，國立中央大學中國文學研究所畢業論文，2002 年，頁 31。

等等，成為當時台中地區文化人的展演中心及聯絡中心。

　　張星建是連結中央書局與台灣美術的靈魂人物，他於 1928 年進入中央書局之後，開始每年暑假於台中舉辦洋畫講習會，[32] 如 1932 年在《台灣日日新報》曾刊載邀請陳澄波擔任講師的消息；[33] 此外，1933 年則刊登由中央書局主辦，邀請廖繼春擔任講師的訊息。[34] 張星建甚至每年免費公開舉辦一次以上的繪畫展覽會。[35]1934 年 12 月 14 日至 16 日郭雪湖在台中圖書館舉辦的第一次個展便是張星建義務幫忙籌辦，[36] 並於展覽前陪同郭雪湖去拜訪林獻堂，邀請他前往參觀展覽，[37] 林獻堂接受其邀請，不但前往參觀，並購買作品〈鸚鵡〉一幅。[38]1938 年郭雪湖在中央書局舉行第二次的個展，同樣也是由張星建協助安排，母子兩人甚至借住在張星建家，逗留期間受到地方人士楊肇嘉、張煥珪、張深切等人的款待。[39]

　　張星建之所以有能力幫助藝術家，主要是因為他能擅於利用在中央書局的人脈。尤其中央書局的股東，包括了林獻堂、林幼春、陳炘，以及中部地區的律師、醫生、企業家等許多重要的人士，使張星建能夠有一群有錢有力的人脈網絡，介紹藝術家替這些人士畫肖像及籌辦畫展的經費等贊助。

　　日治時期台灣人在殖民統治的壓迫之下，受到不公平的待遇，知識份子心理普遍都存在一種不服輸的精神，想跟日本人爭長短，被世界看到、受到肯定。因此，當他們贊助文化事物時，也通常存有這樣的心理，往往將文化贊助事業放在對應日本殖民主義的框架下來進行思考和實踐，如同林柏亭說的：

> 仕紳在擁有相當資產與地位後，有人樂於回饋社會。尤其是在異族統治下，有年青人表現優異時，等於為族人爭取光榮，令人感到振奮，更願意提拔後進。

32　巫永福，《巫永福全集（7）評論卷（Ⅱ）》，台北市，傳神福音出版，1995 年，頁 123。

33　〈陳澄波氏が台中で洋畫講習會〉，《台灣日日新報》，1932 年 7 月 15 日，版 3。

34　〈油繪講習〉，《台灣日日新報》，1933 年 7 月 8 日，版 3。

35　巫永福，《巫永福全集（7）評論卷（Ⅱ）》，台北市，傳神福音出版，1995 年，頁 123。

36　廖瑾瑗，《四季・彩妍・郭雪湖》，台北市，雄獅，2001 年，頁 57。

37　林獻堂《灌園先生日記》於 1934 年（昭和 9 年）12 月 11 日有記載：「郭雪湖將於十四、十五、十六三日間，開其束洋畫之作品展覽會於台中圖書館，特來請余往觀。張星建與之同來，余留之晚餐。」參考林獻堂著，許雪姬等註解，《灌園先生日記（七）》，台北市，中央研究院台灣史研究所籌備處，2000 年，頁 460。

38　林獻堂著，許雪姬等註解，《灌園先生日記（七）》，台北市，中央研究院台灣史研究所籌備處，2000 年，頁 465。

39　巫永福，《巫永福全集（7）評論卷（Ⅱ）》，台北市，傳神福音出版，1995 年，頁 186。

凡是涉及有競賽意味的活動，大家都會期望族人獲得佳績。[40]

　　像楊肇嘉之所以會贊助張星賢[41]、吳明捷[42]、李石樵、陳夏雨等人，就是希望他們能在競賽場上與日本人一爭高下，為台灣人爭光。而林攀龍於《台灣新民報》上撰文報導顏水龍入選法國秋季沙龍的消息，[43] 其動機也是如此，因為顏水龍的作品登上世界舞台，為台灣人爭光了。張星建自然也不例外，他無怨無悔的為美術家付出，熱心地幫忙，無非就是希望美台灣美術可以發展出自己的特色出來，進而將島民的文化生活，提升到世界水準。其追根究底，在這樣的時代背景下，張星建與其背後的支持力量才能夠一致性的推展台灣文藝活動。

　　中央書局因為有張星建這樣熱心義務幫忙美術家的人物，很自然地便成為中部藝術家和作家相聚或聯絡的地方。每當藝術家有困難時，如辦展覽沒有場地、缺少資金，或尋找工作機會時，都會想到中央書局的張星建，無形之中中央書局也就成為日治時期台灣文藝界的「萬善堂」，而張星建則是他們心中的「好好先生」。

四、「台灣文藝聯盟」與台灣美術的發展

　　日治時期台灣的文化運動是集啟蒙運動、社會運動、政治運動於一體。[44] 全島性的「台灣文藝聯盟」（以下簡稱文聯）組織由張深切、賴明弘、張星建等人成立，所出版的《台灣文藝》，就是將其理念具體表現，同時也進行帶有政治性的文藝活動。[45]

40　林柏亭，〈日據時代嘉義地區畫家的活動〉，《中國現代美術國際學術研討會論文集》，台北市，台北市立美術館，1990 年，頁 195。

41　張星建的堂弟。楊肇嘉在唸早稻田政治經濟系時，看到同唸早大的體育系同學張星賢於體育競賽表現優異，能與日本人競跑，便經常給與幫助。畢業後，還鼓勵及贊助他參加「奧林匹克」的競賽。張星賢於 1932 年及 1936 年曾代表日本參加奧運賽跑，在台灣是家喻戶曉的人物。

42　吳明捷於 1928 年曾代表台灣嘉義農專棒球隊到日本甲子園比賽，獲得亞軍。之後進入早稻田大學就讀，受到楊肇嘉的許多照顧。在林獻堂 1937 年 6 月 7 日日記中曾記載：「肇嘉九時餘來，別無事，僅談昨日早慶野球戰，早稻田之能得勝利者二點，此二點皆出於台灣學生吳明捷之力也。明捷之能為選手，皆出於彼之推薦也。」參考林獻堂著，許雪姬等註解，《灌園先生日記（九）》，台北市，中央研究院台灣史研究所籌備處，2000 年，頁 204。

43　林攀龍，〈顏水龍畫作入選秋季沙龍〉，《風景心境：台灣近代美術文獻導讀》，台北市，雄獅，2001 年，頁 383-384。

44　參見葉榮鐘，〈台灣的文化戰士莊遂性〉，《民主評論》13 卷 24 期，1962 年 12 月，頁 658。

45　張深切曾說過創立文聯的理由，他說到：「我看左翼組織已經被摧毀，自治聯盟也陷於生死浮沉的田地，生怕台灣民眾意氣消沉，不得不決意承擔這個帶有政治性的文藝運動。」參考張深切，《張深切全集─里程碑》，台北市，文經出版，1998 年，頁 609-610。

張星建初期在文聯並未扮演重要的角色，他既不是文聯的執行委員，也未擔任常務委員，雜誌主要的推動者是他的好友張深切。但是，由於文聯成立不久即陷入運作危機，組織缺乏人力及資金，此時張星建適時的出手相助，才使得文聯的運作起死回生。張深切在《台灣文藝》的〈文聯報告書〉一文中交待了這段發展過程，文中寫到：

> 一九三四年五月六日，文藝大會後，因本人早有定見，於是夜全體執委會大會
> 時，極力辭退執行委員及常務委員兩職，推辭再三而不獲，乃聲明以閒職權
> 受。……惟聯盟本無資金，兼之諸委員住處異常遼遠，何同志又很難見面，而
> 且本人力薄而不德，祇孤守聯盟姑延喘息而已。及至八月出旬，中央書局的張
> 星建同志毅然挺身臂助聯盟各項工作，因此聯盟復開始活動起來……[46]

又寫道：

> 聯盟本部財政固無隱蔽，現在且把它公開給諸同志知道，聯盟自成立當初本無
> 資金，正如上述，此間費用悉由大會遺下一些剩餘金與星建同志中央書局及本
> 人融通，僅維持現狀耳。[47]

　　此外，文聯的財務大部份也是靠張星建去拉廣告來維持，[48] 如《台灣文藝》雜誌上經常可以看到中央書局贊助刊登的廣告，由此可見，文聯的資金調度、雜誌的發行銷售、廣告的業務都落在張星建的肩上，後來張深切接下葉榮鐘的遺缺，進入「東亞共榮協會」發行的《台中新報》擔任記者及編輯，無暇顧及其他，因此《台灣文藝》總編輯的工作又落在張星建身上，使張星建幾乎獨攬雜誌編輯與校正的事務，逐漸成為文聯不可或缺的中心人物，被稱為「文聯的台柱」。[49]

　　《台灣文藝》雜誌在張星建的盡心幫忙下，廣告量始終很穩定，從統計數字中可以清楚發現（表 1），其中 70% 的廣告量多集中在台中地區；而若從廣告刊登的次數

46　參考張深切，〈文聯報告書〉，《台灣文藝》2 卷 1 號，1934 年 12 月，頁 8。
47　參考張深切，〈文聯報告書〉，《台灣文藝》2 卷 1 號，1934 年 12 月，頁 9。
48　巫永福，《巫永福全集（6）評論卷（Ⅰ）》，台北市，傳神福音出版，1995 年，頁 257。
49　巫永福，《巫永福全集（6）評論卷（Ⅰ）》，台北市，傳神福音出版，1995 年，頁 197。

表 1：廣告刊登家數

刊登廣告區域	台北州	台中州			台南州		高雄州	東京
		台中	北斗	彰化	嘉義	台南		
刊登家數	10	25	8	2	2	1	1	1
所占比例	20%	70%			6%		2%	2%

資料來源：筆者整理自台灣文藝雜誌

表 2：廣告刊登次數

刊登廣告區域	台北州	台中州			台南州		高雄州	東京
		台中	北斗	彰化	嘉義	台南		
刊登次數	12	156	8	16	2	1	8	1
所占比例	5.9%	88.2%			1.5%		3.9%	0.5%

資料來源：筆者整理自台灣文藝雜誌

來看（表 2），則台中地區所占的比例則高達 88％。其中中央書局的廣告刊登有 12 次之多；與張星建有關的《全閩新日報》[50] 也有刊登 6 次；其他如陳炘所主持的大東信託則是每期都贊助。

從上述分析可以知道，贊助商的分佈有明顯的區域性。由於《台灣文藝》雜誌在台中發行，所以當地的贊助商也會比較多。此外，台中本來就是民族運動人士的大本營，他們比較願意以刊登廣告或金錢捐助的方式來贊助文化事業，如主要贊助者大東信託株式會社，當時的董事長是林獻堂，總經理是陳炘，林獻堂個人甚至每月補助十元，長達半年時間，張深切、楊逵還因此贈送他徽章。[51] 其他如陳炘、林階堂、張煥珪、林資彬、林攀龍、何赤城、黃火定等人皆是文聯固定的贊助者。[52]

台灣文藝聯盟所聚集的人士，不僅只是作家而已，還包括美術家、音樂家、戲劇家等等，單就美術部分來看，當時重要的美術家，如：陳澄波、廖繼春、楊三郎、顏水龍等人都是《台灣文藝》的同好，經常共同參與相關活動，且顏水龍還負責《台灣文藝》

50 1935 年 8 月張星建兼任《全閩新日報》台中支局局長，住址設於中央書局。

51 林獻堂雖辭《台灣文藝》顧問之職。但仍出錢幫助，對於張深切等人的請益也提供許多意見。參考林獻堂著，許雪姬等註解，《灌園先生日記（七）》，台北市，中央研究院台灣史研究所籌備處，2000 年，頁 195-468。

52 參考〈文聯啟事〉，《台灣文藝》2 卷 2 號，1935 年 2 月，頁 128。

雜誌的封面和裝訂（整體設計）。他曾於 1935 年台灣文聯東京分部的茶會上，提到台灣印刷技術還不行，無法達到他要的精緻質感，提出將《台灣文藝》在日本印刷再送回台灣發售的建議，[53] 後來由李石樵接手其工作。此外，當時參加文藝聯盟的藝術家很多，如李石樵、陳澄波、楊三郎、廖繼春、藍蔭鼎、郭雪湖、郭柏川、張秋海、陳清汾等人，他們除了撰寫文章之外，也從事內頁插圖的工作，還把作品放在雜誌的封面上。[54]

張星建是促成這些美術家與戲劇家、音樂家、文學家一起在《台灣文藝》的舞台上共演的最大功臣，他憑藉的是與美術家之間深厚的交情和廣闊的人脈，才能夠將當時台灣藝文界的人士串連集結在一起。張星建曾在 1936 年 6 月出席的「台灣文學當前的諸問題─文聯東京支部座談會」中提到：「……把美術、音樂、電影等視文聯的相關事業，全面來推行計劃。」[55] 因此可知，文聯並不只是侷限於文學，座談會集合了音樂家、美術家、演劇、電影、作家等人士，真正的目地在提升台灣人的文化水準，推動台灣的文化運動。

在此所要探討的是，張星建推動上述這些活動真正的意義為何？以雜誌發行數量的角度來看，當時《台灣文藝》的發行量最多也不過一千份左右，與報紙的發行量動輒幾萬份來看，仍有許多努力的空間，[56] 所以他主張擴大文藝的範圍，透過各界人士的參與，增加雜誌的多元性與可看性，吸引觀眾的閱讀[57]，使雜誌能夠被更多人所接受與閱讀，此行除了雜誌營運的策略外，最重要的目的是希望把這本雜誌的影響力能夠深入到識字階級的大眾裡頭去。

所以張星建也曾為了開闢雜誌的財源，親自到東京邀請韓國著名的舞蹈家崔承喜來台灣表演，引起媒體爭相報導，造成轟動，以票房的收入來支持雜誌發行所需的資

53　參考黃英哲主編，《日治時期台灣文藝評論集雜誌篇第一冊》，台南市，國家台灣文學館籌備處，2006 年，頁 229。

54　參考陳芳明，〈當殖民地的作家與畫家相遇─三〇年代台灣文學的一個側面〉，《台灣美術百年回顧學術研討會論文集》，台中市，台灣美術館，2001 年，頁 137-151。

55　黃英哲主編，《日治時期台灣文藝評論集雜誌篇第二冊》，台南市，國家台灣文學館籌備處，2006 年，頁 111。

56　參考張深切，〈「台灣文藝」的使命〉，《台灣文藝》2 卷 5 號，1935 年 5 月，頁 20。

57　張星建在 1936 年 2 月 8 日出席文聯主辦的綜合藝術座談會中，曾說：「關於文藝雜誌之經營，大眾沒有閱讀雜誌的習慣。所以，經營雜誌是格外艱辛的事業。關於台灣文藝之經營，我是不惜任何犧牲，準備硬幹到底的。我今後的計劃是儘可能地支持一個有力團體，以獲得更多的讀者，尚盼各位先進惠予鼎力協助。」參考黃英哲主編，《日治時期台灣文藝評論集雜誌篇第一冊》，台南市，國家台灣文學館籌備處，2006 年，頁 132。

金。[58]（如圖 9）

　　因而當時的美術活動自然也成為他「業
務」的範圍之一，上文已有敘述，自張星建
進入中央書局之後就已積極推廣參與美術界
的活動，此外，還邀請美術家開闢「台灣の
美術を語る」（漫談台灣美術）的專欄，計
有陳澄波、廖繼春、李石樵、楊三郎、顏水
龍、吳天賞等人發表文章。如廖繼春談到〈自
分の製作態度〉（我的製作態度）；陳澄波
則提〈製作隨感〉；李石樵分享〈この頃の
感想〉（最近的感想）；而楊三郎寫〈私の
製作氣分〉（我的創作心情）；顏水龍則是反省〈デッサンの問題〉（素描的問題）。

圖 9：1936 年 7 月 16 日，張星建（前排左 1）在台
中與崔承喜（前排左 2）合照。

甚至張星建自己從 1935 年 8 月《台灣文藝》第 2 卷第 8 號開始撰寫〈台灣に於ける美
術團隊とその中間作家〉（台灣的美術團體及其中堅畫家）之系列文章，一直寫到第 3
卷第 2 號為止，有系統的介紹台灣美術發展的狀況。《台灣文藝》刊載這些內容，背後
除了重視美術的推廣之外，正如上文所說，目的是為了豐富雜誌的內容，以增加讀者群。

　　文藝聯盟及《台灣文藝》雜誌，成為台陽美協藝術家另一個舞台，在這個舞台上，
他們除卻「為藝術而藝術」純粹藝術家的角色，走向社會參與，盡一己之力與文聯的
同仁共同為台灣的文藝奮鬥。從參加文聯的活動中，可以看到畫家不顯見的民族意識，
而文聯的成員也確實給與這些藝術家許多的幫忙，協助租借展覽場地、製作海報、辦
座談會、撰寫評論文章等等，彼此間有頻繁的交流。

　　過去楊三郎和廖繼春都明確表示過，台陽美協的成立與民族運動的文化抗衡無關，
這個議題也曾引起美術研究者的爭論。本文從文聯提供給美術家的這個舞台來分析，
可以從中發現台陽美協的成立與民族運動的文化之間另一種意涵。

　　1936 年顏水龍出席文聯於東京新宿明治西餐廳舉辦的「文藝東京支部座談會」中

58　張星建曾在 1936 年 6 月 7 日文聯在東京支部舉辦的座談會中說：「我這次來，也是要處理聘請崔承喜女士之事務。文
　　聯從創立當初，就由我們這些人來經營，但大家都屬兼職，⋯⋯若要在內地發行尚屬容易，但想要在台灣發行一種純粹
　　的文藝雜誌，則漏洞百出，要支撐顏為困難。因此，最近陸續著手於電影、戲劇，以及其他關係企業，⋯⋯希望能趁
　　崔承喜女士在台灣公演的機會，大大地來鞏固文聯的基礎。」參考黃英哲主編，《日治時期台灣文藝評論集雜誌篇第二
　　冊》，台南市，國家台灣文學館籌備處，2006 年，頁 110-111。

曾這樣說到：「……在台灣的社會，我們不斷被欺侮，現在該是覺醒的時候了……。」[59] 這是罕見美術家在公開場合對政治提出看法，並且留下文字記錄。顏水龍的這番話背後透露的就是台灣人意識的覺醒，可以說他在當時民族運動正盛行的年代，也無法置身事外的深受運動思想的感召與影響。此外，李石樵則是除了王白淵之外，以畫家身份正式加入文聯，成為正式會員。[60] 他曾在《台灣文藝》雜誌中寫到：

> ……喜好繪畫也還可以分為兩類，即作畫聊以自娛的人，以及更進一步意識到繪畫可以在社會中發揮作用的人。我想後者才是畫家之中的真正畫家吧！[61]

這段話可以看作是李石樵對自己的期許，也表示他已經不將自己侷限在追求純粹藝術的範疇，認知到自己可以透過藝術對社會起影響的作用，這思想的改變，其實與文聯重視文藝的社會意義，推行文藝大眾化的主張有其一致性。

所以在台灣文藝聯盟的舞台上，美術家在文聯所扮演的除了美術家的身份之外，還包涵了新知識份子的角色，代表著他們對於殖民主義的壓迫並非都沒有感覺，在適當的場合、機會，仍可以看到他們表態的方式。

五、張星建在台灣美術運動中扮演的角色與貢獻

在張星建與美術家的合照中，可以看出他總是把最重要的位子留給藝術家，因為他知道在美術的舞台上，藝術家永遠是主角。這些藝文朋友眼中的張星建是台中文化界的「世話役」，認為他是最好的藝文界經理人。對藝術家來說，張星建絕對是他們心目中最好的協助與聯繫者，只要踏進台中要辦展覽，必定先找張星建，而他也不吝於擔任替人抬轎的角色，大大小小的展覽事務他都熱心給與協助，成為台灣美術運動不可或缺的人物。

張星建扮演的角色及貢獻，其分述如下：

（一）**照撫藝術家之手**。張星建經常替藝術家租借場地、製作海報、辦理座談會

59 黃英哲主編，《日治時期台灣文藝評論集雜誌篇第二冊》，台南市，國立台灣文學館籌備處，2006年，頁112。
60 參考〈本聯盟正式加盟者氏名〉，《台灣文藝》2卷8、9號，1935年8月，頁131。
61 參考顏娟英，《風景心境—台灣近代美術文獻導讀》，台北市，雄獅出版，2001年，頁162。

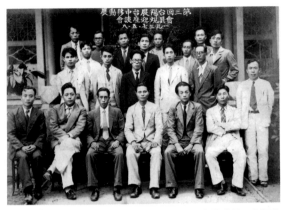
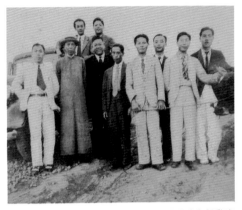

圖 **10**：1937 年 5 月 8 日，第三回台陽畫展台中移動展，台陽美協成員與作家於歡迎座談會前合影。前排坐者，由右至左：洪瑞麟、李石樵、陳澄波、李梅樹、楊三郎、陳德旺。前排立者右起：張星建、林文騰、隔一人田中保男（台灣新聞社編輯）、楊逵；後排立者右起：吳天賞、莊遂性、隔一人葉陶（楊逵夫人）、張深切、巫永福、莊銘鐺。

圖 **11**：1937 年（昭和 12 年）5 月，張星建和楊肇嘉與台陽美協的畫家合影。前排右起：呂基正、洪瑞麟、陳德旺、陳澄波、李梅樹、楊肇嘉，隔一人則是張星建。後排右起：楊三郎、李石樵。

等等，熱心協助藝術家辦展覽的事務，甚至以金錢贊助藝術家的展覽或購買藝術家的作品。郭雪湖在台中的兩次個展都是張星建籌辦；而台陽美協到台中巡迴展，張星建運用他的影響力，召集文聯成員幫他們辦歡迎會（如圖 10），並陪同他們四處拜訪當地重要人士（如圖 11）。

　　李石樵當初為了養家活口，舉家搬到台中生活，張星建幫他介紹了許多畫肖像的機會。巫永福 1935 年回台灣時，經張星建介紹，請李石樵到埔里繪製他父母五十歲的肖像（如圖 12、13）[62]，這兩幅畫後來捐給國立台灣美術館典藏。目前由北美館典藏，李石樵所繪製的〈張星建肖像畫〉（如圖 14）之作品，想必也是張星建對他的贊助。

　　而雕塑家陳夏雨當年生活困頓時，也得到張星建在生活方面許多的照料，介紹他為地方仕紳塑像的機會，[63] 連婚禮也是張星建做的媒。[64] 在楊肇嘉的回憶錄裡記載，當年「台灣地方自治聯盟」就是透過張星建的介紹，請陳夏雨雕塑楊肇嘉的肖像贈送給他，[65] 之後兩人成為忘年之交，楊肇嘉成為照顧陳夏雨最多的朋友。張星建對台灣美術

62　2011 年 3 月 4 日筆者訪問張惠炘。
63　巫永福，《巫永福全集（8）》，台北市，傳神福音出版，1995 年，頁 89。
64　參考呂赫若，《呂赫若日記》，台南市，國家台灣文學館出版，2004 年，頁 210。
65　楊肇嘉，《楊肇嘉回憶錄》，台北市，三民書局出版，2004 年，頁 323。

圖 **12**：李石樵,〈巫俊〉,1935,油畫,
72.5×60.5cm。

圖 **13**：李石樵,〈巫吳月〉,1935,油畫,
72.5×60.5cm。

家的照料及無私的奉獻,在美術的推
動上,是一隻看不見的手。

（二）仕紳與藝術家之間的黏著
劑。張星建透過在中央書局工作時所
累積的資源與人脈,引薦藝術家給地
方上重要的人物認識,不僅有助於美
術運動的推展,也協助藝術家爭取金
援的贊助。從林獻堂的《灌園先生日
記》中的記載可以知道,張星建時常
陪同美術家進出霧峰林家（如表3）,
除了推薦藝術家給林獻堂認識之外,
其目的還有邀請林獻堂出席參觀展覽
活動、購買畫作、贊助美術活動或畫
肖像等等,對藝術家的生計及在美術
活動的推展上有很大的幫助。例如張

圖 **14**：李石樵,〈張星建肖像〉,1935,油畫,
48.5×59.5cm。

表 3 《灌園先生日記》中記載張星建陪同藝術家拜訪林獻堂的資料統計表

日期	藝術家	日記記載內容
1933 年（昭和 8 年） 11 月 15 日	廖繼春、張星建	廖繼春、張星建一時餘來訪，坐談片刻即去。
1934 年（昭和 9 年） 2 月 7 日	楊佐三郎、顏水龍、陳澄波、郭柏川、葉榮鐘、張星建	楊佐三郎、顏水龍、陳澄波、郭柏川四畫家及葉榮鐘、張星建來訪，余與之同往萊園，四人各畫一幅以贈一新會為紀念，午後三時歸去。
1934 年（昭和 9 年） 11 月 9 日	顏水龍、張星建、張深切	顏水龍、張星建、張深切來訪。水龍此回為台展審查委員，前月歸自東京，述內子、攀兒俱健康，來月將返家。深切言《新民報》文藝部長李金鍾不肯登載文藝協會之記事，甚為不平。午後一時餘方各歸去。
1934 年（昭和 9 年） 11 月 19 日	楊佐三郎、張星建	楊佐三郎來訪，張星建與之同來，雜談至日暮，留之晚餐，七時半方返台中。
1934 年（昭和 9 年） 11 月 25 日	陳澄波、張星建	嘉義陳澄波來訪，張星建與之同來，請余觀台灣美術展覽會也。台展月初開於台北，被人購買多數，其剩餘乃移來中陳列。三時招成龍同澄波往觀，他頗親切詳為說明；遇楊佐三郎，請余觀其畫盧安夫妻之像，乃與之同往。
1934 年（昭和 9 年） 12 月 11 日	郭雪湖、張星建	郭雪湖將於十四、十五、十六三日間，開其東洋畫之作品展覽會於台中圖書館，特來請余往觀。張星建與之同來，余留之晚餐。
1935 年（昭和 10 年） 3 月 8 日	李石樵、張星建	張星建引畫家李石樵來訪，留之午餐後方返台中。
1935 年（昭和 10 年） 3 月 20 日	李石樵、張星建	張星建引李石樵來請畫余之肖像，婉辭之。
1937 年（昭和 12 年） 5 月 6 日	楊佐三郎、張星建、陳澄波、李石樵、洪瑞麟、李梅樹、陳德旺、許聲基	台陽美術協會楊佐三郎、陳澄波、李石樵、洪瑞麟、李梅樹、陳德旺、許聲基及張星建來，請八日往公會堂觀展覽會，並要求補助費。即與之五十円。
1939 年（昭和 14 年） 2 月 17 日	李石樵、張星建	適五弟、夔龍來，招余往醉月樓晚餐，……出席者：……張星建、……李石樵等二十餘名。
1939 年（昭和 14 年） 3 月 28 日	李石樵、張星建	余（林獻堂）與二哥、……李石樵、張星建等同受阿麵之招待
1940 年（昭和 15 年） 12 月 21 日	李石樵、張星建	李石樵受肇嘉之託，帶其女湘玲之結婚寫真來贈余，張星建與之同來，午餐後乃去。
1941 年（昭和 16 年） 7 月 16 日	李石樵、張星建	張星建引李石樵來，請為余畫肖像。許之，預定來月著手，……
1941 年（昭和 16 年） 8 月 14 日	李石樵、張星建	張星建來看石樵畫余肖影，午餐後乃去。
1942 年（昭和 17 年） 4 月 8 日	藤田嗣治、鶴田吾郎、小磯良平、宮本三郎、田村孝之介、寺內萬治郎、中村研一、山口蓬春、清水澄（登）之、泉義夫、吳天賞、李石樵、張星建	藤田嗣治、鶴田吾郎、小磯良平、宮本三郎、田村孝之介、寺內萬治郎、中村研一、山口蓬春、清水澄（登）之，九位畫家受陸海軍之囑託，將往南洋各處繪此回戰爭及風土民情，昨日由宮崎承飛機來台中，今朝以泉義夫、吳天賞、李石樵、張星建為導來訪，並遊萊園，因無料理，中食僅有蟳飯及金雞酒而已，二時半往台中。
1944 年（昭和 19 年） 1 月 27 日	李石樵、張星建	張星建、李石樵三時餘來訪，蓋為謝去年命石樵畫長谷川總督之肖像也。
1944 年（昭和 19 年） 2 月 22 日	李石樵、張星建	張星建、李石樵等來受申甫招待，近十時來訪。

註：資料來源為筆者整理自林獻堂著，許雪姬等註解，《灌園先生日記》（一）至（十七），台北市，中央研究院台灣史研究所籌備處，2000-2010 年。

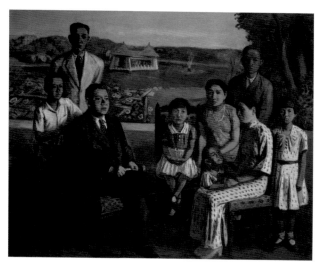

圖 15：李石樵，〈楊肇嘉氏之家族〉，1936，油畫，208×254cm。　　圖 16：李石樵，〈珍珠的首飾〉，1936，油畫。

星建陪同楊三郎、陳澄波、李石樵、洪瑞麟、李梅樹、陳德旺、許聲基等台陽美術協會成員拜訪林獻堂，請其前往參觀展覽會，並獲得五十元的補助費。[66]

　　李石樵經張星建的推薦，1936 年完成二百號的油畫〈楊肇嘉氏之家族〉（如圖 15），入選日本帝展；同年，以楊氏長女楊湘玲為模特兒的畫作〈珍珠的首飾〉（如圖 16）獲得第十回台展「台展賞」。從上述表格可以知道，1935 年李石樵剛自東京美術學校畢業回台，於 3 月 20 日張星建引李石樵拜訪林獻堂，欲為其畫肖像，不過被婉辭了。

　　1941 年 7 月 16 日張星建又引李石樵前往洽談，這次林獻堂答應了，當時李石樵已是知名的畫家，也多次拜訪過林獻堂，彼此應已相識，自然與剛回台時的情況不可同日而語。再加上張星建已是林獻堂家中的座上賓，因此他的推薦也有推波助瀾的效果。這也可以解釋張星建為何於畫肖像期間來看李石樵的工作情況，應該是認為自己身為推薦人就應該負起督導的責任，也反映出他對此事的慎重。此外，1943 年李石樵能夠進入總督府替第十八任總督長谷川清畫肖像，也是因為張星建的引薦，再透過林獻堂的介紹才促成的。因此，張星建和李石樵還專程於次年 1 月特別前往拜訪答謝。[67]

66　林獻堂著，許雪姬等註解，《灌園先生日記（九）》，台北市，中央研究院台灣史研究所籌備處，2000 年，頁 166。
67　林獻堂著，許雪姬等註解，《灌園先生日記（十六）》，台北市，中央研究院台灣史研究所籌備處，2008 年，頁 38。

這些藝術家能認識台中地區的許多大老，很多都是透過張星建的幫忙；反過來說，林獻堂、楊肇嘉、陳炘等地方上的重要人物能夠認識台灣的許多藝術家，也可以說是歸功於張星建熱心的引薦。

基本上，日治時期台灣的美術是屬於上層階級的活動，美術家與仕紳之間的活動非常密切，美術家創造品味與需求；而仕紳、知識份子則提供贊助與支持，張星建游走於他們之間，成為彼此之間最好的黏著劑，促成彼此的交流，就如同今日畫廊經理人的角色。

（三）美術家與文學家之間穿針引線、溝通的橋樑。張星建在《南音》、《台灣文藝》的編輯經歷，再加上中央書局的資源，他與台灣文藝作家交往密切，和張深切、張文環、巫永福、呂赫若等人皆是深交的好友；另一方面，他也經常與台陽美協藝術家往來，和李石樵、陳夏雨、楊三郎等人更是時常一起喝酒的朋友。因此張星建能利用《台灣文藝》雜誌的舞台，將美術家與文學家、戲劇家、音樂家連結在一起。

透過張星建的穿針引線，畫家參與《台灣文藝》的封面設計、插畫工作，也在雜誌上發表創作的感想，並參與文聯的座談會。1935 年於東京有顏水龍出席台灣文藝舉辦的座談會；[68]1936 年於台北朝日小會館，則有楊三郎、林錦鴻、陳澄波、曹秋圃出席台灣文藝舉辦的座談會。[69]台陽美協在台中展覽時能受到文聯許多文學作家的歡迎，出席座談會，增加彼此之間的交流，這個情況張星建絕對扮演非常關鍵的角色。

張星建不僅開啟了 30 年代作家與畫家交流的局面，也奠定了往後彼此合作的基礎，過去美術團體與文學團體分屬不同的組織內容，由於有張星建這個關鍵角色的出現，使他們可以凝聚起來，彼此互相支援，這個情形在 40 年代的《台灣文學》、《台灣藝術》雜誌也都可以看到。

不過，值得注意的是，張星建在《台灣文藝》擔任編輯時，曾與楊逵因為意識形態不同產生編輯路線之爭就可以看出，張星建串起的作家和藝術家，是理念較相近的一群。張星建因為得到內部多數成員的支持，楊逵遂出走，另行創辦《台灣新文學》。[70]張星建當時主張的文藝路線是溫和的人道民族主義路線，他認為文藝大眾化的方向應是在於提高台人對文字的閱讀率，使識字的民眾多接觸文藝，這與楊逵站在農工階級

68　黃英哲主編，《日治時期台灣文藝評論集雜誌篇第一冊》，台南市，國家台灣文學館籌備處，2006 年，頁 228。
69　黃英哲主編，《日治時期台灣文藝評論集雜誌篇第二冊》，台南市，國家台灣文學館籌備處，2006 年，頁 404。
70　台灣文藝大會（第二回）之前，楊逵於《台灣新聞報》撰文攻訐張星建獨擅，要求改革文聯，引發筆戰，張星建、劉捷、何集璧提出將楊逵除名的要求，造成楊逵另起爐灶，發行《台灣新文學》雜誌。

的立場，主張為底層人民發聲，其對象應該包括廣大中、下階層民眾的文學主張是不同的。張星建能夠與這群藝術家交流密切，必定在觀念及品味上有某種契合才可能如此，所以說，在他的穿針引線之下，也形成一群品味相近的階級。

（四）美術史的撰述者。張星建於《台灣文藝》雜誌中所留下有關台灣美術發展的文章，使他意外的成為日治時期難得的美術史論述者之一。比戰後王白淵所寫的〈台灣美術運動史〉還早，也成為 70 年代謝里法撰寫《日據時期台灣美術運動史》時重要的參考資料。

1935 年 8 月出刊的《台灣文藝》雜誌，張星建首度有系統的介紹官辦展覽「台灣美術展覽會」的發展情況，罕見的以表格統計的方式，統計出西洋畫部及東洋畫部第八回前所有的審查委員名單，以及歷屆得到特選與推薦的藝術家名單。並於文末詳盡的介紹台灣當時的重要美術家，如廖繼春、陳澄波、楊三郎、李石樵等人的資歷，有助於台人對美術家的認識。[71]

雖然張星建並非是最先於《台灣文藝》雜誌中發表美術評論的作家，但他卻是早期較為客觀、有系統、平鋪直述式的，近乎論文研究的方式來撰寫台灣美術的發展。之後，他陸續發表的系列文章，則介紹了民間辦理的栴檀社、赤島社等繪畫團體的發展，因為他本身實際參與了當時美術家的活動並和美術家有密切的交往，所以他撰述的文章對當時美術活動的相關研究來說，是非常珍貴的史料記錄。

張星建並非畫家，嚴格說來是美術圈的「門外漢」，也因為如此，以他對美術界的觀察切入，卻也突顯出另一番深刻的見解，如他對當時美術的發展的看法：

> ……在美術方面，無論官展或民展雖然都有相當久的歷史，但本應為其主幹的官展之幹部卻因循故習，即使對於在中央文壇享有盛名的新進人才，也不願為其敞開門戶，招致進步遲緩的惡名。[72]

張星建所指得「在中央文壇享有盛名的新進人才」，應是指台籍畫家雖在日本帝展、新文展屢得名次，但回國後卻無法獲得進入台、府展擔任評審委員。除了在第 6、7、8 屆曾短暫晉用過台籍畫家陳進、廖繼春、顏水龍等人擔任評審委員之外，官展長期由

71 參考張星建，〈台灣に於ける美術團隊とその中間作家〉，《台灣文藝》2 卷 8、9 號，1935 年 8 月，頁 73-77。
72 黃英哲主編，《日治時期台灣文藝評論集雜誌篇第三冊》，台南市，國家台灣文學館籌備處，2006 年，頁 174。

日人石川欽一郎、鹽月桃甫、鄉原古統、木下靜涯四位畫伯及日籍畫家所把持。張星建認為因此形成派系林立，存在門戶之見，已無法提攜後進，形成一灘死水，阻礙了新美術的進步與發展。這多少也點出了為何在官展中始終以泛印象派為主流的緣故。

此外，張星建在〈論翻譯文學〉一文中從大的文化架構下表達出對台灣美術的看法，他認為：

> 自古至今，本島在地理上始終居於南方的中心。因而從很久以前，就有各個地方的文化流入了本島。目前，偶然前往參加一場本島傳統音樂的試聽會。我發現，在當天的曲目之中，真正創作於台島的為數極少。幾乎都是華北、華中、華南，甚至遠從印度或土耳其附近傳來的音樂。因此可以說，傳統音樂即為外來音樂。領台之後，更且加入了日本及西洋音樂。結果到了今天，我們只要在台灣，就可以欣賞到全世界的主流音樂了。這還僅只是以音樂為一例，其實以美術或文學而言，又何嘗不然？事實上，一直都是外來文化在帶領本島的文化創作。本島若欲無愧於南方共榮圈基地的美名，今後需努力於特有文化的創造，將島民文化生活的各個層面，均提升到世界水準。[73]

張星建清楚的認知到台灣文化與美術深受到外來文化的影響，能方便吸引外來文化是好的方面，但也必須專注在台灣地方特色的創作上，才不至於完全沒有自我風貌。張星建能有這樣的見識，反映出他對台灣文化與美術發展的了解，介入美術活動，絕非僅只是喜歡處理展覽雜務、辦辦洋畫講座這麼淺易的面向而已，而是深具見識與使命，欲將台灣美術發展推向他所期盼的方向上。

六、結論

張星建最重要的影響，就是擔任文化人的「世話役」。從他進入中央書局工作之後，即以中央書局為舞台，開始幫助推動台灣美術運動的發展，義務地幫忙畫家辦展覽，以及辦理洋畫講座。張星建除了時常出席藝術家的展覽會之外，還透過自身的人

73 黃英哲主編，《日治時期台灣文藝評論集雜誌篇第三冊》，台南市，國家台灣文學館籌備處，2006年，頁229。

脈，無私的推薦藝術家給中部地方重要人物認識，是美術家與仕紳、地方重要人物之間的黏著劑，時常介紹工作給藝術家，照料藝術家的生活，使藝術家能找到買家與贊助者。他也撰寫文章，為藝術家留下珍貴的美術史料，並在《台灣文藝》雜誌的舞台上，讓藝術家與文學家之間彼此合作，開啟美術家與作家交流的新局面。

　　過去美術運動並沒有畫廊經理人的稱呼，也沒有像今日國家文化藝術基金會的文化贊助機構，以國家力量來贊助文化活動。如同現代國藝會和民間企業家的贊助一樣，而張星建就是一位文化服務者的角色，相當於藝術家經理人。不同的是因時代背景的差異，日治時期的美術運作模式，使得仕紳、醫生、企業家等人的贊助，與張星建穿針引線的角色，都有著對台灣文化更深層的目標，顯出不同於現今的理想與抱負。

　　若張星建不那麼早逝，或許戰後台灣美術的風貌會有另一番不同的景象也說不一定，就如同他的兒子張惠炘先生所說的：

> 若非如此早逝，他對台灣的貢獻會更大，他死時才 44 歲，若能活到 70 歲，他這麼熱心對台灣的藝術贊助與支援，可能台灣的藝術發展會更好。[74]

　　張星建雖非是台灣美術舞台上的主角，但他就像美術舞台上的燈光師，照亮了台灣美術的舞台，也照亮了藝術家，但隨著時間的流逝張星建的事蹟逐漸被人淡忘，但他的角色與貢獻，不亞於台灣美術史的贊助者與藝術家，值得被提及並給與其肯定。

74　2011 年 3 月 4 日筆者訪問張惠炘。

大稻埕美術活動的贊助者
——以王井泉與山水亭為中心

一、前言

日治時期，台北城內是殖民統治現代化的象徵，有總督府、博物館、百貨公司、豪華旅館等現代化設施，也是外地人來台北必定前往參訪遊玩的地方。而城外的萬華、大稻埕，則是新舊雜陳、文風鼎盛的區域，是老台北人聚集之所，同時，也是許多追求現代化的台灣知識份子活動聚集的場域。

尤其北門城外的大稻埕，由於西風東漸的影響，商業鼎盛，人文薈萃，日治時期許多作家、音樂、美術、戲劇等知識份子在此聚集活動。史學家莊永明稱之為「台灣新文化的胎動地」。[1]

過去，在這地方產生的美術大小事被很多作家、評論者記錄下來，呈現出不同於城內的美術活動樣貌，如倪蔣懷設立台灣繪畫研究所、台陽美協展覽後的慶功宴、MOUVE 集團的辦事處[2]等等都與此區域有關，這地方成為台籍畫家聚集的地方，而山水亭則是他們經常出入的場所之一。因此，研究山水亭老闆王井泉與美術家的交往情況與贊助事蹟，可以幫忙我們了解這段美術活動的歷史。

今日，在謝里法、莊永明、蔡淑滿等專家學者及眾多文學家的文章中對這段歷史雖然已有豐富的史料出土與交待，但這方面的研究似乎仍只停留在陳述階段，缺乏更進一步探討這些事蹟對台灣美術發展所帶來的影響？本文試圖從這樣的角度來繼續深化相關的研究。

二、幕後人物─王井泉

王氏總角之交的好友辜偉甫說他是「藝術界裏一位最忠誠的朋友」[3]；作家王昶雄認為他是「市井藝壇的統帥」[4]；畫家林之助以「好好先生」稱呼他[5]；另一位藝術家黃鷗波將他比喻為「文化沙漠中的湖水」[6]；文學家王詩琅叫他「無名英雄」[7]……。

1　莊永明，〈美術大稻埕素描〉，《INK》4 卷 7 期，2008 年 3 月，頁 143。
2　顏娟英，《台灣美術全集 21 呂基正》，台北市，藝術家雜誌社，1998 年，頁 24。
3　辜偉甫，〈井泉先生這個人〉，《台灣文藝》2 卷 9 期，1965 年 10 月，頁 3。
4　王昶雄，〈吹不散的心頭人影─王井泉快人快事〉，《台灣文藝》2 卷 9 期，1965 年 10 月，頁 5。
5　林之助，〈半樓〉，《台灣文藝》2 卷 9 期，1965 年 10 月，頁 16。
6　黃鷗波，〈懷念古井兄〉，《台灣文藝》2 卷 9 期，1965 年 10 月，頁 29。
7　王錦江，〈無名英雄的微笑〉，《台灣文藝》2 卷 9 期，1965 年 10 月，頁 35。

三十年代文化界有中央書局的張星建擔任「世話役」的角色，而四十年代至戰後初期，王井泉則承前啟後，扮演「甘草人物」，他們都是美術發展背後有力的支持者與推手。

（一）走在時代浪頭上的餐廳老闆

王井泉，1905 年 6 月 4 日（農曆五月初二日）出生。綽號古井，家中排行第二，祖籍泉州同安，祖父原住在艋舺八甲，咸豐三年，頂下郊拼，八甲被焚，同安人向北敗走，才定居大龍峒。[8]1918年太平公學校畢業。旋即考入台北商工學校（今開南商工），為該校第三屆學生。[9]

他早年便參與文化協會推展的新劇運動[10]，1924 年與周天啟、陳崁、陳金城、張維賢等，於新竹市組織「新光社」劇團，是年 11 月 13、14 兩日，在新竹試演獨幕劇「父權之下」，五幕劇「良心」等。[11]

同時，與張維賢、楊木元、陳期綿、歐劍窗、翁寶樹等人組織「星光演劇研究會」（圖1），曾在台北新舞台正式公演 3 天，演出《母女皆拙》、《你先死》、《終身大事》（三幕）、《芙蓉劫》（八幕）、《火裡蓮花》（八幕）等劇。[12]其中在《火裡蓮花》裡飾演一個欺辱少女的少爺。[13]由他當時參與的活動看來，其思想之前衛，可見一斑。

1928 年與魏笅自由戀愛成親之後，為了生計，放棄演劇活動，於 1931 年擔任維特酒家（力フエー エルテル）經理，簽下三年服務合約。[14]但隔年，難忘所愛，又加入張維賢號召的「民烽演劇研究會」，於 8 月在永樂座進行為期四天的公演。[15]

1934 年服務期滿，離開維特酒家之後，王井泉前往日本考察餐飲業。[16]隔年，便與與廖水來、藍火樹在迪化街開設一家 Monomi 西式茶室。[17]三年期間，為謀生，南北奔

8　參考王錦江，〈無名英雄的微笑〉，《台灣文藝》2 卷 9 期，1965 年 10 月，頁 35。
9　莊永明，〈「山水亭」的「古井」王井泉〉，《台灣近代名人誌（第三冊）》，台北市，自立晚報，1987 年，頁 256。
10　王白淵，〈台灣演劇之過去與現在〉，《台灣文化》2 卷 3 期，1947 年 3 月，頁 3。
11　參考呂訴上，〈劇影春秋台灣文化戲〉，《聯合報》，1953 年 9 月 29 日，版 6。
12　參考黃英哲主編，《日治時期台灣文藝評論集雜誌篇第三冊》，台南市，國家台灣文學館籌備處，2006 年，頁 177。以及呂訴上，〈劇影春秋台灣文化戲〉，《聯合報》，1953 年 9 月 29 日，版 6。
13　參考黃英哲主編，《日治時期台灣文藝評論集雜誌篇第三冊》，台南市，國家台灣文學館籌備處，2006 年，頁 177。
14　陳逸松，〈大稻埕貳拾年小史之一頁〉，《台灣文藝》2 卷 9 期，1965 年 10 月，頁 62。
15　參考黃英哲主編，《日治時期台灣文藝評論集雜誌篇第三冊》，台南市，國家台灣文學館籌備處，2006 年，頁 179。
16　陳逸松，〈大稻埕貳拾年小史之一頁〉，《台灣文藝》2 卷 9 期，1965 年 10 月，頁 63。
17　莊永明，〈文化園丁－在飲食男女中延續文化薪火〉，《廿世紀台灣代表性人物（上）》，台北市，望春風文化，2001 年，頁 32-33。

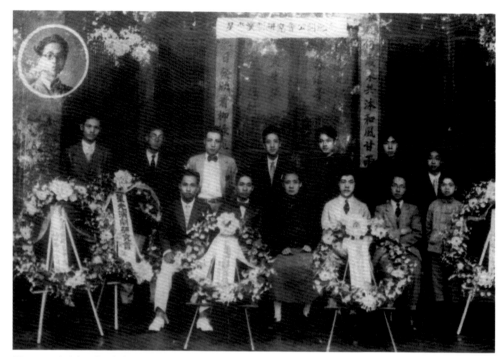

圖1：1924年（大正十三年）王井泉（後排左2）與張維賢（後排左1）、楊木元、陳期綿、歐劍窗、翁寶樹等人組織「星光演劇研究會」。

波。[18] 但仍參與吉宗一馬在台組織的「克拉爾底曼特林交響樂團」，負責曼陀林演奏。[19] 並與中山侑共同創立「台灣劇團協會」。

回台後，王井泉於1938年3月3日，在永樂町（今日延平北路）自力開設台菜餐館「山水亭」（圖2）。[20] 人緣不錯的他，隔

圖2：位於大稻埕的山水亭。

18　陳逸松，〈大稻埕貳拾年小史之一頁〉，《台灣文藝》2卷9期，1965年10月，頁63。

19　吉宗一馬，〈懷念南方的偉大友人王井泉君〉，《台灣文藝》2卷9期，1965年10月，頁41-42。

20　王古勳，〈山水亭：大稻埕的梁山泊（上）一憶王井泉先生〉，《台灣文化季刊》5卷，1987年6月，頁30。

年當選「飲食店組合理事」，創議組織「茶心會」，糾合同業，每週集合一次，互相檢討業務，同時試食批評，以求進步。並鑑於當時台灣缺乏台籍調酒師，便與日人專家共同創立バ-テンタ協會（Bar Tender），培育當地調酒人才。[21] 由於王井泉將山水亭經營的有聲有色，他的店在當時成為遠近馳名的純台灣菜館。

圖 3：1941 年《台灣文學》創刊號。

除此之外，王氏始終放不下對藝文的眷戀，工作之餘仍參與活動，於 1941 年與張文環、陳逸松、黃得時等人組成啟文社，創刊《台灣文學》季刊（圖 3）。[22] 並與張文環、中山侑、名和榮一等人成立「台灣鄉土演劇研究會」。[23]1943 年更與同好組成「厚生演劇研究會」，[24]9 月在大稻埕永樂座，參與演出「閹雞」、「高砂館」、「地熱」、「從山上俯瞰都市的燈火」等劇。[25] 他把事業賺來的錢都用來扶持藝文活動，他曾對他的兒子古勳說過：「錢人人會賺，要看怎麼去花用。」[26]

戰後初期，百廢待舉，王井泉秉持知識份子的社會責任，投入建設台灣，積極參與文化界的活動，曾參與由陳逸松、顏永賢、王白淵、胡錦榮、陳炘、陳逢源、蘇新等人所成立的「台灣政治經濟研究會」，並參與《政經報》的事務及繼王添燈之後，擔任《人民導報》發行人。也參與組織「台灣省藝術建設協會」，並擔任章則起草委員。[27]

此外，在文藝活動方面，除了參加「新新雜誌社」主辦之「談台灣文化的前途」座談會，在「台灣的新劇與語言」問題上發言，提出看法 [28]；並出席由「台灣文化協進會」舉辦之演劇關係者懇談會 [29]；也擔任音樂比賽大會審查委員 [30]。在戲劇方面，則退

21　參考莊永明，〈「山水亭」的「古井」王井泉〉，《台灣近代名人誌（第三冊）》，台北市，自立晚報，1987 年，頁 261。
22　石婉舜，〈「厚生演劇研究會」初探〉，《台灣史研究》7 卷 2 期，2000 年 12 月，頁 98。
23　台灣文學編輯部，〈學藝往來〉，《台灣文學》1 卷 2 期，1941 年 9 月，頁 79。以及石婉舜，〈「厚生演劇研究會」初探〉，《台灣史研究》7 卷 2 期，2000 年 12 月，頁 99。
24　參考本報訊，〈文化消息欄〉，《興南新聞》，1943 年 5 月 3 日。
25　巫永福，《巫永福全集（6）評論卷（I）》，台北市，傳神福音出版，1995 年，頁 297。以及石婉舜，〈「厚生演劇研究會」初探〉，《台灣史研究》7 卷 2 期，2000 年 12 月，頁 109。
26　王古勳，〈山水亭：大稻埕的梁山泊（下）─憶王井泉先生〉，《台灣文化季刊》6 卷，1987 年 9 月，頁 44。
27　參考本報訊，〈省各界籌組藝術建設協會〉，《民報》，1947 年 2 月 27 日，版 3。
28　參考本社，〈談台灣文化的前途〉，《新新》7 期，1946 年 10 月，頁 7。
29　台灣文化編輯部，〈本會日誌〉，《台灣文化》1 卷 2 期，1946 年 11 月，頁 32。
30　台灣文化編輯部，〈本會日誌〉，《台灣文化》2 卷 1 期，1947 年 1 月，頁 17。

居幕後，與張文環一起擔任「聖峰演劇研究會」顧問。又自行組成「人人演劇研究會」，擔任負責人。[31]

但「二二八事件」發生後，讓他心灰意冷，再加上事業並不順遂，使王氏從此意志消沉。1953年「山水亭」遷至民生西路，規模縮小，生意一落千丈，不見起色，最後撐不到三年便歇業。幸經好友辜偉甫的幫忙，他也甘於屈就，不以為苦，捲起袖子到榮星花園當起園丁。期間並協助辜偉甫「榮星兒童合唱團」的幕後事務[32]，於1965年病逝。

從王井泉所留下的一張張老照片，可以看出他的穿著非常講究與時髦，一副走在時代前端的知識份子模樣（圖4）；而他從年輕時便熱心參與戲劇、音樂、文學等藝文活動，雖是「門外漢」，但身邊往來的人很多都是當時各領域引領風騷的人物。綜觀他的一生，無論在文化界與餐飲界，都是一位能跟上時代潮流的人。

圖4：山水亭老闆王井泉。

（二）甘居幕後

一場精彩奪目、成功的活動，幕後的工作人員扮演關鍵的角色。然而世人往往只記得舞台上的主角，卻遺忘掉幕後的功臣。王井泉年輕時便經常扮演這樣的角色，但他的朋友卻都永遠記得他。

無論在事業與藝文活動上，他都甘於退居幕後，將聚光燈留給舞台上的人，這或許是那一代人「成功不必在我」的氣度使然。他在事業上，從擔任維特酒家經理開始，便經常從事幕後組織的工作，當年廖水來能獨力開設波麗露西餐廳，他在背後的鼓勵與幫忙，厥功甚偉。[33]

而王氏在擔任飲食店組合理事時，也在幕後運籌帷幄，致力於提升台灣餐飲業的品質與水準。同樣地，他也樂於擔任藝文活動幕後的工作者。從參與「星光演劇研究會」

31　參考王白淵，〈台灣演劇之過去與現在〉，《台灣文化》2卷3期，1947年3月，頁5。

32　參考王古勳，〈山水亭：大稻埕的梁山泊（下）－憶王井泉先生〉，《台灣文化季刊》6卷，1987年9月，頁39-40。

33　莊永明，〈「山水亭」的「古井」王井泉〉，《台灣近代名人誌（第三冊）》，台北市，自立晚報，1987年，頁259。

開始，即負責劇團內部的行政事務，當時他的薪水幾乎全部充當活動的支出。[34]

之後在「民烽演劇研究會」、「克拉爾底曼特林交響樂團」、「台灣鄉土演劇研究會」等等，也都是從事幕後的工作。[35]1941 年，他擔任「啟文社」的負責人，創刊《台灣文學》季刊。當時連絡處的社址掛在山水亭[36]，因此，王井泉必須負責接待各地來的名人、記者、大學教授、台灣文學編輯同仁等等[37]，大大地拓展他在文藝圈的人脈，山水亭也成為文藝界人士聚集的場所，躍居台灣文化運動的基地。[38]

由「啟文社」所發行的《台灣文學》雜誌，當時張文環負責編輯工作，王井泉負責出版印刷配給等事務，陳逸松則負責出資（圖5）。[39]但王氏每期仍以刊登廣告的方式贊助，雜誌第五號之前（1942 年 7 月），背面全頁廣告皆是「山水亭」的廣告（圖6）。雜誌重要的廣告贊助商（正老山高麗蔘），也是他居中牽線促成的。[40]

他是這本雜誌能刊行近三年的最大幕後功臣[41]，最後停辦雜誌，也與王井泉息息相關。過去將原因歸咎於日本的文學統制與打壓，但實際上，這似乎過度簡化停辦的原因。同時，也必須考量到當時雜誌的營運狀況與編輯成員的問題。

參與雜誌編輯、校訂等工作的呂赫若，在他的日記中就透露出這些訊息，他寫道：

> 《台灣文學》的明年度會是個暗礁。讓王仁德背負比現在還重的經濟負擔很過意不去的。希望文環也能務實一些。也考慮過自己出面來做做看，可是看了團體的結合後就沒那股勁了。[42]

34 黃英哲主編，《日治時期台灣文藝評論集雜誌篇第三冊》，台南市，國家台灣文學館籌備處，2006 年，頁 177。

35 參考黃英哲主編，《日治時期台灣文藝評論集雜誌篇第三冊》，台南市，國家台灣文學館籌備處，2006 年，頁 178。以及吉宗一馬，〈懷念南方的偉大友人王井泉君〉，《台灣文藝》2 卷 9 期，1965 年 10 月，頁 41-42。和台灣文學編輯部，〈學藝往來〉，《台灣文學》1 卷 2 期，1941 年 9 月，頁 79。與石婉舜，〈「厚生演劇研究會」初探〉，《台灣史研究》7 卷 2 期，2000 年 12 月，頁 99。

36 台灣文學編輯部，〈社告〉，《台灣文學》1 卷 2 期，1941 年 9 月，頁 161。

37 張文環，〈難忘當年事〉，《台灣文藝》2 卷 9 期，1965 年 10 月，頁 53。

38 張文環，〈難忘當年事〉，《台灣文藝》2 卷 9 期，1965 年 10 月，頁 55。

39 參考陳逸松，〈大稻埕貳拾年小史之一頁〉，《台灣文藝》2 卷 9 期，1965 年 10 月，頁 64。與張文環，〈難忘當年事〉，《台灣文藝》2 卷 9 期，1965 年 10 月，頁 51。

40 陳逸松，〈「山水亭」舊事—陳逸松談二‧二八前後的蘇新、李友邦、王添燈和呂赫若〉，《證言 2、28》，台北市，人間出版社，1993 年，頁 110。以及張文環，〈難忘當年事〉，《台灣文藝》2 卷 9 期，1965 年 10 月，頁 53。

41 共發行 11 期，其中 1 期被查禁。

42 參考《呂赫若日記》1943 年 7 月 19 日之記載。

從上述內容可以知道，雜誌社在經營與人事上皆出現問題，而王井泉當時因為替同學做保被拖累，經濟陷入困境，好友陳逸松還建議他將山水亭與雜誌社改為「有限會社」組織，以避免債務的糾纏。[43] 由於王井泉已是泥菩薩過江，自身難保，因此，經濟重擔便落在發行商王仁德身上。在此內外交迫的處境之下，停辦雜誌是遲早的事。

雖然如此，他仍然能夠在這樣的狀況下勇於出任「厚生演劇研究會」的負責人[44]，一肩扛下經濟的負擔。當時劇團兩三個月的排演，數十人的伙食都是由王井泉負責[45]，「閹雞」公演時由他出面借錢數萬元應用。[46] 王井泉並非富家子弟，但卻仍然甘之如飴。他的好友張文環認為王井泉的付出是不計任何犧牲代價，也因此才可能促成研究會的誕生。[47]

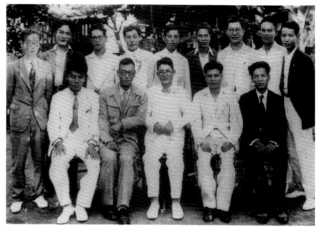

圖 5：1941 年（昭和 16 年）1 月 7 日，《台灣文學》同仁南下台南佳里訪吳新榮及「鹽分地帶」的文學家。前排由左至右：黃得時、王井泉、陳逸松、張文環、巫永福。後排右三：吳新榮。

圖 6：1941 年《台灣文學》創刊號。

43 陳逸松，〈大稻埕貳拾年小史之一頁〉，《台灣文藝》2 卷 9 期，1965 年 10 月，頁 64。與《呂赫若日記》1943 年 3 月 4 日之記載。
44 本報訊，〈文化消息欄〉，《興南新聞》，1943 年 5 月 3 日。
45 張文環，〈難忘當年事〉，《台灣文藝》2 卷 9 期，1965 年 10 月，頁 55。
46 巫永福，《巫永福全集（6）評論卷（Ｉ）》，台北市，傳神福音出版，1995 年，頁 298。
47 張文環，〈台灣演劇之一紀錄〉，《台灣文學》4 卷 1 期，1943 年 12 月，頁 82。

戰後，他依然樂此不疲，盡心盡力，擔任許多藝文團體的負責人，或者是發行人，在幕後刊登廣告，贊助許多文藝雜誌 [48]，他總是燃燒自己，照亮別人，無怪乎他的朋友都懷念他。

三、王井泉與台灣美術

從一張保留至今於王井泉家拍攝的友人的結婚合照中（圖 7），便可以看出他與台灣美術界的好關係，當天李石樵、楊三郎、吳天賞、李超然等人與王氏家人一同合照，這張照片，除了人物之外，還清楚交待王井泉的家居擺設。照片中擺放著陳夏雨為他雕塑的胸像 [49]，牆上懸掛著李石樵替他們全家繪製的「全家福」油畫，這幅畫曾在「台陽展」展出過 [50]，此外，牆面上還有一張王井泉個人的肖像畫。他與台灣美術家深厚的關係，不言而喻。

王井泉對美術家們的照顧無微不至，林之助回憶起他，認為古井兄是位「好好先生」，畫家們每每都讓他請客 [51]；受他照顧最多的陳夏雨，在他的〈井泉兄與我〉專文中寫下：

在我一生中，井泉兄是我最真摯的朋友及最大的恩人，……在精神上，物質上對我的幫助是浩大的，他的恩惠永遠銘著我心，……。[52]

王白淵對他也有這樣的描述：

井泉兄日據時代經營「山水亭」餐廳，生意還不錯，賺了相當的錢，都花在藝術團體，或藝術家個人身上去，據說：現在已成名的幾位美術家、音樂家，由日本回來時，都長期寄食在「山水亭」，又有些藝術家到日本去留學，沒有路費，

48 據筆者統計，王井泉曾在《前鋒》、《新新》、《正經報》、《台灣文化》、《民報》等報章雜誌刊登廣告。尤其在《正經報》刊登次數達 7 期；在《台灣文化》刊登次數則達 14 期之多。

49 這尊塑像現珍藏在呂泉生家中。莊永明，〈「山水亭」的「古井」王井泉〉，《台灣近代名人誌（第三冊）》，台北市，自立晚報，1987 年，頁 267。

50 王古勳〈山水亭：大稻埕的梁山泊（上）─憶王井泉先生〉，《台灣文化季刊》5 卷，1987 年 6 月，頁 36。

51 林之助，〈半樓〉，《台灣文藝》2 卷 9 期，1965 年 10 月，頁 16。

52 陳夏雨，〈井泉兄與我〉，《台灣文藝》2 卷 9 期，1965 年 10 月，頁 20-21。

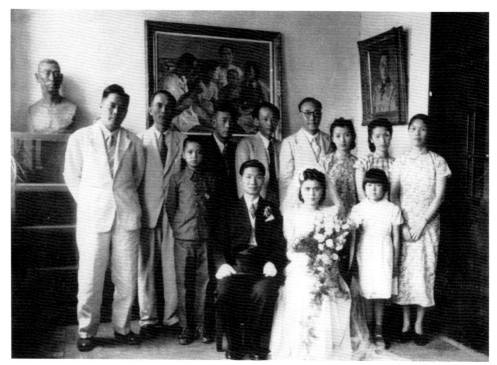

圖 7：王井泉的友人結婚合照。前排右一為王光子（王井泉之女），後排站立者左起：楊三郎、吳天賞、王古勳（王
井泉之子）、王井泉、李石樵、李超然、高慈美、楊三郎之妻許玉燕、王井泉之妻。

他就馬上供給他，其他在日常生活，有不如意時，受他精神上、物質上的幫助
者，亦大有其人在。[53]

　　台陽美術協會的成員與他交往密切，經常出入山水亭[54]；青雲美術會每每開畫展
時，他都設筵為他們加油[55]，林玉山曾這樣說過：「古井兄自己愛好美術，擁護藝術家，
終其生而不後悔，台灣的藝術文化之有今日，直接、間接都與他這個人有關。」[56]
　　近年《呂赫若日記》出土[57]，透過作家私密日記的記載，呂赫若無意間替王井泉與

53　王白淵，〈王井泉兄的回憶〉，《台灣文藝》2 卷 9 期，1965 年 10 月，頁 46。
54　林玉山，〈古井兄與台陽展〉，《台灣文藝》2 卷 9 期，1965 年 10 月，頁 37。
55　黃鷗波，〈懷念古井兄〉，《台灣文藝》2 卷 9 期，1965 年 10 月，頁 29。
56　林玉山，〈古井兄與台陽展〉，《台灣文藝》2 卷 9 期，1965 年 10 月，頁 36。
57　日記年代始於 1942 年（昭和 17 年），終於 1944 年（昭和 19 年）。

表1 《呂赫若日記》中記載王井泉與美術家交往情況的資料統計表

日期	日記記載內容
1942年（昭和17年）5月10日	晚上張文環、王井泉、陳夏雨、李石樵等人來訪。一起散步，在王的家裡談到十一點半。天熱。
1942年（昭和17年）5月11日	十一點在山水亭接受王氏宴請。楊佐三郎、陳逸松也來了。受到台北朋友們的熱情歡迎。這也是因藝術家才能如此。
1942年（昭和17年）7月8日	晚上與文環、夏雨在山水亭用餐。
1942年（昭和17年）7月10日	回去後和王井泉、文環到謝火爐家，其後和夏雨去禎祥醫院。
1942年（昭和17年）7月16日	早上在文環家和吳新榮談。午飯在陳逸松家吃。來會者數名。下午訪張金河家。搭四點的巴士去草山的白雲莊住一晚，到處嬉鬧。一夥是：王井泉、張文環、吳新榮、中山侑、藤野唯士、陳逸松、陳紹馨、陳夏雨、楊逵、楊佐三郎等人。
1942年（昭和17年）9月10日	接著坐人力車去山水亭。在王井泉從演奏會回來之前和文環、楊佐三郎等人談天。
1942年（昭和17年）10月14日	晚上：在陳逸松家開茶會，蔡女士和我獨唱。到會者：陳炘、陳逢源、吳金鍊、王井泉、楊佐夫婦、李超然夫婦、郭水潭、陳紹馨、張星建……相當盛大的聚會。十一點回去。
1943年（昭和18年）1月29日	下班後去山水亭，六點起和林博秋、陳春德、鄭安、張文環、王仁德等人商討「《台灣文學》三週年紀念晚會」事宜。這將是一個音樂與演講的晚會。王井泉請客。
1943年（昭和18年）2月21日	陳夏雨的父親來了，所以在山水亭一起被老王請。
1943年（昭和18年）4月29日	下午三點半起出席在山水亭開的「厚生演劇研究會」成立大會典禮。和張星建、顏水龍等人一起吃晚飯，在警戒管制下摸夜路回家。
1943年（昭和18年）5月21日	到山水亭。順道去井泉家時，碰到李石樵，一起去文環家。
1943年（昭和18年）5月24日	在山水亭和石樵、天賞等喝啤酒。
1943年（昭和18年）6月4日	下班後接著去山水亭，作東請吳天賞、王仁德。和李石樵一道去李超然家，有小型音樂會，文環、辜振甫、偉甫兄弟、泉生來參加。
1943年（昭和18年）7月20日	下班後去山水亭一看，王昶雄來了。晚餐給王井泉請。來會者：陳逸松、文環、石樵、天賞等人。之後一起散步淡水河畔，去逸松家聊天。
1943年（昭和18年）8月13日	《台灣文學》同仁集體去楊佐三郎家吃酒席，非常豐盛，但我拉肚子了。

圖**8**：1943年（昭和18年）9月3-8日，「厚生演劇研究會」於永樂座公演。第二排
從右到左，分別是：張文環（第3）、林博秋（第4）、楊三郎（第5）、王井泉（第8）、
呂泉生（第9）、呂赫若（第10）。

美術家之間的交往情況留下史料的佐證。（如表1）

　　透過上述說明，讓我們了解王井泉在台灣美術發展上所扮演的角色，但我們也不能
忽略掉美術家對王氏的幫助，例如楊三郎便擔任《台灣文學》的編輯委員，與李石樵、
李梅樹、林玉山、陳春德、林之助等人協助處理雜誌的美編工作[58]；同時，他也參與「台
灣鄉土演劇研究會」、「民烽演劇研究會」、「厚生演劇研究會」的美術指導工作。[59]
（圖8）

　　另外，楊三郎、李梅樹、陳澄波、李石樵、廖繼春五人曾在天馬茶房舉辦小品油
畫聯展，賣畫所得款項支助雜誌的運作[60]；此外，在王井泉餐廳營運出現困難，經濟拮
据時，美術家也曾發起捐畫義賣，甚至「招會」紓困，希望能幫助他渡過難關，但終
究無力回天。[61]

58　台灣文學編輯部，〈暑中御伺〉，《台灣文學》1卷2期，1941年9月，頁64。

59　黃英哲主編，《日治時期台灣文藝評論集雜誌篇第三冊》，台南市，國家台灣文學館籌備處，2006年，頁178。以及
　　參考石婉舜，《一九四三年台灣「厚生演劇研究會」研究》，台北市，國立台灣大學戲劇學系研究所畢業論文，2002年，
　　頁43。

60　台灣文學編輯部，〈洋畫小品展覽會開催〉，《台灣文學》1卷2期，1941年9月，頁145。以及張文環，〈難忘當年事〉，
　　《台灣文藝》2卷9期，1965年10月，頁53。

61　林玉山，〈古井兄與台陽展〉，《台灣文藝》2卷9期，1965年10月，頁37。

《台灣文學》經常在雜誌上報導美術家的近況與展覽活動，於 1941 年第 1 期內頁還刊登李梅樹與陳夏雨的作品圖片[62]；而美術家也拿起筆寫文章助陣，如：陳春德曾發表〈仰臥寸感〉、〈走唱女〉、〈江頭媽祖〉；王白淵則有〈恨みは深しアッツの島守〉、〈府展雜感〉等文。[63]

由此可以知道，他們之間的交往，可說是「魚幫水，水幫魚」。王井泉的付出雖然並不求回報，與美術家坦誠交往，甘於擔任他們背後有力的贊助者；但美術家們也能夠投桃報李，並在美術舞台上取得亮麗的成績。美術史家謝里法曾說過：

> 任何一次美術運動的推展，單憑美術工作者的熱情和努力還是不夠的，……。尤其在還沒有畫商這一行業的社會裡，更是須要有人為之奔走買畫，使畫家不致因生活所困而放棄了畫業，美術運動有此輝煌的成就，這些幕後支持者的功勞是不可埋沒的。[64]

山水亭的老闆王井泉就是重要的幕後功臣。

四、山水亭的美術史意義

透過了解山水亭這地方產生的美術大小事，讓外界可以瞭解畫家競相爭逐獎項的另一面。當時他們不僅參與文學家的活動，協助期刊美編工作，或者加入新劇的活動，藉由跨界文化人的合作，擔負起畫家身份以外知識份子參與社會的責任。

他們藉由跨界文化人集結合作的方式，向社會表達另一種繪畫之外的聲音。這種風氣在三十年代台灣作家成立「台灣文藝聯盟」便已開始，當時文藝聯盟以行動、舉辦座談會的方式幫助美術家，而美術家也參與文學家的活動，彼此互相幫忙，集體發聲。[65]

62 參考《台灣文學》1 卷 1 期，1941 年 5 月，頁 114，120。

63 參考《台灣文學》4 卷 1 期，1943 年 12 月，頁 4，10。

64 謝里法，《日據時代台灣美術運動史》，台北市，藝術家雜誌社，1998 年，頁 77。

65 參考陳芳明，〈當殖民地的作家與畫家相遇──三〇年代台灣文學的一個側面〉，《台灣美術百年回顧學術研討會論文集》，台中市，國立台灣美術館，2001 年，頁 137-151。與顏娟英，〈一九三〇年代美術與文學運動〉，《日據時期台灣史國際學術研討會論文集》，台北市，台大歷史系，1992 年，頁 535-554。

圖 **9**：1935 年（昭和 10 年）3 月 9 日，「文藝聯盟」嘉義支部在嘉義舉辦座談會，李石樵（前排左 1）、陳澄波（後排左 2）、林玉山（後排左 3）、張星建（前排左 2）、楊逵（前排左 1）等人出席。

　　如：1935 年文藝聯盟東京支部在東京舉辦第一回茶話會[66]；同年，文藝聯盟嘉義支部在嘉義舉辦座談會，李石樵、陳澄波、林玉山出席（圖 9）；隔年，楊三郎與陳澄波出席文聯在台北舉行的綜合藝術座談會[67]；1937 年 5 月 8 日，台陽美協第三回台陽展台中移動展，文藝聯盟作家舉辦歡迎座談會[68]（圖 10）等等。

　　王井泉憑藉個人的魅力與山水亭的場域，延續這層合作關係的薪火；另一方面，美術家也藉由雜誌的傳播，擴大他們在社會上的影響力。王井泉一生鍾愛戲劇，希望

66　參考《台灣文藝》2 卷 4 期，1935 年 4 月，頁 24-30。
67　參考《台灣文藝》3 卷 2 期，1936 年 2 月，頁 45-53。
68　張深切，《張深切與他的時代（影集）》，台北市，文經出版，1998 年，頁 127。

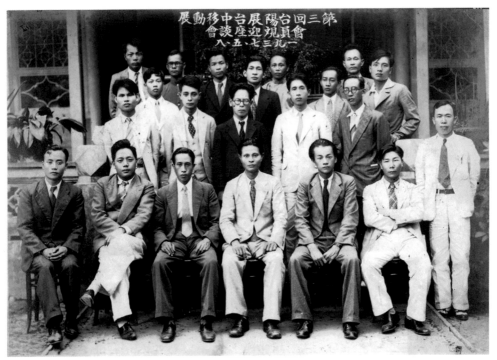

圖 **10**：1937 年（昭和 12 年）5 月 8 日，第三回台陽畫展台中移動展，台陽美協成員與作家於歡迎座談會前合影。前排坐者，由右至左：洪瑞麟、李石樵、陳澄波、李梅樹、楊三郎、陳德旺。前排立者右起：張星建、林文騰、隔一人田中保男（台灣新聞社編輯）、楊逵；後排立者右起：吳天賞、莊遂性、隔一人葉陶（楊逵夫人）、張深切、巫永福、莊銘鐺。

在台灣的舞台上搬演台灣民眾的故事給台灣的觀眾看[69]；同理，他必定也希望美術家們能在台灣的土地上畫出台灣民眾能欣賞的畫，藉此提升台灣人的文化水準。山水亭當時成為他實踐這個理想，為藝術家仲介藝術品的地方。[70]

他曾經對陳夏雨說過：「你的作品入選文展，日本和台灣的報紙都有好評，你能在異族爭光，不但是你個人的榮譽，同時也是台灣同胞的光榮，你應好好努力，不辜負大家對你的冀望。」[71] 也曾在陳氏參與台陽美展後，對著他說：「老弟你真行，這些都足夠壓倒在台灣一些日本人的作品，真有你的。」[72] 這是王井泉站在台灣人的立場，對台

69　參考石婉舜，〈「厚生演劇研究會」初探〉，《台灣史研究》7 卷 2 期，2000 年 12 月，頁 108。
70　參考謝里法，《日據時代台灣美術運動史》，台北市，藝術家雜誌社，1998 年，頁 77。
71　陳夏雨，〈井泉兄與我〉，《台灣文藝》2 卷 9 期，1965 年 10 月，頁 21。
72　陳夏雨，〈井泉兄與我〉，《台灣文藝》2 卷 9 期，1965 年 10 月，頁 21。

籍藝術家心中的期許，無非是希望台灣文化能趕緊提升到與日本內地相同的水準，才能與日本人的社會地位相近、平等。

過去經常將日治時期台灣美術的發展與政治活動相比擬，視之為殖民與反殖民相互激盪下的產物，在這框架下，很容易忽略藝術家他們在這個時代環境下的處境與求生方式。但如果以山水亭為中心，以文學刊物為主軸，卻能刻劃出日治時期台灣美術發展的一個側面。

當時台灣文學同仁與日籍知識份子的交流其實非常頻繁，許多日籍作家不僅加入雜誌的編輯工作，並投稿發表文章，如：中山侑、名和容一、澁谷精一、庄司總一等人。此外，當時山水亭也經常聚集一群日籍知識份子，共同舉辦活動，比如：1941 年於山水亭召開「台灣文學創刊號批評座談會」，與會者便有：金關丈夫、瀧田貞治、中村哲、稻田尹（帝大）、松村一雄（高校）、齊藤勇（台灣文學編輯）、巫永福（台灣文學編輯委員）、王井泉等人[73]；1942 年 1 月 15 日吳新榮從佳里北上，王井泉於住宅舉辦歡迎會，張文環、中山侑、黃得時、陳紹馨、楊三郎、名和榮一、藤野雄士等人出席參加。[74]

同年，7 月 14 日，張文環、王井泉、呂赫若、中山侑、張星建、楊千鶴、楊逵等人在山水亭舉行《台灣文學》評論會。[75] 三天後，《民俗台灣》雜誌成員在山水亭舉辦宴會。出席者有：金關博士、松山氏、立石鐵臣、池田敏雄、吳新榮、楊逵、呂赫若、王井泉等人。[76]

也曾經於山水亭舉辦「今日出海氏らと談」。[77] 以及在山水亭，由台灣文學同仁舉辦石坂洋次郎、上田廣、田中辰之助等人的文藝座談會。[78]1943 年，由《台灣文學》主辦，在山水亭召開中山氏餞別會，與會者有三十餘人。[79]同年，3 月 16 日，《台灣文學》同仁舉辦戶川貞雄、丹羽文雄、庄司總一等人的歡迎談話會。[80]

73　台灣文學編輯部，〈學藝往來〉，《台灣文學》1 卷 2 期，1941 年 9 月，頁 79。以及蔡淑滿，〈台北的文藝沙龍─山水亭初探〉，《文訊》184 期，2001 年 2 月，頁 50。

74　台灣文學編輯部，〈同人‧誌友‧消息〉，《台灣文學》2 卷 1 期，1942 年 2 月，頁 2。

75　參考《呂赫若日記》1942 年 7 月 14 日之記載。以及楊逵文物數位博物館網站 1942 年楊逵事蹟紀要。

76　參考《呂赫若日記》1942 年 7 月 17 日之記載。

77　台灣文學編輯部，〈今日出海氏らと談〉，《台灣文學》2 卷 4 期，1942 年 10 月，頁 24。

78　台灣文學編輯部，〈消息〉，《台灣文學》3 卷 1 期，1943 年 1 月，頁 72。以及《呂赫若日記》1942 年 12 月 19 日之記載。

79　參考《呂赫若日記》1943 年 1 月 19 日之記載。

80　參考《呂赫若日記》1943 年 2 月 27 日之記載。

當時文學界如此，美術界也是如此。台陽美協成員在此與許多日籍藝文界人士交流，他們的許多老師、朋友、贊助者，以及協會成員，包括：立石鐵臣、村上無羅、鮫島台器也皆是日本人，而他們每年舉辦的「台陽美展」，也有很多日籍畫家參加，並且得到特選，如：森島包光（第一回台陽賞）、水落克兒（第二回台陽賞）、西川武人（第四回台陽賞）等等。[81] 藉由山水亭的文化場域，如實地呈現出日本殖民統治下美術家的生活情況。

此外，由王井泉與山水亭，還有張星建、林獻堂、楊肇嘉等這些贊助人的角度來看美術作品，前文已述，如：李石樵為王井泉全家所繪，出品「台陽展」的〈全家福〉之作；以及 1935 年，於日本「帝展」展出的二百號的油畫

圖 **11**：郭雪湖，〈萊園春色〉，1939，膠彩，233×149cm。

〈楊肇嘉氏之家族〉作品；還有獲得「第十回台展台展賞」，以楊肇嘉長女楊湘玲為模特兒的〈珍珠的首飾〉畫作。

另外，1939 年，郭雪湖出品「第二回府展」獲得「特選」的〈萊園春色〉之作（圖11），林獻堂在《灌園先生日記》裡曾記載：

　　郭雪湖二時餘來，持其所畫之萊園風景，長六尺五寸、闊四尺五寸，欲賣余

81　參考黃玉齋主編，〈第三節美術〉，《台灣年鑑（五）》，台北市，海峽學術出版，2001 年，頁 1426-1427。

六百円，將以作廣東旅行之費用。力辭之，使磐石與之交涉，補助他百五十円，而其畫仍命其帶返。[82]

由此可知，當時除了帝展、台展、府展等官方具權威性的展覽可能引導當時畫家的畫風發展之外，贊助人也可能對畫作的題材選擇上產生影響。

五、小結

王井泉經營的山水亭，成為北部藝文人士聚集場所，宛如中部的中央俱樂部與中央書局[83]，藉由各式藝文活動，跨界集體發聲。

難得的是，王井泉並非富家子弟，不若中部的林獻堂、楊肇嘉等人家財萬貫，但他卻能憑一己之力，使山水亭成為北部的「文藝沙龍」[84]。他的兒子王古勳曾說：

> 他只是一個平平凡凡的大稻埕囝仔，在他短短六十年的歲月中，他賺過大錢，也花過別人捨不得，不會花的錢。[85]

藝術並非民生必需品，有錢、肯出資贊助藝術家的人並不多，而能像王井泉這樣花大錢贊助的人更少。他把山水亭餐飲的經營當作個人的職業，而從事文化工作則是他一生的事業，任重道遠。

也因為如此，才能讓山水亭的半樓裡，蠢動過台灣美術運動的氣流。王井泉誠然為台灣新美術發展時期的幕後推手。

82　林獻堂著，許雪姬等註解，《灌園先生日記》（十二），台北市，中央 究院台灣史 究所籌備處，2006 年，頁 353。

83　參考林振莖，〈從日治時期台灣知識份子的文化參與：論林獻堂、張星建在美術運動中扮演的角色與貢獻〉，《史物論壇》13 期，2011 年 12 月，頁 65-114。

84　文學家黃得時在姜捷〈一頁的咖啡文學〉的文章中，他接受訪問時說到：「……值得一提的是山水亭的老闆王井泉先生，也是個本地業餘作家，文學雜誌常在他那兒聚會、研討，成了延平路的文藝沙龍；他出資雜誌，對台灣文學的推展，很有貢獻。」參考姜捷，〈一頁的咖啡文學〉，《聯合文學》1 卷 4 期，1985 年 2 月，頁 193-197。

85　王古勳，〈山水亭：大稻埕的梁山泊（下）—憶王井泉先生〉，《台灣文化季刊》6 卷，1987 年 9 月，頁 44。

二次戰後

我的希望：
跨越兩個時代的美術贊助者楊肇嘉

一、前言

1935年楊肇嘉的一場政治演講，講題是〈我的希望〉，[1] 他一開頭就說：

> 台灣的青年兄弟姊妹，咱台灣將來欲卡發達，亦是欲卡退步，萬事都掛在咱大
> 家的肩胛頭。若是青年諸君人人佇進步的情形，有相當的把握、有執行的勇氣，
> 總來大家努力打拼，著台灣的將來，就真有希望了。……總講，台灣的進步，
> 台灣的幸福，毋是別人欲予人，……。[2]（台語）

這位跨越兩個時代，歷經日本殖民統治與二次戰後（以下簡稱為戰後）改朝換代
的政治人物，很難得地始終把台灣美術的未來也放在自己的「肩胛頭」（台語）上，
希望台灣的藝術家能夠越來越進步，因此他對他們可說是全心全力的付出與長期的支
持。楊氏他會這麼做的原因無非是希望台灣的文化能夠趕上世界的水準，日趨進步，
藉此彰顯台灣人的尊嚴與地位的平等，使台灣能夠一代比一代好，這樣台灣的將來就
有希望了。

他對台灣美術的贊助，是從日治時期跨越到戰後，相較於同時代的政治人物可說
是無人能及，且由於戰後他於台灣的政治圈仍有一定的影響力，因此能運用他個人的
影響力為台灣美術付出心力。

今日這位於台灣政壇有「台灣獅」美名的楊肇嘉（圖1），[3] 他在台灣日治時期民
族運動的貢獻卓著，是家喻戶曉的政治人物。然而，其實他在台灣美術發展上的貢獻
也是不遑多讓，但大多數人卻不知道，從美術史的角度來看，他是一位在背後默默付
出的無名英雄。

目前學界這方面的研究論文並不多，且多專注在他日治時期的美術贊助活動，[4] 然
而，其實戰後他在美術上的貢獻不下於戰前，影響的程度亦深且廣。本文即藉由其所

1 1935年楊肇嘉為宣揚台灣自治運動，赴東京錄製《我的希望》唱片，以台語演講錄音，作為分送到各地放送宣揚，以啟
迪民智之用。
2 參考徐登芳，《留聲曲盤中的台灣：聽見百年美聲與歷史風情》（台北：國立台灣大學圖書館，2021），頁580。
3 參考徐登芳，《留聲曲盤中的台灣：聽見百年美聲與歷史風情》，頁577。
4 可參考《典藏》雜誌編輯部，〈以文化傳達台灣人的精神——陳傳興發表「楊肇嘉與文化贊助」研究成果〉，《典藏》
68期（1998.5），頁124。及林振莖，〈嫁接民族運動與美術的橋樑—論楊肇嘉與台灣美術贊助〉，《台灣美術》90期
（2012.10），頁69-85。

圖 1：1935 年楊肇嘉攝於東京野野宮相館。

遺留下來的六然居資料，[5] 以及廣泛蒐集報章誌的報導、畫冊、書信與楊氏友人所寫的日記、文章，透過史料留下的蛛絲馬跡，試圖重新發掘出楊氏在戰後的美術贊助事蹟及影響力。

二、日治時期嫁接民族運動與台灣美術的橋樑

楊肇嘉，1892 年出生，台中清水的地方仕紳，日治時期曾執教於清水國小，1926年，赴日深造就讀早稻田大學，畢業後返台，曾任清水街長。1920 年代初與林獻堂、蔡惠如、蔡培火等人發起台灣議會設置請願運動，為台灣人民爭取權益，並於 1921 年參與台灣文化協會，推動台灣的民族運動。1930 年更發起組織台灣地方自治聯盟，其一生懸命於維護台灣人的尊嚴及提升台灣人的地位。

楊氏於戰前是嫁接民族運動與台灣美術的關鍵人物，他將贊助文化視為民族運動的一環，贊助的範圍包括：音樂、體育、戲劇、文學及飛行等。楊肇嘉具有濃厚的民族意識，使他急於想讓台灣人能夠與日本人相較高下。因此他積極贊助台灣人各種的文化活動，最主要目的，無非是希望台灣人能在競賽場合上與日本人爭一席之地，藉此替台灣人揚眉吐氣。他在自己的回憶錄中也說過：

> 我之協助台灣青年求學，並非限於專攻「政治」一方面的學生，其他如美術、雕塑、音樂、作曲、體育、醫藥，甚至飛行士等等各專科都有。而這些青年朋友，也真不負人的期望，大都有傑出的表現，而我對他們的成就，亦極盡支援與鼓勵之能事。如藝術方面的書畫展出、雕塑展覽、作曲發表、音樂演奏等等。我之所以這樣做，絕無沽名釣譽之意，而是我不願見異族人士專美，我要使台灣人也能與日本人相儔。[6]

而曾是楊肇嘉秘書的葉榮鐘，他被後輩問及，詢問楊肇嘉是否是一位對藝術有相當理解的內行人時，曾說到：

5　楊氏於 1962 年擔任總統府國策顧問後逐漸退出政壇，隱居於清水六然居，其名中的「六然」乃擇取〈菜根譚〉古訓：「自處毅然、處人藹然、有事斬然、無事澄然、得意冷然、失意泰然」因而自號六然居士。

6　參考楊肇嘉，《楊肇嘉回憶錄》（台北：三民書局，2007），頁 225。

他（楊肇嘉）哪裡是內行人。他是這樣的人：他看到一個傑出的台灣人音樂家，他就成為「音樂愛好者」；看到台灣畫家入選「帝展」，他就成為「美術愛好者」。同樣看到一個成名的台灣人飛行家，他就成為「航空愛好家」。說真的，他既不是愛音樂或愛美術，也不是愛好航空，而是愛台灣人比日本人強，能替同胞爭一口氣而已！[7]

由於當時藝術家經常在日本「帝展」及台灣舉辦的「台展」、「府展」嶄露頭角，表現優異，為台灣人爭光，因此藝術家自然成為他積極贊助的對象，如 1935 年李石樵於台中圖書館舉辦個展，楊氏不僅出席參觀他的展覽會（圖2），還是他展覽後援會的贊助者，給予許多幫忙；[8] 而 1938 年郭雪湖於中央書局舉行個展，同樣地楊肇嘉也是大力支持，除了出席外還熱情招待他。[9]

1937 年由於楊氏的提議及鼓勵則促成台陽美展開始舉辦巡迴展，這些藝術家至台中公會堂舉行展覽，在台中的生活開銷及住宿皆是由他贊助。[10] 而最為人所津津樂道的是他 1936 年支助李石樵製作〈楊肇嘉氏之家族〉（圖3），並將作品送至日本東京參加「帝展」，不僅獲得入選，還受到日本天皇的注意而名噪一時，這件事使楊肇嘉深刻的感受到美術品掛在帝展的牆面上的影響力，遠比

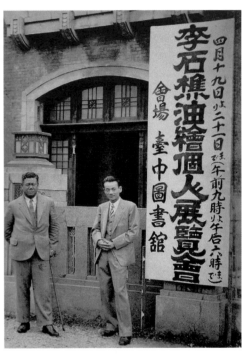

圖 2：1935 年 4 月 19 日楊肇嘉（左）出席李石樵（右）在台中圖書館舉辦的油畫個展。

7　參考林莊生，《懷樹又懷人——我的父親莊垂勝、他的朋友及那個時代》（台北：自立晚報，1992），頁 253。

8　參考參考張炎憲、陳傳興，《清水六然居——楊肇嘉留真集》（台北：吳三連台灣史料基金會，2003），頁 150-151。及六然居資料室典藏之 1935 年李石樵油繪個人展目錄。

9　巫永福，〈活躍早期台灣畫檀的郭雪湖〉，《巫永福全集（7）評論卷（Ⅱ）》（台北：傳神福音出版，1995），頁 186。

10　許玉燕口述、徐海玲整理，〈台灣美術協會五十年憶往〉，《太平洋時報》（美國加利福尼亞：1987 年 12 月 7 日，10 版）。

在街頭的演說還要大。[11]

此幅200號的巨作描繪楊氏夫婦及子女（基椿、基森、基焜、基煒、湘玲、湘英、湘薰）共9人，畫作中以楊肇嘉為中心所表現出的台灣人自信與尊嚴，如此磅礡大氣勢，彷彿是特意想與日本畫家分個高下，證明台灣人也可以在美術競賽舞台上與日本人平起平坐。據今已經超過90歲高齡的楊湘薰回憶，當時他們全家讓李石樵畫時還聽著日本歌曲。[12]

圖**3**：李石樵，〈楊肇嘉氏之家族〉，1936，油畫，208×254cm，家屬典藏。

特別值得一提的是，這幅畫楊肇嘉西裝革履，夫人張碧雲則著時髦流行的旗袍與高跟鞋，背景描繪的是現今台中公園的湖心亭，它是1908年日本殖民統治時代舉辦台灣縱貫鐵路全線通車典禮的舉辦地點，畫家以此象徵一個新時代的來臨；而湖中的噴水池，以電力馬達噴水，亦為現代文明的象徵。這些新時代元素讓這幅畫不僅是一幅單純家族像而已，而且呈現出一種進步時代的氛圍。

三、戰後台灣美術發展最有力的守護者

戰後，楊肇嘉一度活躍政壇，於1949年出任省府委員，之後還曾擔任過省府民政廳長、私立中國醫藥學院董事長、大雪山林業公司董事長、總統府國策顧問等要職。後來逐漸淡出政壇，隱居於清水六然居，於1976年逝世。

他在戰前為民族運動而全心全力支持台灣美術的發展，是最積極的美術贊助者。

11 楊肇嘉曾言：「堅信藝術家們能夠把作品掛在全日本最高等的藝術展覽『帝展』的一面牆，就是『台灣人精神』的表現，在『台展』、『府展』中多爭取一名特選，就比別人在街頭的演講來得更有力。」參考黃信彰、蔣朝根，《台灣新文化運動專輯》（台北：台北市文化局，2007），頁124。以及「倘使台灣的繪畫者在日本的大展上，懸掛著一、兩幅作品的話，實際比政治家怎麼在會場上爭執還要來得有力……。」參考雄獅美術編輯部，〈廖繼春訪問記〉，《雄獅美術》29期（1973.7），頁68。

12 楊湘薰是楊肇嘉的三女兒，後來嫁給國泰集團及富邦集團創始人蔡萬才。2021年3月21日於國美館「進步時代─台中文協百年的美術力」主題展開幕時筆者詢問富邦藝術基金會總幹事熊傳慧小姐。

戰後，他仍透過個人的影響力，繼續鼎力支持自日治時期一直發展下來的台灣美術，成為這些前輩藝術家最有力的守護者與支持者。其當時對美術發展的貢獻，大致可以分為下列幾項來探討：

（一）美術贊助與參與美術活動

戰後初期沒有像今日畫廊經紀人與拍賣會的制度，美術要能夠推展，除了藝術家的努力創作之外，背後維持畫家生計的支持力量也非常重要。楊肇嘉當時是藝術家背後重要的贊助者，當時許多藝術家，一旦完成作品，會將作品拿去給楊肇嘉欣賞，楊肇嘉看完之後，通常會誇獎他們一番，然後要藝術家把作品留下。因此，楊肇嘉家中收藏許多前輩藝術家的作品。[13]

從楊肇嘉家族今日的收藏可以看出他以贊助的方式購買，或是藝術家贈與的方式，收藏許多第一代畫家的作品，包括：李石樵、顏水龍、郭雪湖、陳進、陳澄波、陳夏雨、林玉山、楊三郎、陳植棋、廖繼春等等。[14]

他的孫子楊正鋒就提到：

> 倆屋（筆者按：指楊肇嘉的住所六然居）內無數之藝術品，除卻字畫為公公特意收藏外，其餘絕大部份都是公公支持或贊助之台灣青年藝術家作品：李石樵、顏水龍、郭雪湖、陳進、陳澄波、黃土水、陳夏雨、林玉山⋯⋯公公對這些作品從未有「商品」觀念，這些台灣藝術青年都是他熟悉的，部份是他支持贊助求學成長的，他和藝術品之間的關係是交流的。[15]

由上文可以知道，楊肇嘉的居所，滿屋子都是藝術品，除了字畫是他特意收藏之外，他對畫家純粹是贊助，主要是藉由改善藝術家的生計來表達支持與鼓勵，但無形中也促進了台灣美術的發展。

除此之外，在沒有專業的畫廊經紀人替藝術家舉辦個展或賣畫的年代，當時藝術家舉辦個展，一切必須靠畫家自力籌辦，以及後援會與熱心人士的幫忙。最常見到的

13 參考張炎憲、陳傳興，〈六然居的世界──媳婦心中的肇嘉先生〉，《清水六然居──楊肇嘉留真集》，頁29。
14 參考張炎憲、陳傳興，《清水六然居──楊肇嘉留真集》，頁111。及典藏雜誌編輯部，〈以文化傳達台灣人的精神──陳傳興發表「楊肇嘉與文化贊助」研究成果〉，《典藏》68期（1998.5），頁124。
15 參考楊正鋒，〈公公，您永遠活在我身邊〉，《楊肇嘉先生百年冥誕紀念集》（台北：楊湘玲自行出版，1991），頁111。

方式便是邀請知名人士擔任後援會的介紹人，除了可以藉此增加販售作品的機會之外，也有利於展務的推動。楊肇嘉為了幫助藝術家，也經常擔任畫家後援會的介紹人，如：1953 年 12 月 11 日至 15 日林克恭油畫個展 [16]、1957 年 9 月 25 日至 28 日楊三郎個人小品油畫展 [17]、1958 年 11 月 28 日至 30 日呂基正先生畫展 [18] 等等。

圖 **4**：1966 年楊肇嘉出席第 29 屆台陽美術展覽會。前排右起：林顯模、許玉燕、陳進、楊肇嘉、李梅樹、楊三郎。後排右起：賴傳鑑、蕭如松、鄭世璠、許深州、呂基正。

　　而戰後，楊肇嘉除了出錢買藝術作品之外，仍然經常出席畫家舉辦的展覽會，給畫家精神上最有力的支持，如每年舉辦的台陽美展及全省美展，經常可以看到楊肇嘉出席的身影（圖 4）。如 1949 年 5 月 24 日楊基振日記中便曾記載：「下午兩點拜訪肇嘉哥，一同到合作金庫後，看台陽畫展去。」[19] 也因此這些藝術家只要有舉辦個展，大多會寄邀請函給他。（如表 1）

　　其中 1969 年陳慧坤第二次歐遊，停留 4 個月，回台後於省立博物館舉行個展，陳氏寄邀請卡給他，楊肇嘉前往觀賞後，於陳慧坤寄給他的邀請卡上寫下：「4 月 5 日至 4 月 7 日。下午 2 時往本市新公園省立博物館參觀，佳作不少，共 50 件。陳君大進步，可慰，增加我的智識，四時回舍。」[20]

16　參考六然居資料室典藏之林克恭寄給楊肇嘉的展覽邀請卡。

17　參考六然居資料室典藏之楊三郎寄給楊肇嘉的展覽邀請卡。

18　參考六然居資料室典藏之呂基正寄給楊肇嘉的展覽邀請卡。

19　楊基振（1911-1990）出身台中清水楊家，是楊肇嘉的堂弟，在日治時代就讀早稻田大學，曾任職滿州國的南滿鐵道株式會社和華北交通株式會社。1946 年回台。1947 年任台灣省政府交通處，1976 年退休，1977 年移居美國。1949 年 5 月 24 日楊基振日記全文為：「早晨與詹岳父出來，他到南豐行。下午兩點拜訪肇嘉哥，一同到合作金庫後，看台陽畫展去。了〔瞭〕草得很。關於紀阿仁借款拒絕他。」參考楊基振，〈楊基振日記〉，《台灣日記知識庫》，https://taco.ith.sinica.edu.tw/（檢索日期：2021 年 6 月 2 日）。

20　參考六然居資料室典藏之 1970 年 4 月陳慧坤寄給楊肇嘉的展覽邀請卡。

表 1：六然居資料室收藏之畫家個展邀請卡統計表

姓名	展覽名稱	展覽日期	地點
李石樵	油畫個人展	1965 年 4 月 28 日至 5 月 2 日	台北市省立博物館
廖繼春	油畫展覽會	4 月 17 日至 20 日	台北市中山堂
李梅樹	個人油畫展	1960 年 12 月 24 日至 26 日	台北市中華民國民眾團體活動中心
楊三郎	個展	1952 年 9 月 13 日至 16 日	台北市中山堂
	楊三郎個人小品油畫展	1957 年 9 月 25 日至 28 日	台北市中山堂
	個人近作油畫展	1966 年 5 月 19 日至 22 日	台北市省立博物館
	近作展覽	1969 年 5 月 22 日至 25 日	台北市省立博物館
劉啟祥	個人美術展覽會	1965 年 8 月 5 日至 8 日	台北市省立博物館
呂基正	呂基正先生畫展	1958 年 11 月 28 日至 30 日	台北市中山堂
林克恭	油畫個展	1953 年 12 月 11 日至 15 日	台北市濟南路 1 段 5 號社會服務處
陳慧坤	歐遊作品展覽	1962 年 5 月 11 日至 16 日	台北市中山堂
	陳慧坤歐遊作品展	1970 年 4 月 5 日至 12 日	台北市省立博物館

資料整理：林振莖

可見他經常藉由觀賞藝術家的個展注意他們最近的動態及美術上的進展，若楊氏看到他們藝術造詣方面有所進步，也會視如自己的事，內心感到非常欣慰。

此外，他也經常參與畫家的聚會活動，如 1954 年 12 月 15 日楊肇嘉即出席由台北市文獻委員會主辦的「美術運動座談會」（圖 5），並在會中發言，他說道：

> 回顧我們台灣過去的美術運動，過去日據時期，在日人殖民地政策統治之下，雖然在極端困苦之中，卻始終是堅強奮鬥過來的。……，不論國畫、西畫、雕刻一向都持着大漢民族精神奮鬥努力，與日人鬥爭過來，造成今日的發達。可是現在已有很大的變化，情形已和日據時期不同，過去日本殖民地政策雖然很壞，還容許爭取文化的存在，還不能無視民族精神，還有點良心的，但現在美術雖然還繼續存在，文學卻無暇顧及了。……，從過去的基礎上面促其發達，本甚容易的事，然而事實卻相反地保持過去的水準尚覺得困難，……。我常聽見有很多美術家要放棄自己的崗位，所以也曾時常勸告他們不可餒志，應該懷抱起領導全國的氣慨，繼續努力，一旦大陸光復後，我們就可以用美術去安慰大陸同胞，……。我想過去年年舉行的展覽會，還應該繼續支持的。[21]

21　台北市文獻委員會，〈美術運動座談會〉，《台北文物》3 卷 4 期（1954.12），頁 4-6。

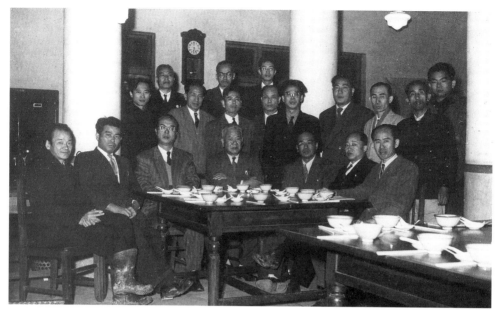
圖 **5**：1954 年楊肇嘉參加由台北市文獻委員會主辦的「美術運動座談會」。

　　戰後，國民政府來台之後，在型塑中國文化「正統」的同時，也壓抑了台灣文化。
這些日治時期台灣新美術運動的重要人物，逐漸退色，走出美術舞台的中心。取而代
之的，是隨國民政府來台的畫壇勢力。楊氏在此時當仁不讓，挺身站在他們這一邊，
成為這些畫家背後的支持者及贊助者，楊肇嘉以行動挺台陽美術協會這群畫家的立場，
不言可喻。

（二）政府單位與藝術家穿針引線的角色

　　楊肇嘉對畫家的幫忙，不是自掏腰包，就是說服有錢人出錢。[22] 當時他位高權重，
透過個人的影響力，號召私人企業、民間朋友或政府單位向藝術家購買作品，如擔任
省府委員、民政廳廳長時，透過他的號召，政府各機關單位經常向畫家購藏作品，懸
掛於辦公室內。[23]

　　文學家及美術評論家江燦琳曾在《第 20 屆中部美展》畫冊之〈回顧與希望〉一文
中寫道：

22　參考楊基銓，〈懷念堂叔楊肇嘉先生〉，《楊肇嘉先生百年冥誕紀念集》，頁 92。
23　參考張炎憲、陳傳興，〈六然居的世界──媳婦心中的肇嘉先生〉，《清水六然居──楊肇嘉留真集》，頁 286。

楊肇嘉先生任省府委員時，提議編列預
算，收購省展優秀作品，雖然其方法及金
額尚有異議之餘地，卻有鼓勵作用。[24]

如 1957 年第 20 屆台陽美展，楊肇嘉就在展
覽目錄上勾選要省府機構訂購畫作的名單及價
格；[25] 1958 年第 21 屆台陽美展他也是在展覽目錄
上勾選並標註訂購價錢；而第 22 屆（1959）台陽
美展楊氏除了標記名單及價格外，他還進一步指
定第一銀行、彰化銀行等省屬行庫訂購（圖 6），
如薛萬棟〈靜物〉，他在展覽目錄上標價 1000 元，
由第一銀行訂購；而蕭如松〈花〉，標價 1500 元，
則由彰化銀行訂購。[26] 筆者於 2020 年走訪彰化銀
行台中總行行史館時即看到許多當時銀行所購藏
之藍蔭鼎、陳慧坤等人的作品。[27]

圖 6：1959 年第 22 屆台陽美展目錄。

1960 年第 23 屆台陽美展，這屆台陽美術協會還特別寫信給楊肇嘉，說明他們所提
供要由政府獎勵訂購畫作的名單有誤，要求更正名單，並附上展覽目錄及標價，其信
件內容如下：

逕啟者，本會每蒙格外垂青照料，厚情銘盛。本廿三屆畫展亦托宏福愛顧幫忙，
幸獲一般好評，會員一同猶堪同慶。次者關於政府獎勵購畫之件，仍承鼎力協
助，不勝盛激之至。此番訂件業已排定，依照日前奉呈名單。本日檢點才發現
名單裡面尚有錯填之處乃係陳進女士之份漏抄，今為善後之策，將楊三郎兄之
份與女士對調，今將訂誤目錄同封並奉，即祈關垂為禱，肅此敬頌，大安不宣。[28]
（按：引文中的新式標點，是筆者所加。）

24　江燦琳，〈回顧與希望〉，《第 20 屆美展畫集》（台中市：台灣省中部美術協會，1973），頁 4。

25　參考六然居資料室所藏之《第 20 屆台陽美展》畫冊。

26　參考六然居資料室所藏之《第 22 屆台陽美展》畫冊。

27　2020 年 9 月 24 日筆者與國美館同仁拜訪台中彰化銀行總行行史館。

28　參考六然居資料室所藏之 1960 年 5 月 29 日台陽美術協會寄給楊肇嘉的信函。

圖 7：1956 年第 11 屆全省美展目錄。

　　由上述信件可知，楊肇嘉是當時有權力決定省府機構要收購何人作品的重要決策者之一。而在未有藝術市場買賣及專業美術館典藏的年代，藝術家的作品能透過此方式被公家機構購藏，對藝術家來說，一來可增加知名度，二來可以有收入，讓他們能夠有動力持續創作下去。[29]

　　這種由官方機構購藏藝術家作品的做法也逐漸取代過去日治時期由地主仕紳藉由購買作品以資助藝術家的角色。

　　同樣地，由於楊氏長期於 1946 年開辦的全省美展擔任籌備委員，於其保留下來的六然居資料也可見他在全省美展的展覽目錄上勾選訂購名單及註記價錢，如 1956 年第 11 回全省美展（圖 7），他除了在展覽目錄上勾選並標註訂購價錢外，還列出經費來源，指示由省府支出 42500 元，而教育廳則支出 11900 元。另外，從他勾選的名單中有黃君璧、馬壽華、袁樞真等人的作品，由此可知，他對藝術家的支持不分省籍。[30]

　　而他於 1959 年第 14 屆全省美展展覽目錄上亦親自勾選了 35 件作品，楊肇嘉還親

29　如據鄭世璠的兒子鄭安宏所述，當年省府購藏他父親作品的這筆錢，在當時對他們家的家計及子女就學的費用等一定有所助益。筆者於 2021 年 6 月 17 日電話訪談。

30　參考六然居資料室所藏之〈台灣省第十一屆全省美術展覽會目錄〉。

手修改目錄上原本標示的作品價格，如陳夏雨〈坐婦〉，原本目錄上的價格是 10000 元，則被他以鉛筆改為 6000 元；詹浮雲〈春閒〉則由 3000 元調整為 2000 元，筆者推測他可能是考量到政府購畫的預算有限，想藉此讓更多人可以受惠。[31]

過去精省前省屬單位之所以會有這麼多前輩畫家的作品，其大部分的作品即是來自於此，由楊肇嘉擔任民政廳長時開始，透過省府及省屬行庫訂購全省美展、台陽美展出品作品，由省府購藏後交由省屬單位展示，其中包括行庫、招待所、學校、圖書館等。[32] 這項省府購藏的制度後來才制度化，會針對每屆全省美展各類組獲得前幾名的特優作品予以收藏。[33]

不過，這些畫作過去無人聞問，日久有的保存不當，破損嚴重；有的被有心人流出市面，高價轉售；有的被單位首長離職時帶走，不翼而飛。[34] 1978 年藝術家鄭世璠就曾在《雄獅美術》雜誌發表〈期待於全省美展：來自省展，關懷省展〉一文，關注被省府收藏的這批作品，他於文中提及：

在過去二、三十年間，當局由於鼓勵畫家的德意，徵購省展獲獎作品，各組大部分得獎人或出於一種「被省府收藏」的榮譽感，或經濟關係，都以省府所定的潤格廉價出售。……。假若每屆收購十件，三十年來也必有三百件以上吧。……據聞這批作品，有的分發全省各級省立學校掛用，有的不一定還深藏在倉庫裏待命，以外未知其存在與前途如何？……如果將來有機會建一座省立美術館，也可以像目前國立藝術館把年來所收藏的作品，經常公開展出，算是本省美術界值得紀念的文化財。因此千萬不要任其埋沒或湮滅下去，絕對不可視為一種消耗品，美術作品決不是像演戲後即可撤掉的背景道具。[35]

31　參考六然居資料室所藏之〈台灣省第十四屆全省美術展覽會目錄〉。

32　江燦琳曾在〈回顧與希望〉一文中寫道：「有一次請問老人家（筆者按：指楊肇嘉）作品如何保管，他說死藏未免可惜，所以借給學校機構。」參考江燦琳，〈回顧與希望〉，《第 20 屆美展畫集》（台中市：台灣省中部美術協會，1973），頁 4。

33　從第 36 屆（1982）全省美展開始於「台灣省全省美術展覽會實施要點」明定各部 1-3 名作品除頒授獎狀及獎金外，由省府價購，並交省立美術館收藏。而至第 40 屆（1986）則更改為各部前 4 名作品於展覽後由主辦單位交省立美術館收藏，主辦單位只頒予獎狀及獎金，不再另行價購。而於第 55 屆（2001）後於實施要點上即未明文規定收藏獲獎作品。參考林明賢主編，〈歷屆簡章〉，《台灣全省美展文獻彙編》（台中：國立台灣美術館，2009），頁 624-748。

34　賴淑姬，〈台灣名畫 在精省中流失 省政資料館賤賣 125 幅名作 只是冰山一角 其他省屬單位藝術品的命運 令文化界憂心〉，《聯合報》（台北：1998 年 7 月 6 日，7 版）。

35　鄭世璠，〈期待於全省美展：來自省展，關懷省展〉，《雄獅美術》83 期（1978.1），頁 96-99。

但很可惜的該文在當時並未受到外界的重視。然而隨著政治的變遷，於 1996 年政府決定精省，隔年省立台中圖書館始移交 600 多幅畫作給省美館（今國立台灣美術館）。[36] 而 1998 年被省議員王世勛等人於省議會省政總質詢時揭露，省屬省政資料館將 125 幅台灣前輩畫家畫作賤價拋售，[37] 省屬單位所藏藝術品才引起外界關注，最後經有關單位成立專案小組尋訪追查，最後尋回 997 件作品，全數交由今日的國美館典藏。[38]

依據筆者統計，這批省府交藏國美館的作品中單一藝術家作品數量超過 5 件以上者有：楊三郎（5 件）、詹益秀（5 件）、廖繼春（5 件）、張義雄（5 件）、陳清汾（5 件）、高逸鴻（5 件）、金哲夫（5 件）、李石樵（6 件）、陳景容（6 件）、李澤藩（6 件）、徐藍松（6 件）、林之助（6 件）、郭柏川（6 件）、馮騰慶（6 件）、陳丹誠（6 件）、林玉山（7 件）、馬白水（7 件）、馬壽華（7 件）、張啟華（7 件）、梁丹丰（7 件）、陳進（7 件）、蔡草如（7 件）、鄭世璠（7 件）、賴傳鑑（7 件）、顏水龍（7 件）、李穀摩（8 件）、陳其茂（8 件）、方向（8 件）、劉延濤（8 件）、季康（9 件）、胡克敏（9 件）、許深州（9 件）等人；而超過 10 件以上者有：王壯為（10 件）、吳棟材（10 件）、呂佛庭（10 件）、李超哉（10 件）、陳慧坤（10 件）、曹秋圃（11 件）、何肇衢（12 件）、趙無極（12 件）、陳其銓（13 件）、傅狷夫（14 件）、蕭如松（14 件）、呂基正（17 件）等人。[39]

其中有難得一見的趙無極作品：油畫 2 件，水墨畫 1 件，版畫 9 件，共計 12 件；此外，廖繼春、李石樵、陳清汾、陳進、蕭如松、呂基正、顏水龍、張義雄等人的早期精彩作品則是今日官方美術館越來越難有機會及足夠的經費可以典藏的作品。

而從這交藏名單中，筆者也確實找到不少當年楊肇嘉勾選的作品，如：1956 年第 11 屆全省美展的葉火城〈小坡路〉，當時訂購價錢為 2500 元、金潤作〈靜物〉為 3000 元、劉啟祥〈收穫〉為 6000 元、張義雄〈水門〉為 4000 元、呂基正〈山上枯木〉為 3000 元。[40]

36 陳于媯，〈倪再沁建議成立專案小組 清查前輩畫家畫作下落〉，《聯合報》（台北：1998 年 6 月 27 日，14 版）。

37 賴淑姬，〈省議員震驚 要求徹查 林玉山等前輩畫家一百廿五幅畫作 被當「垃圾」出清〉，《聯合報》（台北：1998 年 6 月 26 日，14 版）。

38 賴淑姬，〈流失前輩畫家畫作 尋回 997 件 包括廖繼春等人美術作品及一些日籍藝術家作品，將全部典藏省美館〉，《聯合報》（台北：1998 年 10 月 23 日，14 版）。

39 參考省府交藏國美館典藏作品名單。

40 筆者於省府交藏作品單中找到由台灣省政府資料館交藏之顏水龍 1956 年創作之〈相思林〉作品，經筆者資料比對，有可能是楊氏當時勾選之〈樹林〉之作，當時標價為 3000 元。另一件李石樵 1955 年創作之〈室內〉作品，有可能是楊氏當時勾選之〈室內靜物〉之作，當時標價為 6000 元。而由台灣省政府資料館交藏之楊三郎〈高山〉作品，有可能是楊氏當時勾選之〈高山曉色〉之作，當時標價為 6000 元。參考六然居資料室所藏之《台灣省第 11 屆全省美術展覽會目錄》。

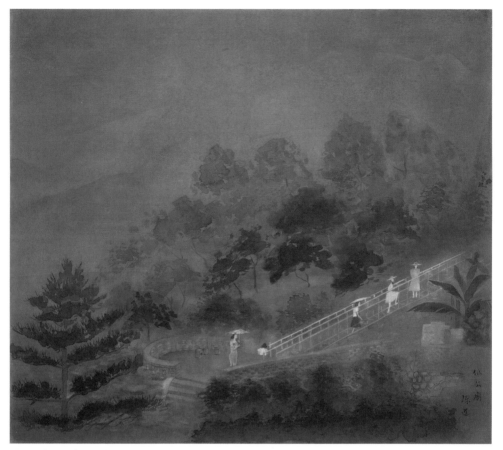

圖 **8**：陳進，〈仙公廟〉，1951，膠彩、絹本，43×50.4cm，國立台灣美術館典藏。

又如 1959 年第 14 屆全省美展的陳敬輝〈慶日〉，當時楊氏標註的訂購價錢為 4000 元、吳棟材〈靜物〉為 2500 元、呂基正〈奇萊主峰〉為 6000 元、沈哲哉〈S 坐像〉為 2500 元、賴傳鑑〈魚〉為 1500 元、李澤藩〈窗邊〉為 2000 元。[41]

1958 年第 21 屆台陽美展的陳進〈仙公廟〉（圖 8），當時楊氏標註的訂購價錢為 4000 元、吳棟材〈風景〉的價格是 2500 元、陳瑞福〈愛河〉為 1200 元、何肇衢〈後

41　參考六然居資料室所藏之《台灣省第 14 屆全省美術展覽會目錄》。

窗〉則為 1500 元；[42]1961 年第 24 屆台陽美展的鄭春峰〈尖山〉，楊肇嘉標註的訂購價錢為 800 元、李育亭〈風景〉則為 1200 元、詹益秀〈小孩〉則為 3000 元；[43]1960 年第 23 屆台陽美展的周炎龍〈遊戲〉，楊氏標註的訂購價錢為 1500 元、黃惠美〈雨過天晴〉則為 1000 元；[44]1963 年第 26 屆台陽美展的陳慧坤〈野柳風光〉等。[45]

（三）照撫藝術家之手

戰後楊氏擔任省府民政廳長期間，對陳夏雨照顧有加，除了替他介紹買家之外，也兼顧他的生計，如 1951 年他為了幫助陳夏雨，直接要省屬合作金庫向陳夏雨訂購一尊等身大的〈農夫〉作

圖 9：1961 年楊肇嘉（右 2）與陳夏雨（左 2）在施工中的清水中學禮堂正面外牆大型浮雕前合影。

品。[46]1961 年由楊肇嘉募款集資籌建清水中學大禮堂之時，[47]亦委託陳夏雨製作禮堂浮雕，陳夏雨曾帶了三位助手住在楊肇嘉六然居家裡（圖 9）。[48]而陳夏雨當時也得力於

42　筆者於省府交藏作品單中找到之李石樵 1951 年創作之〈淡江鳥瞰〉作品，經筆者資料比對，有可能是楊氏當時勾選之〈淡江初春〉之作，當時標價為 3000 元。而另一件詹益秀 1958 年創作之〈橋下風景〉，則有可能是楊氏當時勾選之〈風景〉之作，當時標價為 380 元。此外，由台灣省政府資料館交藏之楊三郎〈鹿港〉作品，有可能是楊氏當時勾選之〈鹿港舊街〉之作，當時標價為 4000 元。參考六然居資料室所藏之《第 21 屆台陽美展》畫冊。

43　筆者於省府交藏作品單中找到之楊三郎〈都會風光〉作品，有可能是楊氏當時勾選之〈都會風景〉之作，當時標價為 6000 元。參考六然居資料室所藏之《第 24 屆台陽美展》畫冊。

44　其中原楊肇嘉勾選之李石樵〈靜物〉作品，標價為 4000 元，筆者雖未在省府交藏作品名單中找到，但卻找到目錄中同一作者的另一件作品〈花〉，筆者推測可能是楊氏原勾選的作品沒辦法順利購得，因此另購藝術家其他作品。參考六然居資料室所藏之《第 23 屆台陽美展》畫冊。

45　楊肇嘉原勾選劉啟祥〈岩〉，筆者雖未在省府交藏作品名單中找到，但卻找到目錄中同一作者的另一件作品〈花〉；而蕭如松則是同樣情況，省府購入的作品為〈靜物〉之作。而筆者於省府交藏作品單中找到之〈風濤〉作品，經筆者資料比對，有可能是楊氏當時勾選之林玉山〈濤聲〉之作。參考六然居資料室所藏之《第 26 屆台陽美展》畫冊。

46　王偉光，《陳夏雨的祕密雕塑花園》（台北：藝術家出版社，2005），頁 62-67。

47　建這座禮堂當時需要花費 100 多萬元，楊肇嘉向台泥董事長林柏壽募款 20 多萬；及向王毓麟醫師借 60 萬元。參考張炎憲、陳傳興，〈六然居的世界——媳婦心中的肇嘉先生〉，《清水六然居——楊肇嘉留真集》，頁 29。

48　參考楊正鋒，〈公公，您永遠活在我身邊〉，《楊肇嘉先生百年冥誕紀念集》，頁 112-113。

圖 **10**：1952 年 6 月 12 日王井泉寫給陳夏雨的信。（圖片引自：陳夏雨家屬）

楊肇嘉的幫忙，作品獲得不少藏家的收藏。[49]

　　而美術界有什麼大小事情，往往都麻煩他出面解決。如戰後省展初期之籌備會及審查委員，原本大多是由本省籍畫家擔任，後來大陸來台的藝術家漸漸透過政治力進入到省展，開始爭奪地位。郭雪湖、楊三郎等本省畫家就曾找楊肇嘉幫忙，並邀請他擔任省展籌備委員，希望藉此解決這個問題。[50]

　　又如楊英風當年想邀請陳夏雨北上至台灣省立師範學院教授雕塑，但住宿發生問題，也曾請楊肇嘉幫忙解決；[51] 而 1952 年彰化銀行為了替 70 歲的林獻堂祝壽，想找人製作他的塑像，[52] 從大稻埕山水亭的老闆王井泉 1952 年 6 月 12 日寫給陳夏雨的信中也可看到（圖 10），王氏就想到要找楊肇嘉幫忙引介，[53] 最後，陳夏雨也順利拿

49　2011 年 12 月 20 日郭清治訪談稿。

50　參考 1985 年 6 月 7 日郭雪湖寄給謝里法的信。

51　參考楊英風寄給陳夏雨的信。

52　1952 年 6 月 5 日林獻堂日記的記載：「……飯後余欲往 YMCA 照相，榮鐘、瑞池亦同往，將此照相欲付榮鐘帶回，因彰銀董、監事欲為余建銅像也。」林獻堂，〈灌園先生日記〉，《台灣日記知識庫》，https://taco.ith.sinica.edu.tw/（檢索日期：2021 年 6 月 2 日）。

53　1952 年 6 月 12 日王井泉寄給陳夏雨的信中提及：「……希望能近日中拜訪肇嘉先生，拜託他幫忙林獻堂的事情。」在此之前，張星建就曾引介陳夏雨想為林獻堂製作肖像，於 1948 年 4 月 1 日林獻堂日記便記載：「……陳夏雨以張星建為導，來商作余銅像，辭以待七十歲乃商量。」參考陳夏雨家屬典藏之資料。及林獻堂，〈灌園先生日記〉，《台灣日記知識庫》，https://taco.ith.sinica.edu.tw/（檢索日期：2021 年 6 月 2 日）。

到了這個委託案。[54]

　　而 1958 年蒲添生二度赴日向恩師朝倉文夫學習雕塑，當時赴日生活費沒有著落，蒲添生也曾帶著楊肇嘉的介紹信向居住在東京的林呈祿的獨子林益謙先生尋求幫助。此信中提及：

> ……茲有本省藝術家蒲添生君，幼年時在東京受業於著名藝術家朝倉老先生門下，為朝倉老先生之高足，此次趁亞洲運動會在日本舉行之機會應邀赴東京參加藝術展覽會，並擬再度追隨朝倉老師繼續研究以謀深造，為期約三個月至半年，惟蒲添君此行純係自費以獻身藝術為目的，因其處境清寒，所有在京居留及研究費用尚無著落，弟現無力資助……，尚懇就便關照，按月撥付日幣貳萬元，俟蒲君返台再行設法籌還，他日蒲君之成名端賴吾兄所賜也……。[55]（按：引文中的新式標點，是筆者所加。）

　　另外，顏水龍也是因為楊肇嘉的鼎力支持與協助，1952 年《台灣工藝》書籍才能順利付梓。[56] 而按照楊三郎的說法，台陽美術協會舉辦展覽的支出，當時除了靠會員以及入場費的收入（15 屆之前）來分攤費用之外，是依靠各地許多愛好者不斷的援助鼓勵，才能夠持續至今。[57] 戰後由於受到市稅捐稽徵處罰款，才因此開放免費參觀。[58] 楊肇嘉當時就經常透過人脈關係，為台陽美展銷售入場券。[59]

　　由此可知他對台陽美術協會的藝術家們的照顧可說是無微不至，無怪乎他們於台陽美展 15 周年（1952）時為感謝楊肇嘉的付出，特別製作畫帖贈送給他；[60] 而 30 周年

54　1953 年 10 月 5 日林獻堂日記的記載：「葉榮鐘來書，言銀行員以九月分之淨財取出百分之一，託陳夏雨為老先生鑄銅像二尊（筆者按：林獻堂稱自己為老先生），一立於本行禮堂，一立於霧峰，來月中旬舉行除幕典禮云云。」目前銅像一尊放置在彰化銀行台中總行行史館內；另一尊則置放在彰化銀行台中總行中庭供人瞻仰。參考陳夏雨家屬典藏之資料。及林獻堂，〈灌園先生日記〉。

55　參考 1958 年 4 月 28 日楊肇嘉寫給林益謙的信。蒲添生家屬蒲浩明先生提供。

56　參考顏水龍，〈自序〉，《台灣工藝》（台北：光華印書館，1952），頁 13。

57　台北市文獻委員會，〈美術運動座談會〉，《台北文物》3 卷 4 期（1954.12），頁 12。

58　台北市文獻委員會，〈美術運動座談會〉，頁 12。

59　1949 年 5 月 25 日楊基振日記中記載：「……為肇嘉哥所託台陽畫展入場卷（券）100 張，託陳金梓、林益謙、蔡東魯、吳豐村、楊蘭洲、賴尚崑、陳仲凱等兄分銷，今天到處為此事奔波。」參考楊基振原作，黃英哲、許時嘉編譯，《楊基振日記》（台北縣新店市：國史館，2007），頁 55。

60　參考六然居資料室所藏之 1952 年第十五屆台陽美術展覽會籌備會議紀錄。

（1967）時則特別設置「肇嘉獎」，以表彰他的貢獻。[61]

誠如王白淵於 1958 年《台灣省通志稿卷六學藝志藝術篇》所述：

> 楊肇嘉先生是一位對藝術抱有過人熱情的人，有深刻的鑑賞力，他不但對全體
> 的美術運動有很大的貢獻，對個個的藝術家抱有慈父之心，時常發出嚴厲的批
> 評，而在幕後替他們奔走賣畫，關心他們的經濟健康等無微不至，台陽美術協
> 會有今日，他的功勞是不能泯滅的。[62]

1961 年楊肇嘉舉辦七十華誕的祝筵，政商雲集，美術界祝賀其生日出席的藝術家
就有：林玉山、陳慧坤、王白淵、陳清汾、楊三郎、蒲添生、洪瑞麟、李石樵、李梅樹、
陳敬輝、楊英風等人，由此不難看出由於他極力支持台灣藝術家，讓他在畫壇備受尊
崇。

肆、結論

楊肇嘉於日治時期名聲響亮、台灣意識強烈，是推動民族運動的政治領袖，在戰
前視美術為民族運動不可或缺的一環，傾全力贊助新美術運動。到了 1945 年之後，民
族運動的意義隨著台灣的光復，也必然在此時期失去了意義，在他眼裡，未來美術的
基本精神及方向，當是往社會各階層推廣及普及。

只是，國民政府來台之後，自視為中國正統，於去日本化的政策下壓抑了自日治
時期一直延續下來的前輩藝術家，楊氏在當時即成為他們重要的守護者。

透過本文瞭解楊肇嘉在台灣美術發展上給予許多有形無形的有力幫助，是美術發
展背後不可忽視的人物，他在戰後除了延續過去透過購買畫作、出席藝術家展覽會、
擔任展覽會介紹人、介紹私人企業、民間朋友購買，以及幫助他們排解困難等方式，
給予他們持續創作的動力外，尤其是戰後他透過個人的影響力，號召政府單位向藝術
家購買作品，於擔任省府民政廳廳長時，透過他的號召，政府各機關單位開始大量向

61　1967 年第 30 屆台陽美展特設「肇嘉獎」，紀念楊肇嘉贊助台陽 30 年。參考台陽美術協會編，《台陽三十五年》（台北：
　　台陽美術協會，1967）。

62　參考王白淵，《台灣省通志稿卷六學藝志藝術篇》（台北市：台灣省文獻委員會，1958），頁 52。

畫家購藏作品。

　　雖然很可惜，楊肇嘉當年沒有發揮他的影響力早一點為台灣建一座美術館來集中保存這些作品，而是出借給各地的行庫、招待所、學校、圖書館等機關，以致日久作品便散佚。但是楊肇嘉這項開風氣之先的作為影響深遠，不僅讓當時的許多藝術家受惠，也意外地讓今日的國美館典藏了一批由省府交藏的前輩藝術家早期的珍貴作品。

　　由此可知，楊肇嘉戰後在美術上的貢獻跟戰前相較更是有過之而無不及，影響的程度亦深且廣，相較於同時代的政治人物也可說是無人能及。尤其是戰後處於蟄伏中，未受到矚目的留日一代的畫家，才有重新翻轉，浮出檯面的機會，楊肇嘉是在背後支持他們的重要功臣。

文化的發電機
——戰後中央書局於台灣美術發展扮演的角色與貢獻

一、前言

　　台灣美術史學者謝里法，他於 2021 年 12 月在台中市中央書局舉辦的新書發表會[1]上曾表示，過去 1930 年代日治時期於台北大稻埕，有開設一間西餐廳叫波麗路，這間餐廳至今仍在，它是當時台北藝文界及藝術家交流的聚集地，它在台灣美術發展上扮演重要的角色。而同一時間，於台中則是中央書局，這個場域宛若是台北的「波麗路」。

　　中央書局是由百年前於 1921 成立的台灣文化協會的成員於 1925 年開會時所倡議而後成立的書局。[2] 它不僅只是一間書局而已，亦是台中文化協會推動民族運動的大本營，而在美術方面，也是藝術家在台中非常重要的活動場所，他們可以藉著這個地方跟台中的仕紳、知識分子、文化界的同好交流，並尋求幫忙。

　　現今關於中央書局在美術方面貢獻的研究多專注在日治時期，已有許多成果，如《日治時期台人畫家與作家的文藝合盟：以《台灣文藝》（1934-36）為中心的考察》[3]、《探索與發掘—微觀台灣美術史》[4]、《書店滄桑—中央書局的興衰與風華》[5]、《青春的年代 浪漫的力量》[6]、《進步時代—台中文協百年的美術力》[7]、《中央書局的歷史記憶與文化意涵》[8] 等專書，以及巫永福〈台灣文學與中央書局〉[9]、〈文化先仔張星建〉[10]、陳芳明〈當殖民地的作家與畫家相遇—三〇年代台灣文學的一個側面〉[11]、林振莖〈美術舞台上的燈光師—論日治時期張星建在台灣美術中扮演的角色與貢獻〉[12] 等專文。

1　2021 年 12 月 25 日於中央書局 3 樓舉辦謝里法詩集新書發表會。

2　中央書局總經理張耀錡在其文章中曾寫到：「民國 14 年 10 月 17 日台灣文化協會第 5 次總會（會員大會）參加會員眾多，已有希望開設書局，販賣中文書籍及應會員住食等工作需要，設立其單位之說。」張耀錡，〈中央俱樂部之發軔及其經過一個書局奮鬥之歷史〉，《礫石文集 留實篇》（台中市：台中市新民高級中學，2006），頁 46。

3　王文仁，《日治時期台人畫家與作家的文藝合盟：以《台灣文藝》（1934-36）為中心的考察》（台北市：博揚文化，2012），無頁碼。

4　林振莖，《探索與發掘—微觀台灣美術史》（台北市：博揚文化，2014），無頁碼。

5　方秋停，《書店滄桑—中央書局的興衰與風華》（台中市：台中市政府文化局，2017），無頁碼。

6　張杏如總策劃，《青春的年代 浪漫的力量》（台北市：財團法人上善人文基金會中央書局，2021），無頁碼。

7　黃舒屏主編，《進步時代—台中文協百年的美術力》（台中市：國立台灣美術館，2021），無頁碼。

8　邱于芳，《中央書局的歷史記憶與文化意涵》（台中市：國立中興大學台灣文學與跨國文化研究所碩士學位論文，2018），無頁碼。

9　巫永福，〈台灣文學與中央書局〉，《巫永福全集（7）評論卷（Ⅱ）》（台北市：傳神福音出版，1995），頁 13-35。

10　巫永福，〈文化先仔張星建〉，《巫永福全集（7）評論卷（Ⅱ）》（台北市：傳神福音出版，1995），頁 120-132。

11　陳芳明，〈當殖民地的作家與畫家相遇—三〇年代台灣文學的一個側面〉，《台灣美術百年回顧學術研討會論文集》（台中市：台灣美術館，2001），頁 137-151。

12　林振莖，〈美術舞台上的燈光師—論日治時期張星建在台灣美術中扮演的角色與貢獻〉，《台灣美術》86 期（2011.10），頁 88-112。

然而中央書局在 1945 年戰後於美術方面扮演什麼樣的角色？有何貢獻？這段歷史的研究至今卻相當匱乏。筆者從台中地區創刊的《民聲日報》中發現有近 90 篇有關戰後（1946 至 1970）中央書局的相關報導，以及前人及筆者曾進行的訪談筆錄，進一步的解讀及分析後發現，中央書局於 1970 年代前於中部仍扮演推動美術發展前進的力量。本文採用「文獻分析法」，對相關報紙報導、展覽目錄、相關人物日記及書信進行資料分析統計，並佐以「訪談法」，訪問與中央書局關係密切的雕塑家陳夏雨之子陳琪璜先生，以及對中部美術發展熟悉，並曾長期擔任過中部美術協會理事長的倪朝龍先生，由此一角度提供一種理解戰後中央書局與台灣美術的方式，以補這方面研究的不足，並希望彰顯這間書局於戰後台中所發揮出的美術力。

二、中央書局的前世今生

　　誠如上述，中央書局由文化協會倡議，而後由留日的莊垂勝（1897-1962）發起，得到豐原大雅張濬哲（1898-1930）、張煥珪（1902-1980）兄弟的大力支持，鳩合中部仕紳、地主、知識份子等人的力量，集眾人之力，集資募股而於 1926 年先成立中央俱樂部，隔一年創立中央書局。[13]

　　對文化協會的人士來說，中央書局不僅只是一間普通的書局，因為它是集眾人之力而成立的書局，並非屬於少數人或者個人，且它並不以營利賺錢為主要的目的，[14] 而是希望藉此從中國大陸引進中文書籍，除延續傳統中國文化外，並透過書籍帶入西方新思潮，以啟發台灣人的思想，追求文化向上，並且將這個場域經營成民族運動人士活動交流的據點。

　　其中，於 1928 年即進入中央書局任職的張星建（1905-1949），他熱心義務幫忙美

13　原來定名為「中央俱樂部」，書局不過是事業的一部份而已。當時台中州是台灣民族運動的中心，各地人士往來很多，於是莊垂勝參考英國的俱樂部及法國沙龍的形式，希望成立一個可以供文化人消遣、會談、安息之所。俱樂部原本的構想，內設簡素食堂、靜雅客室、講堂、娛樂室、談話室等等，但因時勢變遷，尤其是文化協會分裂，使得後勁不繼，大部份的事業無法實踐。中央書局的發起人名單中，有一半以上成員皆是文化協會成員。參考葉榮鐘等著，《台灣民族運動史》（台北市：自立晚報叢書編輯委員會，1971），頁 335-337。

14　1925 年株式會社中央俱樂部創立趣意書中即寫到：「夫社會生活之向上，有賴協同互助之社交訓練，而普及健實之新智識學問，啟發高尚的新生活興味，尤為目下之急務。……唯這種事業原非個人營生專利之機關，其成敗實大有影響於我社會文化之前途，……。」張杏如總策劃，《青春的年代 浪漫的力量》（台北市：財團法人上善人文基金會中央書局，2020），頁 11。

圖 **1**：1935 年曹秋圃於台中州立圖書館個展展覽目錄。

術家，是連結中央書局與台灣美術的靈魂人物，有「美術舞台上的燈光師」之稱，[15] 張星建的付出不僅是照亮了台灣美術的舞台，也照亮了藝術家。

　　根據張星建自己手寫保存至今的履歷表可知，[16] 他任職於中央書局後，於 1928 至 1932 年間，每年於暑假期間都舉辦油畫講習會，[17] 如 1932 年陳澄波（1895-1947）在台中舉辦洋畫講習會[18]、1933 年廖繼春（1902-1976）於中央書局開設油畫講習會[19] 等。除此之外，於 1928 至 1935 年間，每年至少舉辦一場繪畫展覽會，筆者目前可查證到的資料，如 1934 年郭雪湖（1908-2012）於台中州立圖書館個展[20]、1935 年李石樵（1908-1995）於台中州立圖書館個展[21]、1935 年曹秋圃（1895-1994）於台中州立圖書館個展[22]（圖 1）、1936 年李石樵於中央書局個展[23]、1938 年郭雪湖於中央書局個展[24] 等，都是有中央書局在背後支持；此外，1929 年陳植棋（1906-1931）於台中行啟紀念館個展[25]、

15　林振莖，〈美術舞台上的燈光師—論日治時期張星建在台灣美術中扮演的角色與貢獻〉，《台灣美術》86 期（2011.10），頁 88-112。

16　參考張星建，〈履歷表〉，《國家文化記憶庫》，網址：〈https://memory.culture.tw/Home/Detail?Id=26000220787&IndexCode=MOCCOLLECTIONS〉（2021.01.07 瀏覽）。

17　張星建所遺留下的履歷表上雖記載他 1928 至 1932 年間，每年於暑假期間都舉辦油畫講習會，但根據筆者蒐集的資料顯示時間應該更長，如 1933 年廖繼春便在中央書局開設油畫講習會。

18　本報訊，〈陳澄波氏が台中て洋畫講習會〉，《台灣日日新報》（1932.07.15），版 3。

19　本報訊，〈油繪講習〉，《台灣日日新報》（1933.07.08），版 3。

20　廖瑾瑗，《四季・彩妍・郭雪湖》（台北市：雄獅，2001），頁 57。

21　個展目錄後面有中央書局刊登的廣告，六然居資料室提供。

22　個展目錄有中央書局印製，六然居資料室提供。

23　張杏如總策劃，《青春的年代 浪漫的力量》（台北市：財團法人上善人文基金會中央書局，2020），頁 195。

24　巫永福，《巫永福全集（7）評論卷（II）》（台北市：傳神福音出版，1995），頁 186。

25　其展覽後援會成員如陳炘、莊垂勝、張煥珪等人亦是中央書局的核心人士。葉思芬，〈英雄出少年——天才畫家陳植棋〉，《台灣美術全集 14 陳植棋》（台北市：藝術家出版社，1995），頁 29。

圖 2：李石樵，〈珍珠的項鍊〉，1936，油彩、畫布，72.5×60cm，國立台灣美術館典藏。

圖 3：郭雪湖，〈萊園春色〉，1939，膠彩、紙本，220.5×147cm，國立台灣美術館典藏。

1930 年陳澄波於台中公會堂個展[26]等則筆者推測極有可能張星建在其背後協助辦理。

　　而中央書局的許多重要核心人物，如林獻堂（1881-1956）、楊肇嘉（1892-1976）、莊垂勝、張煥珪、賴和（1894-1943）等，這些仕紳與知識份子，在當時都是美術家重要的贊助者。以國立台灣美術館（後簡稱「國美館」）的典藏品為例，目前典藏於國美館的李石樵的〈珍珠的項鍊〉（圖 2）就是以楊肇嘉的女兒——楊湘玲為模特兒，是楊肇嘉當年委託李石樵所畫，這件作品於 1936 年獲得台展第十回台展賞。[27]

　　另幅作品是郭雪湖 1939 年的〈萊園春色〉（圖 3），是郭雪湖去霧峰拜訪林獻堂時的寫生力作。於 1940 年 12 月 18 日林獻堂的日記中曾記載，當年郭雪湖親自帶著這件大作欲賣給他，以作為郭氏去廣東旅行寫生的旅費。當時林獻堂雖未購買，但仍資助郭

26　現今存有張星建與陳澄波於展覽會場的合照。參考《陳澄波文化基金會》，網址：〈https://chenchengpo.dcam.wzu.edu.tw/index.php〉（2022.01.04 瀏覽）。

27　林振莖，《日探索與發掘－微觀台灣美術史》（台北市：博揚文化，2014），頁 105。

雪湖 150 円（當時教師月薪約 40 円）。[28]

此外，於國美館典藏的作品中，如李石樵於 1936 年所創作的巫永福（1913-2008）父母〈巫俊像〉、〈巫吳月像〉畫作及〈張文環肖像〉（圖 4）等作品。這些作品便是在莊垂勝、張煥珪、張星建等人的協助下賣出。[29]

所以儘管這間書局從一開始營業就年年虧損，但始終有許多有力人士的贊助而讓它不至於倒閉，林獻堂可說是中央書局背後最有力的支持者之一，他在《灌園先生日記》中紀錄了中央書局相關人士去找他詢問事情或尋求資金協助等事宜，這些紀錄無形中也讓外界了解中央書局的營運狀況。如 1932 年 11 月

圖 4：李石樵，〈張文環像〉，年代不詳，油彩、畫布，60×50.5cm，國立台灣美術館典藏。

28 日記載：「……資彬來，問中央俱樂部解散，贊成與否。數年來莊垂勝無心辦理，而俱樂部所要作之事業僅中央書局而已，書局又年年缺損，非解散不可。」[30]；另於 1948 年 3 月 11 日記載：「……十時往銀行，煥珪、垂勝、清泉、雲龍來，商中央書局欲借一千萬元，許之五百萬元，餘五百萬元用個人名義出借。」[31]；而於 1948 年 8 月 18 日記載：「……張星建來，商中央書局增資四千萬元，尚不足二百萬元，余許之再出百萬元。」[32]；於 1949 年 3 月 3 日記載：「……楊清泉來，商中央書局欲借五千萬元。余許之二千萬元。」[33]

28 1948 年 3 月 11 日林獻堂於《灌園先生日記》中記載：「郭雪湖二時餘來，持其所畫之萊園風景，長六尺五寸、闊四尺五寸，欲賣余六百円，將以作廣東旅行之費用。力辭之，使聲石與之交涉，補助他百五十円，而其畫仍令其帶返。」參考林獻堂，〈灌園先生日記〉，《台灣日記知識庫》，網址：〈https://taco.ith.sinica.edu.tw/〉（2021.12.10 瀏覽）。

29 巫永福的文章中寫道：「日據時代李石樵不住台北而住台中，靠畫筆還能維持其生活，都是靠張星建無私熱情的照顧向中部地區的仕紳安排肖像畫以維持其生活，例如家父母巫俊、吳月的大號肖像都是這時期的作品。……」參考巫永福，〈風雨中的長青樹─讀「台灣出土人物誌」引起的回憶〉，《風雨中的長青樹》（台中市：中央書局出版，1986），頁 8。

30 參考林獻堂，〈灌園先生日記〉，《台灣日記知識庫》，網址：〈https://taco.ith.sinica.edu.tw/〉（2021.12.30 瀏覽）。

31 參考林獻堂，〈灌園先生日記〉，《台灣日記知識庫》，網址：〈https://taco.ith.sinica.edu.tw/〉（2021.12.30 瀏覽）。

32 參考林獻堂，〈灌園先生日記〉，《台灣日記知識庫》，網址：〈https://taco.ith.sinica.edu.tw/〉（2021.12.30 瀏覽）。

33 參考林獻堂，〈灌園先生日記〉，《台灣日記知識庫》，網址：〈https://taco.ith.sinica.edu.tw/〉（2021.12.30 瀏覽）。

由此可知，中央書局戰後初期仍然營運困難，多次需要股東的增資，[34] 但仍舊屹立不搖。於 1948 年董事長張煥珪將中央書局遷至現今的住址重新改建為鋼筋三層樓建築，[35] 並於 1950 年 4 月 14 日重新開幕。[36] 其後 1950 年代中央書局藉著教科書發行的業務，始漸轉虧為盈[37]，從 1964 年至 1968 年中央書局給股東莊垂勝的五張股息紅利分配通知單，紅利年年攀升，從 20、50、100、200 到 250 元，可知中央書局的營運已漸漸步入正軌。[38]

這期間它除了為許多文學家出版專書外，也在書局的 2、3 樓經常舉辦美術展覽會，成為台中 1970 年代文化中心成立前，除了公部門的場所，如台中圖書館、中山堂等之外，民間經營的重要的美術展覽場所，[39] 曾經舉辦過呂佛庭（1911-2005）個展[40]（圖 5）、林之助（1917-2008）竹籬笆畫室師生聯展[41]、中部美術展[42]、日本現代名家作品展[43] 等。並於 1955 年 2 月於書局 2 樓舉辦日本二科會名畫家狄野康兒（1897-1974）的講習會（圖 6）。[44]

其中 1955 年 1 月 1 日舉辦的呂佛庭個展，是他來台後於台中的重要個展，引起轟動，中國美術史學者李霖燦（1913-1999）、莊嚴（1899-1980）等人於《民聲日報》撰文評論，給予高度的評價。如莊嚴於〈觀半僧書畫〉一文就如此寫到：

34 於 1948 年 11 月 1 日《民聲日報》報導，其增資三千萬。而於 1949 年 4 月 25 日《民聲日報》報導，則總資本自四千萬增至三億二千萬元。而增資目的一方面解決負債日見增大，一方面也是為了擴充店面，以為復興書局業務之本。參考本報訊，〈中央書局召開股東會議〉，《民聲日報》（1948.04.26），版 2；本報訊，〈本市中央書局開臨時股東會〉，《民聲日報》（1948.11.1），版 4；本報訊，〈中央書局臨時股東會〉，《民聲日報》（1949.04.25），版 4；黃春成，〈日據時期之中文書局〉，《連雅堂先生相關論著選集（上）》（南投：台灣省文獻委員會，1992），頁 32-33。

35 1948 年 4 月 13 日林獻堂〈灌園先生日記〉記載：「……中央書局落成，董事長（張煥珪）招待余及金海、猶龍、繼成、泗水、阿鳳、劉喜揚、土地銀行周季，在新落成之店中。宴畢，……」參考林獻堂，〈灌園先生日記〉，《台灣日記知識庫》，網址：〈https://taco.ith.sinica.edu.tw/〉（2021.12.30 瀏覽）。

36 本報訊，〈中央書局春季大減價十天〉，《民聲日報》（1950.04.14），版 2。

37 方秋停，《書店滄桑：中央書局的興衰與風華》（台中市：中市文化局，2017），頁 199。

38 中央書局股份有限公司，民國 53 至 57 年度股息紅利分配通知單。參考《國家文化記憶庫》，網址：〈https://memory.culture.tw/Home/Detail?Id=661670&IndexCode=Culture_Object&Keyword=%E4%B8%AD%E5%A4%AE%E6%9B%B8%E5%B1%80&SearchMode=Precise&LanguageMode=Transfer〉（2022.01.06 瀏覽）。

39 當時民間經營非專業的展覽空間還有裱畫店，如錦江堂裱畫店、翠華堂等。另外，書畫文具商店，如中棉美術社，在樓上亦有展示自己收藏的作品。1967 年林之助開設孔雀畫廊咖啡室，則開中部畫廊風氣之先。另外，南夜咖啡室三樓，於 1963 年亦曾舉辦林天瑞個展。參考陳碧真，〈民間畫廊經營及運作〉，《台中地區美術發展史》（台中市：中市文化局，2001），頁 149-162。及本報訊，〈青年畫家林天瑞 明日起在台中舉行個人畫展〉，《民聲日報》（1963.01.02），版 2。

40 本報訊，〈呂佛庭畫展 定今天揭幕〉，《民聲日報》（1955.01.01），版 3。

41 黃冬富，〈戰後台灣膠彩畫之領袖〉，《台中美術地圖—走讀台中美術家的生命史》（台中市：中市文化局，2016），頁 88。

42 林之助，〈中部美術協會成立三十五週年獻詞〉，《第 35 屆中部美術展》（台中市：台灣省中部美術協會，1988），頁 3。

43 楊啟東，〈看日本畫展〉，《民聲日報》（1955.03.22），版 6。

44 台灣省中部美術學會編輯，《第 46 屆中部美術展專輯》（台中市：台灣省中部美術協會，1999），無頁碼。

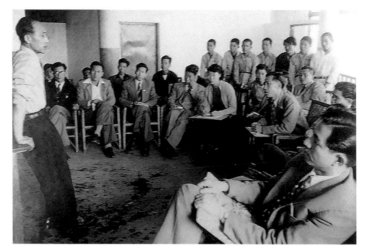

圖 **5**：1955 年呂佛庭個展於
中央書局 2 樓舉行。

〈圖片來源：本報訊，〈呂佛庭畫展 定今天
揭幕〉，《民聲日報》，1955.01.01，版 3。〉

圖 **6**：1955 年日本二科會名
畫家狄野康兒於中央書局舉
辦講習會。

> 中州呂佛庭先生，將以近作書與畫若干件，循廉友好之請，在台中作公開之展
> 覽，遠道聞之，歡喜無數。……今此展覽之件，強半皆比歲實地寫生之所收獲，
> 余幸得一一拜觀。贊佩之餘有不能已於言者。[45]

　　可見中央書局於戰後台中依然扮演文化發電機的角色，於文學、音樂、戲劇、美
術發展背後扮演重要的推手。[46]

　　只不過 1980 年代台中地區的美術發展進入美術館與畫廊的時代，在文英館成立之
後（1976），台中縣立文化中心（1980）、台中市立文化中心（1983）、台灣省立美術
館（1988）（今國立台灣美術館），以及鄰近縣市的南投縣立文化中心（1982）、彰化
縣立文化中心（1983）等公立美術機構相繼成立；此外，民間經營的專業畫廊，如第
一畫廊（1980）、陽明苑畫廊（1980）、名門畫廊（1981）、金爵藝術中心（1982）、
凡石藝術中心（1983）、六六畫廊（1983）、現代藝術空間（1983）、三采藝術中心（1983）
等等，也如雨後春筍般地設置，[47] 這些單位因能夠提供藝術家更專業的美術展覽空間，
中央書局二、三樓複合式的替代展示空間隨之走入歷史。

45　莊慕陵，〈觀半僧書畫〉，《民聲日報》（1954.12.30），版 6。
46　本文僅針對美術部分進行研究。其他部分可參考邱于芳，《中央書局的歷史記憶與文化意涵》（台中市：國立中興大學
　　台灣文學與跨國文化研究所碩士學位論文，2018），頁 97-128。
47　謝里法總編輯，《台中地區美術發展史》（台中：中市文化局，2001），頁 296-313。

1990 年代隨著網路時代的來臨，網路書店崛起，以及連鎖書店如金石堂、誠品、敦煌、新學友、光復書局等的夾擊，再加上背後有力的支持者逐漸凋零，以及台中都市重心轉移，中區商圈沒落，中央書局營運不佳且無人接手經營等問題，張耀錡（1925-2015）與董事會決議於 1998 年結束書店的營運。[48] 書局結束營運後，一樓一度成為婚紗店、便利商店、機車安全帽專賣店等等，於 2019 年由上善人文基金會重啟，[49] 重新發動這間宛如台中城市文化發電機的書局，讓它可以再度提供「電力」以持續不斷地傳承台灣文化的力量。

三、城市文化發電機的角色與台灣美術

　　戰後中央書局於中部如同發電機，產生文化力量，推動著美術發展前進，其對台灣美術的貢獻，分述如下：

（一）照撫藝術家的手。

　　戰後初期中央書局依舊是仕紳、知識份子、政治人物、藝文界等各方人士聚集的場域，這個地方凝聚豐沛的人脈網絡，因此中央書局的經營者，如張星建、張煥珪、莊垂勝等人，透過此人脈資源幫助藝術家，如戰後為了幫陳夏雨（1917-2000）解決生計問題，眾人曾好幾次成立陳夏雨作品後援會（圖 7），參加的成員以每月標會的方式取得他的作品以資助藝術家。[50] 此後援會成員中莊垂勝、張煥珪、張耀東、林猶龍（1902-1955）、張深切（1904-1965）、郭頂順（1905-1979）等人皆為中央書局的董監事。1952 年陳夏雨於日記中即曾說到：

> 後援會，一半就解散了，沒發揮實質功能，不過當時莊垂勝那些朋友的好意，是我精神支柱。因為其他藝術家都有賺錢的能力，只有我沒有，所以莊垂勝就幫忙我，聖觀音以乾漆製成十二尊，每人每月繳一些錢以標會方式，輪流得到作品。[51]

48　邱于芳，《中央書局的歷史記憶與文化意涵》（台中市：國立中興大學台灣文學與跨國文化研究所碩士學位論文，2018），頁 182。

49　張杏如總策劃，《青春的年代 浪漫的力量》（台北市：財團法人上善人文基金會中央書局，2020），頁 199。

50　1957 年陳夏雨作品頒布後援會緣起加入簽名錄，家屬提供。參考黃舒屏主編，《進步時代─台中文協百年的美術力》（台中市：國立台灣美術館，2021），頁 130-134。

51　1952 年陳夏雨日記，家屬提供。

圖7：1957年陳夏雨作品
後援會緣起。

圖8：陳夏雨，〈張煥珪像〉，1982，石膏，
38.2×22×21cm，家屬典藏。

圖9：孔雀咖啡室開幕紀念座，林之助紀念
館典藏。

　　而目前收藏在陳夏雨家屬手中的中央書局董事長張煥珪石膏原模塑像（圖8），是陳夏雨在張氏過世後而作，足證他們的情誼深厚。[52] 另外，中央書局的董監事們也經常藉展覽購買藝術家的作品，張耀熙（1925-2013）於1990年接受訪談時就曾說到：

> 那時的中央書局一樓賣書，二樓常有一些喜歡畫畫的人聚會，有時也辦個展覽；
> 那時沒有買畫的人，主要是大家藉著這機會互相觀摩、互相鼓勵；比較支持的
> 是中央書局的董事郭頂順先生，每次展覽會他都會買張，我的也曾經被他買過，
> 大概是五百塊左右。[53]

　　1967年林之助於台中成立孔雀畫廊咖啡室時，當時中央書局總經理張耀錡也曾與友人合資訂製一尊由唐士（1923-1992）雕塑的裸女半身像的紀念座贈送給他作紀念（圖

52　這尊塑像極有可能是陳夏雨為紀念張煥珪，感念他長期對陳夏雨的支持及付出而作。2021年3月筆者訪談陳夏雨的兒子陳琪璜先生。

53　陳虹宇，〈訪談筆錄〉，《台中地區美術發展史》（台中市：中市文化局，2001），頁197。

9），[54] 給予精神上的支持。[55] 並曾購買中部美術協會成員吳秋波的作品掛在中央書局的二樓。[56]

　　甚至在戰後初期，物資缺乏，家計困苦的年代，畫家連顏料都找不到或買不起，中央書局還曾為了李石樵進口顏料提供他使用。[57] 而有些藝術家的畫冊及書也都放在中央書局寄賣。[58]

（二）提供場地，舉辦美術展覽會。

　　台中戰後至 1976 年 10 月 25 日文英館成立之前，並無專業的藝文展覽空間，[59] 如全省美展巡迴到台中展出，[60] 以及沈耀初（1907-1990）個展（1949）、高一峰（1915-1972）個展（1955）、莊世和（1923-2020）個展（1958）、呂佛庭個展（1959）都是在台灣省立台中圖書館舉行。[61]

　　而中央書局 2、3 樓的綜合性空間在這期間是台中重要的藝文場所之一。其經常舉辦美術展覽會（表 1），如 1948 年為紀念新屋落成舉辦美術與古玩展覽會，也曾展出前輩藝術家林之助、廖繼春、陳夏雨等人作品，而於 1951 年即開風氣之先，舉辦攝影展覽會，之後多次舉辦攝影作品展，如 1951 年舉行台省首屆攝影展覽會[62]、1952 年 10 月舉行業餘攝影展覽會[63]、1954 年舉辦全省各地醫師公會會員業餘攝影比賽入選作品展覽[64] 等等，讓台中地區的許多名攝影家陳耿彬（1921-1967）、林權助（1922-1977）、錢小佛等人有展示作品的機會，以及擴展攝影的風氣，培育出不少原為業餘後來轉為專業的攝影家。

54　2022 年 1 月 13 日筆者電話訪談倪朝龍先生。

55　目前這個紀念座置放於林之助紀念館內。

56　陳虹宇，〈訪談筆錄〉，《台中地區美術發展史》（台中市：中市文化局，2001），頁 190。

57　陳虹宇，〈訪談筆錄〉，《台中地區美術發展史》（台中市：中市文化局，2001），頁 197。

58　如溥心畬、謝紹軒等人的書畫集。參考陳虹宇，〈訪談筆錄〉，《台中地區美術發展史》（台中市：中市文化局，2001），頁 177。及邱于芳，《中央書局的歷史記憶與文化意涵》（台中市：國立中興大學台灣文學與跨國文化研究所碩士學位論文，2018），頁 195。

59　參考陳碧真，〈民間畫廊經營及運作〉，《台中地區美術發展史》（台中市：中市文化局，2001），頁 149-162。及謝東山，《台灣美術地方發展史全集》（台北市：日創社文化，2003），頁 181-184。

60　張仁吉策劃，〈歷屆展出時間與地點〉，《台灣美展 80 年（1927-2006）（下）》（台中：國立台灣美術館，2009），頁 685-692。

61　謝里法總編輯，《台中地區美術發展史》（台中：中市文化局，2001），頁 257-271。

62　本報訊，〈各地簡訊〉，《聯合報》（1951.10.22），版 5。

63　本報訊，〈業餘影展 琳瑯滿目〉，《民聲日報》（1952.10.12），版 4。

64　本報訊，〈醫師攝影比賽 作品今天展覽 地點在中央書局二樓〉，《民聲日報》（1954.01.18），版 4。

表 1：戰後（1945-1970）於中央書局舉辦之藝文活動統計表

日期	活動	備註	資料出處
1948 年 3 月 19 日	為紀念新屋落成，舉行美術與古玩展覽會。	展期：3 月 19 日 -21 日。有林之助、廖繼春、陳夏雨等人作品及珍貴之古玩。	民聲日報，1948.3.19，2 版。
1950 年 4 月 20 日	設置中央公共茶室。附設輕音樂團。		民聲日報，1950.4.20.，5 版。
1951 年 3 月 21 日	舉行中部美術文物展覽會。	中央書局 3 樓。展期：3 月 21 日 -30 日。由張煥珪、張耀焜等人及中央書局主辦。展出 200 多件珍貴藝術品，包括鄭成功遺寶及金石畫家陶壽伯親臨會場。	民聲日報，1951.3.21，3 版 -4 版。
1951 年 10 月 22 日	舉行台省首屆攝影展覽會。	中央書局 2 樓。展期：10 月 25 日 -28 日。	聯合報，1951.10.22，5 版。
1952 年 3 月 19 日	舉行美術展覽會。	中央書局 3 樓。展期：3 月 23 日 -25 日。為慶祝美術節，於中央書局，軍友分社、省立圖書館舉行。	聯合報，1952.3.19，5 版。
1952 年 4 月 23 日	後援台灣兒童編輯委員會舉辦國民學校作文比賽。	台灣兒童編輯委員會主辦。	民聲日報，1952.4.23，2 版。
1952 年 4 月 27 日	附設乒乓球場，舉行表演球賽。	中央書局 3 樓。	民聲日報，1952.4.27，4 版。
1952 年 10 月 12 日	舉行業餘攝影展覽會。	中央書局 2 樓。由台中市文化界聯誼主辦	民聲日報，1952.10.12，4 版。
1952 年 11 月 1 日	舉辦中部圍棋比賽。	中央書局 2 樓。日：11 月 1 日 -2 日。	聯合報，1952.11.1，3 版
1953 年 3 月 25 日	舉辦美術展覽會。	中央書局 2-3 樓。展期：3 月 25 日 -29 日。為美術節舉辦。百餘件分六部門（國畫、書法、西畫、雕塑、圖案、漫畫）展出。計有：林之助、呂佛庭、楊啟東、王水河等 42 人。是日下午於南夜咖啡室舉行聚餐。參觀市民近萬人。因各方觀眾要求延長至 29 日晚止。會員多件作品已被多方訂購。	民聲日報，1953.3.25，4 版；1953.3.26 日 4 版；1953.3.28，4 版。
1954 年 3 月	舉行中部美術協會成立大會。	中央書局 3 樓。	2022.1.13，筆者電話訪談倪朝龍夫人。
1954 年 10 月 6 日	在頂樓放煙火。	市府舉辦，慶祝雙十節。	民聲日報，1954.10.6，4 版。
1954 年 10 月 21 日	舉辦中部圍棋比賽。	中央書局 2 樓。日期：10 月 24 日 -25 日。由台中市圍棋會主辦。	商工日報，1954.10.21，3 版；1954.10.26，3 版。
1954 年 11 月 18 日	舉辦全省各地方醫師公會會員業餘攝影比賽入選作品展覽。	中央書局 2 樓。日期：11 月 18 日 -19 日。由台灣省醫師公會主辦。為慶祝第七屆醫師節。共計展出 51 件作品。	民聲日報，1954.11.18，4 版。
1955 年 1 月 1 日	舉行半僧書畫展覽會。（呂佛庭畫展）	中央書局 2 樓。共計展出約 100 件作品。	民聲日報，1955.1.1。
1955 年 2 月	舉辦日本二科會狄野康兒講習會。	中央書局 2 樓。由中部美術協會邀請。	台灣省中部美術學會編輯，《第 46 屆中部美術展專輯》（台中市：台灣省中部美術協會，1999）。

日期	活動	備註	資料出處
1955 年 3 月 19 日	舉行中部美術展。（第 2 屆）	中央書局 2-3 樓。日期：3 月 25 日 -29 日。由中部美術研究會主辦。共計有國畫 52 件（2 樓）、西畫 37 件（3 樓）、雕塑品 10 件（2 樓）。	民聲日報，1955.3.19，4 版；1955.3.25，3 版；1955 年 3 月 26 日，4 版。商工日報，1955 年 3 月 25 日，3 版。
1955 年 3 月 22 日	舉行日本現代名家作品展覽會。	中央書局 2 樓。日期：3 月 18 日 -20 日。展出作品包括：石井柏亭、小磯良平、野口彌太郎、林武等日本名家作品。	民聲日報，1955 年 3 月 22 日，6 版。
1956 年 4 月 3 日	中部美術展籌備會。（第 3 屆）	展覽日期：4 月 6 日 -8 日在台中市宜寧中學大禮堂展出。於 4 月 3 日在中央書局收受出品者之作品、審查。	民聲日報，1956 年 4 月 3 日，3 版。
1956 年 5 月 11 日	成立台中美國圖書室。	中央書局 2 樓。為台中國際扶輪社和美國大使館新聞處合辦。該室館長為楊兆明。由美國新聞處捐贈各種書籍，印刷品與設備，而扶輪社提供場所。	商工日報，1956 年 5 月 11 日，3 版。民聲日報，1956 年 5 月 20 日，3 版。
1957 年 3 月 23 日	第 4 屆中部美術展合評會。	中央書局 2 樓。日期：3 月 23 日。出席者：顏水龍、江燦琳、林之助、陳夏雨、賴高山、林錦鴻、王水河、張耀熙、王爾昌、李長林、沈國慶、楊啟山	民聲日報，1957 年 3 月 26 日，3 版；1957 年 3 月 27 日，3 版；1957 年 3 月 28 日，3 版。
1957 年 7 月 28 日	舉行攝影比賽的照片展覽。	中央書局 3 樓。日期：7 月 27 日 -28 日。	民聲日報，1957 年 7 月 28 日，2 版。
1959 年 3 月 10 日	中部美術展籌備會。（第 6 屆）	展覽日期：3 月 25 日 -29 日在台中市宜寧中學禮堂展出。於 3 月 22 日在中央書局 3 樓收受出品者之作品。	民聲日報，1959 年 3 月 10 日，3 版。
1960 年	舉辦座談會	中央書局 2 樓。1960 年代，張耀錡在中央書局內多次舉辦座談會，許多文化人士，如楊啟東、楊啟山、洪敏麟、徐復觀、葉榮鐘等人，多為談話會常客。	邱于芳，《中央書局的歷史記憶與文化意涵》（台中市：國立中興大學台灣文學與跨國文化研究所碩士學位論文，2018），頁 181。
1965 年 3 月 5 日	日版工學書展。	中央書局 2 樓。日期：3 月 10 日 -11 日。由台灣省圖書教育用品工業同業公會聯合會主辦，台北市台隆書店及大陸書店協辦，在台北、台中、高雄作全省巡迴工學書籍展示會。	聯合報，1965 年 3 月 5 日，5 版。
1967 年 3 月 18 日	仿真浮雕 世界名畫展。	中央書局 3 樓。日期：3 月 18 日 -20 日。	民聲日報，1967 年 3 月 18 日，4 版。
1967 年 5 月 25 日	舉行全省攝影展。（第 3 屆）	中央書局 3 樓。日期：5 月 26 日 -28 日。由台灣省攝影學會主辦。	民聲日報，1967 年 5 月 25 日，4 版。
1968 年 3 月 30 日	中部美術展籌備會。（第 15 屆）	展覽日期：4 月 2 日 -6 日在台中省立台中圖書館展出。於 3 月 30 日在中央書局 3 樓收受出品者之作品。	民聲日報，1968 年 3 月 30 日，4 版。
1968 年 5 月 17 日	第 2 屆世界名畫展。	中央書局 3 樓。日期：5 月 17 日 -26 日。	民聲日報，1968 年 5 月 17 日，4 版。
1970 年 2 月 24 日	中部美術展籌備會。（第 17 屆）	展覽日期：4 月 2 日 -5 日在台中省立台中圖書館展出。於 3 月 29 日在中央書局 3 樓收受出品者之作品。於 3 月 30 日在中央書局審查作品。	民聲日報，1970 年 2 月 23 日，5 版；1970 年 2 月 24 日，4 版。

圖 **10**：楊啟東評論日本現代名家作品展覽會文章。（圖片來源：楊啟東，〈看日本畫展〉，《民聲日報》，1955.03.22，版 6。）

　　此外，也非常難得於戰後初期引進日本現代名家作品在台中展出，展出日本名家石井柏亭（1882-1958）、小磯良平（1903-1988）、野口彌太郎（1899-1976）、林武（1896-1975）等人的作品。楊啟東（1906-2003）還曾在報刊評論表示：（圖 10）

> ……這是光復後台中市第一次的外國作家的作品陳列會。它能在這裏展出對我們向畫道求進的人有很大的刺激及啟示，使我們得益非淺。[65]

　　其中最值得一提的是目前為台灣三大有歷史的區域性美術團體之一，也是凝聚中部地區藝術家的民間藝術團體中部美術協會，其 1954 年籌備成立大會即是在中央書局 3 樓舉行，[66] 而次年 1955 年第 2 屆中部美展則在中央書局 2-3 樓盛大舉行，[67] 中央書局對剛起步的中部美術團體之發展作出貢獻。張炳南（1924-2014）受訪時回憶起當年中部美展創立的目的時說道：

> 是一些美術愛好者考慮中部需要一個協會，來鼓勵社會文化。展覽場地都在中央書局比較多，那時候畫圖的人很少，所以樓上的空間還可以用；……[68]

65　楊啟東，〈看日本畫展〉，《民聲日報》（1955.03.22），版 6。

66　2022 年 1 月 13 日筆者電話訪談倪朝龍先生。

67　本報訊，〈中市今籌慶 美術節活動〉，《民聲日報》（1955.03.19），版 4。

68　陳虹宇，〈訪談筆錄〉，《台中地區美術發展史》（台中市：中市文化局，2001），頁 188。

另一位林天從（1924-2001）亦曾說：

> ……林之助做理事長，差不多每年固定一次展覽，展覽的場所在中央書局，都
> 是大家拿白布釘一釘就把畫掛上去。[69]

林之助於〈中部美術協會成立三十五週年獻詞〉中便寫到：

> 回憶當初，在經費無着，百般艱難之下，僅憑著三十多位會員滿腔的希望，熱心
> 奔走，第一屆中部美展終於在民國四十三年於中央書局三樓如願展出（筆者按：
> 應該是協會成立大會），走出中部藝術界團結的第一步。……[70]

　　之後中部美展每次展出中央書局都在背後贊助支持，中央書局儼然成為該團體活
動的重要據點，除了展覽外，每年作品收件、評審都曾在此地舉行，[71] 於 1969 年的中部
美展的獎項中還設有「中央書局獎」，以資獎勵入選的藝術家。[72]

　　而中央書局於 1960 年代還曾多次舉辦世界名畫的仿作展（圖 11），[73] 此展雖然僅
是名畫仿作，以現今眼光來看並不算是好的展覽，但在那出國困難，外國資訊極其封
閉的年代，能舉辦這種展覽也不失為一種提供國人吸收西方現代美術思潮的管道。

（三）刊登廣告，贊助美術活動。

　　中央書局於戰前即經常透過刊登廣告的方式支持美術活動，因此於美展刊物
裡面常常可以看見中央書局刊登的廣告，如 1935 年李石樵油繪個人展目錄（圖 12、
13）、[74] 1935 年曹秋圃個展展覽簡介 [75] 等。

69　陳虹宇，〈訪談筆錄〉，《台中地區美術發展史》（台中市：中市文化局，2001），頁 194。

70　林之助，〈中部美術協會成立三十五週年獻詞〉，《第三十五屆中部美術展畫集》（台中：台灣省中部美術協會，
　　1988），頁 3。

71　2022 年 1 月 13 日筆者電話訪談倪朝龍先生，他說當時中央書局會提供人手、場地、茶水等。以及參考本報訊，〈世界
　　名畫展〉，《民聲日報》（1967.03.18），版 4。及本報訊，〈第二屆世界名畫展〉，《民聲日報》（1968.05.24），版 1。

72　本報訊，〈中部美術展 下月初舉行〉，《民聲日報》（1969.03.18），版 4。

73　本報訊，〈世界名畫展〉，《民聲日報》（1967.03.18），版 4。

74　1935 年李石樵油繪個人展目錄，六然居資料室提供。

75　1935 年曹秋圃個展展覽簡介，六然居資料室提供。

圖 **11**：1967 年 3 月 18 日中央
書局刊登之世界名畫展廣告。（圖
片來源：本報訊，〈世界名畫展〉，《民聲日報》，
1967.03.18，版 4。）

圖 **12**：1935 年李石樵個人展目錄封
面。

圖 **13**：1935 年李石樵個人展目錄之
中央書局廣告頁。

　　而戰後也是如此，
長期贊助台陽美展（圖
14、15），於「第 15 回
（1954）台陽美展籌備
會紀錄」上記載贊助台
陽功勞者名單即有已過
世的張星建。[76] 並且於
第 25 回至第 40 回美展
畫冊上經常可見中央書
局刊登的贊助廣告，由
「第 37 回（1974）台陽
美展籌備會紀錄」可知，
這是透過林之助所爭取
來的贊助。[77]

圖 **14**：1962 年第 25 屆台陽美術
展覽目錄封面。

圖 **15**：1962 年第 25 屆台陽美術展
展覽目錄之中央書局廣告頁。

　　另外，中部美展也是中央書局長期贊助的對象，除了書局的董事長張煥珪及理事

76　1954 年第 15 回台陽美展籌備會紀錄，六然居資料室提供。

77　參考「第 37 回台陽美展籌備會紀錄」，鄭世璠之子鄭安宏提供。

圖 **16**：1963 年 第 10屆中部美術展展覽目錄，內有中央書局刊登之廣告。

張耀東、郭頂順、徐灶生（1901-1984）等人長期擔任該美術團體的顧問之外，[78] 自第 1屆起至 1988 年第 35 屆止，於中部美展畫冊上中央書局都還有列名為贊助單位，並刊登廣告（圖 16），此舉對維持該團體之運作，功不可沒。

林之助於〈中部美術協會二十年〉中便寫到：

> 中部美協能有今日的成就，乃由於會員們開誠佈公，以藝會友，……同時更應該感謝政府教育機關和社會熱心人士的支持，重要者如……，以及社會上郭頂順、蔡惠郎、藍運登、張煥珪、徐灶生、張文環、陳遜章、江燦琳、李君晰、林允寬等諸先生多年來的贊助，際此本會廿週年紀念前夕於此一并致謝，更望繼續為我們督促和鼓勵。[79]

上述社會熱心人士中郭頂順、張煥珪、徐灶生等人皆與中央書局有關。而另一位中部美術協會創始會員之一的工藝家賴高山（1924-2005）在提及展覽背後都是那些人在支助時也曾說到：

> ……不要說市政府，連銀行都很少。到後來比較有拿錢出來的叫郭頂順，郭頂順在中央書局做董事長，幫忙一次都三千元，比市政府還多，剩下的再去募款。[80]

78　參考《第25屆中部美術展》（台中市：台灣省中部美術協會，1978），頁 3。及《第 35 屆中部美術展》（台中市：台灣省中部美術協會，1988），頁 4。
79　林之助，〈中部美術協會二十年〉，《第 20 屆美展畫集》（台中市：台灣省中部美術協會，1973），頁 3。
80　陳虹宇，〈訪談筆錄〉，《台中地區美術發展史》（台中市：中市文化局，2001），頁 169。

而倪朝龍（1940-）也提到，中部美展早期重要的贊助者有張煥珪、蔡惠郎（1909-1975）、張耀東、徐灶生、洪孔達（1912-2012）等人，但最支持的贊助者即是郭頂順，他是好幾家公司的董事長，比較關心社會文化事業。[81]

四、結論

2021年適逢台灣文化協會成立百週年紀念，文化部、地方政府及民間團體等共同規劃了相關系列活動。而中央書局因為當年是中部文化協會活動的大本營而受到關注，連帶地它於日治時期對美術發展的貢獻也成為關注的議題。公立美術館相繼舉辦與此主題有關的美術展覽會，如國美館「進步時代—台中文協百年的美術力」[82]、北美館「走向世界：台灣新文化運動中的美術翻轉力」[83]、北師美術館「光——台灣文化的啟蒙與自覺」[84]等等，而媒體也競相專題報導，如中央社〈寧靜的反抗 台灣前輩畫家開外掛 在日本人面前爭一口氣〉[85]、台灣光華雜誌〈文協精神・百年傳承 狂飆進取的1920〉[86]等等。

然而目前對中央書局與台灣美術發展的研究，仍多著眼於它戰前的貢獻方面，對於其在戰後的成就，則較少提及。其實它這時期的貢獻，和戰前相比實有過之而無不及。

由本文可知，戰後中央書局仍秉持創立時的宗旨，以推展台灣人社會生活之向上為目標，仍舊扮演文化發電機的角色，於美術方面，透過贊助藝術家、提供場地舉辦展覽會、刊登廣告贊助美術團體等方式，推動著中部美術發展前進。

而許多藝術家也藉由中央書局輻射出的文化人際圈，擴大他們推廣美術的影響力。今日隨著時間的流逝戰後中央書局贊助美術的事蹟逐漸被人淡忘，透過本文書寫，重新建構這段被遺忘的歷史記憶。

81　2022年1月13日筆者電話訪談倪朝龍先生。

82　展覽展期為2021年3月20日至6月20日。參考《國立台灣美術館》，網址：〈https://event.culture.tw/NTMOFA/portal/Registration/C0103MAction?useLanguage=tw&actId=10029&request_locale=tw〉（2021.12.10 瀏覽）。

83　展覽展期為2021年10月2日至11月28日。參考《台北市立美術館》，網址：〈https://www.tfam.museum/Exhibition/Exhibition_page.aspx?ddlLang=zh-tw&id=692〉（2021.12.18 瀏覽）。

84　展覽展期為2021年12月18日至2022年4月24日。參考《北師美術館》，網址：〈https://montue.ntue.edu.tw/lumiere-the-enlightenment-and-self-awakening-of-taiwanese-culture/〉（2021.12.30 瀏覽）。

85　參考邱祖胤，〈寧靜的反抗 台灣前輩畫家開外掛 在日本人面前爭一口氣〉，《文化＋》，網址：〈https://www.cna.com.tw/culture/article/20210925w007〉（2021.12.30 瀏覽）。

86　郭慧純，〈文協精神・百年傳承 狂飆進取的1920〉，《台灣光華雜誌》46期（2021.10），頁84-93。

藝道樂[1]——呂雲麟與紀元畫會

一、前言

　　紀元畫會於 1954 年由張萬傳、陳德旺、洪瑞麟、張義雄、廖德政、金潤作等六位藝術家成立，是戰後台灣重要的美術團體。這個團體是日治時期成立的「MOUVE 美協」[2]與「台灣造形美術協會」[3]的延伸。

　　呂雲麟是這個畫會重要的藝術贊助者，也是背後重要的推手。他和這些藝術家來往密切，並且彼此信任。呂雲麟支持這些藝術家的創作，時常贊助他們，持續收藏他們的藝術品。因此這些藝術家能夠持續不斷的創作，而紀元畫會成員許多重要的藝術作品也幾乎都被呂雲麟所收藏。

圖 1：呂雲麟像。

　　本文主要探討呂雲麟以贊助者的角色如何去幫助紀元畫會的畫家，以及他對戰後台灣美術發展的貢獻。

二、呂雲麟與紀元畫會

（一）營造事業起家

　　呂雲麟 1922 年 11 月 11 日（農曆）生於台北，[4]為次子（圖 1），祖父和父親呂木來皆為木匠，兼作土水工程，爾後在延平北路一帶從事成衣布匹的販賣。1944 年其兄長於日本長崎留學，獲醫學博士，在學成回台前，不幸在原子彈下喪生。[5]從此之後呂雲麟就擔負起家計，成為家族的「桶箍」。[6]

1　1986 年呂雲麟所寫書法作品標題。

2　「MOUVE」一語源出於法語。成立於 1938 年，由張萬傳、陳德旺、洪瑞麟、陳春德、呂基正、黃清埕等 6 人組成。參考〈歷史的回顧——記「紀元美展」〉一文。呂雲麟家屬提供之資料。

3　當時由於日本與英美之間的關係惡化，禁止各界使用西洋文字，MOUVE 美協被通令取消名稱後，遂自動解散，而以顏水龍為首，加上范倬造、藍運登等人，另組此會。參考〈歷史的回顧——記「紀元美展」〉一文。呂雲麟家屬提供之資料。

4　參考呂雲麟家屬提供之資料。

5　黃于玲，〈Goodbye Kigen 再見，呂雲麟〉，《台灣畫》13 期，1994 年 10 月，台北，頁 11。

6　以箍木桶的「桶箍」來比喻呂雲麟在家族中扮演凝聚家族向心力的角色。

呂雲麟於開南商工建築科畢業後，留校擔任老師（圖2），之後又升任建築科主任。1949年他就是在學校裡認識剛到任的同事廖德政，（圖3）[7] 從此兩人成為莫逆之交，也讓呂雲麟得以於日後逐漸認識其他紀元畫會的藝術家。廖德政的〈有花的靜物〉作品（圖4），就是呂雲麟的第一幅收藏。[8]

他於1955年取得「公務人員儲備登記證書」後，[9] 離開學校前往宜蘭縣政府擔任建設科長，[10] 但不久後便離開公職，從事營造事業，相繼在旺樹營造廠、雲峰營造廠、日商三菱商事股份有限公司台北分公司營建部、宏基工程有限公司等單位任職。[11]

當呂雲麟在營造事業與房地產投資賺了錢，他的經濟生活逐

圖2：1950年呂雲麟開南商工職業學校教師證。

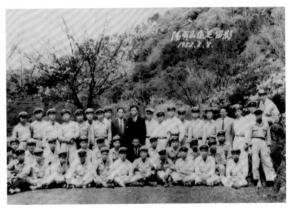

圖3：1952年3月8日呂雲麟（後排站立者左起第9）與廖德政（後排站立者左起第10）和學生到陽明山遠足留影。

漸改善之際，1970年卻遭逢人生的鉅變。他與妻子姚瓊瑛帶著一對兒子到海濱郊遊，孩子卻被海水沖走，這場意外是他的人生中極大的傷痛。據南畫廊黃于玲引述，姚瓊瑛晚年曾經對她提及，喪子的意外發生後，夫妻兩人面對巨大的怨恨憂傷，卻找不到出口，「像是吞下一顆炸彈，卻始終沒有引爆開來。」[12]

7　黃于玲，〈Goodbye Kigen 再見，呂雲麟〉，《台灣畫》13期，1994年10月，台北，頁11。

8　參考呂雲麟家屬提供之資料。

9　參考呂雲麟家屬提供之資料。

10　黃于玲，〈Goodbye Kigen 再見，呂雲麟〉，《台灣畫》13期，1994年10月，台北，頁11。

11　參考呂雲麟家屬提供之資料。

12　〈台灣戰後美術收藏第一人，呂雲麟收藏志業緣於喪子之慟，遺孀姚瓊瑛辭世，札記透露幽微心事〉，《聯合報》，2002年9月1日，14版。

圖 **4**：廖德政，〈有花的靜物〉，1946，油畫，53×45.5cm。

　　但也因此，呂雲麟將悲痛轉化，藉由藝術療癒喪子的沈痛憂傷，一件件贊助與收藏的藝術作品，成為他生活的重心。[13] 他從此經常出入藝術家的聚會場合，並主動替紀元畫會辦展覽，長期收藏他們的作品，還提供自宅成為藝術家舉辦展覽與聚會的場所。[14] 而紀元畫家張義雄為二二八所作〈班鳩出頭天〉（圖 5），則是他所收藏的最後一件作品。[15]

　　建築師呂學偉說他的父親為人海派，樂於幫助他人，又肯出錢出力，並具有領袖

13　2014 年 4 月 27 日呂學偉桃園辦公室訪談。未刊稿。
14　黃于玲，〈Goodbye Kigen 再見，呂雲麟〉，《台灣畫》13 期，1994 年 10 月，台北，頁 15。
15　本報訊，〈近半世紀，收集數千件藏品藝術收藏家，呂瑞麟仙逝〉，《民生報》，1994 年 8 月 21 日，14 版。

圖 5：張義雄，〈班鳩出頭天〉，1994，油畫，33×24cm。

氣質[16]；而論其藝術觀，則強調畫作必須要有台灣的生命力，而非西方藝術的移植，要能夠表現台灣文化的特色與精神，他經常對人說：「台灣人看台灣畫」[17]，以及「台灣人要收台灣畫」[18]。

　　這位戰後國內知名的收藏家，於 1994 年 8 月 19 日因肝病病逝於台北陽明醫院。[19] 由於他收藏本土藝術家的畫作長達四十幾年之久，因此擁有「台灣戰後美術收藏第一人」、「紀元畫會的靈魂人物」、「台灣畫的守護神」等的美稱，[20] 但筆者相信他對台灣美術發展的貢獻絕不止於此。

16　2014 年 9 月 14 日呂學偉桃園住宅訪談。未刊稿。

17　2014 年 4 月 27 日呂學偉桃園辦公室訪談。未刊稿。

18　太乃，〈呂雲麟揮揮衣袖，不帶走一片雲彩〉，《典藏藝術》25 期，1994 年 10 月，台北，頁 196。

19　台灣畫編輯部，〈畫壇紀事〉，《台灣畫》13 期，台北，1994 年 10 月，頁 80。

20　〈台灣戰後美術收藏第一人，呂雲麟收藏志業緣於喪子之慟，遺孀姚瓊瑛辭世，札記透露幽微心事〉，《聯合報》，2002 年 9 月 1 日，14 版。

（二）紀元畫會的「桶箍」

呂雲麟曾對他的妻子說：

我可以圈一群老師，應該也可以圈一群畫家吧？[21]

當初呂雲麟在開南商工建築科擔任主任時，便發揮出他在領導這方面的長才，以他為中心，將一群優秀的老師聚集在一起，也將系所管理得有聲有色。同樣的他在紀元畫會裡也扮演著這樣的角色，甚至擔任紀元美術會會長。[22]

紀元畫會總共舉行過 10 次展覽。（如表 1）在 1954 年 7 月於台北市美而廉餐廳舉

表 1 歷屆紀元美術展統計表

屆　數	時　間	地　點	展出成員	備　註
第 1 回	1954 年 7 月 3 日至 7 日	台北市美而廉餐廳	洪瑞麟、張義雄、張萬傳、金潤作、陳德旺、廖德政	共 6 人
第 2 回	1955 年 3 月 25 日至 27 日	台北市中山堂	洪瑞麟、張萬傳、金潤作、陳德旺、廖德政、張啟華、許武勇	共 7 人
南部移動展	1955 年 7 月 21 日至 25 日	高雄市台灣合會	洪瑞麟、張萬傳、金潤作、陳德旺、廖德政、張啟華、許武勇、劉啟祥	共 8 人
第 3 回	1955 年 11 月 26 日至 30 日	台北市中山堂	洪瑞麟、張萬傳、金潤作、陳德旺、廖德政、張啟華、許武勇、劉啟祥	共 8 人
第 4 回	1974 年 9 月 27 日至 10 月 2 日	台北市哥雅畫廊	洪瑞麟、張萬傳、陳德旺、廖德政	共 4 人
第 5 回	1975 年 3 月 21 日至 25 日	台北市哥雅畫廊	洪瑞麟、金潤作、陳德旺、廖德政	共 4 人
第 6 回	1977 年 3 月 22 日至 27 日	省立博物館	洪瑞麟、金潤作、陳德旺、廖德政、張義雄、桑田喜好、蔡英謀、賴武雄	共 8 人
第 7 回	1978 年 4 月 22 日至 28 日	台北市太極畫廊	洪瑞麟、金潤作、陳德旺、廖德政、張義雄、桑田喜好、蔡英謀、賴武雄、汪壽寧	共 9 人
第 8 回	1989 年 3 月 25 日至 4 月 16 日	台北市普及畫市	洪瑞麟、廖德政、張義雄、陳在南、曾茂煌、賴武雄、蔡英謀、潘煌、吳永欽	共 9 人
第 9 回	1990 年 10 月 20 日至 11 月 4 日	台北市普及畫市	洪瑞麟、廖德政、張義雄、陳在南、曾茂煌、賴武雄、蔡英謀、潘煌、吳永欽、汪壽寧、桑田喜好	共 11 人
第 10 回	1992 年 3 月 21 日至 4 月 5 日	台北市印象畫廊	張萬傳、陳德旺、洪瑞麟、張義雄、廖德政、金潤作、劉啟祥、桑田喜好、潘煌、陳在南、汪壽寧、賴武雄、蔡英謀、吳永欽、曾茂煌	共 15 人

製表：林振莖

21　黃于玲，〈Goodbye Kigen 再見，呂雲麟〉，《台灣畫》13 期，1994 年 10 月，台北，頁 14。
22　紀元美術會 1988 年 6 月 1 日成立，由呂雲麟擔任會長，會員有：廖德政、洪瑞麟、張義雄、蔡英謀、桑田喜好、賴武雄、汪壽寧、陳在南、曾茂煌、潘煌、涂豐惠、吳永欽。參考呂雲麟家屬提供之資料。

圖 6：1954 年 7 月 3 日，第一屆紀元展會友合影。右起坐者：
張萬傳、廖德政、洪瑞麟、陳德旺，後面站立者右起：張義雄、
金潤作。

圖 7：1955 年 3 月底，第二屆紀元展會友合影。
右起：洪瑞麟、張萬傳、張啟華、金潤作、陳
德旺、廖德政。

圖 8：1955 年 7 月第二屆紀元展南部移動展會友合
影。前排右起：張啟華、劉啟祥、陳德旺。後排右起：
廖德政、金潤作、許武勇、洪瑞麟。

圖 9：1955 年 11 月第三屆紀元展會友合影。左起：許武勇、
張萬傳、洪瑞麟、張啟華、廖德政、陳德旺、金潤作。

辦第 1 回展覽（圖 6）後，於隔年 3 月在台北市中山堂舉行第 2 回展覽（圖 7），並於
7 月於高雄市台灣合會舉行南部移動展（圖 8）。相隔數月，於同年 11 月於台北市中
山堂再次舉辦第 3 回展覽。[23]（圖 9）

　　能在同一年如此頻繁地舉辦了三次展覽，展現出這個團體成立之初的行動力與企
圖心，但往後卻停展了十九年，明顯後繼無力。這是因為舉辦展覽除了非常花錢之外，[24]

23　參考呂雲麟家屬提供之資料。

24　第 1 屆紀元畫會展出後結算赤字是 249.1 元，每個會員必須分擔新台幣 42 元；第 2 屆仍然是赤字，每人還是必須再負擔
　　100 元；第 3 屆還是赤字 9.7 元。參考黃于玲，〈泥土與綠葉的香味〉，《台灣畫》13 期，1994 年 10 月，台北，頁 34。

圖 **10**：1974 年 9 月 27 日，第四屆紀元展於哥雅畫廊展出。左一呂璞石、左二呂雲麟、左三洪瑞麟、右一陳德旺、右二廖德政。

圖 **11**：1973 年呂雲麟舉辦西畫小品欣賞會之邀請卡。

圖 **12**：1973 年呂雲麟舉辦西畫小品欣賞會之展覽目錄。

會員各個充滿個性，大家吵來吵去，能聚集起來舉辦展覽本來就不是一件容易的事。[25]

　　也因此，紀元畫會能夠再度於 1974 年在台北市哥雅畫廊舉辦展覽，（圖 10）這都有賴於呂雲麟的幫忙與促成。他甚至還於前一年在他新蓋好的一棟大樓裡先行舉辦「西畫小品欣賞會」，特邀請：張萬傳、陳德旺、洪瑞麟、呂璞石、廖德政等人共同展出。[26]（圖 11、12）

25 黃于玲，〈Goodbye Kigen 再見，呂雲麟〉，《台灣畫》13 期，1994 年 10 月，台北，頁 15。
26 參考呂雲麟家屬提供之資料。

洪瑞麟便如此說：

圖 **13**：1973 年 12 月洪瑞麟寄給呂雲麟的賀卡。

> 四十年前紀元的存在，是一種對藝術的熱情，與社會種種無關。呂雲麟更有熱情，他看每個畫家都很用心。因為早期大家生活都很苦，只有他比較過得去，他還送廖德政一套世界美術雜誌。在台灣畫界，他這樣的人是很難得的。我很感激他，感激他對藝術的愛好。幾年前我去美國，要走時，把我全部的畫拜託他保管，後來他全部歸還給我，說是保管我的畫責任太重大。[27]

由此可知呂雲麟與紀元成員間的深厚友情。洪瑞麟赴美後，每年新年都不忘寄明信片給他，[28]（圖 13、14）透過這些魚雁往返，彼此能夠凝聚在一起。例如他於 1975 年 1 月 7 日寄給呂雲麟的明信片上如此寫到：

圖 **14**：1983 年 12 月洪瑞麟寄給呂雲麟的賀卡。

> 呂先生您好！我們初二下午出發，初二晚間到達此地（時差）。洛城產物豐富，人種複雜，生活科學化，有秩序、簡速。沿海風光明快，花草繁茂，街路大廈森立、整然。每條大路，須用車還跑一箇鐘頭以上（台北—新竹間）。美術館，名作豐富（表畫畫集常見），尤其是ドイツ表現派甚多，入場無料，很方便，我想以後多看

27 黃于玲，〈泥土與綠葉的香味〉，《台灣畫》13 期，1994 年 10 月，台北，頁 35。

28 參考呂雲麟家屬提供之資料。

幾次。比日本美術館更精彩，我們擬租車前往西海岸及南方觀光。請向紀元展同人道好。出發前承蒙致意，謝謝。祝闔家安好。[29]

爾後紀元畫會的展覽，無論是在哥雅畫廊、省立博物館、台北太極藝廊、普及畫市、誠品畫廊、印象畫廊等的展覽，他都是幕後重要的推手。[30] 而紀元會員也經常到他家聚會，洪瑞麟便認為：「他是一位了不起的藝術愛好者，是紀元的靈魂人物，也是我最感激與欽佩的人。」[31] 呂雲麟就像是紀元畫會的「桶箍」，是這個團體能夠持續不斷運作下去的推手。

三、對紀元畫會的貢獻

（一）收藏以及生活贊助

能讓藝術家持續不斷的創作，最大的幫助就是收藏作品，呂雲麟就是如此。他常說：

> 要鼓勵這些藝術家最好的方式就是買他們的創作，他們看到有人肯定他們的創作，才會一直畫下去。[32]

他於 1974 年開始收藏紀元畫會的作品，以每件 4 千元收購了洪瑞麟、陳德旺、廖德政各一件作品，共計 1 萬 2 千元，[33] 這在當時是非常不可思議的事。1994 年張義雄回憶起這件事時曾如此說到：

> 當時我在日本，阿政仔（筆者按：指廖德政）打電話來，說有一位收藏家要買我們紀元的畫，我感覺很興奮，在那時候，有人買畫十分不容易。[34]

29　參考洪瑞麟於 1975 年 1 月 7 日寫給呂雲麟之明信片。

30　黃于玲，〈Goodbye Kigen 再見，呂雲麟〉，《台灣畫》13 期，1994 年 10 月，台北，頁 15。

31　〈本土畫守護神，呂雲麟懷抱大愛告別人間，戰後收藏界重要元老，讓台灣畫出頭天〉，《聯合報》，1994 年 8 月 21 日，33 版。

32　秦雅君，〈殷盼化作春泥更護花——憶前輩收藏家呂雲麟不平凡的一生〉，《典藏今》92 期，2000 年 5 月，台北，頁 124。

33　黃于玲，〈泥土與綠葉的香味〉，《台灣畫》13 期，1994 年 10 月，台北，頁 34。

34　黃于玲，〈泥土與綠葉的香味〉，《台灣畫》13 期，1994 年 10 月，台北，頁 34。

而在呂璞石一篇未公開的自序中也提到：

> 戰後回台不久，結識日本東京美術學校出業的專門畫家廖德政，我們是同鄉，
> 兩家在祖父時代就時常往來交際，感覺上彼此已經相識很久了。當時有一個每
> 二星期聚會一次的繪畫欣賞會，參加者大都為台大教授及文學家、畫家（立石
> 鐵臣），我和廖德政都是其中一員；我們將自己收藏的藝術品拿出來，定期舉
> 辦欣賞會，就是這個聚會，使我與廖德政在繪畫上成為知己。與廖君交往後，我
> 才發現有一位呂雲麟先生收藏許多他的作品，我對呂先生的第一印象是，像他這
> 麼愛畫的人實在很稀奇，再者是同姓的親密感，使我很快就與他成為好友。[35]

由此可知，藉由呂雲麟不斷的在背後收藏，讓這些藝術家們感覺受到肯定而持續
的努力。在他的收藏名單裡，占最大宗的就是紀元畫會的作品，收藏近 300 件作品。[36]
此外，他的收藏也延伸到第二代紀元藝術家的作品，如曾茂煌、汪壽寧、吳永欽、陳
在南、蔡英謀等人。[37]

由於他如此大力的支持這個藝術團體，因此藝術家也很放心將畫交給他收藏，洪
瑞麟就曾這樣說到：

> 有一天，他（筆者按：指呂雲麟）對我說，你最愛的作品挑出來給我收，我就
> 挑出向日葵、後巷、礦工群，全是最好的畫給他收，最好的畫給呂雲麟這種人
> 保管，我很安慰。[38]

另外，呂雲麟也經常資助藝術家，他曾在廖德政的生日會上給他 6 千元的支票，
讓他如願以償的去購買義大利畫冊。他也經常在紀元展結束後，以「保管」他們作品
的名義，然後每個人包個紅包答謝。[39] 這些舉動支持藝術家在那物資貧乏、生活不易的

35　呂璞石日文原作・廖德政口譯・黃于玲整理，〈呂璞石的話——篇未曾公開的自序〉，《台灣畫》4 期，1993 年 3 月，
　　台北，頁 23。
36　筆者根據呂雲麟先生的收藏品所作的統計。
37　參考呂雲麟家屬提供之資料。
38　黃于玲，〈泥土與綠葉的香味〉，《台灣畫》13 期，1994 年 10 月，台北，頁 35。
39　黃于玲，〈Goodbye Kigen 再見，呂雲麟〉，《台灣畫》13 期，1994 年 10 月，台北，頁 18。

圖 **15**：1987 年呂雲麟（左 1）與洪瑞麟（右 1）與　圖 **16**：桑田喜好照片。
楊清富（中）合照。

年代能夠持續走下去。

　　洪瑞麟的長子洪鈞雄曾在接受記者訪問時這樣說：「小時候看到呂雲麟就好高興，知道不會餓肚子。」[40] 可見他對藝術家而言，在生活上有著不言可喻的重要性。（圖 15）

　　尤其是呂雲麟對日籍畫家桑田喜好長期的支助與幫忙（圖 16）。日治時期這位畫家在台、府展都曾經入選

圖 **17**：桑田喜好，〈無題〉，1973，油畫，65.5×53cm。

過，不僅是連續入選府展，也得到過三次「特選」，成績表現非常優異，但戰後他回到日本後就與台灣藝壇斷了線。

　　呂雲麟則成為他在台灣的知己與伯樂，不僅給他許多建言、幫他販售畫作、處理展覽事務，也長期收購桑田喜好的畫作（圖 17），讓他能夠專心創作而無後顧之憂。他在 1986 年 12 月寫給呂雲麟的信中便提及：

40　〈新聞追蹤，美術焦點──洪瑞麟歸來多感傷，遇上呂雲麟去世，大風大雨看陳澄波之作〉，《聯合報》，1994 年 8 月
　　22 日，31 版。

收到您的來信，蒙您親切的著想，我心裡十分高興，實在很感謝。平常很少見面抱歉，請您多多包涵。我們都過得很好，請不要擔心。關於賣作品，一切事物都交由呂先生來辦，煩請您替我處理了。賣價也一併委託您決定。不好意思，一切都麻煩您了。[41]

圖 18：1987 年 1 月 9 日桑田喜好寄給呂雲麟的信件。

由此可知桑田喜好對呂雲麟的信任，他們之間也經常魚雁往返。（圖 18、19、20）他在 1991 年 6 月 18 日過世前的一週，還寫信給呂雲麟，信中寫到：「先向您問好，您的身體都還好嗎？我依舊是不斷地努力著，身體再怎麼勉強，也不曾離開紙筆來畫素描畫。敬請期待。」[42]由此可知呂雲麟對桑田喜好而言是創作重要的動力。

此外，曾茂煌當年也曾經為了籌措孩子的補習費與家庭生活費，經常扛著畫作到呂雲麟家借貸，呂雲麟每次都直截了當的問他：「要多少？」呂雲麟在曾茂煌最困苦的時候經常助他一臂之力。[43]而呂雲麟也收藏許多汪壽寧的畫作，讓她在法國生活時可以經濟無虞。[44]

圖 19：1987 年 1 月 9 日桑田喜好寄給呂雲麟的信件。

（二）策劃展覽

呂雲麟不僅是展覽會幕後的推手，他還經常主動跳出來擔任展覽策劃人的角色。廖德政就說過：

> 呂雲麟是最早欣賞本土畫家的知己，他常義務幫忙畫家辦展覽，邀請畫家餐敘，對當年未受重視

圖 20：1987 年 10 月 1 日呂雲麟寄給桑田喜好的信件。

41　參考桑田喜好於 1986 年 12 月 24 日寫給呂雲麟之信件。
42　參考桑田喜好於 1991 年 6 月 10 日寫給呂雲麟之信件。
43　黃于玲，〈曾茂煌的故事〉，2001 年。http://www.nan.com.tw/nan0001/ArticleContent.aspx?id=167867。（2014/10/30 瀏覽）。
44　2014 年 4 月 27 日呂學偉桃園辦公室訪談。未刊稿。

圖 21：1976 年呂雲麟與王振羽一同舉辦中西名作繪畫展之邀請函。　圖 22：1984 年維茵藝廊發佈之新聞稿。

的本土畫家而言，這是一種極大的精神鼓勵！[45]

　　最早他在 1973 年 3 月，為了催促停展十九年的紀元展復展，他先在剛蓋好的空屋籌辦「西畫小品欣賞會」。[46]這場展覽共展出 46 件作品，國泰公司的蔡辰男先生還以每幅 3 至 5 千元的畫價收購。[47]

　　同一年，他還曾經透過在日本大阪玉村株式會社任職的友人菱田淳三的幫助，在這家公司成立的「沙龍 ABC」畫廊舉辦畫展，想把他們的畫作推展到日本。[48]洪瑞麟還趁著赴日參加亞細亞美術交換展的機會，特別親自到大阪討論展覽事宜。[49]

　　此外，1976 年 4 月，他與王振羽舉辦「中西名作繪畫展」。[50]（圖 21）呂雲麟展出歷年來收藏中西名作繪畫。1984 年呂雲麟為響應瑞芳煤山煤礦災變救濟活動，特捐獻精心收藏礦工畫家洪瑞麟的作品 10 幅，在維茵藝廊展出義賣。[51]（圖 22）他在 1984 年 12 月 6 日《聯合報》報導這件事件的報紙上親筆寫下：「民眾愛心反映冷淡，原因

45　參考呂雲麟家屬提供之資料。

46　黃于玲，〈Goodbye Kigen 再見，呂雲麟〉，《台灣畫》13 期，1994 年 10 月，台北，頁 15。

47　台灣畫編輯部，〈畫壇紀事〉，《台灣畫》13 期，1994 年 10 月，台北，頁 80。

48　參考 1973 年菱田純三寫給呂雲麟的書信。呂雲麟家屬提供之資料。

49　參考 1973 年 6 月 13 日洪瑞麟寫給呂雲麟的書信。呂雲麟家屬提供之資料。

50　參考呂雲麟家屬提供之資料。

51　台北訊，〈收藏家呂雲麟，捐出洪瑞麟作品十幅，義賣捐助煤山災變〉，《民生報》，1984 年 7 月 12 日，9 版。

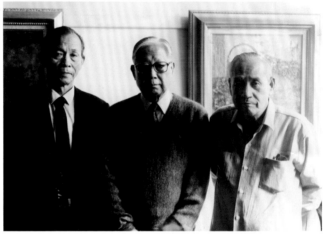

23 | 24

25

圖 **23**：1987 年呂雲麟在普及畫廊舉
　　　行「呂璞石、廖德政雙人展」
　　　之邀請卡。
圖 **24**：1987 年呂雲麟（左 1）在普
　　　及畫廊舉行「呂璞石、廖德政
　　　雙人展」，展覽前與呂璞石
　　　（中）、廖德政（右 1）商討
　　　展覽事宜。
圖 **25**：1987 年呂雲麟（右 1）在普及
　　　畫廊舉行「呂璞石、廖德政雙
　　　人展」，與呂璞石（中）、廖
　　　德政（左 1）合影。

何在？死者 93 名。」[52] 這項義舉與之前 1980 年洪瑞麟也曾經因永安煤礦災變，在台北
市阿波羅畫廊聯合八德國際獅子會舉辦義賣展相呼應，[53] 可說是替已經赴美定居的友人
發起這項有意義的活動。

　　之後，他又於 1987 年在普及畫廊舉行「呂璞石、廖德政雙人展」（圖 23、24、
25），還出資出版畫冊。[54]（圖 26）他在畫冊〈序〉中這樣寫到：

52　參考呂雲麟家屬提供之資料。
53　參考呂雲麟家屬提供之資料。
54　呂璞石日文原作，廖德政口譯，黃于玲整理，〈呂璞石的話──一篇未曾公開的自序〉，《台灣畫》4 期，1993 年 3 月，
　　台北，頁 23。

圖 **26**：1987 年呂雲麟在普及畫廊舉行「呂璞石、廖德政双人展」所出版之畫冊。

圖 **27**：1988 年呂雲麟與普及畫市共同籌劃舉辦「歷史的回顧」展覽之邀請函。

　　我與呂教授有十多年之情誼，與廖先生則有四十年深厚之相知。兩位從日本返台後，始終忠於工作，浸研純粹繪畫四十年之久。……在此感謝兩位，同意我將多年一點一滴所收集之兩位作品聯合展出，使同好者有機會探索他們久已不為人所知的內心深處之世界。更盼後進年青學子們能借此吸取前輩藝術家精神的風範，則此次聯展將更具深一層的意義。[55]

　　呂雲麟會主動跳出來籌備這個展覽，他背後的動機原是替好友打抱不平。1986 年行政院文建會委員會選出 55 位畫家名單，預計在「中華民國當代美展」中的第一檔「綜合展覽」中展出這些畫家的作品。[56] 但是這個名單中並沒有他們，因此引起呂雲麟的不滿，他透過這種方式向文建會表示抗議。[57] 但除此之外，他也是藉此來發掘這兩位被埋沒的藝術家。

　　而在紀元展再次中斷十一年後，1988 年，呂雲麟又主動出面舉辦展覽，與普及畫市共同籌劃，以「歷史的回顧」為主題（圖 27），舉行他精心收藏的「紀元美展」作

55　呂雲麟，《呂璞石、廖德政双人展畫集》，台北，亞柏，1987 年，頁 1。

56　台北訊，〈美術中國更名當代美展，五五位入選者名單確定〉，《聯合報》，1986 年 11 月 22 日。

57　黃于玲，《收藏 20 世紀：台灣收藏家的故事》，台北，南畫廊，1999 年，頁 32。

圖 **28**：洪瑞麟，〈左營風景之二〉，1956，水墨，27×130cm。

品的收藏展，展出：洪瑞麟、金潤作、陳德旺、廖德政、張義雄、桑田喜好、蔡英謀、
賴武雄、汪壽寧、許武勇、張萬傳、劉啟祥等 12 人的作品。[58] 這次展覽不僅重新喚醒
大眾對紀元畫會的記憶，也促成隔年紀元展復展。

　　這個團體成立四十年，期間曾經兩度中斷活動，使這個團體「起死回生」的呂雲
麟，憑藉對藝術的熱情，以自己的力量讓這個團體可以持續的運作下去。

　　另外，1986 年洪瑞麟在阿波羅畫廊舉辦「地平線上的風景」展覽，這批被遺忘
三十年的作品從未公開過，也是靠呂雲麟在背後細心的收藏、整理後，這批畫作才得
以「重見天日」。[59]（圖 28）於 1990 年，他還與廖德政共商，挑選 29 幅收藏品借展，
於永漢國際藝術中心舉行「洪瑞麟個展：洪瑞麟的有情世界」。[60] 由此不難看出他對於
紀元畫會的貢獻不僅是金錢的幫助而已，而是對這些藝術家的作品和創作理念都有充
分的了解，本身也逐漸累積出自己的藝術鑑賞理念。

（三）提供聚會、展示的場所

　　由於他與紀元會員長期培養出的深厚友誼，再加上呂雲麟經常提供他們高貴的洋
酒，[61] 因此呂宅很自然的成為這些藝術家談畫論藝的場所。呂璞石在一篇未公開的自序
中提到：

　　　　記得每次我們幾位畫家（陳、洪、張、廖）在呂家聊天，講到天黑，自然留下
　　　　來吃晚飯，一邊談畫、一邊享受美味。呂、廖、我三人的友情最初即由繪畫開始，

58　參考〈歷史的回顧——記「紀元美展」〉一文。呂雲麟家屬提供之資料。
59　參考呂雲麟家屬提供之資料。
60　參考呂雲麟家屬提供之資料。以及《民生報》，1990 年 6 月 18 日，14 版。
61　黃于玲，〈Goodbye Kigen 再見，呂雲麟〉，《台灣畫》13 期，1994 年 10 月，台北，頁 18。

本來廖德政常去我家，後來則是我常去
呂雲麟家，因為他那裡有許多畫、許多
畫家，想瞭解台灣畫壇的事情，去走動
一下，可看又可瞭解，對我很有幫助。[62]

圖 **29**：1985 年 5 月「儷麟畫室」之簽名簿。

根據呂雲麟的兒子呂學偉的回憶，他記得
小時候這些叔叔經常在他們家客廳聚會。[63] 呂
雲麟還因此將原本擺放在客廳裡的神位移至靠
內的廳房。[64] 這樣的聚會，不僅能夠讓這些藝術
家聯繫感情外，更重要的是可以藉以互相扶持。

此外，他退休後在自宅設立「迷你畫
廊」[65]，這個陳列室宛若藝術家「競技」的舞台，
提供他們彼此評頭論足作品的機會，有時也會
暗中較勁。[66] 除此之外，呂雲麟還在家中特別設立「儷麟畫室」（圖 29），紀念他與
洪瑞麟終其一生至深的情誼。[67] 因此，呂雲麟家幾可比擬日治時期王井泉經營的「山水
亭」，以及張星建的「中央書局」，成為藝術家與文人雅士經常聚會的地方。

由於呂雲麟身後留下許多到訪人士的簽名簿，從 1984 年 6 月 24 日開始，一直記
錄到 1994 年 6 月 8 日止，前後大約十年的時間，共接待過 1,467 人，其中 1991 年來訪
人數達到最高峰，一年到訪人數將近 250 人。（如表 2、圖表 1）

特別值得注意的是，造訪人數從 1980 年代末逐漸攀升的背後，也反映出當時台灣
的藝術市場現況，隨著本土畫家在藝術市場的熱絡，畫價節節高升，進出呂雲麟畫室
的人潮也相對跟著增多，門庭若市。

62 呂璞石日文原作，廖德政口譯，黃于玲整理，〈呂璞石的話——一篇未曾公開的自序〉，《台灣畫》4 期，1993 年 3 月，
　　台北，頁 23。

63 2014 年 4 月 27 日呂學偉桃園辦公室訪談。未刊稿。

64 黃于玲，〈Goodbye Kigen 再見，呂雲麟〉，《台灣畫》13 期，1994 年 10 月，頁 18。

65 參考 1987 年普及畫廊撰寫之〈呂璞石、廖德政雙人展〉之展覽介紹文。呂雲麟家屬提供之資料。

66 邱秀年，〈台灣先輩畫家作品集散地——呂雲麟斥資收藏大師作品〉，《拾穗》470 期，1990 年 6 月，台北，頁 44。

67 〈台灣戰後美術收藏第一人，呂雲麟收藏志業緣於喪子之慟，遺孀姚瓊瑛辭世，札記透露幽微心事〉，《聯合報》，
　　2002 年 9 月 1 日，14 版。

年代	造訪人數
1984	91
1985	136
1986	97
1987	102
1988	121
1989	173
1990	134
1991	248
1992	179
1993	157
1994	29
總計	1,467

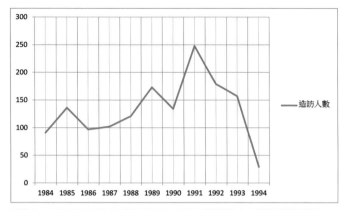

圖表 1：1984 年 6 月 24 到 1994 年 6 月 8 日到訪人士簽名統計圖表

表 2：1984 年 6 月 24 到 1994 年 6 月 8 日造訪人士簽名統計表

　　來訪的人士中，有藝術家，如：林文強、馮騰慶、呂璞石、周月坡、鄭世璠、林顯宗、袁金塔、黃銘哲、韓舞麟、侯壽峰、戴壁吟、顏雲連、顏水龍等等，如藝術家戴壁吟還在簽名簿上留下：「來來去去，沒有什麼，二月十八日與呂先生過一快樂下午，談及廣欽法師，後留此。」[68]；鄭世璠也留下：「集精品于一堂，善哉、善哉。」[69] 而日籍畫家則有：福山進（圖 30）、角谷薰、木村正代、西村正次、長濱清榮、加藤增司、漆畑文戒等等。

　　此外，畫廊業者有：劉庭祥、王賜勇、劉煥獻、劉麗容、周慧婷、陳恩賜、施力仁、李敦朗、蔡秀卿等等；收藏家則有：周震川、陳宏博、李鍾祥、白省三、葉榮嘉等等；而美術機構與學者有：賴明珠、白雪蘭、賴瑛瑛、張元茜、謝美娥、顏娟英、謝里法、姜苦樂等等。可謂各方人聚集，使這個地方成為紀元畫家們最有力的宣傳處。

（四）出席美術展覽

　　翻開過去紀元展留下的老照片，幾乎都可以發現呂雲麟的身影，可見他非常積極出席展覽會，給畫家精神上最有力的支持。例如：1974 年於哥雅畫廊舉行的第 4 回紀元美術展、1977 年於省立博物館舉辦第 6 回紀元美術展（圖 31）、1990 年於台北市普

68　參考呂雲麟家屬提供之資料。
69　參考呂雲麟家屬提供之資料。

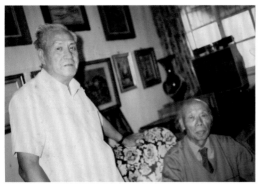

圖 **30**：1984 年 11 月 4 日，日本形象派畫家福山進（右 1）拜訪呂雲麟（左 1）住宅。

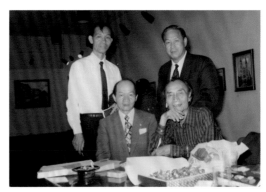

圖 **31**：1977 年於省立博物館舉辦第六回紀元美術展。前排左起：張義雄、陳德旺；後排左起：廖德政、呂雲麟。

圖 **32**：1990 年於台北市普及畫市舉辦第九回紀元美術展。前排左起：廖德政、洪瑞麟、呂雲麟；後排左起：賴武雄、潘煌、蔡英謀、陳在南、曾茂煌、吳永欽。

及畫市舉辦第 9 回紀元美術展（圖 32）等等。此外，在紀元會員各自舉行的個展裡也都可以看見他前往參觀，如 1987 年 9 月在台北市立美術館舉辦之「洪瑞麟的藝術世界」展，他便蒞臨開幕會，力挺他的好友。[70]

而 1991 年廖德政於北美館舉辦七十回顧展時，他也到場祝賀，呂雲麟曾對他說：「十年後再來一次」。[71]

之後，廖德政沒有辜負他的期許，2001 年他在同一個地方舉辦了「人生四季：廖德政八十回顧展」，由此不難看出呂雲麟對他產生的鼓勵作用。

此外，曾經是他開南商工建築科的學生曾茂煌，1981 年在省博館的首次個展，呂雲麟就蒞臨參觀，對他的畫作非常肯定，曾經對他說過：「你是我的學生，卡打拼咧。」

70　蔣勳，《台灣美術全集 12 洪瑞麟》，台北，藝術家，1993 年，頁 235。

71　〈廖德政籌辦 80 回顧展未曾公開的作品將露面〉，《民生報》，2001 年 9 月 6 日，A9 版。

之後曾茂煌每次的個展呂雲麟都必定親自前往觀賞。[72] 對曾茂煌來說，他能夠出席就是一種肯定與鼓勵，況且呂雲麟還收藏他許多畫作，可說是他重要的支持者。

（五）出借作品

在呂雲麟晚年時，與他交情匪淺的南畫廊黃于玲在〈台灣畫的守護神呂雲麟〉一文中如此寫到：

> ……近年在台灣省立美術館、台北市立美術館、台北縣立文化中心以及其他各私人畫廊創立首展的本土繪畫展中，若不向呂伯仔（筆者按：指呂雲麟）借幾幅畫掛掛，往往就撐不起場面，論典藏作品的質與量，即便是公立美術館，也無能出其右。[73]

他就像今日的「藝術銀行」，將畫作出借給各方，除了讓更多人能夠欣賞紀元畫會藝術家的作品外，也在無形中替這些藝術家宣傳，藉此讓社會大眾對他們有更多的認識。除此之外，他透過借展的機會，也讓他們的作品有機會被美術機構永久典藏。

如 1987 年台北縣立文化中心成立「台北縣資深美術家專室」，因此向呂雲麟借作品展出，「使參觀民眾得以瞻仰前輩美術家創作之精神風範」。[74]（圖 33）後來文化中心於 1989 年 2 月接續舉辦「台北縣資深美術家精品展」，又向呂雲麟借作品展出。[75]（圖 34）他也因此促成文化中心購藏陳德旺油畫作品〈靜物〉之作。[76]

另外，1989 年台中縣立文化中心為了舉辦「藝術薪火相傳——台中縣美術家接力展」系列活動之第 4 檔「呂璞石、廖德政雙人展」，特別向他商借了 32 件（呂璞石 14 件、廖德政 18 件）的作品。[77]（圖 35）超過一半的展示作品都是向他借的，當時這個展覽能夠如此完整地呈現出呂璞石畢生的作品（圖 36），可說是空前絕後，這都要歸功於呂雲麟的幫忙。

72　黃于玲，〈曾茂煌的故事〉，2001 年。http://www.nan.com.tw/nan0001/ArticleContent.aspx?id=167867。（2014 年 10 月 30 日瀏覽）。

73　黃于玲，〈台灣畫的守護神呂雲麟〉，《台灣畫》4 期，1993 年 3 月，台北，頁 8-9。

74　參考台北縣立文化中心發給呂雲麟的函；文號：七七縣文博字第一八〇六號；中華民國 77 年 11 月 16 日。

75　參考台北縣立文化中心發給呂雲麟的函；文號：七七北縣文博字第二二二六號；中華民國 77 年 12 月 30 日。

76　參考 1989 年 2 月 24 日台北縣立文化中心給呂雲麟之受讓同意書。

77　參考台中縣立文化中心發給呂雲麟函，中華民國 78 年 1 月 9 日，七八中縣文藝字第 0041 號。

圖 **33**：1988 年 1 月台北縣立文
化中心辦理「資深美術家
專室」發給呂雲麟的函。

圖 **34**：1988 年 12 月台北縣立文
化中心辦理「台北縣資深
美術家精品展」發給呂雲
麟的函。

圖 **35**：1989 年 1 月台中縣立文
化中心辦理「呂璞石、廖
德政雙人展」發給呂雲麟
的函。

圖 **36**：呂璞石，〈靜物〉，
1964-1987，油畫，
40×52.3cm。

圖 **37**：1985 年北美館舉辦「台灣早期畫家—陳德旺紀念展」，呂雲麟蒞臨會場，與自己的收藏品合影。

圖 **38**：1990 年北美館收藏呂璞石作品公文。

　　1990 年 10 月，呂雲麟從他的收藏品中，精挑細選出來 20 位前輩藝術家的作品借給台北縣立文化中心舉行「台灣光復前後期美術家作品展」（呂雲麟先生收藏展），讓社會大眾有機會接觸這些本土的知名藝術家的真蹟作品，也藉由他的收藏瞭解台灣美術史的發展。[78]

　　除此之外，台北市立美術館也多次因為舉辦展覽而向他借畫展出，例如：1985 年「台灣早期畫家——陳德旺紀念展」[79]（圖 37）、1990 年「台灣早期西洋美術回顧展」，以及 1993 年「陳德旺回顧展」[80] 等等。以「台灣早期西洋美術回顧展」為例，出借的作品就包括：廖德政〈花〉、〈清秋〉；洪瑞麟〈後火車站〉、〈台灣風光〉、〈淡水風景〉（1977，6F）、〈淡水風景〉（1977，6F）；陳德旺〈淡水風景〉、〈花〉；陳春德〈北投公園〉；張萬傳〈鼓浪嶼〉、〈第六水門〉；塩月桃甫〈水果〉、〈山地之花〉，以及〈淡水河邊〉共 14 件。[81] 之後，則向呂雲麟購藏呂璞石〈靜物〉與〈風

78　呂雲麟挑選：石川欽一郎、塩月桃甫、陳清汾、陳春德、郭柏川、劉啟祥、金潤作、陳植棋、顏水龍、李石樵、楊三郎、廖繼春、洪瑞麟、呂璞石、陳澄波、李梅樹、張義雄、陳德旺、張萬傳共 20 位藝術家的作品。參考呂雲麟家屬提供之資料。以及〈光復前後美術家畫作，北縣展出〉，《聯合晚報》，1990 年 10 月 3 日，6 版。

79　參考呂雲麟家屬提供之資料。

80　太乃，〈呂雲麟揮揮衣袖，不帶走一片雲彩〉，《典藏藝術》25 期，1994 年 10 月，台北，頁 196。

81　公文〈北市美展字第 2635 號中華民國 78 年 11 月 30 日〉呂雲麟典藏資料。

景〉畫作典藏。[82]（圖 38）

圖 **39**：張萬傳，〈雞與魚〉，油畫，72×53cm。

在民間藝術機構與畫廊方面，如 1990 年永漢國際藝術中心舉行「台灣畫壇精選展——從傳統到創新」，特別向他商借 4 件洪瑞麟的作品。[83]；1992 年誠品畫廊舉行「紀元美術會創始會員紀念展」，展出洪瑞麟、廖德政、張萬傳、陳德旺、張義雄、金潤作等 6 位藝術家共 27 幅作品，也跟呂雲麟商借了 15 件洪瑞麟、廖德政、張萬傳（圖 39）、陳德旺 4 位藝術家的作品。[84]

其他還有如南畫廊、德瀚畫廊、帝門藝術中心、印象藝術中心等等，也都曾經向他商借紀元畫會的作品以充實畫展的內容，[85] 不僅使他的收藏品能夠被更多的人欣賞，也在無形中幫助這些藝術家推銷他們的作品。

82 公文〈北市美典字第 1516 號中華民國 79 年 7 月 16 日〉呂雲麟典藏資料。

83 參考呂雲麟家屬提供之資料。

84 包括：洪瑞麟〈自畫像〉、〈左營〉、〈花瓶〉、〈台北車站內構〉；廖德政〈花〉、〈夏日珍果〉、〈立夏〉；張萬傳〈魚與水果〉、〈靜物〉、〈淡水風景〉、〈淡江中學〉；陳德旺〈綠色之崗〉、〈人物（少女）〉、〈野柳風景〉、〈橋〉。參考呂雲麟家屬提供之資料。

85 1992 年 3 月 7 日，印象藝術中心向他商借桑田喜好作品 20F 計 2 幅、8F 計 2 幅、6F 計 1 幅；汪壽寧作品 30F 計 1 幅；1992 年 3 月 21 日商借陳德旺作品 6F 計 1 幅。1994 年 3 月 4 日德瀚畫廊向他商借包括：陳德旺〈魚〉、洪瑞麟〈阿添伯〉、呂璞石〈靜物〉、廖德政〈靜物〉、張萬傳〈魚〉、桑田喜好〈巴黎風景〉等 13 幅畫作。參考呂雲麟家屬提供之資料。

四、結語

　　呂雲麟過去給人的印象就是一位大收藏家，外界都把焦點放在他的收藏品，以及他獨到的投資眼光，卻忽略了他其實也是一位戰後重要的美術贊助者。在現今資本主義社會下，收藏家大多追求「利益極大化」挑選「標的」，將藝術市場當成超市賣場，

但往往卻忽略了畫價以外其他的價值。呂雲麟與今日的收藏家不同，他在那沒有人會買畫的年代，卻肯花錢買藝術品，除了他自己喜愛外，無非是希望以最實際的行動支持藝術家，讓他們能夠持續不斷的創作。

　　而藝術家也為了回報他的知遇之恩，則紛紛將作品交給他「保管」，他們彼此間建立起深厚的信任與友誼。呂雲麟所收藏的每張畫作背後有許多和藝術家之間鮮為人知的感人故事，這種為台灣美術一起打拼的精神在今日的畫廊間恐怕也很難再有。

　　由於他收藏戰後本土畫作長達四十多年之久，外界大多認為他在台灣美術史上最大的貢獻是完整保存紀元畫會的最佳作品，但其實他更大的貢獻應該是透過收藏、金錢資助、策劃展覽、出借展品，以及無私的付出，在紀元畫家間扮演穿針引線的角色，讓這個美術團體可以持續發展近四十年，使它累積出的能量在美術史上能夠發揮出足夠的影響力，也因此造就了許多獨具風格的藝術家。

　　此外，他視收藏為保存人類文化的

圖 **40**：1986 年呂雲麟〈藝道樂〉手稿。

行為，收藏對他來說是一種傳道。他在 1986 年〈藝道樂〉（圖 40）中提及：

> 清靜應物雖名得物，實無所得為保文化，能悟之者可傳名作。[86]

　　他藉由支持紀元畫會，收藏他們的作品，所傳達出的精神，是為人生而藝術，而不是為藝術而藝術；藝術不只是為了探索感官世界，而是為了思考生命。呂雲麟認為「色彩的美以外，不得無感情及清靜人心精神上的美。」[87] 透過收藏，呂雲麟也傳達出他想傳達的理念；透過他的收藏，也讓我們對今日所謂的台灣美術產生一種更深一層的思考。

86　1986 年呂雲麟書法作品。參考呂雲麟家屬提供之資料。
87　呂雲麟手寫〈愛好藝術者的感言〉。文中寫到：「繪畫藝術上品是文化遺產。藝術是對社會有愛心、理想、光明、溫暖、和平、希望，反對邪惡，否定不正，不要爭權奪利，欺騙社會，須要誠實始能淨化社會。故繪畫要創作是型、色彩的美以外，不得無感情及清靜人心精神上的美。以上綜合起來能有生命感、有愛心、有神韻的作品始為上上的藝術品。」參考呂雲麟家屬提供之資料。

我愛台灣
──從日治時期台灣知識份子的文化
　參與談許鴻源在台灣美術中扮演
　的角色與

一、前言

順天堂藥廠創辦人許鴻源博士，他一生收藏逾 600 件台灣重要藝術家畫作，其家屬於 2019 年全部捐贈給台灣文化部。就如同許鴻源他自己所說：

> 我無能力參加台灣自決運動，也無勇氣，也無吸引群眾的才能，所以不敢站在第一線做台灣自決運動的前鋒。但我相信每個台灣人都愛台灣，也愛收集台灣文化的東西；……。[1]

想要深入了解他講這段話背後的意涵，必須先了解許鴻源生長的過程。他在日治時代出生，受教育，最後到日本本土受高等教育。他歷經第二次世界大戰，國民黨撤退到台灣，二二八事件，同時也曾在中華民國政府的公家機構擔任過要職。許鴻源比較二個不同國家的統治方式，看到戰後國民政府統治下的不公、不平、貪污、紅包、走後門、戒嚴等等，與他學生時代有規律，守法等的環境不同。因此他常說：「台灣何時才能自己管理自己？」[2]

而文中許鴻源他提及「台灣自決運動」即是在 1972 年台灣退出聯合國之後海外基督長老教會一共發表三次的國事聲明，主述台灣的將來是須要由居住在台灣的人民來自己決定，不是中國，美國或其他人可以決定的。當時他同意長老教會的主張，但許鴻源深知自己沒有口才，也沒有勇氣走上街頭。但許氏深信有一天台灣會走上獨立自主，自己選自己的領導人。[3]

許鴻源開始思考他能為台灣做什麼？留什麼給子孫？於黨國戒嚴時代，基於現實面的考量，從保存台灣文化的角度切入，他找到一個自己可以承擔的角色，因此許氏開始作比較有系統的收藏台灣畫，希望將這些作品留給後代子孫。而他這種為台灣美術無私奉獻的精神，無獨有偶，在過去日治時期知識份子的文化參與中亦可以看到。

日治時期台灣人在殖民統治的壓迫之下，政治運動受到嚴厲打壓，受到不公平的待遇，知識份子心理普遍都存在一種不服輸的精神，想跟日本人爭長短，被世界看到、

1　盧俊義編，《許鴻源博士口述自傳》（台北市：許氏基金會，1994），頁 107。
2　2020 年 7 月 1 日筆者以電子書信詢問順天美術館館長陳飛龍及許鴻源家屬許照信先生。
3　參考王昭文，〈回看「台灣人自決運動」〉，http://kam-a-tiam.typepad.com/blog/2015/05/ 回看台灣人自決運動 .html（檢索日期：2020 年 7 月 5 日）。及 2020 年 7 月 1 日筆者以電子書信詢問順天美術館館長陳飛龍及許鴻源家屬許照信先生。

受到肯定。因此，當他們贊助文化事物時，也存有這樣的心理，往往將文化贊助事業放在對應日本殖民主義的框架下來進行思考和實踐，[4] 就行動來看，可以視為民族運動推展的一環。

過去日治時期台灣知識份子的文化參與，重要的藝術贊助者，較為人知的有基隆的倪蔣懷、台北山水亭台菜館的王井泉和波麗露西餐廳的老闆廖水來，以及台中的林獻堂、楊肇嘉及中央書局張星建、嘉義的張李德和等等。過去他們經常出現在藝術家的團體照中，當時他們可說是促進美術運動發展的重要推手。

以林獻堂來說，他是民族運動的精神領袖，以他的地位與能力，涉足的範圍非常的廣泛，透過政治（文化協會、台灣議會設置請願、台灣民眾黨、台灣地方自治聯盟……）、經濟（大東信託）、教育（創設台中中學、夏季學校……）、文化（中央俱樂部、中州俱樂部、台灣民報……）等各方面來推行民族運動。林氏會願意透過買畫、贊助金錢、出席展覽會，以及提供藝術家畫肖像的機會等方式來支持正逐漸萌芽中的台灣新美術。除了可以視為民族運動推展的一環外，進一步細究他的目的，其實是希望台灣的藝術文化也能夠像西方強國一樣蒸蒸日上，藉由對藝術家的贊助與鼓勵來帶動、提昇台灣人的文化水準。[5]

而楊肇嘉之所以會贊助郭雪湖、李石樵、陳夏雨等人，就是希望他們能在競賽場上與日本人一爭高下，為台灣人爭光。[6] 張星建自然也不例外，他無怨無悔的為美術家付出，熱心地幫忙，無非就是希望台灣美術可以發展出自己的特色出來，進而將島民的文化生活提升到世界水準。[7] 追根究柢，在時代背景的影響下，他們無私的推展台灣文藝活動，是希望能夠以此塑造台灣自己的文化。

4　如同林柏亭說的：「仕紳在擁有相當資產與地位後，有人樂於回饋社會。尤其是在異族統治下，有年青人表現優異時，等於為族人爭取光榮，令人感到振奮，更願意提拔後進。凡是涉及有競賽意味的活動，大家都會期望族人獲得佳績。」林柏亭，〈日據時代嘉義地區畫家的活動〉，《中國現代美術國際學術研討會論文集》（台北：台北市立美術館，1990），頁195。

5　參考林振莖，〈從《灌園先生日記》看林獻堂在日治時期（1895-1945）台灣美術運動〉，《台灣美術》84期（2011.4），頁42-61。

6　楊肇嘉在自己的回憶錄中也說過：「我之協助台灣青年求學，並非限於專攻「政治」一方面的學生，其他如美術、雕塑、音樂、作曲、體育、醫藥，甚至飛行士等等各專科都有。而這些青年朋友，也真不負人的期望，大都有傑出的表現，而我對他們的成就，亦極盡支援與鼓勵之能事。如藝術方面的書畫展出、雕塑展覽、作曲發表、音樂演奏等等。我之所以這樣做，絕無沽名釣譽之意，而是我不願見異族人士專美，我要使台灣人也能與日本人相侔。」參考楊肇嘉，《楊肇嘉回憶錄》（台北：三民書局，2007），頁225。

7　參考林振莖，〈美術舞台上的燈光師—論日治時期張星建在台灣美術中扮演的角色與貢獻〉，《台灣美術》86期（2011.10），頁88-112。

透過上述，許鴻源也同樣成長於日治時期，在當時的社會氛圍的影響下，可以瞭解他透過畫作的收藏，來支持台灣文化。

藝術是文化的精髓，也是國家認同的象徵。他可說也是與上述藝術贊助者抱持相同的理念收集台灣的繪畫，藉此彰顯台灣畫家的才能和他們的創作，以及保有台灣人的文化記憶，希望對台灣文化有所貢獻。

所以，許鴻源在《廿世紀台灣畫壇名家作品集（第一冊）》留給自己子女的字句中才會如此寫到：

> 此圖冊為許鴻源家族財產，亦為台灣人之共同財產，希永久留念。希望有一天台灣人民自決運動達成時移去台灣安善地方永遠展覽及保存（或贈送美術館）。[8]

在外界的認知中，他是第一個拿到日本藥學博士的台灣人、是知識份子、是政府官員、是科學家、是企業家、是教授、是收藏家、是教會的會長、是學校的董事、日本東亞醫學協會名譽顧問……，但卻甚少人提及他也是一位重要的藝術贊助者及美術發展的重要推手。

本文廣泛蒐集報章雜誌的報導與順天美術館捐贈文化部，由國立台灣美術館（以下簡稱國美館）代為典藏管理之畫冊、自傳、書信、收藏紀錄等資料，透過史料留下的蛛絲馬跡，試圖重新勾勒出許鴻源在美術贊助方面的情形；並且，進一步探討他對台灣美術發展的貢獻。

二、許鴻源與台灣美術

（一）台灣第一位藥學博士

許鴻源 1917 年 10 月 23 日出生於彰化和美鎮。祖父為日治時代第一任鄉長，為地方之望族。父親經營雜貨店，吃苦耐勞，許鴻源有十一個兄弟姊妹。由於其二哥許鴻謨擔任牧師，許鴻源因此始接觸到基督教，並在嘉義農林學校畢業那年（1937），在和美教會受洗。1938 年考入日本明治藥科大學。1941 年畢業後入東京大學藥學部生藥學教室選科。[9]

8 　參考國美館 2018 年新聞稿及典藏順天美術館捐贈資料。
9 　盧俊義編，《許鴻源博士口述自傳》，頁 148-152。

圖 1：1959 年 8 月 4 日中央日報報導許鴻源榮獲日藥學博士。
（圖片引自：本報訊，〈台省藥師許鴻源榮獲日藥學博士〉，《中央日報》，1959 年 8 月 4 日，5 版。）

　　戰後回台在故鄉和美鎮設立順天堂藥廠，後轉任公職，至台北服務於台灣省立衛生試驗所擔任技正。之後一路由課長、副所長到擔任代所長職務，到 1965 年止，共 19 年。期間亦曾擔任台灣基督長老教會和平教會委員會執事、中國藥學會台灣省分會理事長、台灣大學醫學院藥學系兼任教授、中國文化大學植物系主任、教育部醫學教育委員會委員等等職務。[10]

　　1959 年以「台灣產松柏類及近緣植物成份之研究」主論文取得京都大學藥學博士，成為第一個拿到日本藥學博士學位的台灣省籍人士。（圖 1）離開台灣省衛生試驗所後，美國必治妥（Bristol Meyer）大藥廠聘請他在台灣設立研究天然物化學的研究所（1965-1971），擔任所長。並創辦新醫藥周刊，其發行除國內讀者，範圍亦擴及海外，推廣漢醫。1971 年他重返公職，擔任行政院衛生署藥政處處長（第一任）。並在台成立私人漢藥研究機構「必安研究所」（1971-1991），致力於漢藥科學化的發展，使他擁有「台灣科學中藥之父」的稱謂。[11]

　　1972 年許鴻源移居美國，在美國設立順天科學中藥美國分銷公司。之後於加州長

10　盧俊義編，《許鴻源博士口述自傳》，頁 148-152。
11　鄧碧瓊，〈回首看台灣系列台灣科學中藥之父—許鴻源博士〉，《中央日報》（台北：1992 年 3 月 17 日，版 8）。

堤創設非營利組織的「美國漢方醫藥研究所」，延聘中外專家，從事中醫藥學之研究與出版，主要目的係介紹東方傳統醫學予西方社會，從事漢醫國際化的工作。1987 年於美國爾灣市設立順天堂科學中藥廠。並協助教會於美國加利福尼亞州設立安那翰（Anaheim）基督長老教會。1991 年 1 月 22 日逝世於加州長堤。

（二）從廖繼春的畫作收藏起

　　許鴻源曾說：「我從小就喜歡看圖畫，但沒有錢學畫。長大後，開始買畫時，第一張買的就是廖繼春的畫。」[12] 而他之所以會對收藏畫作產生興趣，除了廖繼春的鼓勵和推薦，[13] 也因為那時候他的經濟狀況開始有了改善，但最重要的是他對自己文化族群的關懷，對這塊土地文化的認同，想對台灣作出一些貢獻才開始收藏。[14]

　　在 1982 年他認識謝里法之前，許鴻源即因夫人林碖女士的關係認識陳永森，在他的影響及指導下，開始收藏台灣出色藝術家的作品。之後畫家郭東榮、洪瑞麟、李梅樹、藍蔭鼎及廖繼春等人的指引和影響下，逐漸瞭解台灣美術的發展。[15] 而比較有系統的收藏則始於 1970 年代末許鴻源閱讀了謝里法的《日據時代台灣美術運動史》，[16] 他曾這樣說：「我開始時收集許多初期有名者。讀謝里法的美術史後，才知道台灣有一些受正式日本藝術訓練的藝術家。我就按此歷史沿革來收集，……」。[17]

　　之後透過林衡哲醫師的介紹認識了謝里法。[18] 謝氏除參與編撰許鴻源收藏集的工作之同時，也協助他選購畫家的作品。[19] 透過許鴻源生前所留下的作品（1977 年至 1989 年）盤點紀錄（如表 1），這份紀錄可以瞭解他收藏的脈絡。

12　盧俊義編，《許鴻源博士口述自傳》，頁 105。
13　許鴻源約在 1950 年前後，因與廖繼春是鄰居，又同教會做禮拜，且廖繼春是其夫人林碖於長榮女中的美術老師。因此，廖繼春開畫展時他以兩三千台幣購買一幅 30F 油畫。這應該是他最早收藏的畫。不過，這幅作品約在 1969 年前後因火災時燒毀。參考王素峰，〈回到家鄉—台灣美術在茫茫大漠等著許鴻源的遺愛〉，《回到／家鄉：順天美術館收藏展》（台北：北市美術館，1999），頁 23。及許林碖，〈序言〉，《美麗島上的新美術運動》（美國加州爾灣：許鴻源博士紀念美術館，1993），頁 6。
14　陳飛龍，〈許鴻源博士的一生〉，《台美史料中心網站》，http://taiwaneseamericanhistory.org/blog/mystories612/（檢索日期：2019 年 12 月 4 日）。
15　許林碖，《美麗島上的新美術運動》，頁 6。
16　謝里法的《日據時代台灣美術運動史》首先以連載的方式刊登在 1976 年 6 月至 1977 年 12 月的《藝術家》雜誌，1978 年由藝術家出版成書。
17　盧俊義編，《許鴻源博士口述自傳》，頁 109。
18　林衡哲著，〈敬悼台灣名畫收藏家－許鴻源先生〉，《開創台灣文化的新時代》（台北：前衛，1995），頁 39-40。
19　兩人商討後認為必須將畫集分為上下二冊。參考謝里法，〈編後語〉，《廿世紀台灣畫壇名家作品集（第一冊）》（洛杉磯：美國漢方醫藥研究所，1983），頁 152。

表 1：許鴻源《台灣先進圖繪記錄》（1977-1989 年）收藏之藝術家統計表

時間	收藏之藝術家	統計數量
1977	吳承硯	1
1979	楊三郎、許玉燕、吳棟材、陳景容、蔡永明、廖繼春、陳澄波、王雙寬、顏水龍、張義雄、賴傳鑑、沈哲哉、陳瑞福、陳銀輝	14
1980	陳錦芳、黃銘哲、陳銀輝、施並錫、劉啟祥、張義雄、沈哲哉、陳政宏、陳立明、陳瑞福、鐘泗濱、楊三郎、李梅樹、陳慧坤、賴傳鑑、陳永森	16
1981	陳瑞福、吳炫三、李澤藩、陳慶熇、張萬傳、楊啟東、陳錦芳、林之助、黃銘哲、沈哲哉、張義雄、戴璧吟、江漢東、藍蔭鼎、侯壽峰、郭東榮、洪瑞麟	17
1982	吳昊、陳正雄、陳澄波、郭雪湖、江明賢、郭柏川、李澤藩、高山嵐、侯壽峰、陳錦芳、陳昭宏、陳清汾、陳政宏、陳景容、李梅樹、王守英、林惺嶽、劉耿一、陳東元、顧重光、林之助、廖繼春、蕭如松、蘇秋東、席德進、林玉山、施並錫、戴璧吟、陳陽春、葉火城、陳永森、呂基正、許深洲、何肇衢、廖修平、姚慶章、廖德政、李石樵、呂鐵州、沈哲哉、陳瑞福、李義弘、沈國仁、楊三郎、郭東榮、許坤成、賴武雄、蔡蔭堂、張啟華、顏水龍、陳敬輝、金潤作	52
1983	袁金塔、廖修平、郭雪湖、陳錦芳、洪瑞麟、陳重文、林天瑞、簡正雄、陳景容、陳銀輝、蔡蔭堂、郭東榮、王守英、陳庭詩	14
1984	李梅樹、鄭善禧、藍清輝、楊興生、林智信、張振宇、李澤藩、戚維義、蘇秋東、郭雪湖、陳銀輝、林順雄、張義雄、朱銘、謝明錩、李義弘、吳炫三、藍蔭鼎、倪蔣懷	19
1985	陳其寬、江兆申、施並錫、楊興生、鄭善禧、江漢東、許郭璜、廖修平、梅丁衍、薛保瑕、曾培堯、張義、林智信、劉耿一、翁清土、楊三郎、王藍、王美幸	18
1986	賴武雄、戴璧吟、林順雄、林之助、歐豪年、沈耀初、曾茂煌、王守英、洪瑞麟、馮盛光、吳李玉哥、吳炫三、謝孝德、劉其偉、李石樵、劉耿一、楊興生、王美幸、侯壽峰、林惺嶽、楊三郎、余承堯	22
1987	曾培堯、張義雄、江寶珠、董日福、郭雪湖、謝明錩、程代勒、藍清輝、黃楫、馮騰慶、陳錦芳、郭東榮、顏水龍、吳承硯、陳銀輝、石嵩、林智信、羅清雲、張振宇、許深洲、洪通、柯翠娟、袁樞真、蔡蕙香	24
1988	陳英傑、蕭如松、陳澄波、白豐中、冉茂芹、林顯模、顏水龍、顧重光、張炳堂、梁丹丰、江隆芳、李梅樹、洪瑞麟、張炳南、許維忠、許自貴、張秋台、陳輝東、朱銘	19
1989	陳敬輝、陳澄波、林顯模、羅美棧、郭東榮、蘇峰男、詹金水、王薇薇、蔣瑞坑、林玉山、陳正雄、曹志漪、楊永福、吳永欽、藍清輝、曾孝德、席德進、陳香吟、王再添、陳幸婉、顏貽成、陳東元、陳輝東、顏榮賢、杜若洲、楊乾鐘、黃照芳、李健儀、徐藍松、陳誠、陳國展、蔡草如、羅清雲、陳景容、楊恩生、黃志超、秦松、沈耀初、余承堯、潘朝森、張萬傳、蕭如松、李欽賢、詹楊彬、鄭在東、蔡蕙香、謝里法、許武勇、陳飛龍	49

資料來源：國美館典藏之順天美術館捐贈資料。

　　就如同他自己談到的，他是按照謝里法書中的的美術史沿革來收集作品，而誠如謝里法他在《日據時代台灣美術運動史》這本書再版時之改版序中檢討他自己當時寫這本書時，過分把台灣美術運動的歷史重心放在官辦沙龍上，[20] 因此綜觀 1977 年至

20　謝里法著，〈七十年代政治史觀的藝術檢驗—《日據時代台灣美術運動史》改版序〉，《探索台灣美術的歷史視野》（台北：北市美術館，1997），頁 86-94。

1989 年許鴻源所收藏的藝術家，主要就是以日治時期以來在官辦美展中獲獎的前輩及中堅輩藝術家的作品。

他自己曾說過：

> 我收集的畫較屬古典派。我不太懂現代畫，所以愛寫實派的畫。廿世紀台灣畫壇名家作品第二冊中有一些現代畫，是根據謝里法先生的編目建議買的。可見關於怎樣看畫，我仍須學習。[21]

這時候許鴻源對於畫作的理解，恐怕也僅止於印象派之前的繪畫，對於印象派之後的現代繪畫所知有限。不過，由於謝里法協助他選擇畫家及畫作，於 1982 年之後明顯可見他的收藏品增加泛印象派畫風之外的現代美術作品，如陳正雄、陳昭宏、陳錦芳、顧重光、廖修平、戴壁吟、薛保瑕、梅丁衍、曾培堯、陳庭詩等人的作品。此外，也開始收藏水墨畫家的作品，如李義弘、袁金塔、鄭善禧、陳其寬、江兆申、許郭璜、歐豪年等等，已跳脫在「日治時期」台灣美術史的框架下進行他的收藏，而是增加戰後台灣藝術家及在海外發展的現代藝術家。

尤其是許鴻源透過謝里法為他編撰收藏集的這段期間[22]，參酌畫冊中謝里法所建構的台灣美術史的架構，檢視自己收藏的不足再予以補強。這或許就是為何這兩本收藏集出版的前一年，他收藏的作者數量都會比往年超出數倍之多的緣故。（如圖表 1）

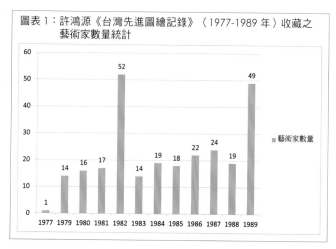

圖表 1：許鴻源《台灣先進圖繪記錄》（1977-1989 年）收藏之藝術家數量統計

21 盧俊義編，《許鴻源博士口述自傳》，頁 110。
22 許鴻源於 1983 年出版《廿世紀台灣畫壇名家作品集》第 1 集，精選 61 位畫家的 127 幅作品。而第 2 集則在他過世前 1 年，於 1990 年出版，收入了 97 位畫家的 125 幅作品。這 2 本收藏集，除了具有宣傳台灣藝術家的功能外，尤其因為它裡頭的文字是中英文對照，所以對台灣美術不熟悉的外國人，也可藉此了解到台灣美術運動蓬勃發展的實情。

就像謝里法所說的，許鴻源他收藏的整體反映了收藏家個人之藝術修養及研究領域，而他在收藏集第二冊中又說，他站在編者的立場，寧以最低限度的參與讓收藏家的面貌原原本本呈現於畫集。[23] 然而儘管書中是如此說，但實際上他對於許鴻源的收藏卻是「參與」甚深，這份收藏清單可說是收藏家和美術史家一起合力完成的。

　　此外，參考《美國爾灣市順天美術館捐贈作品總明細》，再從個別藝術家之收藏數量來看（如附表2），這份統計表可以瞭解他收藏的品味及反映出何種美術視野。

表2：個別藝術家之收藏數量統計表

件數	藝術家姓名	件數
40	陳錦芳（油 12 粉彩 1 版 26）	40
27	廖修平（油 1 版 26）	27
26	洪瑞麟（油 8 水 5 墨 13）	26
17	陳銀輝（油）、郭東榮（油）	34
15	林榮德（油）、施並錫（油）、楊三郎（油）	45
13	吳昊（油 3 版 10）	13
11	張義雄（油）	11
10	張萬傳（油）、陳景容（油 7 水 3）	20
8	沈哲哉（油）、吳炫三（油）	16
7	陳澄波（油 4 水 3）、陳永森（油 5 書 2）、郭雪湖（膠 5 墨 2）、李梅樹（油）、楊興生（油）、顏水龍（油 4 水 3）	42
6	鄭榮得（壓克力 3 油 3）、蕭如松（水）、謝里法（油 4 水 2）、李石樵（油）、廖繼春（油）、林智信（版）	36
5	張炳堂（油）、陳政宏（油）、朱銘（墨 1 雕 4）、藍清輝（油）、李澤藩（水）、林天瑞（油 3 水 2）、吳棟材（油）	35
4	陳重文（油）、陳飛龍（雕）、陳瑞福（油）、鄭善禧（墨）、馮騰慶（油）、何肇衢（油）、侯壽峰（水）、許深州（膠）、黃銘哲（油）、藍蔭鼎（水）、林惺嶽（油 2 水 2）、劉耿一（油）、蘇秋東（油）、曾茂煌（油）、姚慶章（油 1 版 3）、袁金塔（墨）	64
3	張振宇（油）、張炳南（油）、陳正雄（油）、陳輝東（油）、陳德旺（油）、陳東元（油 1 水 2）、陳進（膠）、陳陽春（水）、蔣中山（油）、江漢東（油 1 版 2）、江明賢（墨）、江寶珠（油 1 粉彩 2）、戴璧吟（油 2 水 1）、謝明錩（水）、簡正雄（油 1 水 2）、顧重光（油）、賴傳鑑（油）、林順雄（水）、林之助（膠）、林玉山（油）、劉啟祥（油）、呂基正（油）、白豐中（墨）、蔡惠香（油）、蔡蔭堂（油）、蔡草如（膠 1 墨 2）、曾培堯（油）、王藍（水）、王美幸（油）、王守英（油）、楊啟東（油）、葉火城（油）、李淑櫻（油）	99

23　謝里法，〈許鴻源先生美術收藏集—「廿世紀台灣畫壇名家作品集」序言〉，《廿世紀台灣畫壇名家作品集第2集》（洛杉磯：美國漢方醫藥研究所，1990），頁Ⅳ。

件數	藝術家姓名	件數
2	詹金水（油）、張啟華（油）、張秋台（水）、張義（雕）、陳慧坤（油）、陳國展（油1版1）、陳文石（油1水1）、陳庭詩（版）、陳敬輝（膠1水1）、席慕容（鉛筆1水1）、席德進（水）、許坤成（油）、徐藍松（油1水1）、許玉燕（油）、薛保瑕（油）、洪通（水2）、高山嵐（水）、郭柏川（油）、賴純純（油）、賴武雄（油）、李義弘（墨）、劉白（油）、廖德政（油）、林文強（油）、劉其偉（水）、羅清雲（油）、呂鐵州（膠1墨1）、梅丁衍（多媒材）、倪蔣懷（水）、冉茂芹（油）、粘素真（油）、潘朝森（油）、沈國仁（水）、沈耀初（墨）、蘇嘉男（油）、杜若洲（油）、董日福（油）、王雙寬（油1水1）、吳承硯（油）、吳祚昌（油）、葉子奇（油）、顏貽成（多媒材）、余承堯（墨）、于彭（油）	88
1	詹楊彬（粉彩）、趙修（水）、陳昭宏（油）、陳誠（油）、陳清汾（油）、陳其寬（墨）、陳慶熇（油）、陳主明（油）、陳香吟（油）、陳幸婉（油）、陳英德（油）、程代勒（油）、鄭世璠（油）、鄭在東（油）、江兆申（墨）、江隆芳（油）、蔣瑞坑（油）、江韶瑩（油）、秦松（水）、金潤作（油）、載琴琴（油）、韓道希（油）、何文杞（油）、謝孝德（水）、許郭璜（墨）、許自貴（多媒材）、許武勇（油）、黃照芳（油）、黃志超（水）、黃輯（油）、柯翠娟（油）、藍榮賢（水）、李健儀（油）、李欽賢（油）、李洸洋（油）、李仁豪（油）、李隆吉（油）、任竹章（墨）、梁丹丰（墨）、林顯模（油）、林顯宗（油）、林人信（油）、林壽宇（油）、羅美棧（油）、歐豪年（墨）、石川欽一郎（水）、孫萍花（油）、蔡永明（油）、曹志漪（水）、曾孝德（油）、王再添（油）、王微微（油）、翁清土（油）、吳李玉哥（水）、吳永欽（油）、楊乾鐘（油）、楊恩生（水）、楊永福（油）、袁樞真（油）、李茂宗（陶）、馮盛光（雕）、鐘泗濱（油）、石嵩（墨）、瞿立齊（墨）、威維義（油）、李柏毅（油）、葉醉白（墨）、許維忠（雕）、顏榮賢（油）	69
	合計	665

※ 括號內之（油）為油畫類、（水）為水彩類、（版）為版畫類、（墨）為水墨類、（雕）為雕塑類、（膠）為膠彩類。
資料來源：國美館《美國爾灣市順天美術館捐贈作品總明細》。

從上表裡可看到許氏個別藝術家之收藏數量超過 5 件以上者有：廖修平、洪瑞麟、陳銀輝、楊三郎、張義雄、張萬傳、陳景容、沈哲哉、吳炫三、陳澄波、陳永森、郭雪湖、李梅樹、顏水龍、蕭如松、李石樵、廖繼春、林智信、張炳堂、李澤藩、林天瑞、吳棟材等人，他們皆為台陽美術協會第一、二代的成員。

其中為石川欽一郎的學生有：洪瑞麟、張萬傳、陳澄波、李梅樹、李石樵、李澤藩等人；而為李石樵門生者有：廖修平、林天瑞、施並錫、吳棟材等人；為廖繼春門生者有：陳銀輝、吳炫三、郭東榮、陳景容、謝里法、楊興生等人。

由此可知，他們具有相同流派的系譜。而從美術創作的主要路向來看，於這些風格頗為多樣的創作中約略可歸納出主要是以風景寫生為主的創作路徑，延續自日治時期的寫實主義的精神，以自然為師從事寫生，抒發對鄉土景物的情感。

此外，這些藝術家大多是藉由參與官辦美展而嶄露頭角，如於日治時期有過「台灣美術展覽會」、「台灣總督府美術展覽會」（共 16 回）獲獎資歷者就有：洪瑞麟、楊三郎、張萬傳、陳澄波、郭雪湖、李梅樹、顏水龍、李石樵、廖繼春等人，其中李石樵、楊三郎、陳澄波、郭雪湖、李梅樹、廖繼春等人更是屢次入選的常勝軍。

而戰後的後起之秀，如廖修平、陳銀輝、張義雄、陳景容、沈哲哉、吳炫三、蕭如松、李澤藩、林天瑞、吳棟材等人，於「台灣省全省美術展覽會」（共 60 回）中亦有優異的表現。其中陳銀輝、陳景容、沈哲哉、蕭如松、李澤藩、吳棟材等人由省展之入選、得獎、免審查、邀請作家，一路爬升到擔任審查委員，逐步在畫壇上成為有影響力的藝術家。

　　由此可瞭解許鴻源收藏的品味與官辦美展的主流畫風（泛印象派）相近及重視藝術家在官辦美展的成就，把收藏重心放在這些畫家上，由此反映出他以官辦美展為中心的美術史觀。

　　另外，就收藏之作品類別來看，總共約有 665 件作品，其中油畫類約有 408 件；水彩（含粉彩）類約有 88 件；版畫類約有 76 件；水墨類約有 51 件；膠彩類約有 18 件。由此不難看出他的收藏偏愛西洋繪畫藝術，尤其是油畫及水彩類的作品。

　　過去日治時期殖民政府透過新式教育於公學校及國語學校推展西洋繪畫觀念，以及 1927 年開始舉辦的「台展」，所以許鴻源對於新美術應該是有相當認識的。因此，西洋繪畫對於當時身為現代的知識份子的他來說是比較時髦，符合新時代的潮流，水墨繪畫相較而言就顯得老舊了。

三、對台灣美術的貢獻

（一）收藏畫作及照撫藝術家之手

　　購買畫作是對畫家最有力、最實際的幫助與支持，是讓他們可以持續創作的動力之一。日治時期沒有像今日畫廊業鼎盛的狀況，也沒有專業的畫廊經紀人替藝術家舉辦個展或賣畫，一切必須靠畫家自力籌辦，以及後援會與熱心人士的幫忙。像陳植棋曾在寫給他摯愛妻子的家書中便提到：

> 我如此純情的生活，卻飽受金錢的壓力，實在慘。愈來愈覺得必需走上職業畫家的路，我想過純粹藝術的生活，但為金錢所苦。今年冬天回去，賺錢的可能性會增加。因為台中要舉辦個展。[24]

24　葉思芬，《台灣美術全集 14 陳植棋》（台北：藝術家，1995），頁 51。

畫家要能把藝術當職業，過純粹藝術的生活，在當時，就需要有贊助者買畫。戰後亦是如此，如 1982 年金潤作為了籌措孩子的學費，透過維茵畫廊，他的〈月〉作品以每號 1 萬元高價賣給許鴻源，此舉不僅解決他在生計方面遇到的燃眉之急，也增加他當一位專業畫家的信心。[25]

又如藝術家陳永森，由於他的太太是許鴻源夫人林礪女士長榮女中的同學，所以許鴻源很早就跟於陳永森熟識，並於 1950 年代起開始收藏他的畫作外，也實質的支助陳永森赴日習畫。[26]

而李梅樹家境比較好，不必靠賣畫維生，由於有一次他得了胃潰瘍，吃了許鴻源送去的藥材痊癒，為了還人情，除了替許鴻源夫婦及他的夫人畫肖像外，後來又賣給他三幅 50 號畫作，[27] 也與許鴻源結交為朋友。

另外，在美國時，許鴻源經常去拜訪住在美國加州雷東多海灘（Redondo Beach）的藝術家洪瑞麟，他的長子洪鈞雄便曾說：「我父親和許博士很熟，許博士收藏老爸的畫，都是老爸精心挑選出來的，老爸說這個人很了不起。」[28] 而洪瑞麟在 1990 年寫給許鴻源的信中也曾提及：「弟每蒙愛護，至慰感謝。所收藏作品印第二冊不日成就，至為欣慰，先生之熱心藝術之心，可欣可貴。」[29] 可見他們長期培養出的深厚友誼。

而許鴻源也是當年中堅輩藝術家的知己與伯樂，透過購藏他們的畫作給他們鼓勵，如馮騰慶、林智信、梅丁衍、陳錦芳等人都曾寫信給他表達感謝，如馮騰慶在信中提到：「謝謝寄來的畫冊和多年的收藏（油畫），……」[30] 又如林智信寫到：「晚（筆者按：作者自稱晚輩的意思）過去一再受您的支持關照，非常感激。……」[31] 而陳錦芳則如此說：「謝謝過去照顧並請常予指教！……。」[32]

1982 年許鴻源收藏了謝里法兩幅畫作，在此之前謝氏也曾寫信給友人黃炎提到：

25　參考蕭瓊瑞，〈從悲憫到詩情－畫壇才子金潤作的藝術〉，《台灣美術全集 26　金潤作》（台北：藝術家，1997），頁 31。及王月華，〈紀元獨行俠一畫難求金潤作畫作悄悄現身拍賣場〉，《典藏》25 期（1994.10），頁 209。

26　陳飛龍撰，〈許鴻源博士的一生〉。

27　盧俊義編，《許鴻源博士口述自傳》，頁 107。及順天美術館，〈一個平凡人的不平凡故事〉，《順天美術館網站》，http://suntenmuseum.org/sub/ExtraOrdinary/（檢索日期：2019 年 12 月 4 日）。

28　順天美術館，〈一個平凡人的不平凡故事〉。

29　參考洪瑞麟在 1990 年寫給許鴻源的信件。

30　參考馮騰慶寫給許鴻源的信件。

31　參考林智信在 1988 年寫給許鴻源的信件。

32　參考陳錦芳寫給許鴻源的信件。

「……我非常希望他（筆者按：指許鴻源）能夠買下這兩幅，這樣我明年作畫的材料費就不必擔憂了，……。」[33] 許鴻源透過這個舉動支持藝術家在那物資貧乏、生活不易的年代能夠持續走下去。

據許鴻源的學生，也是他台灣必安研究所同事的張憲昌博士回憶，藝術家若有困難時他經常會多買幾幅畫贊助他們，而像陳永森和郭東榮要舉辦畫展時都會寫信請他幫忙；過去顏水龍去他家時，許氏也經常會拿科學中藥給顏水龍要他拿回去給夫人服用；而像呂基正及洪瑞麟也曾直接去過許鴻源辦公室找過他，呂基正還曾帶著許氏到明星咖啡店去看他的畫展。[34]

圖 2：1983 年由謝里法編製《廿世紀台灣畫壇名家作品集第 1 集》。

（二）比官方的美術館還早有系統地收藏本土藝術家的作品

許鴻源在台北市立美術館 1983 年剛成立時就已將他的收藏印製成《廿世紀台灣畫壇名家作品集》（圖 2）；而第二冊則在 1988 年台灣省立美術館（今為國美館）成立的第二年出版。（圖 3）他在台灣 80 年代之前沒有美術館的年代，比官方更早依據藝術家在台灣美術史的地位有系統地對本土藝術家作品的收藏，於當時所扮演起推動本土藝術成長的角色與貢獻不容被抹滅。

此外，在此值得一提的是，1980 年代台灣經濟快速起飛，畫廊如雨後春筍般成立，從他的《台灣先進圖繪記錄》可知（如表 3），

圖 3：1990 年由謝里法編製《廿世紀台灣畫壇名家作品集第 2 集》。

33　參考謝里法在 1982 年寫給黃炎的信件。

34　張憲昌先生過去是許鴻源的秘書，對許氏收藏畫作及他與藝術家交往的情形了解甚深。2020 年 1 月 17 日於國美館訪談張憲昌先生。

表 3 許鴻源《台灣先進圖繪記錄》（1977-1989 年）中紀錄於畫廊購買之畫作統計

時間	畫廊名稱	購買之藝術家作品
1979	太極畫廊	張炳南（1）、張義雄（5）、陳政宏（1）、陳瑞福（1）、賴傳鑑（1）、吳炫三（1）
1980	太極畫廊	張義雄（2）、陳政宏（2）、陳澄波（1）、陳瑞福（1）、何肇衢（1）、賴傳鑑（1）、廖繼春（1）、劉啟祥（1）、楊三郎（1）、鐘泗濱（1）
	龍門畫廊	何肇衢（1）
	明星咖啡店	呂基正（1）
1981	太極畫廊	張炳堂（3）、張萬傳（1）、陳景容（1）、江漢東（1）、戴琴琴（1）、郭東榮（2）、賴武雄（1）、李石樵（1）、李澤藩（3）、吳炫三（3）、楊三郎（3）
	明生畫廊	張萬傳（7）、陳慶熇（1）
1982	太極畫廊	張義雄（1）、陳政宏（2）、陳景容（1）、陳瑞福（1）、戴璧吟（2）、賴傳鑑（1）、李石樵（1）、林惺嶽（2）、楊三郎（2）
	維茵畫廊	陳澄波（2）、陳清汾（1）、陳德旺（2）、陳東元（1）、金潤作（1）、許深洲（2）、郭柏川（1）、劉耿一（1）、呂鐵州（1）
	明生畫廊	陳敬輝（1）、許深洲（1）、郭雪湖（1）
	明星咖啡店	蕭如松（2）、呂基正（3）
	阿波羅畫廊	許坤成（2）、洪瑞麟（6）、李義弘（1）、李石樵（1）、李澤藩（2）、王守英（2）
1985	雄獅畫廊	江兆申（1）、許郭璜（1）
	福華沙龍藝廊	廖修平（1）
	百家畫廊	施並錫（1）
	龍門畫廊	王藍（1）
1986	雄獅畫廊	戴璧吟（1）、劉耿一（1）、沈耀初（1）
	阿波羅畫廊	洪瑞麟（1）
	龍門畫廊	林順雄（1）、劉其偉（2）
	百家畫廊	歐豪年（1）、曾茂煌（2）
	第七畫廊	楊興生（1）
1988	南畫廊	顧重光（1）
	阿波羅畫廊	許維忠（1）
1989	大未來畫廊	陳正雄（1）、陳香吟（1）、蔣瑞坑（1）、謝里法（2）、許武勇（1）、林玉山（1）、楊恩生（1）、顏貽成（1）、顏榮賢（1）
	阿波羅畫廊	陳敬輝（1）、曾孝德（1）
	東之畫廊	席德進（1）
	漢雅軒	沈耀初（1）

※ 括號內之數字為購買畫作件數。資料來源：國美館典藏之順天美術館捐贈資料。

許鴻源當時收藏作品的管道，除了直接購自藝術家本身，也有更專業的仲介管道獲得更多元的藝術品，其中畫廊是最主要的管道。據張憲昌的回憶，當時許鴻源經常利用上班午休時間找他一起去逛畫廊，購買畫作，甚至影響到他也一起收藏畫作。[35]

對許鴻源來說，他跟畫廊接觸的主要目的並非是購買藝術品作為投資，而是增加收藏的管道，為了讓他的收藏面向更全面，但也因此扮演起在台灣藝術市場發展不可或缺的收藏家的角色。

（三）於海外提供展示的場所

由於許鴻源於 1972 年即移居美國，因此位於美國的自宅很自然的成為這些藝術家作品展示的場所。如林衡哲醫師在〈敬悼台灣名畫收藏家—許鴻源先生〉一文中提到：

> 我第一次與謝里法、黃炎去看許先生收藏的台灣名畫，是我一生中難忘的經驗之一，我生平第一次瞭解近代台灣人竟有這麼豐富的美術遺產，每個畫家都有他們獨特的風格，……，這一天我得到的台灣美術教育，勝過我在台灣所受的十二年美術教育。[36]

而他生前也經常配合教會活動出借他的藏品到各地公開展示[37]，讓海外的台灣人及外國朋友可以欣賞到台灣藝術家的作品。

雖然他生前的心願：「這些畫不是我個人的，是台灣人的財產，要完整收藏，不要分散，有一天要回家、回到台灣。」[38]而在此之前，他希望有一天能在加州興建一座「台灣現代美術館」。[39]他的想法，無非就是希望有別於之前在私人空間以「沙龍」方式展示給來訪的客人，畢竟可以看到這些畫的人有限；而是設立一個具備現代化公共展示空間的美術館，可以公開展示這些作品，讓更多人可以有機會欣賞。郭雪湖在

35 2020 年 1 月 17 日於國美館訪談張憲昌先生。
36 林衡哲著，《開創台灣文化的新時代》，頁 40。
37 林衡哲著，《開創台灣文化的新時代》，頁 38。
38 文化部，〈文化部與台中市政府簽署合作意向書，國美館台中州廳園區再現台灣藝術史，美國爾灣順天美術館館藏回家，跨出重要一步〉，《文化部網站》，https://www.moc.gov.tw/information_250_94506.html（檢索日期：2019 年 12 月 5 日）。
39 林衡哲著，《開創台灣文化的新時代》，頁 38-39。

1984 年寫給許鴻源的信中曾提及：

> ……如果您所計畫的美術館成立的話，台灣畫家們一定為您建立一座銅像在館裏才對，我比較先輩有責任策動進行這件事來紀念許先生對台灣美術界貢獻偉大的人物。[40]

　　可惜這願望在他生前並未能達成。不過，許氏家族在他過世後遵照其遺願逐步完成他這個想法，於 1993 年在美國加州爾灣市成立許鴻源博士紀念美術館，首檔展覽「美麗島上的新美術運動」由陳飛龍擔任策展人，邀請蕭瓊瑞撰寫專文，致力介紹台灣的藝術運動史和推薦台灣藝術家於西方社會。[41]

　　並於 1997 年正式在美國加州爾灣市的順天堂製藥廠旁成立順天美術館，以台灣礦工畫家「台灣另一個奇蹟—矮肥洪仔」作為開館第一個展覽。[42]之後定期更換順天收藏展覽，使其成為台灣美術在海外的一個據點，將台灣藝術家推向國際。

（四）收藏品全數捐贈

　　很多名畫被私人收藏後，一般大眾就很少有機會看到原作，如被楊肇嘉收藏之 1936 年李石樵所畫〈楊肇嘉氏之家族〉作品[43]、林獻堂家族收藏顏水龍曾入選法國秋季沙龍展的〈モンスリ公園〉（蒙特梭利公園）作品[44]，或者是朱銘 1975 年所雕刻的成名木雕作品〈同心協力〉等等皆是如此。

　　然而，許鴻源他不藏私，1999 年 7 月在其兒子許照信的促成下，順天美術館藏品先在台北市立美術館舉辦「回到家鄉—順天美術館收藏展」，讓台灣人民可以有機會欣賞到這批長期留滯海外的台灣藝術家的精品。[45]

　　2019 年家屬更進一步依其遺願將他的收藏品全數捐贈給文化部，其中不乏是藝術

40　參考郭雪湖在 1984 年寫給許鴻源的信件。

41　順天美術館，〈一個平凡人的不平凡故事〉。

42　參考本報訊，〈美國順天美術館推洪瑞麟紀念展〉，《聯合報》（台北：1997 年 7 月 4 日，版 18）。

43　這件作品入選日本帝展，並受到日本天皇的注意而名噪一時，這件事使楊肇嘉深刻的感受到美術品掛在帝展的牆面上的影響力，遠比在街頭的演說還要大。參考黃信彰、蔣朝根，《台灣新文化運動專輯》（台北：台北市文化局，2007），頁 124。

44　這幅畫於 1998 年由林獻堂先生長孫林博正先生售予台北市立美術館典藏。

45　參考張伯順，〈許鴻源圓夢生前珍藏在台展出〉，《聯合報》（台北：1999 年 7 月 24 日，版 14）。

圖 4：藍蔭鼎，〈台灣鄉村〉，1969，水彩、紙，53×75cm，國立台灣美術館典藏。

家的代表作品，像李梅樹〈魚市〉、藍蔭鼎〈台灣鄉村〉、顏水龍〈船〉、陳進〈孔子廟〉、洪瑞麟〈礦工頌〉、陳景容〈湖邊月色〉、席德進〈渡船〉等等。

例如藍蔭鼎 1969 年創作的〈台灣鄉村〉（圖 4），這幅畫描繪的主題，是過去台灣鄉村常見的情景，由於畫家是宜蘭鄉下長大的小孩，所以對此景特別有深刻的觀察與情感，也特別喜歡以此為表現主題。此畫採中景式的構圖形式，以隱身於樹叢裡的三合院為表現主題，前景左邊佇立著直到畫面頂部的竹林及樹林，使觀者自然注意到竹林及樹林後的表現主題，以及順著道路，將觀者的視覺帶入農村繁忙熱鬧景象的另一番天地。

在表現技法上，此幅畫在表現技法方面，以渲染法及重疊法為主要表現形式，落筆流利明快，用筆精確，除了承襲石川師的水彩技法之外，借取中國水墨的筆墨而脫出西方水彩渲染的局限，建立了藍氏獨特、蒼潤、渾厚與虛靈的「東方水彩」風格。就「鄉土」的意義來看藍蔭鼎的這幅作品，絕對是一位道地的台灣鄉土畫家的重要作品。

圖 5：席德進，〈渡船〉，1980，水彩、紙，65×100cm，國立台灣美術館典藏。

　　又如席德進 1980 年創作之〈渡船〉（圖 5），這幅畫作是作者過世前 1 年所創作，他以逆光的方式表現台灣山，這樣的山，常常是清晨遠眺群山時所見的山，所以席德進的畫往往給人遠眺所產生的距離美感。此幅畫以水平的構圖形式，描繪台灣的湖光山色。畫家以濕中濕法，打濕畫面，再以大筆觸渲染手法，將山脈氣勢在幾筆之間一揮而成，明晰的山稜線簡潔有力，宛如女子胴體的柔美線條。山腳下，前方是一池湖水，幾艘扁舟錯落其間，水質清澈映照著山脈的倒影，留下幾抹白。此畫的畫面極為素雅，單純的幾種顏色，簡潔的幾筆線條，空間的留白讓畫得以呼吸，乍看之下像是幅中國的水墨畫作品，這是他個性鮮明且最具標誌性的創作表現，而這幅畫也可說是台灣 1970 年代鄉土美術運動之代表作品之一。

　　這些作品由國美館代為進行典藏、維護管理及後續展覽規劃。[46]綜觀其捐贈之作品以台灣本土前輩藝術家與本地出生成長的中生代藝術家的作品為最大宗，盱衡今日台

<hr>

46　參考 2019 年 8 月 28 日文化部發布之新聞稿。

灣的藝術市場，由於這些藝術家的畫作價格節節上漲，各大美術館其實已經越來越難有機會及足夠的經費可以典藏他們具代表性的作品。而這次捐贈的作品中洪瑞麟就有26件、郭東榮、陳銀輝有17件、楊三郎、張義雄、張萬傳、李石樵、廖繼春、蕭如松等人也都有超過5件以上，實屬難得，正好可以補充國美館這方面的典藏，使這批畫作成為全民的公共財，讓國人可以在國家級的美術館永久欣賞到這些台灣重要藝術家的作品，認識台灣的文化，培養國人對自己文化的認同。

此外，這批海外遺珍應被研究台灣美術史的人視為重要參考資料。以此角度來看，它提供了專業研究人員更多的論述資料，充實台灣美術史，厚植台灣的文化力。

四、結論

過去的台灣美術史論述，大多集中在畫家和畫作，尤其是畫家如何崛起、參加哪些競賽、獲得何種榮耀、代表作品為何等等，偶有論及作品由何人購藏，也只是輕描淡寫而已，很少有人深入探討美術贊助者的議題。然而從日治時期開始台灣美術所以能蓬勃開展，這些美術贊助者的貢獻不容忽視。

上文談及的那些過往的美術贊助者，他們有別於今日其他收藏家大多追求「利益極大化」，以藝術品增值獲利為最大考量者，而多是滿懷理想的知識份子，他們愛鄉土，為建構台灣的主體性，為提升台灣文化向上努力。而美術是台灣文化重要的一環。他們為此目標以買畫、出席展覽會、介紹買家、協助辦展覽等方式在背後幫助藝術家能夠持續的創作。

而今日談論許鴻源在台灣美術中扮演的角色與貢獻時，若能夠以此視角來看許鴻源的收藏，才能有別他過去給人的印象就是一位大收藏家，外界都把焦點放在他的收藏品，卻忽略了他其實也是一位戰後重要的美術贊助者。因此在他事業有成後即希望對故鄉能有所貢獻，表達他對這塊土地的認同。他曾自問：「身為台灣人的一份子，我愛台灣，對台灣能有什麼貢獻？」[47] 因此，除了他一生推動的中醫科學化，以及教會的奉獻外，他在1972年台灣海外基督長老教會倡議之「台灣自決運動」後，基於現實面的考量，從保存台灣文化的角度切入，他找到一個自己可以承擔的角色，許鴻源以

47　盧俊義編，《許鴻源博士口述自傳》，頁105。

實際行動出錢出力收藏台灣藝術家作品，希望藉由這些作品建構台灣藝術的主體性來表達他對台灣的愛，並最後將這些作品無私地悉數捐贈給他一生熱愛的台灣。

透過本文瞭解他在台灣美術發展上給予許多有形無形的有力幫助，是美術發展背後不可忽視的人物，以贊助者的角色幫助過許多藝術家，給予他們持續創作的動力，也經由私人一己之力推展台灣美術。雖不能說整個美術發展因他而起，但其付出的貢獻應予以相當的肯定。

文化推手——鄭順娘與台中美術

一、前言

日治時期台中即有仕紳、企業家贊助的美術活動，如霧峰林家的林獻堂、[1]林烈堂、清水的楊肇嘉、[2]大東信託的陳炘、中央書局的張煥珪及張星建等人，[3]就如同美術史家謝里法所言：「由地主階級而至醫生和律師等後起的知識階級，形成了一個龐大的後援會，台灣美術在日據時代能有如此盛況，中部人士的贊助其功不可沒。」[4]

戰後的台中仍延續此風氣，有一批社會賢達人士贊助和支持著美術活動，例如張耀錡、郭頂順、蔡惠郎、張耀東、徐灶生、鄭順娘等人，他們對台中的美術發展，尤其是美術團體，如中部美術協會、豐原班、台灣膠彩畫協會、東南美術協會等做出貢獻。

其中鄭順娘女士的付出與貢獻，過去由於資料蒐集不易，目前學界這方面的研究付之闕如。本文採用「文獻分析法」，對相關報紙報導、展覽目錄、收藏清冊、相關人物進行資料分析統計，並佐以田野調查，訪談其家屬，以及與鄭順娘熟識，並對中部美術發展熟悉的倪朝龍、莊明中和柯適中先生，由此一角度期望能彰顯鄭順娘對戰後台灣美術發展的貢獻，以補這方面研究的不足。

二、鄭順娘與台中美術

1928 年出生於新竹北門望族鄭家的鄭順娘，父親鄭肇基是實業家和大地主，曾在新竹電燈會社、東洋拓殖產業會社、華南銀行等擔任要職，也在礦業、製糖、金融方面拓展事業。[5]鄭順娘自小即喜愛藝術，1934 年進入新竹市住吉女子公學校，畢業後北上接續就讀台北市第三高等女學校，後轉回新竹市新竹高等女學校就讀。[6]不過由於處於戰亂時期，讓她失去繼續升學的機會，更無法像同時代的女性畫家陳進一樣，赴日進修美術。

1 林振莖，〈從《灌園先生日記》看林獻堂在日治時期（1895-1945）台灣美術運動史中的贊助者角色與貢獻〉，《台灣美術》84 期（2011.04），頁 42-61。

2 林振莖，〈嫁接民族運動與美術的橋樑—論楊肇嘉與台灣美術贊助〉，《台灣美術》90 期（2012.10），頁 70-85。

3 林振莖，〈美術舞台上的燈光師—論日治時期張星建在台灣美術中扮演的角色與貢獻〉，《台灣美術》86 期（2011.10），頁 88-112。

4 謝里法，〈開創新時代的美術史觀—台灣中部美術發展史〉，《台中地區美術發展史》（台中市：中市文化局，2011），頁 11。

5 〈鄭肇基〉，《新竹市文化局人物誌》，網址：< https://hccg.culture.tw/home/zh-tw/people/181940>（2023.08.15 瀏覽）。及大谷渡，《太陽旗下的青春物語：活在日本時代的台灣人》（新北市：遠足文化，2017），頁 193。

6 財團法人鄭順娘文教公益基金會編輯，〈鄭順娘簡歷介紹〉，《鄭順娘油畫集》（台中市：鄭順娘基金會，2002），頁 215。

1944 年鄭順娘在新竹高等女學校畢業後，就在彰化銀行新竹支店上班。[7]1948 年，她 20 歲時即嫁入同為名門望族的台中霧峰林家，夫婿林垂訓是林獻堂的堂弟林澄堂次子，曾任 2 屆台中縣霧峰鄉長。（圖 1）如同當時世家大族對女性的期待，婚後鄭順娘專心照顧家庭，養育七個子女。[8] 子女長成，家庭事業穩定後，鄭順娘才開始有屬於自己的時間，重拾畫筆。

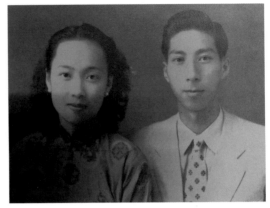

圖 1：約 1950 年代鄭順娘與夫婿林垂訓拍攝之照片。

1965 年他向名畫家葉火城毛遂自薦，葉火城曾經回憶起這段往事時寫道：「……，有一天一位女性背著繪具箱，提著作品來到我畫室，真使我覺得十分驚訝，她就是鄭順娘女士，不但表示愛好藝術的堅決意志，自己摸索的作品也令人一目感受到頗具才華。」[9] 很可惜的是，不久鄭順娘就因生活環境改變，她只能再次放下畫筆跟著先生從商，專注打拼事業。[10]

1963 年鄭順娘最先於在台中成功路經營金龍旅社，後於 1968 年創建金國大飯店，擔任董事長。[11]（圖 2、3）這間大飯店在當時堪稱是台中最豪華的飯店，當時內部已有最先進的電梯及冷暖氣設備，並有大型宴會廳，[12] 且地點靠近台中火車站，交通便利，旅客出入非常方便。再加上當時因為越戰爆發，台中清泉崗成為美軍的臨時空軍基地，大批美軍來台渡假，為台中帶來無限商機。因此台中的旅社門庭若市，生意蒸蒸日上，藉此鄭順娘也將飯店經營的有聲有色，除了生計問題獲得改善，往後也有餘裕從事公益事業。[13]

7　大谷渡，《太陽旗下的青春物語：活在日本時代的台灣人》（新北市：遠足文化，2017），頁 197。

8　財團法人鄭順娘文教公益基金會編輯，〈鄭順娘簡歷介紹〉，《鄭順娘油畫集》（台中市：鄭順娘基金會，2002），頁 215。

9　葉火城，〈序〉，《鄭順娘收藏作品集》（台中市：金國大飯店，1991），無頁碼。

10　鄭順娘，〈留下美好的回憶〉，《鄭順娘收藏作品集》（台中市：金國大飯店，1991），無頁碼。

11　財團法人鄭順娘文教公益基金會編輯，〈鄭順娘簡歷介紹〉，《鄭順娘油畫集》（台中市：鄭順娘基金會，2002），頁 215。

12　本報訊，〈金國大飯店明正式開業〉，《民聲日報》（1968.04.05），版 5。

13　蔡秀菊，〈活在兩個時代─追憶鄭順娘女士〉，《台灣現代詩》75 期（2023.09），頁 69-70。

圖 2：1968 年《民聲日報》報導金國大飯店開幕。（圖片來源：本報訊,〈金國大飯店明正式開業〉,《民聲日報》（1968.04.05）,版 5。）

圖 3：現已歇業之金國大飯店。

　　事業基礎穩定後,鄭順娘抱持著回饋社會的心,在 1992 年創立「財團法人鄭順娘文教公益基金會」,推廣台語文和藝文教育。[14] 其中她更是大力支持最喜愛的美術,對藝術家無私的付出,除了長期贊助中部美術團體,如中部美術協會、台灣膠彩畫協會等,也曾在台陽美展的畫冊上刊登廣告,支持該美術團體的發展[15]（圖 4）她也以民間的力量舉辦「大墩兒童書畫展」,推廣兒童美術教育,成立「綠川畫會」,並在飯店裡開班教授詩文和繪畫等。[16]

　　此外,在當時藝術市場不興盛的時代,藝術家很難出售畫作,鄭順娘亦透過收藏畫作來贊助

圖 4：1969 年第 32 屆台陽美展畫冊上金國大飯店廣告。

14　財團法人鄭順娘文教公益基金會編輯,〈鄭順娘簡歷介紹〉,《鄭順娘油畫集》（台中市：鄭順娘基金會,2002）,頁 215。

15　台陽美術協會編輯,《台陽》（台北市：台陽美術協會,1969）,無頁碼。

16　財團法人鄭順娘文教公益基金會編輯,〈鄭順娘簡歷介紹〉,《鄭順娘油畫集》（台中市：鄭順娘基金會,2002）,頁 215。

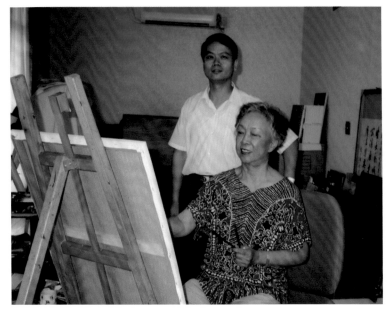

圖 5：2000 年，莊明中
（後站立者）在金國飯
店三樓畫室教導鄭順娘
油畫。

藝術家，在她經營的金國飯店內曾經掛滿了許多她收藏的藝術品，[17] 以此在背後支持這些藝術家能夠持續的創作。

晚年，鄭順娘再次重拾畫筆，在葉火城、林天從、顏水龍、張錫卿，和當時年輕的藝術家柯適中及莊明中（圖 5）等人的指導與鼓勵下，[18] 除了出品畫作參與聯展外，亦曾於 2002 年在台中市文化局舉辦個展。[19] 但 2007 年之後鄭順娘即因病就減少在外活動，[20] 於 2023 年病逝，享耆壽 96 歲。[21] 她一生曾榮獲教育部三等教育文化獎章、台灣省特殊優良文化藝術人員獎及第一、四屆文馨獎。[22] 藝術家林之助曾稱她是：「文化推手。」[23] 她對台中美術的發展環境的改善做出很大的貢獻。

17　筆者曾於 2023 年 7 月 18 日造訪已經歇業的金國大飯店。
18　財團法人鄭順娘文教公益基金會編輯，〈自序〉，《鄭順娘油畫集》（台中市：鄭順娘基金會，2002），頁 10。
19　財團法人鄭順娘文教公益基金會編輯，〈鄭順娘簡歷介紹〉，《鄭順娘油畫集》（台中市：鄭順娘基金會，2002），頁 215。
20　於 2007 年《大紀元》報紙仍有看到鄭順娘女士出席台中市台灣心會會員大會的新聞，之後就沒有相關報導。參考郝雪卿，〈台灣心會大會 呂副總統要找新好台灣人〉，《大紀元》（2007.10.14）。
21　郝雪卿，〈致力推廣台語及藝文教育 鄭順娘辭世享耆壽 96 歲〉，《中央通訊社》，網址：< https://www.cna.com.tw/news/acul/202306130371.aspx>（2023.08.15 瀏覽）。
22　財團法人鄭順娘文教公益基金會編輯，〈鄭順娘簡歷介紹〉，《鄭順娘油畫集》（台中市：鄭順娘基金會，2002），頁 215。
23　林之助，〈文化推手 美麗真實〉，《鄭順娘油畫集》（台中市：鄭順娘基金會，2002），頁 5。

三、對台中美術的貢獻

（一）贊助中部美術團體發展

　　就像是美術史家謝里法所說的：「美術贊助人是台中美術的主要後盾。」[24] 戰後台中許多重要的美術團體，如中部美術協會、台灣膠彩畫協會等，能夠持續發展與茁壯，就是憑藉一些社會人士所給予的鼓勵、贊助與支持。如同中部美術協會的發起人林之助於 2000 年受訪時曾說：「中部美術展是我發起的，發起時最艱苦，因為沒錢，沒錢要開展覽會很困難的，都去拜託人家輔助經費。」[25] 他於中部美協創立二十五週年所出版的畫冊中也寫到：「……同時，更要感謝這二十五年來，一些熱心的社會人士及文化界朋友，對中部美術協會無論是在精神上或實質上所給予的贊助、關心、鼓勵與支持，使得我們能夠不斷的在大家的關愛與期許之下，年年如期的展出，並有勇氣繼續下去。」[26] 由此可知，中部美展能夠持續發展茁壯，就是依靠各界人士的贊助，而鄭順娘即是其中一位重要的贊助者。

　　1954 年中部美術協會由林之助、楊啟東、呂佛庭、陳夏雨及顏水龍等前輩藝術家於台中發起，創立至今。中部美術協會年年舉辦美展至今，在台灣藝壇上已然成為重要的繪畫團體，中部美展更是重要的展覽指標。[27] 中部美術協會早期的贊助者有郭頂順、蔡惠郎、藍運登、張煥珪、張文環、陳遜章等人。[28] 鄭順娘是於 1973 年開始贊助中部美展，可以在第 20 屆中部美展畫冊上看見金國大飯店的廣告。[29]（圖 6）

圖 6：1973 年第 20 屆中部美展畫冊上金國大飯店廣告。

　　1983 年起至 2006 年止，鄭順娘長期擔任中部

24　謝里法，〈開創新時代的美術史觀—台灣中部美術發展史〉，《台中地區美術發展史》（台中市：中市文化局，2011），頁 11。

25　陳虹宇，〈訪談筆錄〉，《台中地區美術發展史》（台中市：中市文化局，2011），頁 179。

26　林之助，〈中部美協銀禧大慶感懷〉，《第廿五屆美展畫集》（台中市：台灣省中部美術協會，1978），無頁碼。

27　廖本生等編輯，《第 60 屆中部美術協會員展》（台中市：台灣中部美術協會，2013），頁 5。

28　林之助，〈中部美術協會二十年〉，《第二十屆美展畫集》（台中市：台灣省中部美術協會，1973），無頁碼。

29　台灣省中部美術協會編，《第二十屆美展畫集》（台中市：台灣省中部美術協會，1973），頁 60。

美術協會的顧問，她創建的金國大飯店亦列名贊助廠商，並在公募展各組之佳作獎，特別設置「金國大飯店獎」以資獎勵。[30] 此獎項至 1989 年第 36 屆則升格為各組的第三名，[31] 並提供獎金。[32] 而 1994 年後，則改為「鄭順娘文教公益基金會獎」。[33] 除此之外，在 1997 年還設中部美展獎助金。[34]

鄭順娘除了每年資助經費外，有時還會有額外的捐助，例如於 2003 年第 50 屆中部美展時，鄭順娘就特別捐助協會七萬元以資獎勵。[35]

過去曾擔任中部美術協會理事長的簡嘉助（任期 1995-2000 年）曾為文感謝鄭順娘數十年來對他個人與中部美術協會的愛護與贊助支持。[36] 而同樣亦擔任過協會理事長的張淑美（2001-2006 年擔任）也曾為文感謝鄭順娘文教基金會每年提供獎金鼓勵後進。[37]

台灣膠彩畫協會同樣是鄭順娘長期資助的美術團體，該會於 1981 年由林之助、林玉山、陳進、蔡草如、詹浮雲、謝峰生、曾得標等人於台中市文化中心成立，[38] 至今仍是台中非常活躍的美術團體。林之助擔任台灣膠彩畫協會第一任理事長，他同時也是中部美術協會的理事長，更是中部扶輪社社長，因此就能很快速地為新成立的膠彩畫協會找到肯出錢出力又熱心的人。[39] 例如協會成立之初的立案申請就是林之助交待擔任中部美術協會總幹事的倪朝龍負責辦理。[40]

而同樣地，林之助早在中部美術協會時期就與鄭順娘熟識，而膠彩畫協會的重要成員謝峰生又與鄭順娘交情深厚，兩人結拜為乾姐弟，[41] 所以從 1995 年起台灣膠彩畫協會也聘請鄭順娘擔任顧問，[42] 且於 2001 年起在協會出版品上將「鄭順娘文教公益基

30 台灣省中部美術協會編，《第三十屆中部美術展畫集》（台中市：台灣省中部美術協會，1983），無頁碼。

31 台中市美術協會編，《第卅六屆中部美術展美哉台中特展專輯》（台中市：台中市美術協會，1989），頁 52。

32 倪朝龍，〈展出的話〉，《第 39 屆中部美術展專輯》（台中市：台灣省中部美術協會、台中市美術協會，1992），頁 5。

33 台灣省中部美術協會、台中市美術協會編，《第 60 屆中部美術展─會員展》（台中市：台灣省中部美術協會、台中市美術協會，2013），頁 189。

34 台灣省中部美術協會、台中市美術協會編，《第 70 屆台灣中部美術展》（台中市：台灣省中部美術協會、台中市美術協會，2023），頁 284。

35 張淑美，《第 50 屆中部美術展》（台中市：台灣省中部美術協會、台中市美術協會，2003），頁 183。

36 簡嘉助，〈回饋奉獻 實至名歸〉，《鄭順娘油畫集》（台中市：鄭順娘基金，2002），頁 6。

37 張淑美，《第 50 屆中部美術展》（台中市：台灣省中部美術協會、台中市美術協會，2003），頁 4。

38 台灣省膠彩畫協會編，《第 13 屆全省膠彩畫展專輯》（台中市：台灣省膠彩畫協會，1995），頁 84。

39 筆者於 2023 年 7 月 26 日訪問藝術家倪朝龍先生。

40 筆者於 2023 年 7 月 26 日訪問藝術家倪朝龍先生。

41 鄭順娘的子女叫謝峰生「舅舅」，而謝峰生的子女叫鄭順娘「姑姑」。鄭順娘晚年臥病時，謝峰生經常至今國大飯店幫忙處理事情。筆者於 2023 年 7 月 18 日及 2023 年 9 月 11 日訪問鄭順娘家屬吳玲女士。

42 台灣省膠彩畫協會編，《第 13 屆全省膠彩畫展專輯》（台中市：台灣省膠彩畫協會，1995），頁 85。

金會」列為贊助單位至今（2023 年）。[43]

　　2017 年台灣膠彩畫協會曾為感謝鄭順娘基金會常年捐助經費與貢獻，由當時的協會理事長林必強於金國大飯店致贈感謝牌（膠彩之友），當年是由其夫婿林垂訓先生代領獎牌，[44] 感謝牌上寫著：「誠摯的感謝貴會長期對台灣膠彩畫推動的支持，顯現藝術創作多樣性，傳播絢麗色彩供大眾欣賞。」[45]（圖 7）由此可知台灣膠彩畫協會能有今日蓬勃的發展，鄭順娘在背後的付出功不可沒。

圖 7：2017 年台灣膠彩畫協會理事長林必強（右 1）感謝財團法人鄭順娘公益文教基金會長期對台灣膠彩畫協會的支持鼓勵於金國大飯店致贈感謝牌，由林垂訓先生代領獎牌。

（二）收藏畫作

　　鄭順娘鍾情繪畫，因工作家庭無法創作，轉而收藏欣賞畫作，聊慰自己對藝術的熱愛，因為地緣關係她的收藏有許多中部藝術家的作品。鄭順娘的作品收藏有透過畫廊購買（如顏雲連 [46]、柴原雪 [47]、沈哲哉 [48]、李穀摩 [49] 等）；也有是在藝術家舉辦個展時親自跟藝術家購買（如莊明中 [50]、柯適中 [51] 等）；有時也有藝術家贈送（如葉火城 [52]）。她在〈留下美好的回憶〉一文中曾如此說：

43　台灣省膠彩畫協會編，《第 19 屆台灣膠彩畫展專輯》（台中市：台灣省膠彩畫協會，2001），頁 89。及 2023 年第 41 屆台灣膠彩畫協會展覽宣傳單。

44　《台灣膠彩畫協會》，網址：< https://www.facebook.com/gluepainting/photos/pb.100064854481749.-2207520000./1385418128211317/?type=3&locale=zh_TW >（2023.08.15 瀏覽）。

45　2023 年 9 月 12 日鄭順娘家屬吳玲女士提供。

46　顏雲連〈河邊風景〉作品即是向太極藝廊購買。作品後面貼有：「太極藝廊」。

47　柴原雪〈花〉作品後面貼有：「太極藝廊」。

48　沈哲哉〈裸女〉之作後面貼有一作品牌：「高格畫廊」。

49　李穀摩〈半夜書聲月在〉作品後面貼有一作品牌：「中外畫廊　林董事長收藏」。

50　鄭順娘所收藏之莊明中〈蘭嶼船歌〉作品，筆者於 2023 年 8 月 1 日曾詢問莊明中老師這件作品是如何被收藏？其回覆是他在 1999 年台中市立文化中心個展時被鄭順娘收藏。

51　筆者於 2023 年 12 月 26 日詢問藝術家柯適中先生。

52　鄭順娘曾收藏葉火城〈野柳女皇石〉作品，此畫作是葉火城當年祝賀金國大飯店開幕時惠贈。不過後來於 1988 年 2 月 27 日懸掛在金國大飯店三樓遺失。鄭順娘，〈留下美好的回憶〉，《鄭順娘收藏作品集》（台中市：金國大飯店，1991），無頁碼。

我對繪畫的愛好始終一致，並不由於環境的改變和時間把它沖淡。然而忙著照顧生意，再也抽不出彩繪的時間，自然而然地把創作的欲求轉移到收藏的趣味上。[53]

過去一向關心台中藝文發展的文學家江燦琳曾在 1958 年 3 月 26 日《民聲日報》之〈中部美展過去與現在〉一文中如此寫道：

……不管展覽會開得如何成功，出售的作品少的可憐。台中市民開口就以文化城自傲，可是到底有幾位肯出錢來鼓勵美術，解救美術家的困苦？[54]

葉火城於 1991 年《鄭順娘收藏作品集》之〈序〉中也說到：

三十年前台灣的經濟仍在一片蕭條中，藝術對於一般庶民是遠不可望的東西，在這種惡劣的環境下仍然執意畫畫的人，無不是不計名利，幾近狂熱的藝術愛好者。[55]

可見當時作為藝術家的困境，而鄭順娘很難得的是她在那樣的年代寧願把可以購買金飾玉器的錢拿去買畫。[56] 所以藝術家柯適中以為：「對藝術家是非常重要的經濟來源」，[57] 而葉火城說她「無形中對於美術家創作環境的改善盡了很大的貢獻。」[58]

從《鄭順娘金國大飯店收藏作品清單》（附件 1）進行分析可知，其收藏之藝術家人數約 49 人，共 81 件作品。筆者就上述資料進行收藏作品類別統計（如表 1），由此

表 1：《收藏作品類別統計表》

作品類別	件數
油畫	56
水彩	5
膠彩	10
水墨	8
素描	1
複合媒材	1

資料整理：林振莖

53　鄭順娘，〈留下美好的回憶〉，《鄭順娘收藏作品集》（台中市：金國大飯店，1991），無頁碼。

54　江燦琳，〈中部美展過去與現在〉，《民聲日報》，1958 年 3 月 26 日，5 版。

55　葉火城，〈序〉，《鄭順娘收藏作品集》（台中市：金國大飯店，1991），無頁碼。

56　鄭順娘，〈留下美好的回憶〉，《鄭順娘收藏作品集》（台中市：金國大飯店，1991），無頁碼。

57　筆者於 2023 年 12 月 26 日詢問藝術家柯適中先生。

58　葉火城，〈序〉，《鄭順娘收藏作品集》（台中市：金國大飯店，1991），無頁碼。

表 2：《個別藝術家之收藏數量統計表》

單一作者所收藏之件數	藝術家姓名	件數小計
8	王坤南（油）	8
6	謝峰生（膠）、葉火城（油）	12
5	林天從（油）	5
4	顏雲連（油）、柯適中（油1素1水2）	8
3	柴原雪（油）	3
2	趙宗冠（膠）、梁奕焚（油1墨1）、林清鏡（墨）	6
1	李石樵（油）、劉啟祥（油）、岡野正樹（油）、林有德（水）、余德煌（膠）、林之助（膠）、張炳南（油）、吳秋波（油）、張耀熙（油）、沈哲哉（油）、劉國東（油）、陳銀輝（油）、李中堅（墨）、陳景容（油）、王守英（油）、洪遜賢（油）、紀慧明（油）、張淑美（油）、簡嘉助（油）、王再添（油）、侯壽峰（水）、黃朝湖（墨）、倪朝龍（油）、李轂摩（墨）、吳炫三（油）、蕭學民（油）、王美幸（油）、陳來興（油）、林振洋（油）、高碧玉（油）、許自貴（多媒材）、廖本生（油）、莊明中（油）、鄧亦農（水）、許文融（墨）、長谷川（油）、鈴木（墨）、作者不詳1（油）、作者不詳2（油）	39
	合計	81

※ 括號內之（油）為油畫類、（水）為水彩類、（墨）為水墨類、（膠）為膠彩類、（素）為素描類。　資料整理：林振莖

資料來源：《鄭順娘收藏作品清單》及《鄭順娘作品收藏集》。

可以了解鄭順娘的收藏喜好，其以油畫為主，共有56件，其次是膠彩畫，共有10件，而水墨8件，水彩有5件，則分居三、四名。

　　而進一步從《個別藝術家之收藏數量統計表》（表2）來看可知，鄭順娘個別藝術家大部分都只收藏1件作品。而有些藝術家會收藏比較多，通常都與她的師承及交友圈有密切的關係。

　　如她單一作者收藏件數最多的是王坤南，共有8件。由於鄭順娘長期支持中部美術協會，而王坤南自1954年至1991年，每年均提出作品參展，[59] 且據王坤南的兒子說他會拿畫作去推銷，[60] 因此受到鄭順娘特別的關愛與資助。[61]

　　另外，收藏6件的則有葉火城（圖8）和謝峰生，以及5件的有林天從（圖9）。因為鄭順娘與葉火城及林天從是師生的關係，而且這兩位老師經常給予她指導和鼓勵，

59　林育淳，〈王坤南〉，《典藏目錄2017》（台北市：台北市立美術館，2017），頁13。

60　2024年3月詢問王坤南家屬。

61　這些畫作中有幾幅畫作背面貼有參與中部美展的作品牌。

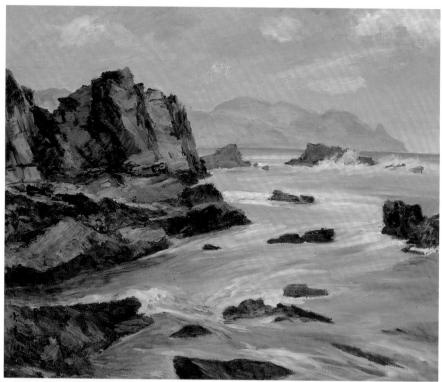

圖 8
葉火城,〈岩石〉,
1989,油畫,
71×59cm。

圖 9
林天從,〈節慶〉,
年代不詳,油畫,
31.5×23cm。

所以對鄭順娘的學畫過程有深遠影響，[62] 因此珍藏的畫作較多。

而謝峰生，則如同上文述及，鄭順娘視他如親人，謝峰生又曾經在金國大飯店擔任總經理，[63] 也就特別支持他。從謝峰生將他人生中非常重要的代表作，如參加第 22 屆（1967 年）全省美展獲得第三名的〈山澗雙鹿〉作品，以及獲得第 26 屆（1972 年）全省美展獲得第一名的〈月光〉之作交給她收藏便不難看出他們交情匪淺。

其中〈山澗雙鹿〉之作（圖 10）也曾被選做謝峰生於 2007 年在國美館舉辦七十回顧展的展覽畫冊封面，對藝術家的重要性是不言而喻的。這件作品以台灣梅花鹿為主題，由於在中國「鹿」與「祿」字

圖 **10**：謝峰生，〈山澗雙鹿〉，1967，膠彩，121×166.5cm。

諧音，又有祥瑞之寓意，因此歷代名畫經常以此為表現主題。

這件作品表現手法很新穎、現代，滲入了西方立體派的元素，以幾何方式處理，簡化形象、塊面分割畫面，建構出屬於自己的風格。此外，畫作筆觸細緻，以深淺不同的褐色，多層次互疊，用色層次豐富，充滿著東方的情調與神秘性，有著藝術家個人主觀感情。

除此之外，筆者亦比對鄭順娘之收藏品，和與她關係較密切的三個中部美術團體的關係（表 3）從統計數字可發現，其收藏這三個中部美術團體的藝術家人數及件數皆超過半數以上，可知她對他們的資助不遺餘力。除了中部美術團體外，鄭順娘收藏的其他藝術家作品也不少，有藝術家 24 人，共 32 件，占總收藏件數的 1/3 以上，如顏雲

62　鄭順娘，〈自序〉，《鄭順娘油畫集》（台中市：鄭順娘基金會，2002），頁 10。

63　劉貞璋，《謝峰生繪畫藝術之研究》（台中市：國立台中教育大學美術學系碩士在職專班碩士論文，2019），頁 98。

表 3 《收藏作品與中部美術團體關係統計表》

美術團體	藝術家姓名	藝術家人數	件數
中部美術協會、 台灣省膠彩畫協會、 豐原班（葫蘆墩美術研究會）	王坤南（8）、謝峰生（6）、葉火城（6）、林天從（5）、趙宗冠（2）、梁奕焚（2）、林清鏡（2）、李石樵（1）、林有德（1）、林之助（1）、張炳南（1）、吳秋波（1）、張耀熙（1）、劉國東（1）、王守英（1）、紀慧明（1）、張淑美（1）、簡嘉助（1）、侯壽峰（1）、黃朝湖（1）、倪朝龍（1）、李轂摩（1）、廖本生（1）、莊明中（1）、許文融（1）	25	49
其他	顏雲連（4）、柯適中（4）、柴原雪（3）、劉啟祥（1）、岡野正樹（1）、余德煌（1）、沈哲哉（1）、陳銀輝（1）、李中堅（1）、陳景容（1）、洪遜賢（1）、王再添（1）、吳炫三（1）、蕭學民（1）、王美幸（1）、陳來興（1）、林振洋（1）、高碧玉（1）、許自貴（1）、鄧亦農（1）、長谷川（1）、鈴木（1）、作者不詳1（1）、作者不詳2（1）	24	32
小計		49	81

資料整理：林振莖

圖 11：沈哲哉，〈裸女〉，年代不詳，油畫，24.5×33.5cm。

圖 12：吳炫三，〈風景〉，年代不詳，油畫，44×51.5cm。

連、劉啟祥、沈哲哉（圖11）、李中堅、陳景容、吳炫三（圖12）、許自貴等人的作品。

　　由此可知，鄭順娘對台灣藝術家的支持不只侷限於這三個中部的美術團體，甚至遍及台中以外的地區。

（三）提供聚會、展示的場所

　　戰後至 1976 年台中文英館成立之初，並無專業的藝文展覽空間，許多展覽，如全省美展巡迴到台中，或是藝術家的個展，像是沈耀初、高一峰、呂佛庭個展都是在台中圖書館舉行。[64] 其他的展覽空間則有中央書局、美新處及孔雀畫廊咖啡廳等。

　　藝術家交流聚會的場所更是稀少，早期有錦江堂、翠華堂等裱畫店，以及中央書局、聖林咖啡室和孔雀畫廊咖啡廳作為藝術家聚會的場所。[65] 而 1968 年開幕的金國大飯店，由於一樓內設有咖啡室，因鄭順娘好客，所以也成為藝術家聚會的場所之一。[66] 而地下一樓會議室，則是文學家、詩人、畫家長期聚會、舉辦活動和討論事情的地點。[67]

　　金國大飯店甚至是藝術家簡嘉助於 1969 年舉辦結婚典禮的場所，[68]（圖13）也成為中部美術協會舉辦活動的地方，例如 1969 年中部美術協會第 4 屆會員大會即是在此地舉行。[69]

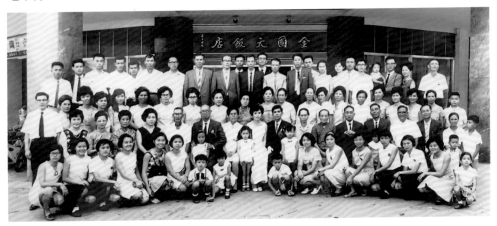

圖 **13**：1969 年簡嘉助於金國大飯店結婚典禮。

64　林振莖，〈文化的發電機—戰後中央書局於台灣美術發展扮演的角色與貢獻〉，《台灣美術》123 期（2022.11），頁 42-65。

65　筆者於 2023 年 7 月 26 日訪問藝術家倪朝龍先生。

66　筆者於 2023 年 7 月 26 日訪問藝術家倪朝龍先生。

67　蔡秀菊，〈詩學之筆——追憶陳明台詩人前輩〉，《台灣現代詩》67 期（2021.09），無頁碼。

68　簡嘉助，〈回饋奉獻 實至名歸〉，《鄭順娘油畫集》（台中市：鄭順娘基金會，2002），頁 6。

69　本報訊，〈中部美協會員大會 昨改選理事長〉，《民聲日報》，1969 年 9 月 8 日，9 版。

$$\frac{\boxed{14}}{\boxed{16}}\Big|\frac{15}{17}$$

圖 **14**：金國大飯店天花板幾
何構成圖案裝飾。
圖 **15**：金國大飯店以尺寸不
同的鵝卵石所形構出
像太陽光般迴旋具律
動感的壁飾。
圖 **16**：金國大飯店用大理石
以拼貼手法所營造出
的浮雕效果。
圖 **17**：金國大飯店各樓層樓
梯間的壁飾。

　　金國大飯店裡掛滿鄭順娘收藏的作品，有葉火城、李石樵、劉啟祥、林有德、林
之助等名家畫作。金國大飯店的室內設計由顏雲連操刀，天花板有華麗的幾何構成圖案
裝飾，（圖14）牆面上的壁飾，則有由大小形狀、尺寸不同的鵝卵石所形構出具律動
感像太陽光般的迴旋圖案。（圖15）大理石也以拼貼手法所營造出的浮雕效果，（圖
16）而各樓層樓梯間還有木質具設計感的掛飾（圖17）等，這些和王水河的美術設計
互相搭配，[70] 整個飯店就像是一座小型的私人美術館，在缺乏美術展示場所的年代，無
形中提供了藝術家展示作品的機會，也讓進出飯店的旅客可以欣賞到這些名家的作品。

70　本報訊，〈金國大飯店 明正式開業〉，《民聲日報》，1968 年 4 月 5 日，5 版。

圖 **18**：1996 年鄭順娘（左三）參與第 43 屆中部美展
頒獎典禮。

圖 **19**：1999 年鄭順娘（坐者前排左二）參與第 46 屆中
部美展頒獎典禮。

圖 **20**：2001 年鄭順娘參與第 48 屆中部美展頒獎典
禮。右起為：鄭順娘、王水河、洪孔達、張炳南。

圖 **21**：2001 年鄭順娘參與第 48 屆中部美展頒獎典禮，
左起五為鄭順娘。

（四）推展美術活動

　　翻開過去中部美術展覽專輯中留下的老照片，經常都可以發現鄭順娘的身影。她
非常積極出席展覽會，還親自頒獎給獲獎的藝壇新秀，給中部美展的藝術家精神上最
有力的支持。例如：1996 年參與第 43 屆中部美展頒獎典禮[71]（圖 18）、1999 年第 46
屆中部美展頒獎典禮[72]（圖 19）、2001 年第 48 屆中部美展頒獎典禮[73]（圖 20、21）、
2002 年第 49 屆中部美展頒獎典禮[74]（圖 22）等等。

71　台灣省中部美術協會、台中市美術協會編，《第 50 屆中部美術展》（台中市：台灣省中部美術協會、台中市美術協會，
　　2003），無頁碼。
72　楊永源，《南方．彩度．簡嘉助》（台北市：藝術家出版社，2022），頁 130。
73　台灣省中部美術協會、台中市美術協會編，《第 51 屆中部美術展》（台中市：台灣省中部美術協會、台中市美術協會，
　　2004），無頁碼。
74　台灣省中部美術協會、台中市美術協會編，《第 50 屆中部美術展》（台中市：台灣省中部美術協會、台中市美術協會，
　　2003），無頁碼。

圖**22**：2002 年鄭順娘參與第 49 屆中部美展頒獎典禮，左起張淑美、楊淑貞（陳銀輝夫人）、鄭順娘、陳銀輝。

膠彩畫家陳淑嬌就曾回憶說：

> 有次中部美展頒獎，主事者突然要我打電話邀請鄭董事長來頒獎，既沒有聯絡電話也不曾與她深談過，只好查尋電話唐突撥到綠川民族路口的「金國大飯店」，找時任董事長的她表明事由，她很客氣接電話並如邀趕來。[75]

此外，她也關注兒童藝術教育，於 1993 年起與台中市立文化中心合辦「大墩兒童書畫展」，[76] 每年舉行共辦了九屆。在此活動中也都可以看見她親身參與，如 1994 第二屆大墩兒童書畫展與入選兒童合影（圖 23、24）、1999 年參與第七屆大墩兒童書畫展頒獎典禮（圖 25）、2001 年出席第九屆大墩兒童書畫展頒獎典禮（圖 26）等等。[77]

除此之外，於 1996 年於金國大飯店的地下室成立「綠川畫會」，聘請藝術家柯適中指導，提供繪畫場地教導社會人士，也在台中市立文化中心舉辦過幾次的師生聯

75　《陳淑嬌膠彩畫工作室》，網址：< https://www.facebook.com/photo.php?fbid=654739190002675&set=a.477919354351327&type=3&locale=zh_TW&paipv=0&eav=AfbDh2DPBL7e3FqgO6Vr7RRVsjItApooBPxE3RE_e-0IakWpcNxUQ4JDZmJngaZFdcw&_rdr >（2023.09.25 瀏覽）。

76　江昀，〈台中阿嬤〉，《台灣現代詩》75 期（2023.09），頁 82。

77　財團法人鄭順娘文教公益基金會編輯，《鄭順娘油畫集》（台中市：鄭順娘基金會，2002），頁 186-215。

圖 23：1994 年 5 月 8 日第二屆大墩兒童書畫展。右起：顏水龍、林柏榕市長、鄭順娘。

圖 24：1994 第二屆大墩兒童書畫展入選兒童合影，最後排右二張錫卿、右三鄭順娘、右五林天從。

圖 25：1999 年 7 月 17 日第七屆大墩兒童書畫展頒獎典禮，右四為鄭順娘。

圖 26：2001 年第九屆大墩兒童書畫展頒獎典禮。

展，[78] 對美育推展、美化社會及文化推動，貢獻良多。

四、結語

　　鄭順娘本身從事文學、藝術的創作，並推廣文學、音樂、戲曲、霧峰林家古蹟維護等文化活動，以現今觀點來定義，她不只是一位藝術創作者，實是一位文化人。

　　由此視角回看鄭順娘過去收藏畫作的事蹟，其目的絕非是投資。就像是她在 1999

78　鄭順娘，〈自序〉，《鄭順娘油畫集》（台中市：鄭順娘基金會，2002），頁 10。及江昀，〈台中阿嬤〉，《台灣現代詩》75 期（2023.09），頁 82。而筆者於 2023 年 12 月 26 日詢問藝術家柯適中先生，詢問當初鄭順娘為何會邀請他在金國大飯店開班授課？其回覆是「我會去鄭董事長那裡教學是我台中租屋的房東促成，他叫陳冰，當初有一群跟他年紀相仿都是日據時代成長背景的媽媽們，中間大約有十幾年的相處時間，這中間曾經幫他們辦過幾次聯展，因為就在綠川旁邊，所以取名綠川畫會。」

227

年參加台灣省文獻會舉辦的「台灣文獻先賢系列—林獻堂先生思想學術座談會」擔任引言人時所說：

> 在台灣這塊土地上，所有台灣的歷史、文化、文學、藝術，台灣人應該加以特別重視。因為台灣人若無要重視家己的物件，到底要叫什麼人來替咱重視，因為咱是生在台灣這塊土地，所以台灣人重視台灣學術和文化，是台灣人的責任。[79]（筆者按：台語）

而鄭順娘於 1998 年七十歲時寫給她的學妹阮美姝的信中也曾提到：

> 我的家庭責任已盡，個人重擔已經解除，如今，心中唯一掛念，就是為鄉土做該做的事。任何困難都不能阻礙我，我的歲數、外表、穿著我將不在意，我只想為台灣付出餘生……。[80]

　　由上述可知，其收藏畫作背後的思想應該是基於她愛台灣、熱愛本土的藝術，希望能夠以支持台灣藝術，支持台灣文化的主體性，所以鄭順娘的藝術贊助是她投入文化運動的具體作為。

　　或許就像是藝術家倪朝龍所說，在美術贊助上，跟其他中部的贊助者比較，鄭順娘不是資助最多，不是站在最前面，第 1、2 名，而是排在第 3 名的人物。[81] 且鄭順娘相較於戰後之收藏家，如許鴻源、呂雲麟、林清富等，也不算是大收藏家。

　　但筆者以為早期收藏的風氣不是那麼盛行，且女性藏家相對較少的社會裡，她在能力所及的範圍內，以一己之力，支持藝術家創作，為台灣留下珍貴的藝術家作品。此外，她對藝術的熱愛和贊助，以及推展美術活動等，這些對台灣美術發展貢獻的背後，是對台灣文化主體性的支持與肯定，鄭順娘對藝術的贊助和台灣文化的推動，是值得被提及並給予肯定。

79　鄭順娘，〈林獻堂先生的生平〉，《台灣文獻》50 卷 4 期（1999.12），頁 86。
80　阮美姝口述，許曉涵採訪撰述，《美的極致：阮美姝一生與 228 平反實錄》（台北市：台灣神學院出版社，2013），無頁碼。
81　筆者於 2023 年 7 月 26 日訪問藝術家倪朝龍先生。

附件 1：《鄭順娘金國大飯店收藏作品清單》

序號	作者	生卒年	作品名稱	年代	尺寸	媒材	備註
1	王坤南	1906-2002	港	不詳	45.5×38cm	油畫	基底材：木板。內有一作品牌「中部美術協會」。
2	王坤南	1906-2002	靜物	不詳	45.5×38cm	油畫	基底材：畫布。
3	王坤南	1906-2002	湖	不詳	46×30.5cm	油畫	基底材：畫布。
4	王坤南	1906-2002	愛河邊	1973	52.5×40.5cm	油畫	基底材：畫布。內有一作品牌：「價格 貳仟伍佰元正」。
5	王坤南	1906-2002	水果高腳杯	不詳	28.5×23cm	油畫	基底材：木板。
6	王坤南	1906-2002	河邊	不詳	41×32cm	油畫	基底材：木板。
7	王坤南	1906-2002	玫瑰	不詳	28.5×23cm	油畫	基底材：木板。
8	王坤南	1906-2002	花和水菓	不詳	38×45.5cm	油畫	內有一作品牌：「中部美術協會」。
9	李石樵	1908-1995	風景	1939	44×36.5cm	油畫	
10	葉火城	1908-1993	野柳女皇石	不詳	116.5×91cm	油畫	此畫是葉火城祝賀金國大飯店開幕時惠贈。於 1988 年 2 月 27 日懸掛在金國大飯店三樓遺失。
11	葉火城	1908-1993	倫敦白金漢宮騎馬隊	1976	46×38cm	油畫	內貼有一作品牌「65 號，倫敦白金漢宮騎馬隊，標價 NT10000 元」。
12	葉火城	1908-1993	岩石	1989	71×59cm	油畫	
13	葉火城	1908-1993	風景	1988	88.5×70.5cm	油畫	
14	葉火城	1908-1993	風景（野柳）	1980	39.5×30cm	油畫	
15	葉火城	1908-1993	風景	不詳	39×30cm	油畫	
16	劉啟祥	1910-1998	風景	不詳	39.5×30.5cm	油畫	
17	岡野正樹	1910-1987	窗外眺望	不詳	41×32cm	油畫	畫後框上寫「窗外眺望 台中（金國飯店） 岡野正樹」。
18	林有德	1911-2006	海濱風光	不詳	44×29cm	水彩	作品後面貼有一作品牌：「海濱風光 林有德 義賣新台幣 壹萬〇仟元」。
19	有隣（余德煌）	1914-1996	鳥	不詳	53×40cm	膠彩	
20	林之助	1917-2008	風景	不詳	62.5×44cm	膠彩	
21	柴原雪	1917-2010	花	1979	22×27.5cm	油畫	作品後面內貼有 2 張紙，一為：「柴原雪簡介」，一為：「太極藝廊」。
22	柴原雪	1917-2010	蘭花	1969	12.5×16.5cm	油畫	
23	柴原雪	1917-2010	景薰樓	不詳	14.5×20.5cm	油畫	
24	顏雲連	1923-2014	埔里風景	1992	61×50cm	油畫	
25	顏雲連	1923-2014	清境農場風景	1991	53×45.5cm	油畫	

序號	作者	生卒年	作品名稱	年代	尺寸	媒材	備註
26	顏雲連	1923-2014	河邊風景	不詳	38×48.5cm	油畫	作品後面貼有一作品牌：「太極藝廊」。
27	顏雲連	1923-2014	海景	不詳	52×45cm	油畫	
28	張炳南	1924-2014	風景	不詳	26×20.5cm	油畫	
29	林天從	1924-2001	人物畫	不詳	31.5×23cm	油畫	
30	林天從	1924-2001	向日葵	1991	33.5×24cm	油畫	
31	林天從	1924-2001	靜物	1985	53×45.5cm	油畫	
32	林天從	1924-2001	錦鯉	1995	45×37.5cm	油畫	
33	林天從	1924-2001	雙鳥壽字瓶	1992	22×27.5cm	油畫	
34	吳秋波	1925-2013	魚燈靜物	1983	53×45.5cm	油畫	作品後面貼有一作品牌：「台中市立文化中心」。
35	張耀熙	1925-2013	國外河道景色	不詳	25.5×20cm	油畫	
36	沈哲哉	1926-2017	裸女	不詳	24.5×33.5cm	油畫	作品後面貼有一作品牌：「高格畫廊 4F 28000 元」。
37	劉國東	1926-2020	風景	不詳	45.5×34cm	油畫	基底材：木板。
38	陳銀輝	1931-	風景	1986	45.5×38cm	油畫	
39	李中堅	1932-	鯉魚	1979	68×68cm	水墨	
40	陳景容	1934-	風景	不詳	49×39cm	油畫	
41	王守英	1934-	風景	1986	45.5×38cm	油畫	
42	洪遜賢	1935-2013	海邊	不詳	54.5×40cm	油畫	
43	趙宗冠	1935-	卿卿我我	不詳	33.5×24cm	膠彩	
44	趙宗冠	1935-	花鳥	不詳	35×26cm	膠彩	
45	紀慧明	1937-	風景	1969	46×38cm	油畫	
46	梁奕焚	1937-	人物	1979	38×45.5cm	油畫	
47	梁奕焚	1937-	靜物	不詳	27.5×24.5cm	水墨	
48	謝峰生	1938-2008	三寸金蓮	1994	35.5×28cm	膠彩	有一標籤「海峽兩岸工筆畫大展標籤」。宣紙裱在畫布上。
49	謝峰生	1938-2008	山澗雙鹿	1967	121×166.5cm	膠彩	全省美展第 22 屆 (1967) 第三名。畫後木板寫「台北市省立博物館 全省美展收件處收」，以紅字筆寫「第三名」。
50	謝峰生	1938-2008	月光	1972	106×91.5cm	膠彩	全省美展第 26 屆 (1972) 第一名。背後有一全省美展四十年回顧展標籤，上寫「26 屆第一名」。
51	謝峰生	1938-2008	貓 -1	不詳	51×63cm	膠彩	
52	謝峰生	1938-2008	貓 -2	不詳	44×36.5cm	膠彩	
53	謝峰生	1938-2008	風景	不詳	34×26cm	膠彩	
54	張淑美	1938-	靜物	不詳	51×44cm	油畫	基底材：木板。

序號	作者	生卒年	作品名稱	年代	尺寸	媒材	備註
55	簡嘉助	1938-	靜物	不詳	44×36.5cm	油畫	
56	王再添	1938-1990	鼻頭港	1983	53×45.5cm	油畫	
57	侯壽峰	1938-	花卉	1984	31×38cm	水彩	
58	黃朝湖	1939-	1994	不詳	65×52.5cm	墨彩	
59	倪朝龍	1940-	花卉	不詳	45×53cm	油畫	
60	李轂摩	1941-	半夜書聲月在天	1977	136×69cm	水墨	作品後面貼有一作品牌:「中外畫廊 林董事長收藏」。
61	吳炫三	1942-	風景	不詳	44×51.5cm	油畫	
62	蕭學民	1942-	人物肖像	不詳	39×43cm	油畫	
63	王美幸	1944-	玫瑰花	不詳	49.5×60cm	油畫	
64	陳來興	1949-	瓶花	不詳	46×53cm	油畫	
65	林振洋	1951-	玫瑰花	1988	45×53cm	油畫	
66	高碧玉	1951-	人物	1997	50×60.5cm	油畫	
67	許自貴	1956-	人物	1999	35×30cm	複合媒材	
68	廖本生	1959-	風景	不詳	53.5×45.5cm	油畫	
69	林清鏡	1961-	山水	1993	137.5×34cm	水墨	
70	林清鏡	1961-	山水	1995	34.5×106cm	水墨	
71	莊明中	1963-	蘭嶼船歌	1999	53×45.5cm	油畫	
72	鄧亦農	1964-	風景	不詳	51×44cm	水彩	
73	許文融	1964-	風景	不詳	39×30cm	水墨	
74	柯適中	1966-	裸女	1990	32×41cm	油畫	
75	柯適中	1966-	裸女	1993	40×59cm	素描	地點:USA。
76	柯適中	1966-	風景	2002	57×38cm	水彩	
77	柯適中	1966-	鄉間風景	2002	76×55cm	水彩	
78	K.HASEGAWA.(長谷川)	不詳	瓶花	不詳	24.5×33.5cm	油畫	
79	鈴木	不詳	花卉	不詳	25×22cm	水墨	
80	作者不詳	不詳	風景	不詳	46×38cm	油畫	
81	作者不詳	不詳	雙人	1999	88.5×88.5cm	油畫	

版圖擴張
——論張頌仁在朱銘雕塑國際推廣過程的角色

一、前言

朱銘今日能成為眾所周知的國際雕塑家，1980 年代朱銘毅然決然到美國發展，讓自己「歸零」，是他踏出國際的重要一步，但讓朱銘真正能站上國際的舞台則是從東南亞的巡迴展開始，使他逐步在歐洲的藝術界發光發熱，被世界看見。

相較於今日已有專書深入探討朱銘在美國發展的歷程[1]，這段從東南亞巡迴展開始的歷史更為重要但至今卻仍然缺乏深入的研究，本文即希望透過文獻資料的杷疏與對朱銘及這段歷史相關人士的訪談，深化這方面研究的不足。

二、從東南亞巡迴展開始

張頌仁，1952 年出生於香港，父親是位工程師，爺爺是上海的銀行家。張頌仁從小習畫，後赴美國麻省威廉學院（Williams College）學習數學和哲學。為國際知名藝評人及策展人。1977 年在香港創立漢雅軒，以專營傳統書畫為主。於 1981 年開始在香港為朱銘籌辦展覽；並於 1983 年成立漢雅軒 TZ（原稱漢雅軒 2），致力於藝術推廣重要的中國現代藝術工作者。1988 年於台北成立漢雅軒分公司，希望以完善的經紀制度及策劃理念，推動台灣本土藝術之國際化。2002 年及 2003 年獲英國藝術雜誌《藝

術觀察》（Art Review）列為「世界藝壇一百名頂尖人物」之一。[2]

朱銘在 1970 年代末認識張頌仁後，於 1980 年代初即到美國尋找進軍國際的機會，同時透過好友許博允的引薦，1980 年在香港藝術中心舉辦個展。[3]（圖 1）至此，張頌仁即擔任起朱銘在台灣、美

圖 1：1980 年 2 月 1 日到 29 日於香港藝術中心包兆龍畫廊舉行朱銘功夫雕塑展。

1　參考林以珞主編，《亞洲之外－ 80s' 朱銘紐約的進擊》（新北市：朱銘文教基金會，2016）。

2　參考朱銘資料室典藏。

3　林振莖，〈彼此都是對方的貴人－朱銘與許博允二、三事〉，《朱銘美術館季刊》59，2014，頁 32-37。

國之外的經紀人，開始幫朱銘規畫海外的展覽。[4]

1982 年張頌仁在香港藝術中心舉辦朱銘的個展，這場展覽除了展示朱銘的太極和歷史人物系列的作品外，還展示朱銘在美國創作的人間系列新作。[5]（圖 2）之後，1984 年張頌仁便積極策畫東南亞巡迴展[6]，他以推動

圖 **2**：1982 年 11 月 26 日到 30 日於香港藝術中心舉行朱銘雕塑展。

朱銘的太極作品為主，[7] 首站在菲律賓馬尼拉的艾雅拉博物館（Ayala Museum）展出，會場內安排各式的太極及觀音、歷史人物的木雕作品，與戶外的銅製大作品相互搭配展出。[8]（圖 3、4）這次展覽在菲律賓引起關注，菲律賓媒體如《菲律賓每日快報》（Philippines Daily Express）、《時代日報》（Times Journal）、《商業日報》（Business Day）等大肆報導。[9]

展覽結束後，馬尼拉 King's Court 大廈前還永久典藏一件朱銘〈太極對招〉作品。當地的《菲律賓每日快報》便讚譽他是「當代雕塑界的李小龍。」[10] 並認為他木頭刻成

4　2015 年 11 月 24 日張頌仁香港漢雅軒訪談，未刊稿。與朱銘訪談稿 2015 年 6 月 16 日。

5　參考朱銘資料室典藏。

6　之所以從東南亞開始推起，張頌仁說：「因為我身分複雜，我又做生意，又開畫廊，又寫評論，所以，官方美術館不會特別願意接受一個多重身分的美術圈的人來策劃他們美術館展覽的，因為這是有利益矛盾的，所以，我做這麼多國際展覽，其實在朱銘，除了在畫廊開的展覽以外，我基本上都是不經營買賣的，經營的話，都是讓當地合作的畫廊來作。因為我除了朱銘，也做其他的國際展覽。就是這樣也是很難的，因為從外面來看，除了個人操守，還有本身利益矛盾的嫌疑，而這種嫌疑是很多大機構不願意沾邊，就是怕麻煩。可是在亞洲的美術館是沒有那麼嚴謹，美國那個時候是非常嚴謹的。」2015 年 11 月 24 日張頌仁香港漢雅軒訪談，未刊稿。

7　這次的巡迴展張頌仁基於策略的考量，以推動朱銘的太極作品為主，因為他認為二次大戰之後，西方的現代主義主要推行的是形式主義，強調形式、藝術材質的自主性，張頌仁認為朱銘的太極作品在這股潮流裏頭比較能夠突出，未來的發展能夠走的更遠。2015 年 11 月 24 日張頌仁香港漢雅軒訪談，未刊稿。

8　開幕當天還發生一段小插曲，因為作品卡在海關趕不及布置，只好在現場安排一台電視播放紀錄片。朱銘訪談稿 2014 年 7 月 2 日。

9　朱銘資料室典藏。

10　Leonidas V.Benesa,*Enter the dragon at Ayala pagoda*,Philippines Daily Express,1984.

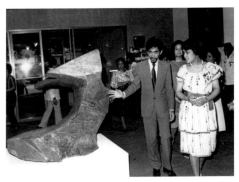

圖 3：1984 年 2 月 16 日至 3 月 11 日於菲律賓馬尼拉艾雅拉博物館舉行朱銘雕塑展。

圖 4：1984 年 2 月 16 日至 3 月 11 日於菲律賓馬尼拉艾雅拉博物館舉行朱銘雕塑展。

的作品兼融了傳統與創新、古老與新穎。[11]

　　隨後，移展至泰國曼谷的比乃西現代美術館（Bhirashri Institute of Modern Art），（圖 5）這個美術館是由泰國皇室公主贊助成立，在當地當時是最重要的一個現代藝術中心。[12] 展出期間參觀的民眾反映熱烈，也出乎意料的賣出幾件作品。[13] 今日回頭檢視這趟行程對朱銘往後藝術發展的

圖 5：1984 年於泰國曼谷比乃西現代美術館個展。

影響，筆者歸納出三點意義：（一）透過實際的演練，讓初試啼聲的張頌仁模索出一套如何在國際上推動朱銘的最佳模式（展示方式與對朱銘的說法）。（二）開發出有別於商業畫廊的操作手法，張頌仁以一個獨立策展人的角色，透過在公立美術館的展覽形態來推出朱銘，累積這方面的展覽經歷，藉此提升朱銘在國際上的公信力。（三）這是能更上一層樓的基石，有此基礎，便利張頌仁之後在其他地區的接洽活動。

　　在此之前，朱銘的太極作品以木質的創作為主，1983 年朱銘與五行雕塑小集成員

11　Leonidas V.Benesa,*Enter the dragon at Ayala pagoda*,Philippines Daily Express,1984.

12　2015 年 11 月 24 日張頌仁香港漢雅軒訪談，未刊稿。

13　參考朱銘於 1984 年 7 月 11 日寄給鄒玲茗小姐的信。朱銘資料室典藏，典藏編號：aa000164。

於台北市立美術館展出，特別配合館方寬敞的室內空間與戶外的展示空間，為了能彰顯作品的氣勢，以保麗龍翻銅創作大型的雕塑作品。[14] 之後，戶外雕塑的風潮逐漸在台灣興起，配合海外展覽的需要，朱銘的作品出現越做越大的情況，且逐漸以保麗龍翻銅的創作為主。因此，這時期的材質轉換

圖6：1981年1月29日至4月30日於香港交易廣場中央大廳舉辦朱銘雕塑近作展覽。

也影響他的藝術風格呈現，有別於木頭的質感，轉為堅硬如石的金屬感覺，使作品更具體、量感，也更為西方人所接受。

1986年，香港舉行國際知名雕塑家亨利‧摩爾（Henry Moore）的藝術大展，全香港各地重要景點都有展示他的雕作，張頌仁趁勢於香港交易廣場（Exchange Square）中央大廳舉辦朱銘的個展，與香港置地集團合辦，由金馬倫策畫，主題以「太極」、「人間」、「結」等系列為主。（圖6）很巧妙的藉由這次難得的機會讓朱銘的作品能與這位西方知名雕塑家的作品作連結，相互輝映，製造話題，為朱銘做了一個很好的宣傳。

接續這場展覽之後，同年11月在新加坡的國家博物院畫廊（National Museum of Singapore）張頌仁籌畫的朱銘個展，除了展示「太極」、「人間」作品，還特闢一個展示空間陳列朱銘的陶藝作品。（圖7）這次展覽在當地不僅是造成轟動，民間還為了要留下朱銘作品而主動發起一人一元的募款，並有企業響應贊助「相對基金」，於是，

14 參考林振莖主編，《破與立—五行雕塑小集》（新北市：朱銘文教基金會，2014）。

圖 7：1986 年 11 月 5 日至 16 日於新加坡歷史博物館（原新加坡國家博物院畫廊）舉行朱銘雕塑展。

圖 8：1986 年朱銘創作之〈歡樂人間〉作品放置於新加坡歷史博物館前。

竟募得數百萬元捐款，不但收藏了「人間」系列作品的大型戶外雕塑〈歡樂人間〉（圖8），還另外購買 20 多件小型作品捐給博物館典藏。[15]

而更重要的一步，是透過張頌仁與港英友誼協會的共同策畫，在鄧永鏘的極力奔走和香港富商徐展堂的大力贊助下，於1991 年促成倫敦南岸文化中心個展。[16] 朱銘的十五件「太極」作品陳列於戶外河濱的「皇后小徑」（Queen's walk）展出（圖9）。開幕當天邀請到英國的名流、重要人士數

圖 9：1991 年 8 月 13 日到 9 月 13 日於英國倫敦南岸文化中心 South Bank Cultural Center 個展。

15　《民生報》（2004.6.12），A12 版。

16　1991 年英國政府為促進與香港關係之改善，亟思藉由文化管道強調港英間之友好，故而由和英國皇室淵源頗深的倫敦南岸文化中心出面主辦香港藝術大展。此展選定朱銘主要源於張頌仁與港英友誼協會鄧永鏘的極力奔走。倫敦泰晤士河畔的南岸藝術中心包括國家劇院、皇家節慶音樂廳、渥德畫廊及三棟展演廳，當時是倫敦很重要的現代藝術中心。朱銘資料室典藏，典藏編號：01-05-001-029 及 aa000857。

百人共聚一堂，國內外媒體大篇幅報導，大大提升朱銘在國際上的知名度。[17]

當時英國具有巨大影響力的《泰晤士報》（The Times）即以斗大的「泰晤士河畔的太極對打」標題加以報導，藝評家泰勒（J.R.Taylor）在文章中說：「他（筆者按：指朱銘）創造了超越國界、高度個性化的風格，那無疑是中國的，卻又傳達著一種全世界都能理解的語言。」[18]並認為他是「二十世紀最有名且成功的華人雕塑家」[19]。前言與牛津大學美術

圖 **10**：1991 年 11 月 28 日到 1992 年 5 月 31 日於英國約克夏雕塑公園個展。

史權威蘇利文（Michael Sullivan）所指出：「這些雕像，儘管躍動著現代情思，創作泉源卻絕對是中國的。」[20]的看法一致，這些評價對朱銘來說非常重要。

在西方世界的眼裡，朱銘的作品來自傳統亞洲文化（中國文化）薰陶，但又突破時空的限制，融貫古今，表達出穿越時間的共同人性語言。同年 11 月，則移展至英國北部郊區的約克夏雕塑公園（Yorkshire Sculptuer Park）展覽（圖 10），與園區內眾多的國際雕塑大師，如亨利·摩爾（Henry Moore）、林恩·查德威克（Lynn Chadwick）等人的作品並列展示。[21]就如同張頌仁所說：「這個展覽後，朱銘正式被西方藝術界認可。」[22]

而當地的媒體《韋克菲爾德快報》（WakefieldExpress）在報導中提到：「他（筆者按：指朱銘）的雕塑作品以太極動作為媒介，處理人與自然的關係，而這也是太極的精神：尊重現存的自然架構。」[23]值得注意的是這則報導還配上一張照片，照片中有兩名身著功夫裝的當地人（西方人），由他們在朱銘的作品前擺出相同的姿勢，示範太極動作。

17 當時已故西方研究中國藝術史的知名教授蘇利文便認為這次展覽對加強朱銘在國際藝壇的知名度很有幫助。《民生報》（1991.8.15），14 版。

18 John Russel Taylor,*Shadow Boxing Beside the Thames*,The Times,USA,1991.

19 MichaelDuckworth,*The Natural Strength of Ju Ming*,The Wall Street Journal,1992.

20 朱銘資料室典藏。

21 朱銘資料室典藏，典藏編號：aa000269。

22 張頌仁，〈在國際策劃朱銘〉，《論武·朱銘—張頌仁珍藏》（香港：蘇富比出版，2015），頁 8。

23 *Sculpture exhibition inspired by t'ai chi*,Wakefield Express,1991.

而在另一則報導上也同樣出現類似動作但不同招式的照片。[24] 這應該是主辦者配合展覽策劃的宣傳活動，藉此突顯朱銘作品異於西方的東方元素，因為他們對這些看起來神秘的東西，例如跆拳道、太極拳等，有著浪漫的想像。

另一方面，於 1980 年代初，在台北的藝術家畫廊的賈瑪莉（Mary Crawley）女士主動幫朱銘牽線，與在法國的友人普立爾藝廊（M. F. Rene Breteau）的丹尼斯普立爾夫婦合作為朱銘在法國的登克爾克現代美術館（Dunkerque Museum of Contemporary Art）爭取到個展的機會[25]，張頌仁也從旁協助，於 1991 年 12 月朱銘首次在法國的公立美術館舉行個展，這次展覽有別於以往，以人間系列為主，展示〈降落傘〉及〈芭蕾舞〉等運動系列的作品。[26]（圖 11）

藉由上述密集的活動，不僅把朱銘帶入歐洲的藝術圈，也引起在法國很有名的畫商歐德瑪（Herve Odermatt）的注意，他利用 1992 年在香港舉行的亞洲國際藝術博覽會「Art Asia」的機會主動與張頌仁接洽[27]，成為朱銘在歐洲的經紀人（圖 12）

圖 **11**：1991 年 12 月 1 日到 1992 年 5 月 31 日於法國登克爾克現代美術館個展。

圖 **12**：朱銘（左 3）攝於法國歐德瑪畫廊前。

，透過他在法國的廣闊人脈，以及張頌仁及其在巴黎的友人昂利哥‧那瓦哈畫廊（Enrico Navarra）的負責人昂利哥（Enrico）的

24　朱銘資料室典藏，典藏編號：aa000269-5。

25　參考張頌仁於 1988 年 5 月 12 日寫給丹妮絲普立爾女士的信。朱銘資料室典藏，典藏編號：aa000225。

26　張頌仁當時以為：一、因為太極已經先推出了，人間還沒推出過。二、他們可以接受朱銘新的作品。三、太極在倫敦這麼耀眼，已經不需要在歐洲再放一個點，再繼續推。2015 年 11 月 24 日張頌仁香港漢雅軒訪談，未刊稿。

27　2015 年 11 月 24 日張頌仁香港漢雅軒訪談，未刊稿。

大力協助（圖 13、14），還有徐展堂、鄧永鏘、王效蘭等人的幫忙與贊助，因此促成朱銘於 1997 年能在法國巴黎市區的重要展示地點梵登廣場（Place Vendome）上展示他十七件具代表性的大型翻銅的太極系列作品。（圖 15）當時海內外媒體不但大肆報導（圖 16、17），法國總統席哈克（Jacques Chirac）還特地寫信給歐德瑪表示祝賀。（圖 18）

在信中席哈克也提到他很高興及感謝歐德瑪能夠推薦朱銘這位重要的藝術家的作品在巴黎梵登廣場展出，雖然目前朱銘在法國仍未十分知名，但他感受到朱銘的作品充滿力量，作品彷彿具有生命力，栩栩如生。[28]

此外，展前 11 月 27 日國內的新聞報紙，如《中國時報》、《民生報》、《聯合報》、《中央日報》、《台灣立報》、《自立早報》等可謂鋪天蓋地，於同一天皆報導朱銘及相關的展覽訊息，宣傳的勁道十足；而展覽開幕後《中國時報》、《民生報》、《聯合報》等重要報紙更是在三天內相繼接力以半版或全版的版面報導，連海外的《歐洲日報》也是如此，[29] 當時巴黎的藝術評論家米歇爾·努喜桑尼（Michel Nuridsany）在《戲劇權威》（l'officiel des spectacles）雜誌上如此寫到：

> 梵登廣場上的太極系列給人的初次印象是強而有力且富有流動感，一個懸吊、徐緩的動作都可帶出戲劇化的張力，這便是太極中不穩定的協調。張頌仁先生提到，這些雕像的「虛」帶給觀眾空間的想像，更勝於實體本身。我們也注意到室外的光線改變，使大型雕像更栩栩如生，加強了人物造型及其抽象意涵，彰顯兩個並存的特點。這些雕塑，藉由舞蹈姿態展現了身體和宇宙能量的流動，調合陰與陽，結合微觀和宏觀宇宙。我們可以感受到物質與精神層面的極致平衡，一種真善美的展現。[30]

其所引發的媒體效應不下於 1976 年朱銘在國立歷史博物館舉辦個展，當年《中國時報》連續五天以全版介紹朱銘，讓他一夕成名，而這次則再次將朱銘的名氣推向頂端。

28　朱銘資料室典藏，典藏編號：aa000315。

29　參考朱銘資料室典藏資料。

30　Michel Nuridsany，"Ju Ming,boxeur d'ombres" l'officiel des spectacles,(1997),pp.19.

圖 **13**：法國瓦哈畫廊。

圖 **14**：1994 年朱銘（左 3）與法國經紀人歐德瑪（右 2）、瓦哈畫廊的負責人昂利哥，（右 1）以及張頌仁（左 2）與朱銘夫人（左 1）合影。

圖 **15**：1997 年 12 月 3 日到 1998 年 1 月 16 日於法國巴黎梵登廣場舉行個展。

圖 **16**：1997 年 12 月 3 日《中國時報》第 23 版。

圖 **17**：1997 年 12 月 2 日《 l'officiel des spectacles 》。

圖 **18**：1997 年法國總統席哈克寫給歐德瑪的祝賀信。

這是極具指標性的重要展覽，讓朱銘躋身為國際級的藝術家，展覽也由點擴展到面，走出美術館的方盒子，到戶外的公共空間，歐德瑪與當地的市政府洽談，陸續在盧森堡（圖19）、比利時（圖20）、德國（圖21）等地的重要景點舉辦更大規模的戶外個展，打開在歐洲的知名度。例如在比利時布魯塞爾的羅斯福大道上展覽的作品被當地的《比利時晚間報》（Le Soir）形容為一群約二十人的「士兵」（soldat）。方索瓦‧侯伯（François Robert）的報導中說道：他們以緩慢、凝結、沉思式的樣貌出現，彷彿是一支質地粗糙卻又空靈脫俗的軍隊，又像是復活節島上的雕像，抑或是明朝披了戰甲的戰士。身形沉重，卻又在他們的一舉一動中得到解放。如此有力道，卻又撫慰人心；讓朱銘既是位雕刻家，也成為一位詩人。透過他的作品感受到沉穩、和諧，卻又散發出內斂的強大力量，為令人驚豔的文明開了一扇窗。[31]

　　戶外的公共空間不同於在美術館裡面舉辦的展覽，作品放在戶外有更大的公共性，讓沒有進美術館的一般民眾都可以看得到，比美術館有更大的推廣效果。而就作品造型的改變而言，如同美術史家兼藝術家謝里法所說：「展出的空間決定了創作的型式。」[32] 相較於過去小空間趨於靜態的形式，如〈十字手〉、〈單鞭下勢〉、〈雲手〉等，為了讓它能夠在更廣大的空間裡展現出更多的變化，則不受到太極固有招式的局限，演變為具動態，加入時間概念的〈轉身蹬腳〉，以及二人對招、推手（拱門）等接近抽象造型的作品，在作品外觀質感的處理上也更為豐富，增加它近距離的可看性。

　　今日回頭看朱銘這段努力的過程就如同在攀爬一座藝術的高山，正如同朱銘所說：「全國最好，是不是我們全國最好？還有一個國際最好的，……所以我常常在說我現在一直爬，藝術高山這麼高，我可能只是爬到這裡而已，你看還有多少要爬？」[33]

　　由「1977 至 2015 年朱銘海外個展列表」所做的統計可知（如附表一、二）：

（一）台灣之外朱銘的海外個展主要集中在東亞（包括香港、日本、中國大陸等地），
　　　且多集中在香港，主因是香港是經紀人張頌仁最重要的活動據點。此外，對張
　　　頌仁來說，香港作為一個東方與西方的交會點，有如連接國際的一個插頭，在

31　François ROBERT,*Le sulpteurJu Ming Des soldats de bronze sur l'avenue Roosevelt,Le Soir*,1999.

32　謝里法，〈從楊英風到朱銘〉，收錄於《亞洲之外－80s' 朱銘紐約的進擊》，林以珞主編（新北市：朱銘文教基金會，2016），頁11。

33　朱銘訪談稿 2014 年 12 月 16 日。

圖 **19**：1999 年 5 月 19 日到 7 月 31 日於盧森堡舉行朱銘太極雕塑個展。

圖 **20**：1999 年 4 月 11 月 到 2000 年 1 月 於比利時布魯塞爾的羅斯福大道上（l'avenue Roosevelt）。

圖 **21**：2003 年德國柏林展邀請卡。

朱銘

JU Ming

Taichi Cruciform at the Brandenburg Gate, 294 cm high, bronze

Opening on
10th September 2003
Wednesday
6:30pm ~ 8:00pm

Exhibition until
30th September 2003

Ju Ming was born in 1938 in
Maioli, Taiwan. He has achieved
astounding success with international
solo exhibitions at prominent venues
such as the South Bank Centre
(London, 1991), Hakone Open
Air Museum (Japan, 1995) and Place
Vendôme (Paris, 1997). This year
Ju Ming presents his largest ever
outdoor exhibition in Berlin from
June through October.

附表一：1977 至 2015 年朱銘海外個展列表

年 代	展 覽 名 稱
1977 年	1 月 11 日到 16 日，朱銘木雕展，東京銀座中央美術館（東京セントラル美術館），日本
1978 年	5 月 13 日，朱銘木雕展，彩壺堂，日本東京
	5 月 16 日到 21 日，朱銘木雕展，東京銀座中央美術館（東京セントラル美術館），日本
	5 月 31 日至 6 月 4 日，朱銘木雕展，奈良文化會館，日本
1980 年	2 月 1 到 29 日，朱銘功夫雕塑展，香港藝術中心包兆龍畫廊，香港
1981 年	10 月 6 日至 31 日，太極（"Tai Chi"Series），漢查森藝廊（Max Hutchinson Gallery），美國紐約
1982 年	11 月 26 日到 30 日止，朱銘雕塑展，香港藝術中心，香港
1983 年	10 月 13 日至 11 月 12 日，朱銘－銅、陶和木雕展（Ju Ming Bronze,Ceramicand Wood Sculptures），漢查森藝廊（Max Hutchinson Gallery），美國紐約
1984 年	2 月 16 日至 3 月 11 日，朱銘雕塑展，艾雅拉博物館（The Ayala Museum），菲律賓馬尼拉
	4 月，比乃西現代美術館（Bhirashri Institute of Modern Art）個展，泰國曼谷
	11 月 24 日至 12 月 29 日，朱銘個展（Ju Ming－A One Person Exhibition），漢查森藝廊（Max Hutchinson Gallery），美國紐約
1985 年	3 月，富麗華酒店 Furama Hotel：陶魚展，香港
1986 年	1 月 29 日至 4 月 30 日，朱銘雕塑近作展覽，交易廣場（Exchange Square）中央大廳，香港
	10 月 5 日至 11 月 12 日，漢查森雕刻園開幕雙個展（Inaugural Season Featuring Two One-Person Exhibitions），漢查森雕刻園（MaxHutchinson's Sculpture Fields），美國紐約
	11 月 5 日至 16 日，朱銘雕塑展（Sculptures By Ju Ming），新加坡歷史博物館（原新加坡國家博物院畫廊 National Museum Gallery），新加坡
1988 年	1 月 15 日到 31 日，朱銘陶塑展覽，香港漢雅軒 2
	10 月 15 日到 11 月 6 日，「朱銘－繪畫和雕塑近作」展覽，香港漢雅軒 2
1989 年	1 月 18 日到 2 月 4 日朱銘雕塑展，新加坡
	5 月 6 日到 31 日，朱銘太極與人間系列銅雕展（Ju Ming Bronze Sculptures From The 'Tai Chi'And 'Living World'Series），菲立斯・金德藝廊（Phyllis Kind Gallery），美國紐約
1991 年	1 月 3 日，朱銘木太極，香港藝術中心，香港漢雅軒 2
	8 月 13 日到 9 月 13 日，朱銘英國展（南岸文化中心 South Bank Cultural Center 個展），倫敦南岸文化皇家節慶廳，港英友誼協會／漢雅軒 TZ
	11 月 28 日到 12 月 20 日，太極個展，英國布朗斯與達比藝廊（Browse & Darby），倫敦／漢雅軒 TZ
	11 月 28 日到 1992 年 5 月 31 日，約克夏雕塑公園個展（Yorkshire Sculptuer Park），英國／港英友誼協會
	12 月 1 日到 1992 年 5 月 31 日，法國登克爾克現代美術館（Dunkerque Museum of Contemporary Art）個展，法國／漢雅軒 TZ
1992 年	5 月 14 日到 7 月 13 日，朱銘芭蕾雕塑展（Ju Ming－Sculpture"Les Ballerines"），Bellefroid 畫廊，法國巴黎
	10 月 15 日到 30 日，朱銘彩木人間油畫人間展，香港漢雅軒
1993 年	10 月 28 日到 11 月 20 日，芭蕾舞系列：朱銘作品展，香港漢雅軒
	11 月 30 日到 12 月 6 日，朱銘「リビング・ワールド」，新宿三越百貨公司文化館，東京

年 代	展 覽 名 稱
1995 年	8 月 5 日到 10 月 15 日，朱銘箱根雕塑森林大展，於日本箱根雕塑之森，舉行大型回顧展，日本箱根雕塑森林美術館
	9 月 14 日到 10 月 7 日，朱銘小型銅太極，香港漢雅軒
	10 月 26 日到 10 月 31 日，朱銘展，Mikimoto（ミキモト畫廊），東京銀座
1996 年	5 月 21 日到 6 月 28 日，朱銘新作展，香港漢雅軒
1997 年	12 月 3 日到 1998 年 1 月 16 日，朱銘巴黎梵登廣場（place vendome a paris）展覽，法國巴黎
	12 月 10 日到 23 日，木太極展（Taichiin Wood），香港漢雅軒
1999 年	4 月 15 日到 27 日，朱銘一彩木人間，香港漢雅軒
	5 月 19 日到 7 月 31 日，朱銘 太極雕塑（Ju Ming Sculptures Taichi），盧森堡市個展，盧森堡（Luxembourg）
	9 月 1 日到 9 月 30 日，開放——國際戶外雕塑暨裝置展（台灣代表：朱銘），義大利威尼斯麗都島
	11 月到 2000 年 1 月，於羅斯福大道上（L'avenue Roosevelt），布魯塞爾，比利時
2000 年	2 月 9 日到 2 月 28 日，拱門 2000—朱銘銅雕展，香港漢雅軒
	9 月，朱銘雕塑展，香港科技大學 LG7 草坪，香港
2001 年	2 月 9 日到 28 日，拱門 2000—朱銘銅雕，香港漢雅軒 TZ
2002 年	6 月 28 日到 7 月 8 日，朱銘新水墨畫展，中國廣東省汕頭大學美術館
	9 月，太極拱門展，Albert II 大道上，比利時布魯塞爾
2003 年	6 月 24 到 10 月 31 日，朱銘國際戶外雕刻大展，德國柏林市 Unter den Linden Avenue 及 Bradenbourg Gate 西側區
	9 月 10 日到 30 日，朱銘，香港漢雅軒
2004 年	2 月 5 日到 22 日，Ju Mingin Singapore，Singapore Tyler Print Institute（STPI），新加坡
	7 月 1 日到 9 月 19 日；戶外雕塑則展至 12 月 31 日，「JU MING 朱銘：2004／05 singapore.beijing.shanghai」，新加坡美術館（Singapore Art Museum），新加坡
2005 年	8 月 10 日到 11 月 12 日，太極人間—朱銘雕塑作品展，香港民政總署畫廊
	10 月 5 日到 30 日，Ju Ming-Living World Series, The Fullerton Hotel 1 Fullerton Square, 新加坡
	10 月 8 日到 12 月 11 日，太極人間—朱銘雕塑作品展，澳門民政總署畫廊
2006 年	4 月 2 日到 4 月 26 日，朱銘—太極雕塑展，中國美術館，北京
	7 月 12 日到 8 月 1 日，朱銘雕塑展，香港銅鑼灣時代廣場
	10 月至 2008 年 4 月，蒙特婁（Montreal）個展，加拿大
2008 年	5 月 4 日到 17 日，Ju Ming:The Living World Series,National Museum, 印尼
	9 月 10 日至 14 日，上海藝術博覽會：朱銘《人間系列》個展，中國上海
	11 月 18 日到 12 月 13 日，Ju Ming Living World Series Solo Exhibition, The Fullerton Hotel 1 Fullerton Square, 新加坡
2009 年	1 月 23 日到 11 月 15 日，Ju Ming Taichi Series Exhibition 2009, 新加坡誰先覺畫廊
	英國卻斯沃斯展（Exhibition in Chatsworth），英國
2010 年	6 月 1 日至 20 日，2010 朱銘香港展，香港中環交易廣場及置地廣場
	7 月 19 日到 8 月 13 日，朱銘人間系列雕塑展，中國美術館，中國北京
	11 月 20 日到 2011 年 1 月 18 日，「人間系列—游泳」個展，新加坡浮爾頓酒店廣場

年 代	展 覽 名 稱
2011 年	3 月到 2014 年 5 月，Ju Ming-Taichi,parc de la promenade-bellerive，加拿大
2012 年	5 月，朱銘太極拱門石雕展，香港誰先覺畫廊
	朱銘太極拱門石雕展，新加坡誰先覺畫廊
2013 年	朱銘太極拱門石雕展，新加坡誰先覺畫廊
2014 年	2 月 28 日到 6 月 15 日，刻畫人間—朱銘雕塑大展，香港藝術館
2015 年	1 月 17 日到 4 月 16 日，朱銘太極巨型雕塑系列展（Ju Ming Taichi Sculpture Monumental Outdoor Exhibition），新加坡植物園（Singapore Botanic Gardens），新加坡
	4 月 11 日到 5 月 23 日，2015 中國巡迴—朱銘雕刻人間藝術展，中國成都 IFS 國際金融中心
	6 月 13 日到 7 月 28 日，2015 中國巡迴—朱銘雕刻人間藝術展，中國重慶時代廣場
	8 月 20 日到 10 月 7 日，2015 中國巡迴—朱銘雕刻人間藝術展，中國大連時代廣場
	11 月 2 日到 30 日，2015 中國巡迴—朱銘雕刻人間藝術展，中國上海會德豐國際廣場 1 樓大堂
	11 月 4 日到 2016 年 1 月 3 日，2015 中國巡迴—朱銘雕刻人間藝術展，中國上海時代廣場

附表二：1977 至 2015 年朱銘海外個展地理區域統計表

區域 / 年代	東亞	東南亞	美、加	歐洲
1977	1			
1978	3			
1980	1			
1981			1	
1982	1			
1983			1	
1984		2	1	
1985	1			
1986	1	1	1	
1987				
1988	2			
1989		1	1	
1990				
1991	1			4
1992	1			1
1993	2			
1994				
1995	3			
1996	1			
1997	1			1

區域 / 年代	東亞	東南亞	美、加	歐洲
1998				
1999	1			3
2000	2			
2001	1			
2002	1			1
2003	1			1
2004		2		
2005	2	1		
2006	2		1	
2007				
2008	1	2		
2009		1		1
2010	2	1		
2011			1	
2012	1	1		
2013		1		
2014	1			
2015	5	1		
總計	39	14	7	12

香港推出等於是向西方推出，在香港能夠札根就比較能推出到西方。另外，香港過去是英國的殖民地，彼此往來密切，因此在香港也有很多收藏朱銘作品的收藏家。

（二）1984 年東南亞巡迴展及新加坡個展後，另外，美國的漢查森畫廊（Max Hutchinson Gallery）也在美國紐約舉辦過五場朱銘的個展 [34]。有了這些資歷，才有 1991 年在歐洲各地舉辦個展的機會，也大大提升朱銘在國際上的知名度。

（三）自二次大戰後，世界藝術的中心便逐漸轉移到美國紐約，由統計表可知，自 1989 年後，由於美國經紀人麥克斯·漢查森先生（Hutchinson, Max 1925-1999）退休，朱銘便較少在此區域有活動，相隔十多年後才在歐洲的經紀人歐德瑪的安排下於加拿大蒙特婁舉辦個展 [35]，相較之下，這區域的活動明顯不足，若能突破困境，朱銘的藝術成就有可能再創高峰，更上一層樓。

（四）由於新加坡誰先覺畫廊成為朱銘的經紀人，因此於 2004 年後朱銘在東南亞區域的活動開始增加，至 2015 年止，成為僅次於東亞區域個展最多的區域。由此可知，經紀人是朱銘海外個展重要的推手。

就像張頌仁所說：「朱銘在亞洲的知名度，很大程度得力於他的海外展覽與在西方的知名度。像他這樣在國際所達到的名聲是台灣藝術家夢寐以求的。」[36] 朱銘也是少數台灣的雕塑家中，有能力不斷擴張國際版圖的開拓者。

三、「他是我們自己人」[37]—談經紀人張頌仁

和張頌仁見面是在廿年前，一見面就談經紀，想不到這一談竟是廿年。這廿年我們東征西討，一起奮鬥、一起吃苦，成為我長征戰友。這廿年合作，我看到了他的優點，他有世界觀的特質、是國際水準的經紀人，他的眼光遠大，他有很多名流的朋友。從我們一開始他就幫我推出一連串的國外展，雖然每次作品

34 林振莖，〈心印—1980 年代朱銘在美國紐約的奮鬥歷程〉，《雕塑研究》14，2015.9，頁 43-86。

35 朱銘訪談稿 2014 年 7 月 2 日。

36 張頌仁，〈朱銘雕塑的造型特徵與時代特徵〉，《朱銘國際學術研討會：當代文化視野中的朱銘》（台北市：文建會出版，2005），頁 22-23。

37 朱銘曾說：「張頌仁先生是我們自己人，我的事就是他的事。」參考 2000 年王獻篪導演所拍攝《朱銘推開太極撼人間》紀錄片。

的買賣都掛零，但是經紀就像結
婚，精神是一生的事，互相諒解，
互相安慰，不要一有挫折就要相互
指責，當然就沒有下次。[38]

張頌仁除了是朱銘的經紀人外，也
作為獨立策展人為他經辦各種展覽，以及
評論，張頌仁以為：「也虧得因為朱銘，
我在八十年代初就開始海外獨立策展的工
作，從亞洲逐漸推展到歐洲。」[39] 而朱銘
則以為沒有張頌仁就不會認識鄧永鏘與徐
展堂等重要的贊助人，也就不可能會有法
國梵登廣場的展覽機會。[40] 他們兩人合作，
一人專注創作，一人負責策展與寫評論，
可說是魚幫水，水幫魚。（圖22）

圖 **22**：朱銘（左1）與經紀人張頌仁合影。

從 1980 年起，至 2004 年止，張頌
仁舉辦過許多朱銘重要的展覽（如附表
三），他於 24 年間籌辦過朱銘的個展就
將近 50 場（約 47 場），平均一年約有 2
場，比對上文表一、二的統計，朱銘 1977
至 2015 年海外的重要個展約有 72 場，他
參與策畫、協辦的就超過一半以上，張頌
仁的重要性由此可見一斑。也可見張頌仁
在這方面作出的成績，就如同他所說的：
「把朱銘定位成華裔雕塑家涉足國際的先

表四：張頌仁經辦具指標性地點之朱銘大型戶外雕
塑作品列表

日期	作品名稱	設置地點
1984	太極對招	菲律賓馬尼拉 King's Court 大廈
1986	單鞭下勢	香港置地公司
	歡樂人間	新加坡歷史博物館
	李白、孔夫子	新加坡文華酒店 Marina Mandarin Hotel
1987	仲門	香港中文大學
1988	拱門、單鞭下勢	香港演藝學院
1989	和諧共處	香港中國銀行大樓
1994	太極	新加坡國防部的軍事學院 Safti Military Institute
1997	太極系列	美國威廉姆斯學院 William Collage

38　1998 年 10 月朱銘寫於筆記本談經紀人。朱銘資料室典
　　藏。

39　張頌仁，〈在國際策劃朱銘〉，《論武・朱銘─張頌仁
　　珍藏》（香港：蘇富比出版，2015），頁 1。

40　朱銘訪談稿 2014 年 11 月 27 日。

河。他的海外大展，無論箱根戶外美術館，倫敦南岸文化中心，巴黎或柏林，還有其他大大小小的活動，都帶著開闢的刺激和興奮。能與未成大名的藝術家共走這段漫長的草創道路，的確有難以言喻的滿足。」[41]

另外，張頌仁也促成在許多具指標性的地點設置朱銘的大型戶外雕塑作品（如表四），做永久的廣告，提升他在國際的知名度。（圖 23）

此外，從 1980 年代起，張頌仁便開始在報章雜誌上發表文章（如附表五），以評論者的角色評論朱銘的作品。（圖 24、25）

1970 年代知名的評論家俞大綱將朱銘的刀法

圖 23：1989 年香港中國銀行大樓前之〈和諧共處〉作品。

圖 24：1984 年 5 月《ORIENTATIONS MAGAZINE》。

圖 25：1995 年 5 月〈物的本質〉刊於《雄獅美術》。

41　張頌仁，〈在國際策劃朱銘〉，《論武・朱銘—張頌仁珍藏》（香港：蘇富比出版，2015），頁 12。

附表五：張頌仁發表之朱銘相關文章列表

標題	書／期刊名	卷期號	頁碼	出版年月	備註
Ju Ming	Orientations Magazine（東方雜誌）		第 30-40 頁	1984-5	英文
序	朱銘：雕塑			1986	新加坡國家博物院出版
試論朱銘與中國現代雕刻	朱銘		第 6-7 頁	1986	1986 年香港交易廣場展覽畫冊
Ju Ming International Chinese Sculptor	Arts of Asia	第 16 卷第 6 期	第 123-128 頁	1986-11/12	英文
Ju Ming Tai Chi Figure for Chatham Square	Public Art in Chinatown			1988	中英文
朱銘木太極				1991	
朱銘與中國現代雕刻	中央日報		第 3 版	1991-07-14	
朱銘的藝術—當代的‧中國雕塑者	雄獅美術月刊	第 247 期	第 211-213 頁	1991-09	蘇立文著，張頌仁譯
朱銘開啟英國藝壇展出太極雕塑	海外學人	第 230 期		1991-10	
朱銘雕塑	雄獅美術月刊	第 253 期	第 75 頁	1992-03	漢雅軒
朱銘彩木人間油畫人間朱銘個展 10 月 15 日 -30 日香港漢雅軒‧中環分公司	藝術家	第 210 期	第 517 頁	1992-11	
劇場人間	雄獅美術月刊	第 263 期	第 96 頁	1993-01	漢雅軒
人間行　朱銘銅雕人間系列發表——漢雅軒九四立體雕塑季（一）	雄獅美術月刊	第 275 期	第 97 頁	1994-01	漢雅軒
物的本質	雄獅美術月刊	第 294 期	第 71 頁	1995-08	
物的本質	藝術家	第 243 期	第 506 頁	1995-08	
物質の本質				1995-08-05	1995 年日本雕塑之森展覽。日文
巧奪天工，渾然天成—談朱銘的藝術創作風格	典藏藝術	第 36 期	第 176-178 頁	1995-09	
朱銘與中國現代雕刻	智慧的薪傳：大師篇		第 227-231 頁	1997	行政院新聞局出版
Critical Essays about Artist － Ju Ming				2004	漢雅軒網站。英文
物的本質	太極人間朱銘雕塑作品		第 9-11 頁	2005	澳門民政總署文化康體部出版
朱銘雕塑的造型特徵與時代特徵	朱銘國際學術研討會：當代文化視野中的朱銘		第 19-23 頁	2005	文建會出版
在國際策劃朱銘	論武‧朱銘—張頌仁珍藏		第 1-12 頁	2015	香港蘇富比出版

與齊白石的筆意相提並論 [42]，大大提升朱銘在藝術圈的地位。而張頌仁對朱銘的評論中也留下不少令人印象深刻的精闢見解，加深外界對朱銘作品的認識，例如他將朱銘的作品與中國古典賞石和庭園山石作聯結。張頌仁以為：

> 太極雕塑的自然氣魄可以借鑑傳統園林奇石的品賞，賞石要求的「瘦透皺漏」除了質感（皺）和骨肉（瘦），強調的是空間感和動感（透、漏），而動感正是朱銘作品最擅長之處。……中國的戶外雕塑傳統多是宗教主題，除此以外，在文人傳統裡，立體造型的鑑賞的重要一項就是奇石。反而人像雕塑在文人傳統裡不受關注，文人園林裡一概缺位，這是跟西方最大的分別，尤其對比西方園林的神話雕塑傳統。在立體藝術領域裡，如何把奇石精神轉化為中國當代創作資源帶有非常的意義。我認為朱銘做到了這一點。這是他對中國當代最重要的一項貢獻。[43]

此外，張頌仁也很巧妙地將太極和人間比作為廟宇裡頭的神像與廟牆故事圖裡的人物，他如此寫到：

> 「太極」和「人間」是朱銘在台北歷史博物館個展以後的代表作。這是兩個截然不同的系列作品：「太極」雕像形態宏偉，不涉情態，舉手投足間充滿氣勢；反之，「人間」雕像則個別富於神態，活脫是一幅浮世繪。要是安置廟堂，「太極」便是中堂的神像，「人間」便是廟牆故事圖裡的人物。「太極」和「人間」是兩個互補的系列，就像廟裡的神像和道德故事圖，反映天上與人間，構成一個完整的世界。[44]

而他也以英文主動在國外雜誌發表文章向國際推廣一位原不具知名度的台灣當代雕塑家，如他趁著朱銘東南亞巡迴展期間，在 1984 年 5 月的《東方雜誌》（Orientations Magzine）發表文章介紹朱銘的創作歷程與作品，並以淺顯易懂的比喻與說明將朱銘的作品與東方太極的精神與哲學思想做連結，例如他在文中提到：

42 俞大綱，〈朱銘的木刻藝術〉，《雄獅美術》61，1976.3，頁 63-73。

43 張頌仁，〈在國際策劃朱銘〉，《論武・朱銘―張頌仁珍藏》（香港：蘇富比出版，2015），頁 4。

44 張頌仁，〈朱銘雕塑的造型特徵與時代特徵〉，《朱銘國際學術研討會：當代文化視野中的朱銘》（台北市：文建會出版，2005），頁 21。

太極一詞是指兩個自然力量，陰與陽的結合，陰為接受，陽為創造。太極指的就是這兩個相關面向的完美平衡狀態。太極的精神，就是尊重現有自然架構，不試著自己重塑世界，但試著透過兩者的對話使其融合。傳統中國哲學家就是在天地人三者間尋求自然結合，而這也正是太極拳的重要面向，也就是說，太極拳是宇宙間的舞蹈。[45]

　　這樣的介紹方式不僅讓國際人士能更容易瞭解朱銘作品背後蘊含的精神與意義，也更能夠對他的作品的個人特色及藝術風格留下深刻印象。

　　由此可知，朱銘能揚名國際，張頌仁絕對是背後重要的推手。而他們可以維持這麼久的合作關係，除了上文朱銘所說要能「互相諒解，互相安慰，不要一有挫折就要相互指責」外，就如同張頌仁所說：

因為我們共同做一件事情，還是他自己的事情。對我來說，我在做一個我對中國美術史的一些想法的呈現，通過他來呈現，當然對我來說，也是一個畫廊的生意。這也是一種關係，不過，那種關係是最脆弱的。另外，我是把他做為一個我做的策展，一個美術史的，所以，一直的做下去。[46]

　　張頌仁於 90 年代也同時關注中國當代藝術的發展，為他們舉辦許多展覽，如「後89中國新藝術」、「聖保羅雙年展」、「追昔：中國當代繪畫」等[47]；他舉辦朱銘的個展，其實也是在做中國藝術家的推動，希望能在國際上推出中國的當代藝術家。

　　2015 年漢雅軒歡慶三十週年活動，朱銘特別雕作了一尊張頌仁的雕像送給他（圖26），這尊雕像有別於傳統的半身像做法，朱銘極具創意的只雕作頭部，僅以頸部的領帶連結底座，支撐住雕像，雕作的造形非常新穎，不落俗套，別具現代感，如實反映出張頌仁的個性。此尊雕作可說是他們兩人三十多年友情的最佳見證。

45　Chang,Tsong-zung,"Ju Ming,"*Orientations Magzine*,Vol.15(1984),pp.30-40.

46　2015 年 11 月 24 日張頌仁香港漢雅軒訪談，未刊稿。

47　典藏藝術網：https://www.artouch.com/artouch2/content.aspx?aid=2016052911805&catid=01，2016.8.15 點閱。

四、結語

目前國際藝術的情勢，亞洲藝術基本上仍是西方現代藝術的整個論述的一小部分，因此亞洲的藝術家必須努力成為它的整個體系的一個小部分，才能夠有機會擠進國際，嶄露頭角。

張頌仁當年便熟諳這個道理，因此從東南亞的巡迴展起他的策略便是主推朱銘的太極，因為它的原創性雖然仍源自中國，具有東方、地方性的特色，但作品的創作形式卻學習自西方，符合西方的現代主義潮流，因此成功的讓朱銘的作品被國際接受。

此外，張頌仁懂得以現代的行銷方式接軌國際，以獨立策展人在海外的公立美術館與公共空間為朱銘舉辦展覽，藉此提升他在國際上的公信力，由於張頌仁用對策略，並懂得與當地的畫廊、經紀人合作，借助他們的力量推展人脈，成功讓朱銘一步步攀爬上藝術的高峰。平心而論，當時事業主要在亞洲區域的張頌仁，在國際上的實力與影響力，並無法與歐洲的經紀人歐德瑪（Herve Odermatt）和美國的經紀人麥克斯‧漢查森（Max Hutchinson）相比，但是他卻能成功的扮演起穿針引線的重要角色。

圖 26：2014 年朱銘創作之張頌仁雕像。

當然，朱銘能夠成功，除了各方的幫助外，也必須是他個人肯努力與付出，甚至不惜代價自己在背後出資才能促成。這趟朱銘走過的路，讓我們瞭解到台灣的藝術家是如何做才能夠成為國際級的藝術大師。

重要參考文獻

一、從《灌園先生日記》看林獻堂在日治時期（1895-1945）台灣美術運動史中的贊助者角色與貢獻

1、中文專書
· 林獻堂著，許雪姬等註解，《灌園先生日記（一）》，台北：中央研究院台灣史研究所籌備處，2000。
· 林獻堂著，許雪姬等註解，《灌園先生日記（二）》，台北：中央研究院台灣史研究所籌備處，2000。
· 林獻堂著，許雪姬等註解，《灌園先生日記（三）》，台北：中央研究院台灣史研究所籌備處，2000。
· 林獻堂著，許雪姬等註解，《灌園先生日記（四）》，台北：中央研究院台灣史研究所籌備處，2000。
· 林獻堂著，許雪姬等註解，《灌園先生日記（五）》，台北：中央研究院台灣史研究所籌備處，2000。
· 林獻堂著，許雪姬等註解，《灌園先生日記（六）》，台北：中央研究院台灣史研究所籌備處，2000。
· 林獻堂著，許雪姬等註解，《灌園先生日記（七）》，台北：中央研究院台灣史研究所籌備處，2000。
· 林獻堂著，許雪姬等註解，《灌園先生日記（八）》，台北：中央研究院台灣史研究所籌備處，2000。
· 林獻堂著，許雪姬等註解，《灌園先生日記（九）》，台北：中央研究院台灣史研究所籌備處，2000。
· 林獻堂著，許雪姬等註解，《灌園先生日記（十）》，台北：中央研究院台灣史研究所籌備處，2000。
· 林獻堂著，許雪姬等註解，《灌園先生日記（十一）》，台北：中央研究院台灣史研究所籌備處，2007。
· 林獻堂著，許雪姬等註解，《灌園先生日記（十二）》，台北：中央研究院台灣史研究所籌備處，2006。
· 林獻堂著，許雪姬等註解，《灌園先生日記（十三）》，台北：中央研究院台灣史研究所籌備處，2007。
· 林獻堂著，許雪姬等註解，《灌園先生日記（十四）》，台北：中央研究院台灣史研究所籌備處，2007。
· 林獻堂著，許雪姬等註解，《灌園先生日記（十六）》，台北：中央研究院台灣史研究所籌備處，2008。
· 林保堯，《台灣美術全集 7 楊三郎》，台北：藝術家出版社，1992。
· 林莊生，《懷樹又懷人——我的父親莊垂勝、他的朋友及那個時代》，台北：自立晚報，1992。
· 林柏亭，〈日據時代嘉義地區畫家的活動〉，《中國現代美術國際學術研討會論文集》，台北：台北市立美術館，1990，頁 178-203。
· 林攀龍，〈顏水龍畫作入選秋季沙龍〉，《風景心境：台灣近代美術文獻導讀》，台北：雄獅美術，2001，頁 383-384。
· 周明，〈顏水龍與台灣應用美術的發展：口述歷史採訪兼論顏氏一生對台灣藝術的貢獻〉，《慶祝台灣光復五十周年口述歷史專輯》，台北：台灣省文獻委員會編印，1995，頁 87-101。
· 葉思芬，《台灣美術全集 14 陳植棋》，台北：藝術家出版社，1995。
· 葉榮鐘，《葉榮鐘日記》，台中：晨星，2002。
· 葉榮鐘等著，《台灣民族運動史》，台北：自立晚報叢書編輯委員會，1971。
· 薛燕玲，《顏水龍九五回顧展：台灣鄉土情》，台中：台灣省立美術館，1997。
· 莊素娥，《台灣美術全集 6 顏水龍》，台北：藝術家出版社，1992。
· 李欽賢，《高彩·智性·李石樵》，台北：雄獅美術，1998。
· 張炎憲、陳傳興主編，《清水六然居——楊肇嘉留真集》，台北：吳三連台灣史料基金會，2003。
· 蔡罔甘，《旨禪詩畫集》，台北：龍文，2001。
· 黃慧貞，《日治時期台灣「上流階層」興趣之探討——以《台灣人士鑑》為分析樣本》，台北縣板橋市：稻鄉，2007。
· 謝里法，《日據時代台灣美術運動史》，台北：藝術家出版社，1981。
· 巫永福，《我的風霜歲月：巫永福回憶錄》，台北：望春風文化出版，2003。
· 巫永福，《巫永福全集（6）評論卷（Ⅰ）》，台北：傳神福音出版，1995。
· 巫永福，《巫永福全集（7）評論卷（Ⅱ）》，台北：傳神福音出版，1995。
· 戴國煇，《戴國煇文集》，台北：遠流出版，2002。
· 蔡淑滿，《戰後初期台北的文學活動研究》，桃園縣：國立中央大學中國文學研究所畢業論文，2002。
· 廖瑾瑗，《四季·彩妍·郭雪湖》，台北：雄獅美術，2001。
· 黃英哲主編，《日治時期台灣文藝評論集雜誌篇第一冊》，台南：國家台灣文學館籌備處，2006。
· 黃英哲主編，《日治時期台灣文藝評論集雜誌篇第二冊》，台南：國家台灣文學館籌備處，2006。
· 黃英哲主編，《日治時期台灣文藝評論集雜誌篇第三冊》，台南：國家台灣文學館籌備處，2006。
· 顏娟英，《風景心境—台灣近代美術文獻導讀》，台北：雄獅出版，2001。
· 楊肇嘉，《楊肇嘉回憶錄》，台北：三民書局出版，2004。
· 吳文星，《日治時期台灣的社會領導階層》，台北：五南，2008。

2、中文期刊
‧葉榮鐘，〈台灣的文化戰士莊遂性〉，《民主評論》，卷 13：期 24，1962 年 12 月，頁 658。

3、報紙資料
‧〈楊佐三郎氏滯歐作品展〉，《台灣日日新報》，1934 年 1 月 22 日，版 8。
‧〈陳澄波氏が台中で洋畫講習會〉，《台灣日日新報》，1932 年 7 月 15 日，版 3。
‧〈油繪講習〉，《台灣日日新報》，1933 年 7 月 8 日，版 3。

二、生存之道──黃土水與美術贊助者

1、中文專書
‧王秀雄，《台灣美術全集 第 19 卷 黃土水》，台北：藝術家出版社，1996。
竹本伊一郎，《昭和十六年台灣會社年鑑》，台北：成文出版社，1999。
‧呂興忠總編輯，《高木友枝典藏故事館》，彰化：國立彰化高級中學圖書館，2018。
‧李欽賢，《黃土水傳》，台灣：台灣省文獻委員會，1996。
‧林振莖，《探索與發覺－微觀台灣美術史》，台北：博揚文化事業，2014。
‧高雄市立美術館編，《黃土水百年誕辰紀念特展》，高雄：高雄市立美術館，1995
‧國立歷史博物館編，《黃土水雕塑展》，台北：國立歷史博物館，1989。
‧許博允，《境、會、元、勻：許博允回憶錄》，台北：遠流，2018。
‧鈴木惠可，《黃土水與他的時代：台灣雕塑的青春，台灣美術的黎明》，新北市：遠足文化，2023。
‧謝里法，《日據時代台灣美術運動史》，台北：藝術家，1978。
‧謝里法，《台灣出土人物誌》，台北：前衛出版社，1988。
‧台北市立美術館編，《台北市立美術館典藏專輯 I 台灣美術近代化歷程：1945 年之前》，台北：北市美術館，2009。
‧顏娟英，《風景心境：台灣近代美術文獻導讀》，台北：雄獅，2001。
‧顏娟英、蔡家丘總策畫，《台灣美術兩百年 (上)：摩登時代》，台北：春山出版有限公司，2022。

2、學位論文
‧朱家瑩，《台灣日治時期的西式雕塑》，台北：國立台灣大學藝術史研究所碩士學位論文，2009。
‧張育華，《黃土水藝術成就之養成與社會支援網絡研究》，台北：國立台灣師範大學歷史學系研究所碩士學位論文，2016。

3、中日文期刊
‧尺寸園，〈龍山寺釋迦佛像和黃土水〉，《台北文物》，8 卷 4 期，1960 年 2 月，頁 72-74。
‧張育華，〈日治時期藝術社交網絡的建構－以雕塑家黃土水為例〉，《雕塑研究》，13 期，2015 年 3 月，頁 159。
‧黃玉珊紀錄，〈「台灣美術運動史」讀者回響之四─細說台陽：「日據時代台灣美術運動史」座談會〉，《藝術家》，18 期，1976 年 11 月，頁 100。
‧鈴木惠可，〈邁向近代雕塑的路程─黃土水與日本早期學習歷程與創作發展〉，《雕塑研究》，14 期，2015 年 9 月，頁 88-132。
‧廖仁義，〈向藝術贊助家致敬！〉，《藝術家》，570 期，2022 年 11 月，頁 52。
‧作者不詳，〈台灣所生唯一之雕刻家 沐光榮之黃土水君〉，《まこと》，81 期，1928 年 11 月，頁 12。

4、報紙資料
‧〈黃土水氏一席談〉，《台灣日日新報》，1923 年 5 月 9 日。
‧〈賜黃氏單獨拜謁〉，《台灣日日新報》，1923 年 4 月 30 日。
‧〈光榮の黃土水君〉，《台灣日日新報》，1928 年 9 月 30 日。
‧〈無腔笛〉，《台灣日日新報》，1926 年 12 月 15 日。
‧〈雕刻家黃土水氏 不幸病盲腸炎去世〉，《漢文台灣日日新報》，1930 年 12 月 22 日。
‧〈黃土水氏雕刻品 期使生命永留台灣〉，《漢文台灣日日新報》，1931 年 2 月 28 日。

- 〈國師同窗會 開墾親例會〉，《台灣新民報》，1931 年 3 月 21 日。
- 〈將更多的鄉土氣氛表現出來〉，《台灣新民報》，1935 年 1 月 1 日。
- 〈萬華龍山寺釋尊獻納 寄附者及金額〉，《漢文台灣日日新報》，1927 年 11 月 22 日。
- 〈萬華龍山寺釋尊佛像 寄附者補誌〉，《漢文台灣日日新報》，1927 年 11 月 23 日。
- 〈留學美術好成績〉，《台灣日新報》，1915 年 12 月 25 日。
- 〈國父銅像〉，《民報》，1946 年 9 月 20 日。
- 〈志保田氏壽像除幕式〉，《漢文台灣日日新報》，1932 年 10 月 31 日。
- 〈台陽美術協會五十年憶往〉，《太平洋時報》，1987 年 12 月 7 日。
- 〈黃土水氏の名譽〉，《台灣日日新報》，1922 年 11 月 1 日。
- 〈黃土水氏 青銅兔受歡迎〉，《台灣日日新報》，1926 年 10 月 21 日。

5、網站資料
- 劉錡豫，〈來自國境之南的禮物：談日本皇室收藏的台灣美術〉，《自由時報》，2023.02.16 點閱，https://talk.ltn.com.tw/article/breakingnews/3671503。

三、嫁接民族運動與美術的橋樑——論楊肇嘉與台灣美術贊助

1、中文專書
- 楊肇嘉，《楊肇嘉回憶錄》，台北：三民書局，2007。
- 林獻堂著，許雪姬等註解，《灌園先生日記（四）》，台北：中央研究院台灣史研究所籌備處，2000。
- 林獻堂著，許雪姬主編，《灌園先生日記（七）一九三四年》，台北：中央研究院台灣史研究所籌備處、近代史研究所，2004。
- 林獻堂著、許雪姬等註解，《灌園先生日記（十三）》，台北：中央研究院台灣史研究所籌備處，2000。
- 張炎憲、陳傳興，《清水六然居——楊肇嘉留真集》，台北：吳三連台灣史料基金會，2003。
- 周明，《楊肇嘉傳》，南投：台灣省文獻委員會，2000。
- 楊肇嘉，《楊肇嘉回憶錄》，台北：三民書局，2004。
- 巫永福，《巫永福全集（7）評論卷（II）》，台北：傳神福音出版，1995。
- 謝里法，《日據時代台灣美術運動史》，台北：藝術家出版社，1978。
- 謝里法，《台中地區美術發展史》，台中：台中市文化局，2001。
- 謝里法，《探索台灣美術的歷史視野》，台北：北市美術館，1997。
- 呂赫若，《呂赫若小說全集：台灣第一才子》，台北：聯合文學出版，1995。
- 李欽賢，《高彩·智性·李石樵》，台北：雄獅，2003。
- 林保堯，《台灣美術全集 7：楊三郎》，台北：藝術家雜誌社，1992。
- 林莊生，《懷樹又懷人——我的父親莊垂勝、他的朋友及那個時代》，台北：自立晚報，1992。
- 林柏維，《台灣文化協會滄桑》，台北：台原出版，1993。
- 楊基振原作，黃英哲、許時嘉編譯，《楊基振日記》，台北：新店市，國史館，2007。
- 黃信彰、蔣朝根，《台灣新文化運動專輯》，台北：台北市文化局，2007。
- 張己任，《江文也：荊棘中的孤挺花》，宜蘭縣五結鄉：傳藝中心，2002。
- 張耀錡，《礫石文集留實篇》，台中：台中市新民高級中學，2006。
- 台灣總督府，《台灣總督府警察沿革誌第二篇（領台以來的治安狀況：中卷）——台灣社會運動史（1913-1936）》，台北：創造出版社，1989。
- 黃慧貞，《日治時期台灣「上流階層」興趣之探討》，台北縣板橋市：稻香，2007。
- 莊素娥，《台灣美術全集 6 水龍》，台北：藝術家出版社，1992。

2、中文期刊
- 黃冬富，〈從近代日本的『繪畫研究所』和『畫塾』到戰後台灣社會美術教育的『畫室』〉，《藝術認證》，42 期，2012 年 2 月，頁 33-34。
- 林振莖，〈從日治時期台灣知識份子的文化參與：論林獻堂、張星建在美術運動中扮演的角色與貢獻〉，《史物論壇》，13 期，2011 年 12 月，頁 65-114。
- 典藏雜誌編輯部，〈以文化傳達台灣人的精神——陳傳興發表「楊肇嘉與文化贊助」研究成果〉，《典藏》，68 期，1998 年 5 月，頁 124。
- 莊伯和，〈鄉土藝術的推動者——顏水龍〉，《雄獅美術》，97 期，1979 年 3 月，頁 13。

·台北市文獻委員會，〈美術運動座談會〉，《台北文物》，3 卷 4 期，1954 年 12 月，頁 11。
·施翠峰，〈文化志藝術篇〉，《台北市志》，8 卷，1991 年，頁 5。
·賴明弘，〈台灣文藝聯盟創立的斷片回憶〉，《台北文物》，3 卷 3 號，1954 年 12 月，頁 57-64。
·林惺嶽，〈星辰下的長跑——記李石樵與他的時代〉，《雄獅美術》，105 期，1979 年 11 月，頁 21。
·林惺嶽，〈保守殿堂的守護神——記楊三郎的繪畫生涯〉，《雄獅美術》，112 期，1980 年 6 月，頁 35。
·謝里法，〈四十歲以前的郭雪湖及其藝術——新美術運動裡的「台灣畫派」〉，《雄獅美術》，102 期，1979 年 8 月，頁 32。
·王秋香，〈藝術的苦行僧——陳夏雨〉，《雄獅美術》，103 期，1979 年 9 月，頁 21。
·陳夏雨，〈井泉兄與我〉，《台灣文藝》，2 卷 9 期，1965 年 10 月，頁 21。

3、報紙資料
·李維菁，〈已逝楊肇嘉——文化贊助成果驚人，涵括音樂美術飛行〉，《中國時報》，1998 年 4 月 5 日，版 26。

四、美術舞台上的燈光師——論日治時期張星建在台灣美術中扮演的角色與貢獻

1、中文專書
·林獻堂著，許雪姬等註解，《灌園先生日記（一）》，台北：中央研究院台灣史研究所籌備處，2000。
·林獻堂著，許雪姬等註解，《灌園先生日記（二）》，台北：中央研究院台灣史研究所籌備處，2000。
·林獻堂著，許雪姬等註解，《灌園先生日記（三）》，台北：中央研究院台灣史研究所籌備處，2000。
·林獻堂著，許雪姬等註解，《灌園先生日記（四）》，台北：中央研究院台灣史研究所籌備處，2000。
·林獻堂著，許雪姬等註解，《灌園先生日記（五）》，台北：中央研究院台灣史研究所籌備處，2000。
·林獻堂著，許雪姬等註解，《灌園先生日記（六）》，台北：中央研究院台灣史研究所籌備處，2000。
·林獻堂著，許雪姬等註解，《灌園先生日記（七）》，台北：中央研究院台灣史研究所籌備處，2000。
·林獻堂著，許雪姬等註解，《灌園先生日記（八）》，台北：中央研究院台灣史研究所籌備處，2000。
·林獻堂著，許雪姬等註解，《灌園先生日記（九）》，台北：中央研究院台灣史研究所籌備處，2000。
·林獻堂著，許雪姬等註解，《灌園先生日記（十）》，台北：中央研究院台灣史研究所籌備處，2000。
·林獻堂著，許雪姬等註解，《灌園先生日記（十一）》，台北：中央研究院台灣史研究所籌備處，2007。
·林獻堂著，許雪姬等註解，《灌園先生日記（十二）》，台北：中央研究院台灣史研究所籌備處，2006。
·林獻堂著，許雪姬等註解，《灌園先生日記（十三）》，台北：中央研究院台灣史研究所籌備處，2007。
·林獻堂著，許雪姬等註解，《灌園先生日記（十四）》，台北：中央研究院台灣史研究所籌備處，2007。
·林獻堂著，許雪姬等註解，《灌園先生日記（十六）》，台北：中央研究院台灣史研究所籌備處，2008。
·林保堯，《台灣美術全集 7 楊三郎》，台北：藝術家出版社，1992。
·林莊生，《懷樹又懷人——我的父親莊垂勝、他的朋友及那個時代》，台北：自立晚報，1992。
·林柏亭，〈日據時代嘉義地區畫家的活動〉，《中國現代美術國際學術研討會論文集》，台北：台北市立美術館，1990，頁 178-203。
·林攀龍，〈顏水龍畫作入選秋季沙龍〉，《風景心境：台灣近代美術文獻導讀》，台北：雄獅美術，2001，頁 383-384。
·周明，〈顏水龍與台灣應用美術的發展：口述歷史採訪兼論顏氏一生對台灣藝術的貢獻〉，《慶祝台灣光復五十周年口述歷史專輯》，台北：台灣省文獻委員會編印，1995，頁 87-101。
·葉思芬，《台灣美術全集 14 陳植棋》，台北：藝術家出版社，1995。
·葉榮鐘，《葉榮鐘日記》，台中：晨星，2002。
·葉榮鐘等著，《台灣民族運動史》，台北：自立晚報叢書編輯委員會，1971。
·薛燕玲，《顏水龍九五回顧展：台灣鄉土情》，台中：台灣省立美術館，1997。
·莊素娥，《台灣美術全集 6 顏水龍》，台北：藝術家出版社，1992。
·李欽賢，《高彩·智性·李石樵》，台北：雄獅美術，1998。
·張炎憲、陳傳興主編，《清水六然居——楊肇嘉留真集》，台北：吳三連台灣史料基金會，2003。
·蔡罔甘，《旨禪詩畫集》，台北：龍文，2001。
·黃慧貞，《日治時期台灣「上流階層」興趣之探討——以《台灣人士鑑》為分析樣本》，台北縣板橋市：稻鄉，2007。
·陳芳明，〈當殖民地的作家與畫家相遇——三○年代台灣文學史的一個側面〉，《台灣美術百年回顧學術研討會論文集》，台中：台灣省立美術館，2001，頁 137-150。
·謝里法，《日據時代台灣美術運動史》，台北：藝術家出版社，1981。
·巫永福，《我的風霜歲月：巫永福回憶錄》，台北：望春風文化出版，2003。
·巫永福，《巫永福全集（6）評論卷（Ⅰ）》，台北：傳神福音出版，1995。

· 巫永福，《巫永福全集（7）評論卷（Ⅱ）》，台北：傳神福音出版，1995。
· 戴國煇，《戴國煇文集》，台北：遠流出版，2002。
· 中央研究院近代史研究所編，《二二八事件資料選輯（五）》，台北：中央研究院近代史研究所，1992。
· 張深切，《張深切全集12》，台北：文經出版，1998。
· 張深切，《張深切全集—里程碑》，台北：文經出版，1998。
· 呂赫若，《呂赫若小說全集：台灣第一才子》，台北：聯合文學出版，1995。
· 呂赫若，《呂赫若日記》，台南：國家台灣文學館出版，2004。
· 蔡淑滿，《戰後初期台北的文學活動研究》，桃園縣：國立中央大學中國文學研究所畢業論文，2002。
· 廖瑾瑗，《四季‧彩妍‧郭雪湖》，台北：雄獅美術，2001。
· 黃英哲主編，《日治時期台灣文藝評論集雜誌篇第一冊》，台南：國家台灣文學館籌備處，2006。
· 黃英哲主編，《日治時期台灣文藝評論集雜誌篇第二冊》，台南：國家台灣文學館籌備處，2006。
· 黃英哲主編，《日治時期台灣文藝評論集雜誌篇第三冊》，台南：國家台灣文學館籌備處，2006。
· 顏娟英，《風景心境—台灣近代美術文獻導讀》，台北：雄獅出版，2001。
· 楊肇嘉，《楊肇嘉回憶錄》，台北：三民書局出版，2004。
· 吳文星，《日治時期台灣的社會領導階層》，台北，五南，2008。

2、中文期刊
· 葉榮鐘，〈台灣的文化戰士莊遂性〉，《民主評論》，13卷24期，1962年12月，頁658。
· 張深切，〈文聯報告書〉，《台灣文藝》，2卷1號，1934年12月，頁8。
· 張深切，〈「台灣文藝」的使命〉，《台灣文藝》，2卷5號，1935年5月，頁20。
· 作者不詳，《南音》，1卷6號，頁36。
· 作者不詳，〈文聯啟事〉，《台灣文藝》，2卷2號，1935年2月，頁128。
· 作者不詳，〈本聯盟正式加盟者氏名〉，《台灣文藝》，2卷8/9號，1935年8月，頁131。
· 張星建，〈台灣に於ける美術團隊とその中間作家〉，《台灣文藝》，2卷8/9號，1935年8月，頁73-77。

3、報紙資料
· 〈楊佐三郎氏滯歐作品展〉，《台灣日日新報》，1934年1月22日，版8。
· 〈陳澄波氏が台中で洋畫講習會〉，《台灣日日新報》，1932年7月15日，版3。
· 〈油繪講習〉，《台灣日日新報》，1933年7月8日，版3。

4、網路資料
· 葉榮鐘，〈楊故國策顧問肇嘉先生生平事略〉，「葉榮鐘全集、文書及文庫數位資料館」。http://archives.lib.nthu.edu.tw/jcyeh/（檢索日期：2011年3月21日）。

五、大稻埕美術活動的贊助者——以王井泉與山水亭為中心

1、專書
· 顏娟英，《台灣美術全集21 呂基正》，台北：藝術家雜誌社，1998。
· 莊永明，《台灣近代名人誌（第三冊）》，台北：自立晚報，1987。
· 莊永明，《廿世紀台灣代表性人物（上）》，台北：望春風文化，2001。
· 黃英哲主編，《日治時期台灣文藝評論集雜誌篇第三冊》，台南：國家台灣文學館籌備處，2006。
· 巫永福，《巫永福全集（6）評論卷（Ⅰ）》，台北：傳神福音出版，1995。
· 謝里法，《日據時代台灣美術運動史》，台北：藝術家雜誌社，1998。
· 張深切，《張深切與他的時代（影集）》，台北：文經出版，1998。

2、中文期刊
· 莊永明，〈美術大稻埕素描〉，《INK》，4卷7期，2008年3月，頁143。
· 辜偉甫，〈井泉先生這個人〉，《台灣文藝》，2卷9期，1965年10月，頁3。
· 王昶雄，〈吹不散的心頭人影—王井泉快人快事〉，《台灣文藝》，2卷9期，1965年10月，頁5。
· 林之助，〈半樓〉，《台灣文藝》，2卷9期，1965年10月，頁16。
· 林玉山，〈古井兄與台陽展〉，《台灣文藝》，2卷9期，1965年10月，頁37。
· 黃鷗波，〈懷念古井兄〉，《台灣文藝》，2卷9期，1965年10月，頁29。

· 王錦江，〈無名英雄的微笑〉，《台灣文藝》，2 卷 9 期，1965 年 10 月，頁 35。
· 王白淵，〈台灣演劇之過去與現在〉，《台灣文化》，2 卷 3 期，1947 年 3 月，頁 3。
· 陳逸松，〈大稻埕貳拾年小史之一頁〉，《台灣文藝》，2 卷 9 期，1965 年 10 月，頁 62。
· 吉宗一馬，〈懷念南方的偉大友人王井泉君〉，《台灣文藝》，2 卷 9 期，1965 年 10 月，頁 41-42。
· 王古勳，〈山水亭：大稻埕的梁山泊（上）—憶王井泉先生〉，《台灣文化季刊》，5 卷，1987 年 6 月，頁 30。
· 王古勳，〈山水亭：大稻埕的梁山泊（下）—憶王井泉先生〉，《台灣文化季刊》，6 卷，1987 年 9 月，頁 44。
· 石婉舜，〈「厚生演劇研究會」初探〉，《台灣史研究》，7 卷 2 期，2000 年 12 月，頁 98。
· 台灣文學編輯部，〈學藝往來〉，《台灣文學》，1 卷 2 期，1941 年 9 月，頁 79。
· 本社，〈談台灣文化的前途〉，《新新》，7 期，1946 年 10 月，頁 7。
· 台灣文化編輯部，〈本會日誌〉，《台灣文化》，1 卷 2 期，1946 年 11 月，頁 32。
· 張文環，〈難忘當年事〉，《台灣文藝》，2 卷 9 期，1965 年 10 月，頁 53。
· 台灣文學編輯部，〈暑中御伺〉，《台灣文學》，1 卷 2 期，1941 年 9 月，頁 64。
· 陳夏雨，〈井泉兄與我〉，《台灣文藝》，2 卷 9 期，1965 年 10 月，頁 21。

3、報紙資料
· 呂訴上，〈劇影春秋台灣文化戲〉，《聯合報》，1953 年 9 月 29 日，版 6。
· 本報訊，〈文化消息欄〉，《興南新聞》，1943 年 5 月 3 日。
· 本報訊，〈省各界籌組藝術建設協會〉，《民報》，1947 年 2 月 27 日，版 3。

六、我的希望：跨越兩個時代的美術贊助者楊肇嘉

1、中文專書
· 王白淵，《台灣省通志稿卷六學藝志藝術篇》，台北：台灣省文獻委員會，1958。
· 王偉光，《陳夏雨的祕密雕塑花園》，台北：藝術家出版社，2005。
· 巫永福，〈活躍早期台灣畫檀的郭雪湖〉，《巫永福全集（7）評論卷（Ⅱ）》，台北：傳神福音出版，1995。
· 林莊生，《懷樹又懷人——我的父親莊垂勝、他的朋友及那個時代》，台北：自立晚報，1992。
· 徐登芳，《留聲曲盤中的台灣：聽見百年美聲與歷史風情》，台北：國立台灣大學圖書館，2021。
· 張炎憲、陳傳興，《清水六然居——楊肇嘉留真集》，台北：吳三連台灣史料基金會，2003。
· 黃信彰、蔣朝根，《台灣新文化運動專輯》，台北：台北市文化局，2007。
· 黃英哲，許時嘉編譯，《楊基振日記》，台北：國史館，2007。
· 楊正鋒，〈公公，您永遠活在我身邊〉，《楊肇嘉先生百年冥誕紀念集》，台北：楊湘玲自行出版，1991。
· 楊基銓，〈懷念堂叔楊肇嘉先生〉，《楊肇嘉先生百年冥誕紀念集》，台北：楊湘玲自行出版，1991。
· 楊肇嘉，《楊肇嘉回憶錄》，台北：三民書局，2007。
· 台陽美術協會編，《台陽三十五年》，台北：台陽美術協會，1967。
· 顏水龍，《台灣工藝》，台北：光華印書館，1952。

2、中文期刊
· 典藏雜誌編輯部，〈以文化傳達台灣人的精神——陳傳興發表「楊肇嘉與文化贊助」研究成果〉，《典藏》，68 期，1998 年 5 月，頁 124。
· 林振莖，〈嫁接民族運動與美術的橋樑—論楊肇嘉與台灣美術贊助〉，《台灣美術》，90 期，2012 年 10 月，頁 69-85。
· 台北市文獻委員會，〈美術運動座談會〉，《台北文物》，3 卷 4 期，1954 年 12 月，頁 4-6。

3、報紙資料
· 許玉燕口述、徐海玲整理，〈台灣美術協會五十年憶往〉，《太平洋時報》，1987 年 12 月 7 日，版 10。
· 陳于媯，〈倪再沁建議成立專案小組 清查前輩畫家畫作下落〉，《聯合報》，1998 年 6 月 27 日，版 14。
· 賴淑姬，〈省議員震驚 要求徹查 林玉山等前輩畫家一百廿五幅畫作 被當「垃圾」出清〉，《聯合報》，1998 年 6 月 26 日，版 14。
· 賴淑姬，〈台灣名畫 在精省中流失 省政資料館賤賣 125 幅名作 只是冰山一角 其他省屬單位藝術品的命運 令文化界憂心〉，《聯合報》，台北：1998 年 7 月 6 日，版 7。
· 賴淑姬，〈流失前輩畫家畫作 尋回 997 件 包括廖繼春等人美術作品及一些日籍藝術家作品，將全部典藏省美館〉，《聯合報》，1998 年 10 月 23 日，版 14。

4、網站

・林獻堂，〈灌園先生日記〉，《台灣日記知識庫》，https://taco.ith.sinica.edu.tw/，檢索日期：2021 年 6 月 2 日。
・楊基振，〈楊基振日記〉，《台灣日記知識庫》，https://taco.ith.sinica.edu.tw/，檢索日期：2021 年 6 月 2 日。

七、文化的發電機——戰後中央書局於台灣美術發展扮演的角色與貢獻

1、中文專書

・方秋停，《書店滄桑─中央書局的興衰與風華》，台中：台中市政府文化局，2017。
・王文仁，《日治時期台人畫家與作家的文藝合盟：以《台灣文藝》（1934-36）為中心的考察》，台北：博揚文化，2012。
・台灣省中部美術協會編輯，《第 20 屆美展畫集》，台中：台灣省中部美術協會，1973。
・台灣省中部美術協會編輯，《第 25 屆中部美術展》，台中：台灣省中部美術協會，1978。
・台灣省中部美術協會編輯，《第 35 屆中部美術展畫集》，台中：台灣省中部美術協會，1988。
・台灣省中部美術學會編輯，《第 46 屆中部美術展專輯》，台中：台灣省中部美術協會，1999。
・巫永福，《巫永福全集（7）評論卷（Ⅱ）》，台北：傳神福音出版，1995。
・巫永福，《風雨中的長青樹》，台中：中央書局出版，1986。
・林振莖，《日探索與發掘─微觀台灣美術史》，台北：博揚文化，2014。
・邱于芳，《中央書局的歷史記憶與文化意涵》，台中：國立中興大學台灣文學與跨國文化研究所碩士學位論文，2018。
・張仁吉總策劃，《台灣美展 80 年（1927-2006）（下）》，台中：國立台灣美術館，2009。
・張杏如總策劃，《青春的年代 浪漫的力量》，台北：財團法人上善人文基金會中央書局，2021。
・張耀錡，《礫石文集 留實篇》，台中：台中市新民高級中學，2006。
・黃春成，《連雅堂先生相關論著選集（上）》，南投：台灣省文獻委員會，1992。
・黃舒屏主編，《進步時代─台中文協百年的美術力》，台中：國立台灣美術館，2021。
・葉思芬，《台灣美術全集 14 陳植棋》，台北：藝術家出版社，1995。
・葉榮鐘等著，《台灣民族運動史》，台北：自立晚報叢書編輯委員會，1971。
・路寒袖編，《台中美術地圖─走讀台中美術家的生命史》，台中：中市文化局，2016。
・廖瑾瑗，《四季・彩妍・郭雪湖》，台北：雄獅，2001。
・蔡昭儀執行主編，《台灣美術百年回顧學術研討會論文集》，台中：台灣美術館，2001。
・謝里法總編輯，《台中地區美術發展史》，台中：中市文化局，2001。
・謝東山，《台灣美術地方發展史全集》，台北：日創社文化，2003。

2、中文期刊

・林振莖，〈美術舞台上的燈光師－論日治時期張星建在台灣美術中扮演的角色與貢獻〉，《台灣美術》，86 期，2011 年 10 月，頁 88-112。

3、報紙資料

・本報訊，〈中央書局召開股東會議〉，《民聲日報》，1948 年 4 月 26 日，版 2。
・本報訊，〈中央書局春季大減價十天〉，《民聲日報》，1950 年 4 月 14 日，版 2。
・本報訊，〈中央書局臨時股東會〉，《民聲日報》，1949 年 4 月 25 日，版 4。
・本報訊，〈中部美術展 下月初舉行〉，《民聲日報》，1969 年 3 月 18 日，版 4。
・本報訊，〈中部美術展覽 評審委員聘定 三月二十九日收件〉，《民聲日報》，1967 年 3 月 18 日，版 4。
・本報訊，〈世界名畫展〉，《民聲日報》，1967 年 3 月 18 日，版 4。
・本報訊，〈本市中央書局開第時股東會〉，《民聲日報》，1948 年 11 月 1 日，版 4。
・本報訊，〈各地簡訊〉，《聯合報》，1951 年 10 月 22 日，版 5。
・本報訊，〈呂佛庭畫展 定今天揭幕〉，《民聲日報》，1955 年 1 月 1 日，版 3。
・本報訊，〈油繪講習〉，《台灣日日新報》，1933 年 7 月 8 日，版 3。
・本報訊，〈青年畫家林天瑞 明日起在台中舉行個人畫展〉，《民聲日報》，1963 年 1 月 2 日，版 2。
・本報訊，〈第二屆世界名畫展〉，《民聲日報》，1968 年 5 月 24 日，版 1。
・本報訊，〈陳澄波氏が台中て洋畫講習會〉，《台灣日日新報》，1932 年 7 月 15 日，版 3。
・本報訊，〈業餘影展 琳瑯滿目〉，《民聲日報》，1952 年 10 月 12 日，版 4。
・本報訊，〈醫師攝影比賽 作品今天展覽 地點在中央書局二樓〉，《民聲日報》，1954 年 1 月 18 日，版 4。
・莊慕陵，〈觀半僧畫畫〉，《民聲日報》，1954 年 12 月 30 日，版 6。
・楊啟東，〈看日本畫展〉，《民聲日報》，1955 年 3 月 22 日，版 6。

4、網頁資料

- 《北師美術館》，網址：〈https://montue.ntue.edu.tw/lumiere-the-enlightenment-and-self-awakening-of-taiwanese-culture/〉（2021.12.30 瀏覽）。
- 《國立台灣美術館》，網址：〈https://event.culture.tw/NTMOFA/portal/Registration/C0103MAction?useLanguage=tw&actId=10029&request_locale=tw〉（2021.12.10 瀏覽）。
- 《陳澄波文化基金會》，網址：〈https://chenchengpo.dcam.wzu.edu.tw/index.php〉（2022.01.04 瀏覽）。
- 《台北市立美術館》，網址：〈https://www.tfam.museum/Exhibition/Exhibition_page.aspx?ddlLang=zh-tw&id=692〉（2021.12.18 瀏覽）。
- 中央書局股份有限公司，〈民國 53 至 57 年度股息紅利分配通知單〉，《國家文化記憶庫》，網址：〈https://memory.culture.tw/Home/Detail?Id=661670&IndexCode=Culture_Object&Keyword=%E4%B8%AD%E5%A4%AE%E6%9B%B8%E5%B1%80&SearchMode=Precise&LanguageMode=Transfer〉（2022.01.06 瀏覽）。
- 林獻堂，〈灌園先生日記〉，《台灣日記知識庫》，網址：〈https://taco.ith.sinica.edu.tw/〉（2021.12.10 瀏覽）。
- 邱祖胤，〈寧靜的反抗 台灣前輩畫家開外掛 在日本人面前爭一口氣〉，《文化＋》，網址：〈https://www.cna.com.tw/culture/article/20210925w007〉（2021.12.30 瀏覽）。
- 張星建，〈履歷表〉，《國家文化記憶庫》，網址：〈https://memory.culture.tw/Home/Detail?Id=26000220787&IndexCode=MOCCOLLECTIONS〉（2021.01.07 瀏覽）。

八、藝道樂——呂雲麟與紀元畫會

1、中文專書

- 呂雲麟，《呂璞石、廖德政双人展畫集》，台北：亞柏，1987。
- 黃于玲，《收藏 20 世紀：台灣收藏家的故事》，台北：南畫廊，1999。
- 蔣勳，《台灣美術全集 12》，台北：藝術家，1993。

2、中文期刊

- 黃于玲，〈Goodbye Kigen 再見，呂雲麟〉，《台灣畫》，13 期，1994 年 10 月，頁 11。
- 黃于玲，〈泥土與綠葉的香味〉，《台灣畫》，13 期，1994 年 10 月，頁 34。
- 黃于玲，〈台灣畫的守護神呂雲麟〉，《台灣畫》，4 期，1993 年 3 月，頁 8-9。
- 太乃，〈呂雲麟揮揮衣袖，不帶走一片雲彩〉，《典藏藝術》，25 期，1994 年 10 月頁 196。
- 台灣畫編輯部，〈畫壇紀事〉，《台灣畫》，13 期，1994 年 10 月，頁 80。
- 秦雅君，〈殷盼化作春泥更護花——憶前輩收藏家呂雲麟不平凡的一生〉，《典藏今》，92 期，2000 年 5 月，頁 124。
- 呂璞石日文原作、廖德政口譯、于玲整理，〈呂璞石的話——一篇未曾公開的自序〉，《台灣畫》，4 期，1993 年 3 月，頁 23。
- 邱秀年，〈台灣先輩畫家作品集散地——呂雲麟斥資收藏大師作品〉，《拾穗》，470 期，1990 年 6 月，頁 44。

3、報紙資料

- 本報訊，〈台灣戰後美術收藏第一人，呂雲麟收藏志業緣於喪子之慟，遺孀姚瓊瑛辭世，札記透露幽微心事〉，《聯合報》，2002 年 9 月 1 日，版 14。
- 本報訊，〈近半世紀，收集數千件藏品藝術收藏家，呂瑞麟仙逝〉，《民生報》，1994 年 8 月 21 日，版 14。
- 本報訊，〈新聞追蹤，美術焦點——洪瑞麟歸來多感傷，遇上呂雲麟去世，大風大雨看陳澄波之作〉，《聯合報》，1994 年 8 月 22 日，版 31。
- 台北訊，〈收藏家呂雲麟，捐出洪瑞麟作品十幅，義賣捐助煤山災變〉，《民生報》，1984 年 7 月 12 日，版 9。
- 台北訊，〈美術中國更名當代美展，五五位入選者名單確定〉，《聯合報》，1986 年 11 月 22 日。
- 本報訊，〈廖德政籌辦 80 回顧展未曾公開的作品將露面〉，《民生報》，2001 年 9 月 6 日，版 A9。
- 本報訊，〈光復前後美術家畫作，北縣展出〉，《聯合晚報》，1990 年 10 月 3 日，版 6。

九、我愛台灣：從日治時期台灣知識分子的文化參與談許鴻源在台灣美術中扮演的角色與貢獻

1、中文專書

- 王素峰，〈回到家鄉—台灣美術在茫茫大漠上等著許鴻源的遺愛〉，《回到／家鄉：順天美術館收藏展》，台北：北市美術館，1999。

- 林柏亭,《中國現代美術國際學術研討會論文集》,台北:台北市立美術館,1990。
- 林衡哲著,〈敬悼台灣名畫收藏家—許鴻源先生〉,《開創台灣文化的新時代》,台北:前衛,1995。
- 許木磊,〈序言〉,《美麗島上的新美術運動》,美國加州爾灣:許鴻源博士紀念美術館,1993。
- 黃信彰、蔣朝根,《台灣新文化運動專輯》,台北:台北市文化局,2007。
- 楊肇嘉,《楊肇嘉回憶錄》,台北:三民書局,2007。
- 葉思芬,《台灣美術全集 14 陳植棋》,台北:藝術家,1995。
- 盧俊義編,《許鴻源博士口述自傳》,台北市:許氏基金會,1994。
- 蕭瓊瑞,〈從悲憫到詩情—畫壇才子金潤作的藝術〉,《台灣美術全集 26 金潤作》,台北:藝術家,1997。
- 謝里法,〈編後語〉,《廿世紀台灣畫壇名家作品集(第一冊)》,洛杉磯:美國漢方醫藥研究所,1983。
- 謝里法,〈許鴻源先生美術收藏集—「廿世紀台灣畫壇名家作品集」序言〉,《廿世紀台灣畫壇名家作品集第 2 集》,洛杉磯:美國漢方醫藥研究所,1990。

2、中文期刊
- 王月華,〈紀元獨行俠一畫難求金潤作畫作悄悄現身拍賣場〉,《典藏》,25 期,1994 年 10 月,頁 206-209。
- 林振莖,〈美術舞台上的燈光師—論日治時期張星建在台灣美術中扮演的角色與貢獻〉,《台灣美術》,86 期,2011 年 10 月,頁 88-112。
- 林振莖,〈從《灌園先生日記》看林獻堂在日治時期(1895-1945)台灣美術運動〉,《台灣美術》,84 期,2011 年 4 月,頁 42-61。

3、報紙資料
- 本報訊,〈美國順天美術館推洪瑞麟紀念展〉,《聯合報》,1997 年 7 月 4 日,版 18。
- 張伯順,〈許鴻源圓夢生前珍藏在台展出〉,《聯合報》,1999 年 7 月 24 日,版 14。
- 鄧碧瓊,〈回首看台灣系列台灣科學中藥之父—許鴻源博士〉,《中央日報》,台北:1992 年 3 月 17 日,版 8。

4、網站資料
- 文化部,〈文化部與台中市政府簽署合作意向書,國美館台中州廳園區再現台灣藝術史,美國爾灣順天美術館館藏回家,跨出重要一步〉,《文化部網站》,https://www.moc.gov.tw/information_250_94506.html,檢索日期:2019 年 12 月 5 日。
- 陳飛龍,〈許鴻源博士的一生〉,《台美史料中心網站》,http://taiwaneseamericanhistory.org/blog/mystories612/,檢索日期:2019 年 12 月 4 日。
- 順天美術館,〈一個平凡人的不平凡故事〉,《順天美術館網站》,http://suntenmuseum.org/sub/ExtraOrdinary/,檢索日期:2019 年 12 月 4 日。

十、文化推手——鄭順娘與台中美術

1、中文專書書
- 謝里法,〈開創新時代的美術史觀—台灣中部美術發展史〉,《台中地區美術發展史》,台中:中市文化局,2011。
- 林育淳,〈王坤南〉,《典藏目錄 2017》,台北:台北市立美術館,2017。
- 劉貞瑾,《謝峰生繪畫藝術之研究》,台中:國立台中教育大學美術學系碩士在職專班碩士論文,2019。
- 廖本生等編輯,《第 60 屆中部美術展會員展》,台中:台灣中部美術協會,2013。
- 台灣省中部美術協會編輯,《第二十屆美展畫集》,台中:台灣省中部美術協會,1973。
- 台灣省中部美術協會編輯,《第三十屆中部美術展畫集》,台中:台灣省中部美術協會,1983。
- 台灣省中部美術協會編輯,《第卅六屆中部美術展美哉台中特展專輯》,台中:台灣中部美術協會,1989。
- 台灣省中部美術協會編輯,《第 39 屆中部美術展專輯》,台中:台灣省中部美術協會,1992。
- 台灣省中部美術協會、台中市美術協會編,《第 50 屆中部美術展》,台中:台灣省中部美術協會、台中市美術協會,2003。
- 台灣省中部美術協會、台中市美術協會編,《第 60 屆中部美術展—會員展》,台中:台灣省中部美術協會、台中市美術協會,2013。
- 台灣省中部美術協會、台中市美術協會編,《第 70 屆台灣中部美術展》,台中:台灣省中部美術協會、台中市美術協會,2023。
- 台灣省膠彩畫協會編,《第 13 屆全省膠彩畫展專輯》,台中:台灣省膠彩畫協會,1995。
- 台灣省膠彩畫協會編,《第 19 屆台灣膠彩畫展專輯》,台中:台灣省膠彩畫協會,2001。
- 大谷渡,《太陽旗下的青春物語:活在日本時代的台灣人》,新北:遠足文化,2017。

・阮美姝口述，許曉涵採訪撰述，《美的極致：阮美姝一生與 228 平反實錄》，台北：台灣神學院出版社，2013。
・財團法人鄭順娘文教公益基金會編輯，《鄭順娘油畫集》，台中：鄭順娘基金會，2002。
・鄭順娘，《鄭順娘收藏作品集》，台中：金國大飯店，1991。

2、中文期刊
・林振莖，〈美術舞台上的燈光師—論日治時期張星建在台灣美術中扮演的角色與貢獻〉，《台灣美術》，86 期，2011 年 10 月，頁 88-112。
・林振莖，〈從《灌園先生日記》看林獻堂在日治時期（1895-1945）台灣美術運動〉，《台灣美術》，84 期，2011 年 4 月，頁 42-61。
・林振莖，〈文化的發電機—戰後中央書局於台灣美術發展扮演的角色與貢獻〉，《台灣美術》，123 期，2022 年 11 月，頁 42-65。
・鄭順娘，〈林獻堂先生的生平〉，《台灣文獻》，50 卷 4 期，1999 年 12 月，頁 86。
・蔡秀菊，〈詩學之筆——追憶陳明台詩人前輩〉，《台灣現代詩》，67 期，2021 年 9 月，無頁碼。
・江昀，〈台中阿嬤〉，《台灣現代詩》，75 期，2023 年 9 月，頁 82。

3、報紙資料
・江燦琳，〈中部美展過去與現在〉，《民聲日報》，1958 年 3 月 26 日，版 5。

十一、版圖擴張——論張頌仁在朱銘雕塑國際推廣過程的角色

1、中文專書
・朱銘美術館編印，《雕塑朱銘－朱銘國際學術研討會論文集》，新北市：朱銘美術館，2014。
・朱銘美術館編印，《朱銘國際學術研討會：當代文化視野中的朱銘》，新北市：朱銘美術館，2005。
・朱琦，《朱銘》，新加坡：新加坡美術館，2004。
・朱銘美術館編，《朱銘人間雕塑》，南寧：廣西美術，2010。
・林以珞主編，《亞洲之外—80s' 朱銘紐約的進擊》，新北市：朱銘美術館，2016。
・林振莖主編，《破與立—五行雕塑小集》，新北市：朱銘美術館，2014。
・張頌仁，《論武・朱銘—張頌仁珍藏》，香港：蘇富比出版，2015。
・香港藝術館編制，《刻畫人間－朱銘雕塑大展》，香港：香港藝術館，2014。
・楊孟瑜，《刻畫人間—藝術大師朱銘傳》，台北：天下遠見，1997。
・潘煊，《種活藝術的種子：朱銘美學觀》，台北：天下遠見，1999。

2、中文期刊
・林振莖，〈心印—1980 年代朱銘在美國紐約的奮鬥歷程〉，《雕塑研究》，14 期，2015 年 9 月，頁 43-86。
・俞大綱，〈朱銘的木刻藝術〉，《雄獅美術》，61 期，1976 年 3 月，頁 63-73。
・楚戈，〈人間諸貌：朱銘雕刻藝術的背景〉，《台北市立美術館刊》，17 期，1988 年 1 月，頁 42-44。
・黃玉珊，〈從「人間」到「太極陣」—談朱銘雕刻的演變〉，《新土》，33 期，1981 年 10 月，頁 46-50。
・張錦滿，〈記朱銘的八六年香港展覽〉，《藝術家》，134 期，1986 年 7 月，頁 84-89。

國家圖書館出版品預行編目資料

審美術贊助者與台灣美術 / 林振莖著. -- 初版. --
臺北市 : 藝術家出版社, 2024.06
264面 ; 17×24公分
ISBN 978-986-282-340-8(平裝)

1.CST: 美術史 2.CST: 文集 3.CST: 臺灣

909.33 113006984

美術贊助者與台灣美術

林振莖　著

發行人　何政廣
總編輯　王庭玫
編　輯　徐靖雯
美　編　柯美麗
出版者　藝術家出版社
　　　　台北市金山南路（藝術家路）二段 165 號 6 樓
　　　　TEL：（02）2388-6715 ～ 6
　　　　FAX：（02）2396-5708
郵政劃撥　50035145 藝術家雜誌社帳戶

總經銷　時報文化出版企業股份有限公司
　　　　桃園市龜山區萬壽路二段 351 號
　　　　TEL：（02）2306-6842

製版印刷　鴻展彩色製版印刷股份有限公司
初　版　2024 年 6 月
定　價　新臺幣 480 元

ISBN　　978-986-282-340-8（平裝）